LES
ARTS SOMPTUAIRES.

PARIS. — TYPOGRAPHIE PLON FRÈRES, RUE DE VAUGIRARD, 36.

LES
ARTS SOMPTUAIRES

DU V⁴ AU XVII⁵ SIÈCLE,

PAR

FERDINAND SERÉ,
ARTISTE DESSINATEUR D'ARCHÉOLOGIE,

Directeur artistique du grand ouvrage le *Moyen âge et la Renaissance en Europe*, de l'*Histoire de l'Instruction publique*, du *Livre d'or des Métiers*, etc., etc.

PREMIÈRE PARTIE.

HISTOIRE DU COSTUME ET DE L'AMEUBLEMENT.

TOME PREMIER.

PARIS.

CHEZ L'AUTEUR, 5, RUE DU PONT-DE-LODI,
ET CHEZ MARTINON, LIBRAIRE, 4, RUE DU COQ-SAINT-HONORÉ.

1852

Si un grand nombre de recueils sur les costumes des différents peuples de l'Europe, et surtout des Français, ont été publiés en France et à l'étranger, on peut dire cependant qu'aucun d'eux ne semble avoir atteint le but que je me suis proposé, en préparant une histoire complète des modes nationales depuis le commencement du moyen âge jusqu'à la fin du dix-huitième siècle. Ce vaste et intéressant sujet a été déjà traité d'une manière générale dans plusieurs ouvrages, tels que les *Recherches sur les costumes* de Maillot (Paris, 1804, 3 vol. in-4°, fig.), etc. : ces ouvrages ne sont, il faut l'avouer, que des abrégés fort imparfaits, qui offrent peu de secours réels aux artistes et aux écrivains. Il y a sans doute des recueils bien faits dont l'art et la science tirent meilleur parti ; mais ces recueils, tels que ceux de Bonnard (*Costumes des treizième, quatorzième et quinzième siècles*, Paris, 1828, 2 vol. in-4°), de Willemin (*Monuments français inédits, pour servir à l'Histoire des arts, des costumes*, etc., Paris, 1806-33, 2 vol. in-fol.), de Viel-Castel (*Collection de costumes, armes et meubles, pour servir à l'Histoire de France*, Paris, 1828-33, 3 vol. in-4°), de Massard (*Costumes français*, Paris, 1836-39, 4 vol. gr. in-8°), d'Herbé (*Histoire des beaux-arts en France*, Paris, 1842-45, 1 vol. in-4°), etc., ne concernent que certaines époques ou certaines nations ; ils sont toujours d'un prix excessif, qui les a empêchés de se répandre et de devenir usuels : Quelques-uns même, d'une publication récente, ont à peu près disparu du commerce, ce qui prouve d'ailleurs leur importance au point de vue historique et leur utilité dans la pratique des arts du dessin.

Il n'y a pas longtemps qu'on comprend bien cette utilité, et qu'on rattache l'étude du costume à celle de l'histoire proprement dite ; il n'y a pas longtemps que le peintre et le statuaire se préoccupent de la question du Costume dans leurs sculptures et leurs tableaux ; il n'y a pas longtemps que l'exactitude du costume est une nécessité de la mise en scène théâtrale ; il n'y a pas longtemps enfin que le poëte, le dramaturge, le romancier, ne dédaignent plus de donner au costume la place qu'il doit avoir dans toute composition littéraire où l'on ressuscite les hommes et les mœurs d'autrefois. C'est par le costume, en un mot, que la couleur locale s'est introduite dans les œuvres d'art et d'imagination.

On a lieu de s'étonner que, jusqu'à nos jours, les plus distinguées et les plus parfaites de ces œuvres aient, non-seulement négligé comme inutile, mais encore proscrit, en quelque sorte comme désagréable, le costume vrai qui eût ajouté tant de caractère à leur expression plastique. Ce n'était pas par ignorance, c'était par système, par habitude aussi, qu'on se contentait d'un costume composite qui n'appartenait à aucun temps ni à aucun pays, et qui s'appropriait à tous les pays et à tous les temps, avec quelques variantes de pure fantaisie. Le théâtre, où l'on aurait dû chercher, du moins, à se rapprocher le plus possible de la vérité absolue, le théâtre n'avait pas plus de respect pour le costume, et si les héros qu'on y faisait paraître ne différaient guère de sentiments et de langage, quels que fussent d'ailleurs le siècle et la nation où ils avaient vécu, ils différaient moins encore par le costume. Conçoit-on que les esprits éclairés et délicats, qui avaient tant d'action sur le gros du public, ne fussent pas choqués de ce bizarre anachronisme, de ce mensonge perpétuel? Ils ne remarquaient pas seulement, dans les pièces de théâtre, dans les romans, dans les peintures, dans les bas-reliefs, la fausseté, le ridicule de ces costumes de convention que chaque artiste, chaque littérateur avait le droit d'arranger à sa guise, sans s'inquiéter de l'archéologie et du sens commun.

Aujourd'hui on ne tolérerait plus, même dans un chef-d'œuvre (et pourtant les chefs-d'œuvre sont bien rares à présent), la naïve insouciance de la vérité du costume, qu'on pardonne de si bon cœur aux chefs-d'œuvre des maîtres. Aujourd'hui, on veut qu'un peintre d'éventails, ou même un peintre de paravents, soit plus fidèle à cette vérité historique que ne l'ont jamais été Raphaël, Véronèse et Rembrandt ; on veut qu'un statuaire n'habille pas en Grecs ou en Romains les grands hommes du Moyen Age et de la Renaissance, sous peine de voir les écoliers rire de pitié et hausser les épaules ; on veut que le moindre théâtre de faubourg ait une mise en scène plus exacte et plus soignée que celle des théâtres où Molière, Corneille, Racine et Voltaire créèrent l'art dramatique ; on veut que le roman commun et éphémère soit plus vrai de costume et moins sobre de couleur locale que *Gil Blas* ou *la Princesse de Clèves*. C'est que le public, qui juge les œuvres d'art et de littérature, a des notions sommaires d'histoire qu'il ne permet plus aux littérateurs et aux artistes d'ignorer ou de méconnaître.

Voilà pourquoi un ouvrage général sur le costume est maintenant indispensable pour toutes les personnes qui, de près ou de loin, s'adonnent aux arts et aux lettres. Il leur faut à chaque instant un guide sûr dans cette voie archéologique, dont il n'est plus possible de s'écarter quand on crée des types empruntés à l'histoire : après avoir peint l'homme avec ses passions et ses mœurs, on doit le peindre avec ses attributs physiques et matériels. Telle est désormais la condition indispensable de toute œuvre sérieuse qui ne saurait se soustraire aux exigences de la couleur locale, sans s'exposer à être repoussée comme fausse et mensongère.

L'*Histoire du Costume* n'est pas, comme on pourrait le croire, une suite de descriptions d'habillements plus ou moins variés ; cette histoire est mêlée à tous les détails de l'histoire des institutions, des mœurs, des usages, des arts, de l'industrie, du commerce ; elle se déroule, à travers mille lois et ordonnances civiles et ecclésiastiques, sur la place publique ainsi que dans l'intérieur des palais, des châteaux et des villes ; elle se rattache, par mainte anecdote pittoresque, à la vie sociale des peuples ; elle effleure ou approfondit, en passant, une foule de points d'archéologie : ici, elle jette de nouveaux mots, de nouvelles locutions proverbiales dans la langue ; là, elle organise diverses corporations et divers métiers ;

tantôt elle raconte les étranges vicissitudes de la barbe et de la chevelure; tantôt elle révèle le secret des couleurs, des livrées et des uniformes.

Je commence naturellement cette première partie de mon ouvrage par la France, qui intéresse à un plus haut degré nos romanciers, nos peintres, nos statuaires. Les costumes de la France historique ont servi de modèles, depuis l'antiquité, à ceux de tous les peuples de l'Europe, car, dans ce pays bien-aimé de la mode, « nostre changement est si prompt et si subit en cela, dit Montaigne, que l'invention de tous les tailleurs du monde ne sçauroit fournir assez de nouvelletés. » C'est en France surtout que le costume se trouve presque toujours lié aux faits particuliers de l'histoire, depuis l'origine de la Gaule narbonnaise, qui empruntait son surnom de *Togata* aux vêtements longs de ses habitants. Ainsi, dans les terribles séditions des Maillotins, c'est un chaperon mi-parti rouge et bleu qui joue le principal rôle; ainsi, François Ier fait allonger la barbe de tous ses courtisans, quand il se voit forcé de laisser pousser la sienne pour cacher une cicatrice.

Les dessins et les peintures qui accompagnent cette partie de ma publication en font une partie intéressante et indispensable. J'avais dès longtemps, dans ce but, rassemblé une prodigieuse quantité de matériaux pris aux sources les plus authentiques, c'est-à-dire d'après les manuscrits, les tableaux, les statues, les vitraux, les sceaux, les monnaies, les tapisseries, etc. J'ai, de plus, fait un choix sévère dans tous les ouvrages du même genre qui offrent la représentation fidèle des costumes anciens, de telle sorte que cet ouvrage puisse seul remplacer avec avantage tous les livres qu'on possède sur le costume français, depuis la *Monarchie française* de Montfaucon jusqu'au recueil de Bonnard, gravé par Mercuri.

J'ai donc la conviction que mon travail achèvera de fonder et de populariser la science du costume historique, et qu'il deviendra ainsi le guide indispensable des écrivains, des artistes et des gens du monde.

<div style="text-align:right;">Ferdinand SERÉ.</div>

HISTOIRE
DU COSTUME
ET
DE L'AMEUBLEMENT.

FRANCE.

HISTOIRE
DU COSTUME ET DE L'AMEUBLEMENT.

I.

COSTUME DES GAULOIS.

Tout ce qui se rattache aux temps primitifs de la Gaule est couvert d'une obscurité que la science la plus attentive, la plus pénétrante elle-même a été jusqu'ici impuissante à dissiper complétement. C'est en perdant leur liberté, en changeant pour ainsi dire de patrie, que les Gaulois trouvent pour la première fois un historien dans leur vainqueur, mais c'est l'historien de la défaite, non de la civilisation; et à côté de César, qui embrasse seulement une période de dix ans, on ne peut recueillir que des indications très-succinctes dans les géographes, les historiens ou les polygraphes de l'antiquité, tels que Strabon, Suidas, Tite-Live, Diodore de Sicile, Tacite, Pline, Varron, etc.; les livres modernes à leur tour ne doivent, à quelques rares exceptions près, être consultés qu'avec une extrême réserve, car l'amour-propre national a souvent égaré l'érudition, et l'on y trouve plus de fantaisie que de vérité. Quand on veut connaître la vie, les mœurs, la langue, l'industrie, l'aspect, le costume de ces races fortes et vaillantes qui nous ont précédés sur cette terre de France quand elle portait un autre nom, il faut se résigner à laisser bien des questions sans réponse, sous peine de ne rencontrer que des hypothèses ou des mensonges. Jaloux avant tout de l'exactitude, nous nous attacherons donc, en prenant ici l'histoire du costume national à son origine, à donner des faits précis, plutôt que des faits nombreux mais contestables.

Dans les temps antérieurs à la conquête romaine, l'histoire du costume gaulois peut se diviser en deux périodes distinctes, l'une que nous appellerons la période sauvage, l'autre que nous appellerons la période de civilisation relative. Dans la première, les Gaulois, comme tous les peuples au berceau, portent pour tout vêtement des peaux de bête qu'ils attachent sur leurs épaules avec des épines. Ils se parent la tête de plumes d'oiseau, de feuilles, d'écorces d'arbres. Ils dessinent sur leur corps, par un procédé de tatouage qui n'est point connu, des figures bizarres qu'ils teignent en bleu à l'aide du pastel. Sauvages comme les hommes, mais toujours soigneuses de plaire, les femmes se tatouent comme eux et portent des coquillages pour pendants d'oreilles (1). L'usage des métaux est encore inconnu. Le Gaulois a pour armes des haches de pierre, emmanchées dans des cornes de cerf, pour couteaux des silex taillés dans la forme de nos couteaux modernes, polis et tranchants comme eux, pour lances ou pour javelots des tibias humains effilés et durcis au feu, pour coins des cailloux triangulaires (2); mais dans cette imperfection même la parure n'est point oubliée. Des silex de forme annulaire soigneusement polis, percés à leur centre d'un trou rond et régulier, servent, à défaut d'or et de pierreries, à former des colliers et des bracelets.

Cet état cependant fut bientôt adouci par des causes diverses. En même temps que d'aventureuses expéditions mettaient les Gaulois en contact avec l'Italie, avec la Grèce, avec l'Asie; en même temps qu'ils s'initiaient par la guerre aux civilisations étrangères, l'industrie et les arts venaient à leur tour, avec les colonies grecques, les chercher sur leur propre sol, s'implanter chez eux comme une importation lointaine et modifier leurs mœurs, leur langue et leur costume. Au moment où la civilisation commence à naître dans les Gaules, l'histoire commence à parler, et elle nous apprend que les nombreuses tribus qui occupaient cette contrée se rapportaient à deux grandes familles, la *famille ibérienne*, qui comprenait les Aquitains et les Ligures, et la *famille gauloise*, composée de Galls ou Celtes et de Kimris. Séparées par des haines et des inimitiés profondes, ces deux familles l'étaient aussi par l'aspect et les costumes, et, chose remarquable, en ce qu'elle est tout à fait exceptionnelle, c'est aussi la différence du costume qui fait donner leurs noms aux trois grandes subdivisions de la Gaule : *Gallia braccata* à la Gaule qui portait les braies;

(1) Voir *Collection des meilleures dissertations, mémoires, etc., relatifs à l'histoire de France*, par MM. Leber, Salgues et Cohen. Paris, 1826, in-8°, tom. 10, p. 404.

(2) Il existe, à Abbeville, une collection peut-être unique de ces objets, réunie par les soins de M. Boucher de Perthes, qui a publié à ce sujet un livre curieux : *Antiquités celtiques et antédiluviennes.— Mémoires sur l'industrie primitive et les arts à leur origine*. Paris, Dumoulin, 1847, in-8°.

Gallia togata à celle qui portait la toge; *Gallia comata* à celle qui portait la chevelure épaisse et longue.

La distinction entre les Galls et les Ibères, entre la Gaule qui porte les braies et celle qui porte la chevelure longue n'est jamais nettement établie dans les historiens anciens. Ils se servent du mot générique de *Gaulois* pour peindre et décrire les mœurs ou l'aspect des premiers habitants de la France. Malgré cette confusion, il faut cependant s'en rapporter à leur témoignage, et, en suivant ce témoignage, voilà ce que l'on peut dire du type et du costume gaulois considéré sous un aspect général.

Le Gaulois était robuste et de haute stature; il avait le teint blanc, les yeux bleus, les cheveux blonds ou châtain-clair. Guerrier par instinct, chasseur par nécessité, il devait avant tout se maintenir dans un état satisfaisant de vigueur musculaire, et il évitait avec soin tout ce qui pouvait développer l'obésité. Quelques auteurs ont même été jusqu'à dire que ceux qui devenaient trop gras subissaient une amende, laquelle augmentait ou diminuait chaque année, selon que l'individu augmentait ou diminuait lui-même. « Les Gaulois, dit Virgile en parlant de la surprise du Capitole, les Gaulois ont une chevelure couleur d'or; leurs habits sont chargés d'or; ils brillent sous leurs saies bariolées, et leurs cous blancs comme le lait sont entourés d'or (1). »

« Les Gaulois, dit à son tour Strabon, laissent croître leurs cheveux; ils portent des saies. Ils couvrent leurs extrémités inférieures de hauts-de-chausses (καὶ ἀναξυρίσι χρῶνται περιτεταμέναις, littéralement, ils font usage de hauts-de-chausses tendus autour); leurs tuniques ne ressemblent point aux nôtres, elles sont fendues, descendent jusqu'aux fesses et ont des manches. La laine des moutons de la Gaule est rude, mais longue; on en fabrique cette espèce de saie à poils que les Romains appellent *lennæ*. Tous ceux qui sont revêtus de quelque dignité portent des ornements d'or, tels que des colliers, des bracelets et des habits de couleur travaillés en or. La plupart des Gaulois conservent encore aujourd'hui l'usage de coucher à terre et de prendre leurs repas assis sur de la paille (2)... Ils habitent des maisons vastes, construites avec des planches et des claies, et terminées par un toit cintré et couvert d'un chaume épais (3). »

(1) Aurea cæsaries ollis, atque aurea vestis;
 Virgatis lucent sagulis, tum lactica colla
 Auro innectuntur. (*Æneide*, liv. VIII, v. 655 et suiv.)

(2) Diodore de Sicile offre sur ce point une variante qu'il est bon de consigner ici. Il ne parle pas de paille, mais de peaux de loup ou de chien.

(3) Strabon, traduit du grec en français. Paris, 1809, in-4°, tome II, liv. IV; p. 62, 65, 70.

Agathias, Ammien Marcellin, Diodore de Sicile, en un mot les historiens qui ont parlé des Gaulois ne sont guère plus explicites dans la description générale qu'ils nous en ont laissée, mais du moins ils ont le mérite de s'accorder sur les principaux détails.

Si maintenant du type général nous passons aux types particuliers, nous trouvons, dans l'angle sud-ouest de la Gaule formée par les Pyrénées-Orientales et l'Océan, les Ibères, ou Aquitains de souche espagnole, couverts d'un vêtement court fabriqué de laine grossière et à long poil (1), et portant des bottes tissues de cheveux, sombres sous ce costume sévère, mais remarquables par une grande propreté, qui se retrouve encore aujourd'hui parmi les femmes sur les bords du Gave et de l'Adour. Le bouclier léger dont s'armaient les Ibères les distinguait du reste des Gaulois, qui portaient des boucliers longs. Les hommes de cette race étaient braves, mais légers et frivoles dans leurs goûts. Les femmes, dont le type était différent des femmes gauloises, avaient les cheveux d'un noir luisant, les yeux noirs, et déjà du temps de Strabon elles portaient autour de la tête un voile noir comme leurs cheveux et leurs yeux. C'est là, dit M. Ampère, l'origine de la *mantilla*, et il ajoute avec raison : « Les traditions de la coquetterie sont plus durables qu'on ne le croirait (2). »

Dans toute la partie voisine de l'Italie, nous trouvons la toge et le costume romain, même parmi la population indigène; nous sommes là dans la *Gallia togata*. A Marseille et dans les colonies grecques de la région du midi, c'est le costume hellénique qui règne sans partage. « Les Massiliens, dit Tite-Live, ont conservé, purs de tout mélange et de toute imitation de voisinage avec les habitants de la Gaule, non-seulement les inflexions de leur langue, leur accent, leur type et leur costume, mais leurs mœurs, leurs lois, leurs caractères (3). » Ici nous ne sommes point pour ainsi dire en Gaule, mais dans la Grèce.

Sur tout le reste du territoire, depuis Lyon jusqu'en Belgique, nous trouvons les deux grandes nations gauloises, Celtes et Kimris. C'est ici que se montre le costume vraiment national. Ce costume est simple et commode. Il se compose de tissus de lin, d'étoffes de laine, de fourrures. La principale pièce, le pantalon, était large, flottant et à plis chez les races kimriques, étroit et collant chez les peuples d'origine celtique. Ce pantalon se nommait *bracca* ou *braga*, d'où est venu le mot français

(1) Paulini epist. III. — Bigerricam vestem brevem atque hispidam... Sulp. Severus, dial. II, c. 1. — Bigera vestis vellata... cuncti erant tersi et mundi...

(2) J.-J. Ampère, *Histoire littéraire de la France avant le douzième siècle*, T. Ier, pag. 7-9.

(3) Tite-Live, liv. XXXVII, ch. 54.

braies. Il descendait primitivement jusqu'à la cheville. Il se raccourcit ensuite et s'arrêta aux jarrets, ce qui a fait penser à quelques archéologues qu'il a pu fournir le modèle du vêtement connu sous le nom de culotte.

Une espèce de gilet serré s'adaptait à la partie supérieure du corps et descendait jusqu'à mi-cuisse. Le tout était recouvert d'une saie rayée, *sagum virgatum, sagula*. Cette saie, dont la forme s'est conservée dans la blouse de nos paysans, était un manteau avec ou sans manches, attaché sous le menton par une agrafe. On peut croire, d'après un passage de Varron, que la saie était faite de quatre pièces carrées, ou bien encore qu'elle était double par derrière comme par-devant (1). Il en est parlé dans la plupart des écrivains anciens qui se sont occupés du costume gaulois. Quand les Nerviens, s'inspirant de la tactique romaine, commencèrent à élever des fortifications de campagne, ils se servirent de leurs mains et de leurs saies pour transporter les remblais des terrassements. Malgré l'imperfection d'un tel procédé de travail, ils creusèrent en trois heures un fossé de quinze pieds, et ils élevèrent en outre un retranchement de onze pieds d'escarpe ; travail prodigieux, qui n'avait pas moins de quinze mille pas de circuit, ce qui suppose, outre une activité extraordinaire, une multitude vraiment surprenante de travailleurs (2). « Les Belges, dit Strabon, portent la saie. » Chez les Belges et leurs voisins, chez les Atrébates, elle était d'un usage tout à fait populaire, et Trébellius Pollion nous apprend que Gallien, menacé de perdre cette partie de la Gaule, se mit à rire en disant : « Sans les saies des Atrébates, la république n'est-elle donc plus en sûreté(3)? »

Ce vêtement avait tant de prix pour ceux qui en étaient habillés que, dans les assemblées publiques, les surveillants, qui faisaient les fonctions de nos huissiers, devaient, afin de rappeler les perturbateurs à l'ordre, couper un morceau de leur saie, assez grand pour qu'il fût impossible de s'en servir plus longtemps. Strabon, qui raconte le fait, ne dit pas si cette punition maintenait le calme dans les réunions politiques de la Gaule; mais cette bizarre anecdote, curieuse pour l'histoire du costume, ne l'est pas moins pour l'histoire du caractère national. La saie a disparu depuis dix-huit siècles de nos assemblées publiques ; la turbulence est restée la même.

Le costume gaulois, réduit à ses parties principales, se composait donc, pour les hommes, de quatre objets : les braies, le gilet serré ou tunique, la saie et le

(1) Sagum gallicum nomen est; dictum autem sagum quadrum, eò quod apud eos primum quadratum vel quadruplex esset. (Varro, lib. xix, cap. 24.)

(2) Cæsar, De bello gallico, lib. v, ch. 52.

(3) Non sine atrebaticis sagis tuta respublica est?

manteau à capuchon, connu sous le nom de *bardocucullus*. Ce manteau - coiffure, très - répandu dans la Saintonge au temps de Martial, comme semble l'indiquer ce vers :

<div style="text-align:center">Gallia santonico vestit te bardocucullo (1),</div>

la Gaule te revêt du bardocuculle de la Saintonge ; ce manteau, disons-nous, fut adopté par les Romains. Il s'est conservé de nos jours dans le costume des habitants du Béarn et des Landes. Il est devenu, dans le moyen âge, le capuchon des moines, le chaperon du bourgeois, et aujourd'hui encore nous le retrouvons dans la cape de nos cabans et les *dominos* de nos bals masqués.

A côté des vêtements que nous venons de décrire, il en est encore quelques autres qui, bien que d'un usage moins général, paraissent cependant avoir eu une certaine importance. Telles sont, par exemple, les chlamydes artésiennes dont il est parlé dans Suidas, les courtes vestes à manches nommées *cerampelines*, qui se fabriquaient chez les Atrébates. Ces vestes, ouvertes par-devant, étaient teintes en rouge. Tel est aussi le petit manteau court, que les riches ornaient magnifiquement, et la caracalle, *caracalla*, espèce de simarre qui descendait jusqu'aux talons, et qu'on portait également comme habit civil et comme habit militaire.

La chaussure des Gaulois est moins connue que leur costume. Il paraît cependant que les plus pauvres marchaient pieds nus, tandis que les riches portaient des semelles, de bois ou de liége, attachées à la jambe avec des courroies. Schedius prétend qu'elles étaient de forme pentagone : mais rien de certain ne justifie cette assertion. On sait seulement qu'elles se nommaient *soleæ*, et l'on peut croire que cette lointaine appellation s'est conservée dans le mot allemand *solen*, qui signifie encore semelle, et dans le mot picard *solers*, chaussure. Quelques écrivains donnent aussi aux Gaulois des chaussures en peau de blaireau, mais on ne sait rien de précis à cet égard.

L'habillement des femmes gauloises, plus simple que celui des hommes, se composait ordinairement d'une tunique large et plissée, avec ou sans manches, et d'une espèce de tablier attaché sur les hanches. Cette tunique, qui descendait jusqu'aux pieds, découvrait le haut de la poitrine, et la mode voulait que, pour les femmes élégantes, elle fût rouge ou bleue. Dans quelques tribus, on portait des poches ou sacs de cuir nommés *bulgæ*, qui sont encore en usage dans quelques villages du

(1) Lib. xiv, epigr. 118. — Le même poëte dit encore ailleurs :
<div style="text-align:center">Sic interpositus vitio contaminat uncto

Urbica lingonicus Tyrianthina bardocucullus.

(Martial, liv. i, épigr. 54.)</div>

Languedoc, où on les nomme *bouls* ou *boulgètes*. Les femmes riches ajoutaient à la tunique un manteau de lin de couleurs variées qui s'agrafait sur les épaules. Quelquefois aussi ce manteau, ouvert sur le devant, était assujetti par une laçure ou des courroies fixées par des boutons. Les coiffures des femmes, celles du moins dont on peut parler avec quelque certitude, sont de deux espèces. L'une se compose d'une coiffe carrée fixée sur les cheveux, qui sont séparés sur le front et rattachés par derrière; l'autre consiste en un voile qui ne cache point le visage, mais seulement une partie du front, et qui, ramené sur le derrière de la tête, revient de là couvrir les épaules et le sein.

Hommes ou femmes, les Gaulois étaient tellement attachés à leur costume national, que les bandes qui se répandirent sur la Grèce, sur la Thrace et sur l'Asie, gardèrent dans ces contrées lointaines, avec leur âpreté native, la sauvagerie de leur aspect. Mêlés en Asie à la race la plus douce du genre humain, ils restèrent à peu près ce qu'ils étaient dans la Gaule, c'est Tite-Live qui nous l'apprend; ils conservèrent leur fougue guerrière, leur mobilité et les cheveux rouges (1).

Pendant tout le temps où la Gaule fut indépendante, les costumes dont nous venons de parler, ceux des hommes comme ceux des femmes, paraissent avoir subi peu de modifications. Ce fait peut étonner chez un peuple mobile et ami de nouveautés comme le peuple gaulois; mais il s'explique, nous le pensons, par l'imperfection des arts technologiques. Il faut, en effet, pour faire des étoffes nouvelles, inventer de nouveaux métiers, de nouveaux instruments, et il est évident que, quand les arts sont stationnaires, les modes doivent l'être aussi. Elles semblent, en effet, l'avoir été longtemps dans les Gaules; mais il faut ajouter que, tout en restant les mêmes dans leur type général, elles variaient cependant beaucoup suivant les diverses castes.

Les druides, qui tenaient le premier rang, portaient sinon habituellement, du moins dans les cérémonies religieuses, une tunique longue à fond blanc ornée de bandes de pourpre ou de broderies d'or, et, par-dessus la tunique, un grand manteau qui s'ouvrait par-devant. Ce manteau, de lin très-fin, était d'une blancheur éblouissante (2). Ils s'en paraient pour cueillir le gui sacré, la selage et le samohs, que d'autres druides recevaient sur un linge blanc qui n'avait jamais servi, *in mappa nova*, dit Pline. Les druides portaient ordinairement la barbe longue; ils étaient

(1) Promissæ et rutilatæ comæ. Tite-Live, liv. 28, ch. 17.
(2) Candidâ veste cultus. Pline, liv, xvi, ch. 44; liv. xxiv, ch. 11.—Alex. Lenoir, *Musée des monuments français*. Paris, 1800, in-8°, tom. i, p. 118.

coiffés d'un bandeau qui leur ceignait la tête, et quelquefois d'une couronne de chêne, comme on le voit sur les monuments trouvés à Dijon.

Les nobles, outre les ornements ordinaires, fleurs, disques, figures de toute espèce qui ornaient la saie, ajoutaient à cet habit des broderies d'or et d'argent (1). Les pauvres, ceux qui appartenaient à ces classes déshéritées qu'on retrouve dans la barbarie comme dans la civilisation, remplaçaient ces saies par des peaux de bête fauve ou de mouton, ou par une couverture de laine épaisse, mais cependant moelleuse, appelée, dans les dialectes gallo-kimriques, *linn* ou *lenn* (2).

Les divers vêtements dont nous venons de parler étaient en général le produit de l'industrie indigène. Les toiles et les étoffes en fil les plus estimées étaient fabriquées par les Cardukes (peuple du Quercy), établis sur les bords du Lot, qui se livraient en grand à la culture du lin. Les étoffes de laine étaient travaillées avec habileté par les Atrébates, qui vendaient des *cérampolines* et des *lenn*. Ils employaient de préférence, pour cette dernière fabrication les toisons longues. Les laines gauloises jouissaient d'une certaine réputation ; on entretient, dit Strabon, même dans les parties les plus septentrionales, des troupeaux de moutons qui donnent une assez belle laine par le soin qu'on a de couvrir ces moutons avec des peaux. Varron nous apprend aussi qu'on pouvait, quand on n'avait point une habitude suffisante, confondre à première vue les laines gauloises avec celles de l'Apulie, mais que les connaisseurs payaient ces dernières un prix plus élevé, parce qu'elles étaient d'un meilleur usage (3).

Comme tisserands soit de fil, soit de laines, les Gaulois avaient donc une certaine habileté. Il en était de même pour l'art de brocher les étoffes et de les teindre. Ils avaient trouvé le moyen de contrefaire avec le suc de certaines herbes les couleurs les plus précieuses, et particulièrement la pourpre de Tyr. Mais, par malheur, ces couleurs étaient *faux teint*, et on ne pouvait laver le vêtement sans en altérer l'éclat (4). Cette expérience dans l'art de la teinturerie, tout imparfaite qu'elle fût, était d'autant plus précieuse dans la Gaule, que les habitants de cette contrée, Celtes et Kimris, avaient une sorte de passion pour les vêtements éclatants et bariolés, et surtout pour le rouge.

(1) Auro virgata vestis. Silius Italicus, liv. IV, v. 152.

(2) Linnæ, saga quadra et mollia sunt : de quibus Plautus : Linnæ cooperta est textrino Gallia. VARRON, liv. XIX, v. 23.

(3) Lana gallicana et apula videtur imperito similis propter speciem, cum peritus apulam emat pluris, quod in usu firmior sit. Id., liv. VIII.

(4) Mémoires de l'Académie des inscriptions. Nouvelle série, tom. v, p. 122.

COSTUME DES GAULOIS.

Ainsi que tous les peuples à demi sauvages, les Gaulois unissaient à ce goût pour les couleurs éclatantes un goût non moins vif pour les bijoux et tous les accessoires qui peuvent rehausser le costume. Ils portaient sur le haut de la poitrine des plaques de métal décorées de ciselures, de guillochages, des bracelets aux bras et aux poignets, des colliers d'or massif, des anneaux d'or aux doigts du milieu, des ceintures massives incrustées, guillochées ou émaillées; car il est aujourd'hui hors de doute que les Gaulois connaissaient l'émail. Philostrate (1) dit en termes précis que les Barbares qui habitent près de l'Océan appliquent sur de l'airain chauffé des couleurs qui s'unissent au métal, et que ces couleurs, en se durcissant comme de la pierre, gardent les dessins qu'on y a tracés. Pline parle dans le même sens (2), et les assertions de ces deux écrivains ont été, dans ces derniers temps, confirmées par la découverte d'émaux gaulois à Marsal en 1838, à Laval en 1840.

Le collier, nommé *torques*, était plus particulièrement un ornement militaire. Les guerriers gaulois paraissent y avoir attaché une grande importance, et c'est en raison de cette importance même que leurs ennemis, quand ils parvenaient à les vaincre, s'emparaient du collier pour s'en faire un trophée, comme le prouve l'histoire de Manlius Torquatus. Les bracelets qui se portaient aux poignets et autour des bras servaient plus particulièrement à distinguer les nobles et les chefs militaires. Polybe, parlant d'une armée gauloise en ordre de bataille, dit que le premier rang était formé d'hommes ornés de colliers et de bracelets, c'est-à-dire de l'élite de la nation, qui réclamait parmi ses priviléges l'honneur de soutenir le premier choc ou de porter les premiers coups. « C'est peut-être pour cette raison, dit Pelloutier, que Tite-Live, en parlant de quelque victoire remportée par les Romains, spécifie ordinairement le nombre des colliers et des bracelets gagnés sur l'ennemi pour juger du nombre des officiers qu'il avait perdus (3). »

Les Gaulois étendaient à leurs chevaux eux-mêmes ce luxe d'ornementation. Les ouvriers d'Alesia (4) incorporaient l'argent au cuivre pour orner les mors et les harnais, et les cavaliers gaulois, dans les grandes solennités guerrières, suspendaient au cou de leur monture les têtes des ennemis qu'ils avaient tués, après avoir desséché ces têtes et les avoir frottées d'huile de cèdre.

D'où venait donc cet or que nos sauvages aïeux prodiguaient ainsi dans leur parure? La guerre et le pillage dans de lointaines expéditions, la rançon de Rome,

(1) Lib. I, c. 28.
(2) Lib. XXXIV, c. 17, 55, 48.
(3) Pelloutier, *Histoire des Celtes*, 1771, in-4°, tom. I, p. 177-178.
(4) Les vestiges de cette ville gauloise existent encore près de Flavigny, en Bourgogne.

les dépouilles de l'Italie, l'avaient fourni d'abord. Plus tard, ils le tirèrent des entrailles mêmes de leur patrie, et surtout du pays des *Trabelli*, c'est-à-dire de cette partie de la Gaule qui longeait les côtes de l'Océan, depuis les Pyrénées jusqu'au bassin d'Arcachon. Il était là, abondant, facile à trouver, en morceaux, presque à la surface du sol, ou disséminé en paillettes étincelantes dans le lit des fleuves (1).

Avides de tout ce qui brille et flatte les yeux par l'éclat, les Gaulois devaient aussi rechercher les pierres précieuses pour en rehausser l'or lui-même. De ce côté encore, ils pouvaient trouver chez eux ou sur les rivages des mers qui baignaient leur pays de quoi satisfaire leurs goûts. « En effet, dit M. Amédée Thierry, la côte des îles appelées aujourd'hui îles d'Hyères fournissait le beau corail, et le continent ce grenat brillant et précieux qu'on nomme escarboucle. Les escarboucles gauloises furent tellement recherchées dans tout l'Orient, où les Massaliotes en faisaient le commerce, que du temps d'Alexandre les moindres s'y vendaient jusqu'à 40 pièces d'or (2). »

Ces raffinements de coquetterie barbare qui présidaient chez les Gaulois à l'ornementation de leurs vêtements, se retrouvaient aussi dans les soins qu'ils donnaient à la toilette de leur corps. Nous avons déjà parlé de leur extrême propreté, qui était chez eux comme un état naturel, une habitude contractée avec la vie, car, au moment de leur naissance, on les trempait dans l'eau froide, et dans leur enfance on renouvelait constamment ces immersions. Mais la propreté ne leur suffisait pas : grandes, sveltes, attrayantes par la fraîcheur de leur teint, les femmes, pour entretenir cette fraîcheur qui était comme une beauté nationale, se frottaient fréquemment le visage avec de l'écume de bière (3), qui passait pour un excellent cosmétique. Après le visage, c'était la chevelure qui recevait le plus de soins. Les cheveux d'un blond roux étaient considérés dans les Gaules comme le plus beau des ornements; mais la couleur rousse étant partout une exception, on demandait aux ressources de l'art ce que la nature refusait au plus grand nombre. Les femmes comme les hommes, donnaient à leur chevelure une couleur rouge ardente soit en la lavant avec de l'eau de chaux, soit en la frottant d'un savon composé, suivant les uns, de suif et de cendres (4), suivant les autres, de graisse de chèvre, de cendres de hêtre et des sucs de diverses plantes. Les cheveux roux, ou plutôt

(1) Strabon, *ibid.*, p. 40.
(2) *Histoire des Gaulois*, 1835, in-8°, tom. II, p. 9.
(3) Spuma cutem feminarum in facie nutrit. PLINE, liv. XXII, c. 25.
(4) Sapo, Galliarum hoc inventum rutilandis capillis fit ex sebo et cinera. PLINE, liv. XXVIII, ch. 12. — MARTIAL, liv. VIII, épigr. 33.

rougis, *rutilati capilli*, sont toujours mentionnés par les auteurs comme un des caractères saillants de la physionomie gauloise. Les dames romaines elles-mêmes trouvèrent cette mode si séduisante, qu'elles achetèrent à grands frais des cheveux gaulois pour en faire des coiffures artificielles, disons le mot, des *perruques*.

Les hommes laissaient croître leurs cheveux et les portaient tantôt flottants dans toute leur longueur, tantôt relevés et liés en touffe au sommet de la tête. Les druides et le peuple avaient la barbe longue; les nobles se rasaient les joues, en gardant sur la lèvre supérieure de longues et épaisses moustaches qui les faisaient ressembler à des faunes et à des satyres, et leur servaient de filtres quand ils buvaient, disent les historiens grecs, à qui ce genre de parure ne semble pas avoir plu beaucoup. Les *vergoberts*, magistrats souverains, saupoudraient ces moustaches avec de la limaille d'or. Il est probable que la barbe et les moustaches étaient teintes en rouge, comme les cheveux, ces cheveux terribles, dit Clément d'Alexandrie, dont la couleur approchait de celle du sang, et qui semblaient annoncer et porter avec soi la guerre.

Le deuil, qui forme chez toutes les nations un accident particulier dans le costume, était inconnu chez les Gaulois. En pleurant leurs proches, ils auraient dérogé à cette insensibilité stoïque qui les rendait si redoutables. Méprisant la mort pour eux-mêmes, ils la méprisaient aussi pour les autres; et la ferme croyance qu'ils avaient dans une vie future, croyance qui formait l'un des principaux dogmes de leur religion, contribuait encore sans aucun doute à les confirmer dans leurs usages. Ils n'avaient donc point, dans leurs vêtements, les signes extérieurs du deuil funèbre; seulement, dans les grandes calamités publiques, ils laissaient en signe de tristesse leurs cheveux flotter au hasard.

Le costume et la toilette des Gaulois, tels que nous venons de les décrire, ne paraissent point avoir subi de changements notables jusqu'au moment où la conquête romaine, en mettant les indigènes en contact avec la civilisation de l'Italie, vint modifier les mœurs et créer, par le perfectionnement des arts, les caprices de la mode.

Du premier au cinquième siècle de notre ère, deux éléments nouveaux, — nous nous servons d'un mot adopté par l'érudition moderne, — l'élément romain et le christianisme se trouvent en présence dans la Gaule, et, par une coïncidence singulière, qu'il est important de remarquer dans le sujet qui nous occupe, ils se disputent l'empire en offrant à nos sauvages ancêtres, l'un, tous les raffinements du luxe, l'autre tous les renoncements de la pauvreté : l'un apporte la parure, les tissus de soie; l'autre, les habits grossiers, *vestes asperas;* l'un apporte les bijoux, les bro-

deries d'or; l'autre les proscrit ou ne les tolère qu'en les sanctifiant dans les solennités de ses temples, en les convertissant, pour ainsi dire, à son culte. Les traditions de la Germanie par l'invasion, et, après plusieurs siècles encore, les traditions de l'Orient par Byzance et les croisades, viendront s'ajouter aux souvenirs du paganisme, et apporter aux mœurs, aux arts, aux costumes, des modifications nouvelles; mais l'influence la plus directe, la plus profonde sortira toujours de la vieille civilisation latine et du christianisme, dont la lutte se perpétuera sourdement à travers le moyen âge, pour renaître plus vive et plus ardente dans le drame splendide de la renaissance.

Occupons-nous d'abord de ce qui concerne l'élément romain.

La Gaule, on le sait, fut soumise en dix ans; mais Rome, dans cette lutte suprême, avait appris une fois encore à redouter ceux qu'elle venait de combattre. Elle se rappelait le *tumultus gallicus*, et, dans la dernière bataille de Vercingétorix, l'épée de César était restée aux mains des vaincus comme une menace et un trophée. Rome oublia donc, par prudence, sa politique impitoyable, et tous ses efforts tendirent à absorber les indigènes dans sa propre civilisation. Dès ce moment, une vie nouvelle commença pour la Gaule. « Elle présentait alors, dit M. Amédée Thierry, quelque chose du spectacle que nous donne depuis cinquante ans l'Amérique du Nord, terre vierge livrée à l'activité expérimentée de l'Europe : de grandes cités s'élevant sur les ruines de pauvres villages, ou d'enceintes fortifiées; l'art grec et l'art romain déployant leurs magnificences dans des lieux encore à moitié sauvages; des routes garnies de relais de poste, d'étapes pour les troupes, d'auberges pour les voyageurs; des flottes de commerce allant par toutes les directions, par le Rhône, par la Loire, par la Garonne, par la Seine, par le Rhin, porter les produits étrangers, ou rapporter les produits indigènes; enfin, pour achever le parallèle, un accroissement prodigieux de la population (1). » Ébloui par les prestiges du luxe, fascinée par l'attrait du bien-être que la civilisation porte avec elle, séduite peut-être aussi par les vices romains, la Gaule se façonna vite aux mœurs de ses vainqueurs. Les grandes familles de la noblesse gauloise se rallièrent les premières. Le peuple et les débris des familles sacerdotales résistèrent plus longtemps aux influences de la conquête; mais en définitive, la nation tout entière finit par s'absorber, et la saie nationale, l'antique *sagum* des soldats de Brennus, vaincue chez les hautes classes par la tunique, la toge ou la chlamyde romaine, se réfugia avec les dernières traditions du druidisme dans les campagnes ou les profondeurs des bois, pour reparaître

(1) Amédée Thierry, *Histoire de la Gaule sous la domination romaine*, 1840, t. I, p. 352.

cependant, comme nous le verrons plus tard, à la cour des Carlovingiens, et se perpétuer, au moyen âge, dans le vêtement du paysan, et de notre temps même dans la *blouse*, vêtement du travailleur.

L'un des premiers effets de la conquête, on l'a remarqué avec raison (1), fut de développer les industries gauloises de tissage et de teinture. Les Atrébates gardèrent le monopole de la fabrication des saies, fabrication qui devait se perpétuer, en se modifiant, à travers le moyen âge dans l'Artois et dans la Picardie, et enrichir jusqu'aux derniers temps, sous le nom de *sayetterie*, les laborieux habitants d'Amiens. Les saies des Atrébates étaient expédiées jusqu'au fond de l'Italie, et une foule de colons romains vinrent s'établir dans l'antique Belgium pour s'y livrer à l'élève des moutons, au commerce ou au tissage des laines. Saint Jérôme nous apprend qu'il y avait de son temps à Arras des fabriques d'étoffes qui passaient avec celles de Laodicée pour les plus parfaites de l'empire, et qui ne le cédaient en finesse qu'aux étoffes de soie. Les tapis d'Arras n'étaient pas moins recherchés, et la pourpre qu'on obtenait dans les teintureries de cette ville ne le cédait en rien à la pourpre de Tyr. Langres et Saintes fournissaient des capuchons de gros draps à longs poils, nommés *cuculli*, qui servaient de vêtements d'hiver ou de voyage, et qui, plus tard, furent adoptés sous le nom de *coules* dans l'habit monastique. Les toiles blanches et peintes formaient aussi une branche importante de commerce.

Quels étaient les procédés de fabrication? dans quelles conditions se trouvaient les populations qui se livraient à l'industrie du tissage ou de la teinture? C'est ce qu'il est impossible de dire avec certitude. La plupart sans doute étaient esclaves. Il y a tout lieu de croire cependant qu'il existait déjà quelques corps de métiers librement organisés, et nous signalerons, comme un fait remarquable, la présence de corporations à l'entrée de Constantin dans la ville d'Autun. Ces corporations (2) étaient rangées, chacune avec une bannière, sur le passage de l'empereur. Nous savons encore que la plupart des gens riches, dans la population gallo-romaine, avaient chez eux des *gynécées*, véritables ateliers où des femmes esclaves filaient et tissaient le lin et la laine. Les femmes libres des familles opulentes elles-mêmes se livraient à des travaux de ce genre. Dans la description de la maison de campagne de Pontius Léontius, située au confluent de la Dordogne et de la Garonne, Sidoine Apollinaire nous apprend qu'il y avait dans l'habitation d'hiver « des conduits pratiqués au milieu des murs pour diviser la flamme et répandre la chaleur » dans les

(1) Amédée Thierry, t. I, p. 356, 357.
(2) *Eumen.*, Grat., act. 8.

appartements où l'on travaillait au tissage, et que c'était dans ces appartements que la femme de Léontius « filait de nombreuses quenouilles à la syrienne, enroulait des fils de soie sur des cannes légères, et entrelaçait l'or rendu ductile sur une trame fauve (1). »

Qu'elle ait été exercée par des ouvriers libres ou par des esclaves, l'industrie gallo-romaine n'en était pas moins très-active; et on peut la croire, par ce que l'on sait de ses produits, très-avancée depuis le premier siècle de la conquête jusqu'à la grande invasion barbare (31 décembre 406). On voit paraître, sous des noms nouveaux, des vêtements de forme nouvelle. Voici ceux sur lesquel on a quelques renseignements. Tout en les donnant comme appartenant au costume civil, nous remarquerons néanmoins que quelques-uns figurent aussi dans le costume militaire; mais la distinction est si difficile à établir, que, cette première réserve faite, nous ne nous y arrêterons pas plus longtemps.

Le plus riche, et qu'on nous pardonne le mot, le plus honorifique de ces vêtements nouveaux paraît avoir été le *pallium*, manteau carré, *pallium quadrangulum* Attaché sur l'épaule gauche par une agrafe, relevé à droite de manière à rendre la main et l'avant-bras libres, le *pallium*, qui laissait à découvert les flancs, la partie extérieure des jambes et des cuisses, et tombait jusqu'à terre par-derrière et par-devant, était de soie ou d'étoffes précieuses, garni quelquefois d'or ou de pierreries. Il est peu de vêtements qui aient eu, pour ainsi dire, une destinée plus variée et une plus haute fortune. Porté par les philosophes de l'antiquité païenne, il est adopté au second siècle de notre ère par l'un des écrivains les plus célèbres de l'Église naissante, Tertullien, qui écrit son histoire. Il devient plus tard, dans les investitures ecclésiastiques, une sorte de symbole de la délégation des pouvoirs spirituels par le chef de la chrétienté. Le pape Symmaque, en 513, en revêt saint Césaire d'Arles (2). Il est ainsi la récompense des plus hautes vertus chrétiennes, comme il sera, sous les deux premières races, le signe distinctif des plus hautes fonctions politiques, le vêtement d'apparat de la royauté. Enfin, dans le moyen âge, il deviendra le *paille à bandes d'or* (3), quand il couvrira, dans les romans de chevalerie, les épaules d'une noble châtelaine; le *paille effriquant* quand il flottera sur la cotte de mailles des infidèles, et le *paille des morts* quand il s'étendra, orné de larmes d'argent, sur le cercueil des riches.

(1) Sidonius Apollinaris, Burgus Pontii Leontii, carmen XXII.
(2) Longueval, *Hist. de l'Église gallicane*, t. II, p. 329.
(3) « Bien fut vestue d'un paliçon hermin,
 Et par-dessus d'un paille alexandrin,
 A bandes d'or... » (*Roman de Garin le Loherain*.)

Comme vêtement d'origine gréco-romaine, nous trouvons encore à côté du pallium la saie chlamyde, c'est-à-dire la saie gauloise, *sago chlamys*, combinée avec la chlamyde grecque. Mais quel était l'usage, quelle était la forme, l'étoffe de la saie chlamyde? Nous ne saurions le dire, car elle est seulement connue par son nom (1).

L'*amphiballus*, ainsi nommé parce qu'il entourait tout le corps, était un manteau de grosse étoffe, qui servait surtout dans les voyages, et qui couvrait quelquefois la tête, comme le *bardocucullus*. L'usage de l'*amphiballus* était très-répandu au quatrième et au cinquième siècle. Saint Martin en était revêtu dans cet apostolat célèbre où, prenant le premier l'offensive contre les monuments du paganisme, il parcourut la Gaule pour renverser les temples des divinités romaines, et les arbres consacrés par les superstitions druidiques (2).

La bigère, *bigera, bigerica, bisserica*, était un vêtement roux et à longs poils. Nous voyons dans la vie de saint Martin que la bigère coûtait à peine la neuvième partie d'un sol. Saint Paulin nous apprend qu'elle était toute hérissée et tissue avec des fils grossiers et pleins de nœuds :

Nodosis textam fœtoso vellere filis.

Le même écrivain, dans une épître à Ausone, qui s'était retiré dans un pays sauvage, lui dit qu'il habite une contrée digne des bigères velues :

Dignaque pellitis habitas deserta bigeris (3).

On croit que c'est ce vêtement qui plus tard dans les monastères est devenu le cilice.

La caracalle, *caracalla*, occupe encore dans le vêtement gallo-romain une place importante, et elle doit à un empereur une sorte d'illustration historique. Voici à quelle occasion : « Pendant le séjour du fils de Sévère en Gaule, dit M. Amédée Thierry, une étrange fantaisie traversa son esprit malade. Il se prit de passion pour un vêtement du pays appelé caracalle, espèce de tunique à capuchon faite de plusieurs bandes d'étoffes cousues ensemble; et non-seulement il l'adopta pour son usage et le plia à l'habillement des soldats romains, mais il se mit en tête d'en affubler aussi le bas peuple de Rome. La caracalle telle que les Gaulois la portaient, courte et dégagée de manière à ne gêner ni les mouvements du corps ni la marche, convenait bien à la vie militaire; pour l'accommoder aux habitudes civiles, il la fit fabriquer

(1) Du Cange, *Glossarium*, v° *Sago chlamys*.
(2) Sulpit. Severus, *Vita sancti Martini*, dial. 2. — Fortunatus, *De Vita sancti Martini*, lib. III, cap. 1.
(3) Paulinus, carmen 12.

ample et traînante. Pendant un voyage de quelques jours qu'il fit à Rome, en 213, pour y célébrer des jeux et y distribuer des vivres et de l'argent aux prétoriens et au peuple, il comprit dans ses libéralités une distribution de caracalles. Les habitants de Rome s'amusèrent de cette folie, tout le monde voulut essayer des nouvelles tuniques, qu'on appela *antoniniennes*. De la ville, la mode gagna la province, et l'*antoninienne* s'introduisit dans l'usage habituel. Vêtement commode et sans façon, elle servit plus tard de modèle aux costumes des cénobites chrétiens de la Thébaïde. Les historiens n'auraient pas enregistré ce détail s'il ne s'y rattachait pas une circonstance qui le rend presque important. Tandis que le nom de l'empereur romain passait par honneur au vêtement gaulois, celui du vêtement gaulois passa par dérision à l'empereur romain. Dans les conversations de l'intimité, dans les correspondances secrètes, et bien secrètes, il n'est pas besoin de le dire, on n'appela plus le fils de Sévère que *Caracallus* ou *Caracalla*. L'histoire même, en dépit de sa gravité, se servit aussi de ce sobriquet burlesque (1). »

L'anecdote que nous venons de citer n'est point la seule du même genre qui se rencontre à l'époque dont nous nous occupons. Plutarque, dans sa *vie d'Othon*, nous montre Cécinna haranguant son armée dans le costume d'un chef gaulois, avec des bracelets et des anneaux, et nous savons que Gallien, qui avait ramené des bords du Rhin, dans son palais de Rome, une maîtresse d'origine barbare, s'affublait, sans doute pour lui plaire, d'une perruque d'un blond ardent qu'il faisait poudrer avec des paillettes d'or. C'est ainsi que s'opérait par des emprunts réciproques la fusion des costumes des deux peuples. Les généraux romains adoptaient les bracelets et les anneaux, les empereurs adoptaient la caracalle; les riches gaulois à leur tour prenaient la tunique, la toge, le pallium, pour s'en parer dans la vie privée, ou les solennités de la vie publique, tandis que les soldats, de leur côté, combinaient avec l'armement romain la parure guerrière des compagnons de Sacrovir ou de Vercingétorix. Ils gardaient leurs colliers, leurs bracelets, la saie à carreaux ou la saie brodée; mais ils portaient en outre le casque romain, surchargé de cornes d'élan, de buffle ou de cerf, la cuirasse en fer battu ou en écailles de fer superposées, de riches cimiers avec des figures de bêtes ou d'oiseaux, des panaches, le bouclier du légionnaire, et sur ces boucliers des dessins qui semblent annoncer déjà les armoiries du moyen âge.

Les femmes, sous l'influence de la civilisation latine, modifient leur toilette, comme les guerriers avaient modifié leur costume. Elles échancrent leur tunique et

(1) *Histoire de la Gaule sous la domination romaine*, t. II, p. 41, 42.

la plissent par-devant. Elles portent la chlamyde et le *strophium*, qui remplissait à peu près le même rôle que les corsets de l'habillement moderne. Les femmes riches ont des manteaux fourrés plus longs par-derrière que par-devant, garnis de festons ou de bordures, et quelquefois fendus sur le côté droit. Les femmes du peuple ont la tunique plus courte que celle des riches, le tablier et le manteau fourré; les plus pauvres n'ont qu'une tunique, et marchent les pieds nus.

Les esclaves, dans la société gallo-romaine, étaient-ils distingués des hommes libres par quelques marques extérieures, ou quelque différence notable dans le costume? M. Guérard, juge souverain en tout ce qui touche à nos origines nationales, ne le pense pas. Il fait remarquer cependant que, comme les esclaves restaient ordinairement ceints, la ceinture fut regardée, au cinquième siècle du moins, comme un signe de servitude; il ajoute, d'après Lampride, qu'Alexandre-Sévère fit toujours porter à ses esclaves le costume servile; mais quel était ce costume servile? l'usage s'en était-il propagé dans la Gaule? c'est ce qu'on ne peut préciser.

Nous avons dit plus haut que les Gaulois ne portaient point les habits de deuil; mais à l'époque à laquelle nous sommes parvenus, on a tout lieu de penser que les rites funèbres du polythéisme, introduits dans la Gaule par la conquête, avaient déjà modifié les habitudes, et qu'on y connaissait, pour les femmes du moins, l'usage de la robe traînante, nommée $\sigma\nu\rho\mu\alpha$ par les Grecs, et portée dans l'antiquité aux funérailles. Sidoine Apollinaire écrivant à l'un de ses amis la mort violente de Lampridius, avec qui il entretenait un commerce de lettres, s'adresse à Thalie pour l'avertir de prendre le deuil, et il parle, comme de l'un des attributs de ce deuil, de la queue traînante du long manteau plissé, autour duquel il veut que la muse fasse une ceinture de lierre. Sidoine, pour exprimer la longueur de cette queue, la nomme *syrmatis profundi*. Si le poëte recommande à sa muse cette parure de deuil, c'est évidemment qu'il en avait des modèles sous les yeux (1).

Si l'on est réduit aux conjectures pour ce qui concerne la parure funèbre des femmes gallo-romaines, il en est de même pour leur parure de noces. Quelques écrivains modernes ont dit que les jeunes mariées étaient habillées de jaune; d'autres qu'elles portaient, comme les fiancées de l'Italie antique, la ceinture de virginité, cette ceinture de laine de brebis, nouée du *nœud d'Hercule*, que le mari seul avait droit de défaire, et qui semblait promettre à la jeune épouse autant d'enfants qu'en avait eu le héros vainqueur des monstres, c'est à-dire soixante-dix. Ces deux asser-

(1) *Dissertation sur l'usage de se faire porter la queue*, par le père Menestrier. Paris, 1704, in-16, p. 8, 9.

tions n'ont rien d'invraisemblable; mais comme elles ne sont justifiées par aucun texte précis, nous les donnons sous toutes réserves.

Outre les vêtements que nous venons de décrire, en suivant toujours, selon notre méthode, les indications des textes, nous en trouvons encore quelques-uns qui, selon toute apparence, étaient également portés par les hommes et par les femmes. C'est la chemise, l'*orarium* et le *sudarium*.

La chemise, suivant Isidore de Séville, se nommait dans la latinité de la décadence, *camisia*, parce que l'on s'en enveloppait pour dormir dans les lits, *in camis* (1). Saint Jérôme parle de la chemise comme d'un vêtement qui de son temps était porté par tous les soldats de l'empire. Fortunat en parle aussi dans la vie de sainte Radegonde; il dit même que les chemises de cette sainte, au moment où elle fit offrande à Dieu de ses ornements mondains, étaient tissues d'or, ce qui, en faisant la part de l'exagération poétique, veut dire qu'elles étaient ornées de broderies d'or; car, si loin qu'eût été poussé le luxe, on a peine à comprendre qu'on se soit servi de chemises en tissu métallique.

L'*orarium*, dont l'usage devint populaire au quatrième siècle, était une espèce de bandoulière de lin blanc qu'on plaçait par-dessus la tunique pour s'essuyer le visage. Les personnes riches l'ornaient d'or et de pierreries. Le *sudarium* avait à peu près la même destination; mais, au lieu de le porter en bandoulière, on le tenait à la main, à peu près comme nos mouchoirs. Par une de ces transformations qui sont fort communes dans l'histoire du costume, le *sudarium* devient au moyen âge le suaire dans lequel on ensevelit les morts, ce qui tient sans doute à la coutume où l'on était dans les premiers siècles de l'Église de laver les cadavres et de les essuyer avec leur linceul. L'*orarium*, à son tour, adopté dans le vêtement ecclésiastique, se change en étole, comme le témoignent ces vers du *roman de Charité* :

> Bien séz que par un autre nom
> Apelle on l'étole orier,
> Car d'ovrer te fait labourier.

On le voit par ce qui vient d'être dit, depuis l'époque gauloise, les vêtements se sont non-seulement modifiés, mais diversifiés. Il y en a pour toutes les classes et pour toutes les circonstances de la vie sociale, car on n'a plus, comme dans les premiers âges, un costume unique pour la guerre, un costume unique pour la paix. Un curieux passage de Sidoine Apollinaire prouve qu'en créant des questions de bienséance, la civilisation romaine et le christianisme avaient agi profondément sur les modes, et que les

(1) Du Cange, *Glossarium*, v° *Camisia*.

mêmes individus s'habillaient d'une manière très-différente suivant les diverses occasions. Dans ce passage (1) le poëte gallo-romain se scandalise très-vivement de la conduite de ceux qui « vont armés aux festins, vêtus de blanc aux funérailles, aux noces en habits de deuil, couverts de fourrures aux églises, et de poil de castor aux litanies. » Il y avait dès cette époque une sorte de code de toilette, que les gens bien placés dans le monde, et qui se respectaient, ne pouvaient enfreindre sans déroger. Pour satisfaire à cette tyrannie naissante, mais déjà souveraine de la mode, la laine et le lin ne suffisent plus, comme autrefois, dans les Gaules indépendantes. On ajoute à ces matières premières la soie, qui charme le toucher par sa douceur, et les yeux par des figures savamment tracées et qui semblent vivre (2). On fait avec la soie le *pallium*, comme nous l'avons vu plus haut, la *blatta*, vêtement des élégants, teint en pourpre éclatante, le *plumarium*, véritable robe à ramages, — la définition appartient à Ducange — qu'on festonnait avec des plumes d'oiseaux, et que nous retrouverons au treizième siècle sous le nom de *paonace*. On voit à la même époque, au quatrième et au cinquième siècle, les habits en peau de castor, *castorinatæ vestes*, qui disparaîtront au treizième siècle, mais en léguant leur nom à une étoffe moderne, la *castorine*, et les tissus de poil de chameau, *camelotum*, qui nous ont aussi donné l'étymologie du *camelot*.

Le goût pour les bijoux n'avait fait, on le pense bien, que se développer encore au milieu de tous ces raffinements du luxe. On continuait à porter des bracelets, des anneaux, qui étaient d'or pour les personnages riches et puissants, d'argent pour le peuple. Les habits eux-mêmes se garnirent de pierres précieuses.

La chaussure se modifia comme tout le reste, surtout dans les classes élevées, qui paraissent avoir adopté pour les femmes le brodequin romain, pour les hommes la *calige*, chaussure attachée par des bandelettes qui montaient jusqu'aux genoux, et qui, passant des légionnaires de l'empire à la population civile des Gaules, fut en dernier lieu portée par les moines. Il paraît aussi que la vieille chaussure à semelle de bois s'était, pour ainsi dire, civilisée ; c'est ce que semble témoigner ce vers d'un poëte de la décadence :

Gallica sit pedibus molli redimita papyro.

« Que la chaussure gauloise se garnisse pour envelopper les pieds d'un tissu moel-

(1) Epist., lib. v. — Epist., lib. vii.
(2) Quid serica tactu
Lenia, vel doctè expressis viventia signis.
(PAULINUS, *De S. Martino*, liv. i.)

leux. » *Gallica*, disent quelques étymologistes, c'est la *galoche*, soulier à semelle de bois de nos paysans. Il est possible que les étymologistes aient raison; mais du moins en traduisant *gallica* par chaussure gauloise, nous ne risquons pas de commettre un anachronisme.

La chevelure, qui, après avoir formé l'un des principaux ornements de la toilette gauloise, va jouer bientôt sous la royauté franque un rôle si important, la chevelure, dans l'époque gallo-romaine, se trouve, pour ainsi dire, annihilée. César, après avoir vaincu les Gaulois, les contraignit à couper leurs cheveux, qu'ils voulaient garder comme un signe de leur ancienne liberté; ils obéirent, mais en frémissant, et cette humiliation fut pour eux l'un des outrages les plus sanglants de la défaite. On a tout lieu de croire que les hommes dans la population gallo-romaine portèrent les cheveux courts jusqu'au moment de l'invasion. On voit, en effet, dans Sidoine Apollinaire, un préfet romain, Seronatus, en mission en Auvergne, ordonner aux hommes de laisser croître leurs cheveux (1), tandis qu'il ordonne en même temps aux femmes de les couper. Or, comme le préfet romain, en rendant ses ordonnances sur la chevelure, n'avait, suivant l'écrivain que nous venons de citer, qu'un seul but, celui de faire sentir son pouvoir aux habitants en les forçant de faire tout le contraire de ce qu'ils faisaient d'habitude, il ressort évidemment de ce fait que les hommes avaient les cheveux courts, tandis que les femmes les avaient longs, et que pour les uns comme pour les autres les modes nationales voulaient qu'ils fussent ainsi.

Autant qu'on peut en juger, après tant de siècles, par les témoignages incomplets des historiens, la Gaule, au commencement du troisième siècle, avait singulièrement changé de physionomie. Le plus grand luxe régnait dans les vêtements, dans les habitations, dans les ameublements. Les indigènes, qui n'avaient eu longtemps pour demeures que des trous circulaires couverts d'un toit conique en chaume, ou des huttes en bois, adoptent la tuile et la brique. Ils bâtissent même, dès les premiers temps de la conquête, dans la partie méridionale des Gaules, des maisons à étage et à double faîte angulaire. Sidoine Apollinaire et Fortunat, qui nous ont transmis de précieux détails sur la vie privée des Gallo-Romains, parlent tous deux à diverses reprises et toujours avec admiration du luxe qu'on déployait de leur temps dans les festins : « Les murs, dit Fortunat en décrivant un appartement disposé pour un grand repas, les murs, au lieu de montrer des pierres enduites de chaux, étaient revêtus de lierre. La terre était jonchée de tant de fleurs, qu'on pouvait se croire

(1) Lib. v, epist. xiii.

dans une prairie tout émaillée. L'argent des lis y contrastait avec la pourpre du pavot, et les odeurs les plus suaves embaumaient la salle. Il y avait sur la table seulement plus de roses que dans un champ tout entier. Ce n'était point une nappe qui la couvrait comme d'ordinaire, mais des roses; on avait préféré à un tissu de lin cette couverture odoriférante. » Nous ne saurions dire si ces nappes dont parle le poëte étaient, ainsi que la plupart des étoffes de cette époque, ornées de dessins et de broderies; mais on a tout lieu de croire qu'elles avaient, comme tout le reste, subi l'influence d'un luxe toujours croissant. Fortunat, qui s'arrête toujours avec complaisance à tous les détails dont peut s'inspirer la muse descriptive, ne dit rien à ce sujet; mais, en revanche, il nous apprend que de son temps on se servait de tables en argent massif, et que sur l'une de ces tables on avait représenté une vigne, de telle sorte « qu'on voyait le raisin en même temps qu'on en savourait le jus. »

La contagion du luxe avait fait pendant la décadence romaine de si rapides progrès, que dans le cours du quatrième siècle on vit paraître plusieurs lois somptuaires qui durent nécessairement recevoir leur application dans la Gaule comme dans le reste de l'empire. Valentinien et Valens défendirent aux simples particuliers de faire broder leurs vêtements. Tous ceux qu'atteignait cette défense cherchèrent alors à se dédommager par l'usage habituel des habits de pourpre, et les vêtements de cette couleur devinrent si communs, que les empereurs se réservèrent, pour eux seuls, le droit d'envoyer à la pêche du poisson qui donnait la pourpre, et qui menaçait de disparaître; de plus, ils prirent des précautions sévères afin d'éviter qu'on n'en vendît en contrebande. Gratien, Valentinien et Théodose défendirent aussi les étoffes d'or, et Théodose, en 424, étendit même la prohibition jusqu'aux habits de soie, dont l'usage fut réputé crime de lèse-majesté.

Cette ivresse produite par la civilisation latine, ce besoin de briller et d'éblouir par l'or, la pourpre et la soie, bien que très-répandu, n'avait point cependant séduit tous les enfants de la grande famille gauloise. Les souvenirs de la nationalité vivaient encore parmi les classes populaires, les débris des familles sacerdotales et les habitants des campagnes. Ces derniers, quand les citadins portaient le *pallium* et la *blatta,* marchaient encore, comme aux jours de Vercingétorix, couverts de la saie et du *bardocucullus.* Quand des insurrections éclatèrent au nom de l'indépendance gauloise, sous Auguste, sous Tibère, sous Claude, ce fut des campagnes que partit le mouvement. Quand les légions que Vitellius ramenait de l'Allemagne furent attaquées aux environs de Lyon par des hommes presque sans armes, c'étaient des paysans gaulois qui se précipitaient sur elles; enfin, c'étaient encore des paysans qui, bien longtemps après la conquête, célébraient des fêtes mystérieuses en

l'honneur du vieux costume national, dernier symbole d'une liberté perdue sans retour.

A côté de cette civilisation latine, si brillante et si corrompue, la Gaule, dès le deuxième siècle, avait reçu les premiers germes d'une civilisation nouvelle, qui, dans cette population mêlée déjà, partagée en Romains et en Gaulois, devait créer encore comme une population distincte, quoique issue du même sang, parlant la même langue, obéissant aux mêmes lois. Nous avons nommé les chrétiens, et en rencontrant ici leur nom pour la première fois, nous rencontrons aussi cette question, qui nous est comme adressée par notre sujet lui-même : la population chrétienne des Gaules a-t-elle été, du deuxième au cinquième siècle, distinguée par le costume de la population païenne et, si cette distinction a existé, quel était le costume des *Gallo-chrétiens?*

On a dit que dans la Gaule, comme dans le reste de l'empire, les premiers néophytes s'étaient empressés de quitter la toge, l'habit païen, pour prendre le *pallium*, qui, bien que d'origine païenne, ne tarda point à devenir le costume distinctif des disciples de la religion nouvelle; mais c'est là une supposition qui n'est justifiée par aucun témoignage authentique. Nous croyons être beaucoup plus près de la vérité en disant, d'après Fleury et Bergier, que les premiers chrétiens, aussi longtemps que durèrent les persécutions, bien loin de chercher à se distinguer des païens par le costume, évitèrent, au contraire, de le faire, parce qu'ils avaient intérêt à se cacher; que les seules différences qu'ils aient admises tenaient au genre des étoffes et à l'ornementation, plutôt qu'à la forme du vêtement; qu'ils évitaient dans leurs habits, pour se conformer aux préceptes de leur foi « tout ce qui pouvait blesser la pudeur, ou porter à la mollesse, » et qu'ils se gardaient surtout du luxe et de la somptuosité; car les Pères de l'Église naissante leur avaient appris qu'il fallait « laisser les vêtements couverts de fleurs à ceux qui étaient initiés aux mystères de Bacchus, et les broderies d'or et d'argent aux acteurs de théâtre. » Ces réserves faites, on peut donc penser que les premiers chrétiens des Gaules n'ont porté aucun vêtement particulier qui les distinguât du reste de la population, si ce n'est peut-être les vierges de noble race, qui avaient adopté la tunique blanche, bordée de pourpre. La différence, pour tous les autres disciples de la foi nouvelle, était en quelque sorte toute morale, et consistait dans une plus grande simplicité. Il est un point cependant sur lequel ils paraissent s'être séparés complètement des païens, c'est dans les habits de deuil; et cette séparation tenait à des causes d'un ordre plus élevé que les caprices de la mode, ou l'intérêt de leur propre sécurité. Elle tenait à la révélation des joies du ciel, aux espérances de l'éternelle résurrection. Les habits de deuil,

tels que les portaient les païens, sont formellement réprouvés par tous les écrivains de la primitive Église. Ils défendent de se vêtir de robes noires, attendu que « ceux qui meurent dans la foi du Christ sont vêtus là-haut de robes blanches. » On sait en effet que dans les traditions des premiers âges la couleur blanche est celle qu'on donne toujours aux élus, comme symbole d'une pureté que n'altéreront plus les souillures du monde. C'était aussi cette couleur qui était adoptée pour les étoffes dont on garnissait l'intérieur des cercueils; et comme dans le nouveau culte tout devait prendre une signification mystique, on attacha dans les cérémonies funèbres un symbolisme particulier aux vêtements dont on habillait les morts. Les vierges emportaient dans la tombe les robes blanches qui les avaient parées dans le courant de leur vie terrestre, et les martyrs une tunique de pourpre, en mémoire du sang qu'ils avaient versé pour la foi, et de celui que le Christ avait versé pour tous les hommes.

En même temps que le christianisme donnait à toutes choses un sens moral, il purifiait, en se les appropriant, les habitudes du monde antique. Ainsi, en pénétrant dans les Gaules, il y avait trouvé un usage importé par la conquête, et en vertu duquel les païens arrivés à l'adolescence se faisaient couper par leurs amis les premiers poils de leur barbe pour les offrir à leurs dieux. La foi nouvelle s'empara de cet usage, mais en le consacrant par des prières et des cérémonies pieuses qui reçurent le nom de *barbatoria*. Il en fut de même pour la coupe des cheveux. Cette opération, qui se pratiquait sur les enfants au moment où ils touchaient à la puberté, eut lieu d'abord dans les familles, et plus tard dans l'intérieur des églises; on choisissait des parrains pour assister à ces cérémonies. Les prêtres, après avoir coupé les cheveux des enfants, en donnaient des mèches aux parrains, qui les enveloppaient dans de la cire, sur laquelle on imprimait une image du Christ, et les conservaient comme une chose sacrée. Cette cérémonie de la coupe des cheveux et de la barbe était, suivant Du Cange, qui ne se trompe pas en ces matières, une véritable adoption, dans laquelle il se contractait une affinité spirituelle qui faisait donner le nom de père à celui qui avait été choisi pour parrain, et le nom de fils à l'enfant dont on coupait les cheveux et la barbe (1). Nous retrouverons sous la royauté franque plusieurs traces de cet usage.

Il nous reste maintenant, pour en finir avec ce qui concerne les premiers chrétiens des Gaules, à constater un fait qui n'est point sans importance pour notre sujet : c'est que, de même qu'il n'y avait aucune différence sensible entre le costume des chrétiens et celui des païens, de même dans la société chrétienne il n'y eut à l'ori-

(1) *Histoire de Louis IX*, par Joinville. — Édition de Du Cange, 1668, in-f°. — Dissertation XXII.

gine aucune distinction entre les habits des prêtres et les habits des laïques. C'est l'opinion de Longueval et de Fleury (1). Une lettre écrite par le pape Célestin I^{er} aux évêques des provinces de Vienne et de Narbonne, en 428, donne un grand poids à cette opinion. Le pape parle de quelques prêtres étrangers à la Gaule, qui, venus passagèrement dans ce pays, portaient un habillement particulier, s'enveloppaient d'un manteau, en se cinglant les reins, et il dit à cette occasion : « D'où vient ce nouvel habillement dans les églises des Gaules, et pourquoi changer là-dessus l'usage de tant d'années et de tant de grands évêques? Nous devons être distingués des autres par la doctrine, et non par l'habit; par nos mœurs et la pureté de l'esprit, et non par la forme des vêtements. »

Bien que l'histoire du costume ecclésiastique ne rentre point dans le cadre de notre travail, nous avons cru cependant devoir donner ici ces détails pour marquer le point de départ et les origines. Nous ne parlons que du costume ecclésiastique, c'est-à-dire du costume des clercs, des diacres, des prêtres et des évêques, du clergé séculier, en un mot; car on sait, par une date à peu près certaine, la première apparition du costume monacal dans la Gaule romaine, et cette date est celle de 360, époque à laquelle saint Martin fonda à Ligugé, près Poitiers, le premier monastère des Gaules. En Orient, les fondateurs d'ordres qui habitaient d'abord les déserts et les solitudes ne donnèrent aux religieux que les habits des paysans. Il en fut de même à Ligugé; et les disciples de saint Martin portèrent pour vêtement une espèce de saie en poil de chameau, qui, tout en servant d'habit, servait aussi de cilice.

Ainsi : d'une part tout le luxe de la civilisation romaine, de l'autre toute la simplicité du renoncement chrétien; dans les campagnes, l'ancien costume gaulois; dans les villes, quelques traditions de ce costume combinées avec les modes romaines et dominées par elles; dans la société civile, des chrétiens habillés comme des païens; dans la société religieuse, des prêtres habillés comme des laïques, et des moines habillés presque comme des Celtes, voilà ce que nous avons trouvé dans cette Gaule romaine que nous allons quitter pour entrer dans la Gaule barbare.

(1) Longueval, *Hist. de l'Église gallicane*, 1732, in-4°, t. I, p. 486. — Fleury, *Hist. ecclés.*, t. V, p. 628.

II.

COSTUME DES GALLO-ROMAINS.

Vers l'an 69 de notre ère, c'est Tacite qui nous l'apprend, le général romain Cérialis disait aux Trévires et aux Lingons : « Les mêmes causes entraîneront toujours les Germains sur les Gaules : la cupidité, l'avarice, le besoin de changer de lieu ; ils quitteront leurs marais et leurs solitudes pour s'emparer de ce sol fertile et de ses habitants (1). » La même pente, disait à son tour un chef germain, la même pente qui porte le Rhin vers la mer porte aussi la Germanie vers la Gaule. Cérialis et le chef barbare, en parlant ainsi, prophétisèrent par la voix de Tacite.

En effet, les peuplades germaines, qui, du temps de César, avaient formé la ligue des Sicambres, ne cessèrent, à partir du troisième siècle, d'inquiéter la Gaule romaine du côté du Rhin. Les Francs, l'une de ces peuplades, firent, en 254, irruption dans la Gaule, et poussèrent de là jusqu'en Espagne et même jusqu'en Mauritanie ; ils passèrent comme un torrent et ne s'arrêtèrent point.

Ce n'était là qu'une avant-garde, mais elle avait montré la route. Cent cinquante ans s'étaient à peine écoulés, que les nations transrhénanes, qui s'étaient donné rendez-vous pour la destruction de l'empire et le pillage des Gaules, franchirent le Rhin le 31 décembre 406 et le 1er janvier 407 : dates à jamais mémorables dans les annales du monde moderne.

Un Père de l'Église a dit, en parlant de ces invasions, qu'il semblait que Dieu broyât les peuples pour les rajeunir en les mêlant. Les peuples en effet furent un instant mêlés de telle sorte qu'il est souvent fort difficile de les reconnaître au milieu de ce chaos du cinquième siècle. Aussi la plupart des livres modernes présentent-

(1) Tacite, *Hist.*, liv. IV, c. 73.

ils à cet égard la plus étrange confusion. Nous allons donc, pour éviter de tomber dans le même défaut, établir aussi nettement et aussi brièvement qu'il nous sera possible, la distinction entre les diverses nationalités, entre les divers éléments qui coexistent et se trouvent comme juxtaposés, pendant le cinquième siècle et au commencement du sixième, dans cette vaste région qui n'est déjà plus la Gaule, et qui n'est point encore la France.

Des nombreuses tribus barbares qui se répandirent alors sur notre sol, trois seulement s'y sont fixées : ce sont les Burgondes, les Wisigoths et les Francs. Les Burgondes s'établissent de 406 à 413 ; les Wisigoths, de 412 à 450 ; les Francs, de 480 à 500 (1).

Ainsi donc, pour résumer d'un mot ce qui vient d'être dit, et entrer sans plus de détours dans notre sujet, nous trouvons au cinquième siècle : d'une part, la civilisation romaine ; de l'autre, les barbares qui arrivent successivement et qui à la fin du même siècle occupent le territoire. Ceci posé, voyons d'abord ce qui concerne la civilisation gallo-romaine.

On peut dire qu'à l'exception des paysans, la Gaule, à la fin du quatrième siècle, était, pour tout ce qui concerne le costume, à peu près *latinisée ;* mais les modes romaines elles-mêmes avaient subi des modifications, et nous voyons paraître des vêtements qui sans être peut-être tout à fait nouveaux avaient été du moins jusque-là d'un usage restreint. Tels sont le *colobium,* la *lacerna* et la *penula.* Le *colobium* était une tunique à manches larges et flottantes ; la *lacerna*, qui remplaçait la toge, se portait par-dessus le *colobium*, et s'agrafait sur l'épaule ou sur la poitrine. La *pénule* ressemblait à un sac percé d'un trou à la partie supérieure pour passer la tête et de deux ouvertures latérales pour passer les bras. La *lacerna* était faite avec une espèce de feutre ; la *pénule,* avec des laines grossières et quelquefois avec du cuir.

Le *clavus* ou *augusticlavus*, par une distinction aristocratique, était affecté à la classe des *clarissimes,* c'est-à-dire des Gallo-Romains dont les familles avaient été admises aux dignités sénatoriales ; et qui à ce titre ne payaient point de tribut. C'était une bande de pourpre cousue sur la tunique et qui descendait jusqu'aux genoux. La *trabée,* manteau blanc rayé de pourpre, complétait le vêtement des *clarissimes.*

(1) Ce que nous disons ici n'est point absolu. Avant le cinquième siècle, une foule de barbares, enrôlés par les Romains en qualité de lètes, s'étaient établis dans la Gaule ; et nous trouvons, dans Grégoire de Tours, les Taillefales qui donnèrent leur nom au pays de Tifauge et les Saxons du Bessin ; mais nous ne parlons ici que des grandes masses, de celles qui ont une importance historique en rapport avec notre sujet : nous ajouterons que l'arrivée des Taillefales et celle des Saxons n'est constatée par aucun historien, et leur présence seule révèle leur existence.

On voit aussi, vers la même époque, se populariser l'usage de quelques coiffures particulières : le *pileum*, calotte de feutre ou de peau de mouton; le *birrus*, bonnet pointu; le *pileum phrygium*, bonnet phrygien (qui servit de modèle à nos bonnets de liberté); le *galerus* ou *petasus*, bonnet à large bord, attaché sous le menton, et qu'on pouvait, quand on voulait se découvrir, laisser retomber sur le dos.

Malgré les progrès toujours croissants du christianisme, les habitudes païennes se conservaient, avec le costume païen, même parmi les adeptes de la foi nouvelle. Les femmes, avant de se mettre à l'ouvrage, avant de filer, de tisser ou de teindre, — c'étaient là leurs occupations ordinaires, — invoquaient Minerve et les divinités du polythéisme, qui déjà, cependant, étaient exilées de l'Olympe. Au moment des kalendes de janvier, c'est-à-dire au renouvellement de l'année, les Gallo-Romains couraient à travers les rues de leurs villes *déguisés en veaux ou en cerfs,* ce qui veut dire sans doute couverts de la peau de ces animaux. Dans ces déguisements bizarres, portaient-ils des cornes, marchaient-ils à *quatre pattes,* pour rendre l'imitation plus fidèle? Nous ne saurions le dire, mais toujours est-il que nous devions signaler le fait, si peu explicite qu'il fût, parce qu'on y trouve comme le point de départ de nos *mascarades.* L'Église, qui les rappelle souvent pour les flétrir, nous apprend qu'elle punissait par trois ans de jeûne ces sortes de déguisements, dont la mode se conserva, malgré ses anathèmes, jusqu'à la fin du septième siècle, époque à laquelle on retrouve aussi l'usage des masques tragiques ou comiques du théâtre ancien dans les parties de plaisir ou plutôt les orgies des kalendes de janvier.

Si terribles qu'aient été les invasions des barbares, le luxe, dans le cours du cinquième siècle, avait fait de grands progrès. L'usage de la soie commençait à se répandre; des relations commerciales fort étendues existaient entre l'Asie, la Grèce, l'Égypte et la Gaule, qui tirait de ces contrées des parfums et des tissus d'une grande finesse.

« Sidoine Apollinaire, dit M. Fauriel, décrivant un repas donné à l'empereur Majorien par un simple citoyen d'Arles qui n'est point signalé comme opulent, représente des esclaves vigoureux haletants et fléchissant sous le poids des vases d'argent ciselé dont ils encombrent les tables. Il décrit les lits des convives drapés en pourpre et les murailles de la salle couvertes de tapisseries peintes ou brodées d'Assyrie et de Perse (1). »

Dans le midi, Marseille, Arles, Narbonne, Agde, Antibes, Fréjus et Aigues-Mortes; sur l'Océan, Bordeaux, Vannes et Nantes, que les Romains avaient sur

(1) Sidonii Apollinaris *Epist.*, lib. IX, 13. — Fauriel, *Histoire de la Gaule méridionale*, t. I, p. 387.

nommée l'*œil de la Bretagne*, étaient alors les principaux centres du commerce, dont le mouvement toujours progressif favorisait puissamment le développement des classes industrielles. On voit en effet à cette époque un assez grand nombre de colléges d'artisans, dont quelques-uns s'étaient élevés non-seulement à la liberté, mais même à l'ordre équestre; ce sont, en ce qui concerne notre sujet : les orfévres, *argentarii;* les fabricants d'ornements en fils d'or pour les armes et la vaisselle, *barbaricarii;* les teinturiers, *blattarii;* les miroitiers, *specularii;* les foulons, *fullones;* les tailleurs, *scasores;* les pelletiers, *pelliones* (1).

Outre ces colléges d'artisans il y avait aussi des ateliers publics, connus sous le noms de *gynécées*, dans lesquels étaient tissées, apprêtées et façonnées toutes sortes d'étoffes. On employait quelquefois des hommes dans ces ateliers, mais le plus souvent ils étaient composés de femmes (2). On désignait encore sous le nom de *gynécées*, dans les maisons particulières, les appartements des femmes; là, tandis que les matrones dirigeaient les travaux des esclaves filaient, faisaient de la toile, composaient des pommades, ou fabriquaient à l'aiguille de la tapisserie à dessins variés, *acupictura*. Le *gynécée* renfermait une espèce de cabinet de toilette, et quand les matrones se paraient pour sortir, ce qui du reste arrivait rarement, elles y recevaient les soins d'esclaves mâles, *cinerarii*, *ciniflones*, qui faisaient chauffer dans la cendre chaude les fers pour la coiffure, et les soins des *omatrices*, véritables femmes de chambre, qui présentaient le miroir, plaçaient les épingles, les bracelets et ajustaient la parure. Il y avait de plus dans chaque maison d'autres esclaves uniquement préposés à la garde et à l'entretien des vêtements, ce qui leur avait fait donner le nom de *vestipici*.

Bien qu'à cette époque reculée aucun texte ne dise si dans les monastères la fabrication des étoffes était régulièrement établie, on a tout lieu de penser cependant que cette industrie n'était point étrangère aux occupations de la vie monastique; les évêques eux-mêmes donnaient l'exemple du travail manuel, et saint Eucher, évêque de Lyon, ainsi que quelques autres prélats de la Gaule méridionale employaient à faire de la toile ou des habits pour les pauvres tout le temps que leur laissait le soin de leur troupeau. Les vierges du monastère fondé par saint Césaire, s'occupaient à faire des garnitures de robes; mais ces garnitures, en fil d'or nommé *omaturæ*, étant très élégantes, et par cela même contraires à l'esprit du christianisme, le saint fondateur leur défendit d'en faire ou d'en porter. L'abbesse de ce

(1) *Code théodosien*, liv. XIII, tit 4.
(2) Baluzii *Miscellanea*, t, I, p. 13. — Guérard. — *Polyptyque* de l'abbé Irminon, t. I, p. 647.

même monastère avait fabriqué pour saint Césaire un manteau, que celui-ci lui légua par testament comme un souvenir (1). On peut donc conclure de ces divers faits que les habitudes des *gynécées* païens avaient été transportées dans les monastères de l'Église gallo-romaine, et que ces austères asiles du recueillement et de la pénitence étaient en même temps, qu'on nous passe le mot, des *ateliers de confection*.

Comme au troisième et au quatrième siècle, nous ne trouvons encore, à l'époque à laquelle nous sommes parvenus, aucun document qui indique d'une manière précise la différence qui pouvait exister entre le vêtement des prêtres et celui des laïques. On sait cependant que les habits des néophytes étaient blancs, et l'on présume que cette couleur était aussi celle des évêques. Quant aux moines que nous avons déjà vus revêtus du costume des paysans gaulois, il paraîtrait, d'après un passage de Sulpice Sévère, qu'ils n'avaient point tardé à se fatiguer de cette simplicité par trop primitive et qu'un grand nombre quittaient, pour des tissus plus moelleux, ces habits de poil de chameau qui froissaient les chairs comme un cilice. Voici ce que dit à ce sujet Sulpice Sévère :

« Celui qui auparavant allait à pied ou monté sur un âne ne fait plus de voyage que sur un beau cheval. Celui qui était content d'une petite cellule et d'une vile cabane se fait faire de beaux appartements. Il fait orner sa porte de sculptures et de peintures sa bibliothèque. Il ne veut plus porter d'habits grossiers, il lui faut des étoffes fines et douces. Ce sont là de ces tributs qu'il impose à ses chères veuves et aux vierges qui lui sont affectionnées. Il ordonne à celle-ci de lui faire un manteau d'un drap fort, et à celle-là de lui faire une robe d'une étoffe fine et légère (2). »

S'il en était ainsi dans les cloîtres, à plus forte raison ceux qui vivaient de la vie mondaine devaient-ils se laisser entraîner par les séductions de la toilette. Les vrais chrétiens, ceux qui étaient simples de cœur et d'habit, ceux qui oubliaient de parer leur corps et ne songeaient qu'à parer leur âme, ceux-là voyaient avec tristesse tous ces raffinements de l'élégance, et déclamaient avec emportement contre ce qu'ils nommaient la *corruption romaine*. Un poëte latin du cinquième siècle, Claudius Marius Victor, de Marseille, s'emporte avec une vive colère contre le luxe des femmes, contre le fard, le vermillon, les couleurs qu'elles emploient *pour se déshonorer* en croyant se rendre agréables; et il dit que si les femmes sont coupables en cela, les hommes ne le sont pas moins de le souffrir au lieu de l'empêcher (3).

(1) Cæsarius, *Regula ad virgines*, c. 42.
(2) Voir Longueval, *Hist. de l'Église gallicane*, t. I, p. 395.
(3) *Hist. littéraire de la France*, t. II, p. 247.

Voilà ce que nous savons de la Gaule romaine au cinquième siècle. Voyons maintenant les barbares, qui à cette date la parcourent dans tous les sens.

Les Bourguignons, on l'a vu plus haut, sont le premier peuple d'origine germanique qui s'établit dans la Gaule à la suite de la grande invasion. C'étaient des gens pacifiques quoique très-braves, la plupart ouvriers en charpente, ou en menuiserie, et qui paraissent avoir eu peu d'influence sur l'état social romain. Ils étaient de haute stature, grands mangeurs, et employaient le beurre rance en guise de pommade, comme nous l'apprend Sidoine Apollinaire :

> Quod Burgundio cantat esculentus
> Infundens acido comam butyro.

On n'a point d'autres détails sur la physionomie et la toilette de cette peuplade, qui s'était établie dans les deux provinces connues plus tard sous le nom de duché et de comté de Bourgogne.

Les Wisigoths entrèrent dans la Gaule en 412 sous la conduite d'Ataulfe, le chef des bandes errantes qui avaient pillé Rome. Ataulfe, en 413, épousa Placidie, fille du grand Théodose et sœur d'Honorius, et nous avons sur ce mariage des détails qui montrent combien les barbares eux-mêmes étaient jaloux de se rallier à la civilisation romaine. « Les noces d'Ataulfe et de Placidie, dit l'historien de la Gaule méridionale, se célébrèrent à Narbonne, au mois de janvier 413, dans la maison d'Ingenuus, l'un des principaux citoyens de la ville. Là, dans le lieu le plus éminent d'un portique décoré à cet effet, selon l'usage romain, était assise Placidie avec tout l'appareil d'une reine; et à côté d'elle, Ataulfe couvert de la toge et complétement vêtu à la romaine. Entre les divers présents de noce qu'il fit à Placidie on remarqua cinquante jeunes garçons, tout habillés de soie, portant chacun un disque de chaque main, l'un plein de pièces d'or et l'autre de pierres précieuses, d'un prix inestimable, qui provenaient du pillage de Rome (1). »

Honorius ayant cédé en 418 à Wallia, l'un des successeurs d'Ataulfe, la seconde Aquitaine, la Novempopulanie et Toulouse, le second royaume barbare des Gaules se trouva constitué. Ce royaume échut en 453 à Théodoric II, qui mourut en 466. Grâce à la protection que Théodoric accorda aux lettres et à ceux qui les cultivaient, nous connaissons aujourd'hui, avec une exactitude de détails qu'il est rare de rencontrer dans l'histoire, les habitudes intérieures, la vie intime et le costume de ce grand prince. Il avait été le Mécène barbare de Sidoine Apollinaire, et ce bel esprit

(1) Fauriel, *Hist. de la Gaule méridionale*, t. I, p. 124.

chrétien, acquitta la dette de la reconnaissance en traçant de son protecteur le portrait que voici :

« La taille de Théodoric est bien prise, elle est au-dessous des plus grandes et au-dessus des moyennes; sa tête, arrondie par le haut, est garnie de cheveux frisés, retombant un peu de la partie antérieure du front en arrière. Son cou est plein, l'arc de ses sourcils ajoute à la beauté de ses yeux; et lorsque ce prince abaisse ses paupières, il semble que la longueur de ses cils atteigne le milieu de ses joues. L'ouverture de ses oreilles est couverte par ses cheveux, séparés et tressés à la manière de sa nation; il a le nez agréablement arqué; ses lèvres sont minces et proportionnées à sa bouche, qui est fort petite; ses dents, bien rangées, ont une blancheur égale à celle de la neige. Chaque jour on lui coupe le poil qui pousse à l'ouverture des narines; près de ses tempes commence une barbe touffue, un barbier lui arrache tous les jours avec des pinces celle qui croît depuis le bas des joues jusqu'au-dessous du menton. La peau de ses joues, de sa gorge et de son cou le dispute au lait pour la blancheur; vue de près, elle paraît teinte du vermillon de la jeunesse. La rougeur dont ses joues se colorent souvent est plutôt l'effet de la pudeur que celui de la colère... Ses flancs sont toujours couverts d'une ceinture... Voici quelles sont ses occupations journalières : il se rend d'abord aux assemblées de ses prêtres, qui précèdent l'aube du jour; il prie avec beaucoup d'attention; mais, quoique ce soit à voix basse, on peut remarquer que, par étiquette plus que par sentiment de religion, il se montre scrupuleux observateur de ces pratiques; il consacre ensuite le reste de sa matinée aux soins qu'exige l'administration de son royaume. Pendant ce temps, un écuyer de sa suite se tient debout auprès de son siège. On fait entrer la troupe des gardes, revêtus de fourrures; elle défile devant lui; puis on la fait sortir, pour éviter le bruit qu'elle pourrait faire; elle s'arrête devant la porte, en dehors des rideaux qui cachent l'entrée de la salle d'audience et en dedans des bannières qui l'environnent... Lorsque la deuxième heure est venue, il quitte son siège et va visiter ses trésors ou ses haras. S'il veut aller à la chasse, ce qu'il a soin de faire annoncer à l'avance, il ne croit pas de la majesté royale d'attacher un arc à son côté. Ses yeux rencontrent-ils un oiseau ou une bête sauvage à sa portée, il tend la main en arrière, et reçoit d'un page son arc, dont la corde est détendue; car, de même qu'il regarde comme puéril de le porter dans un étui, il croit aussi qu'il n'est permis qu'à une femme de l'accepter prêt à tirer... Alors, après avoir demandé l'endroit où l'on désire qu'il frappe, il lance sa flèche avec une si grande dextérité, qu'il atteint toujours sa proie... Les repas ordinaires de ce prince ne sont guère différents

de ceux des simples particuliers. Les jours de festin un serviteur charge les tables d'une grande quantité d'argent mat, que l'on travaille assez bien dans ce pays. On met, à table, beaucoup de réserve dans ses paroles; on garde le silence, ou l'on ne dit que des choses sérieuses. Ces jours-là on expose à la vue des vases d'or et d'argent ciselés et un magnifique ameublement tantôt de tapisserie couleur de pourpre, tantôt de fin lin. C'est l'apprêt et non le prix, la bonne mine et non la qualité qui font le mérite des mets. Il arrive plus souvent d'être obligé de demander à boire que de se voir refuser sous prétexte que l'on a trop bu. En un mot, on remarque dans ces repas l'élégance des Grecs, l'abondance des Gaulois, la promptitude des Italiens, la pompe publique, la prévenance particulière, enfin un ordre tel qu'il convient chez un roi.

» Après le repas si le roi sommeille, c'est toujours fort peu ; le plus souvent il ne dort point du tout. Quand il veut jouer, il ramasse promptement les dés, les interroge en plaisantant et attend avec patience ce que le sort décidera. Si le coup lui est favorable, il se tait; s'il lui est contraire, il rit ; et s'il est indécis, l'intérêt qu'il porte au jeu est plus grand; mais, qu'il perde ou qu'il gagne, il est toujours content... Vers la neuvième heure, les soins qu'impose le trône commencent à renaître; les solliciteurs pour et contre reviennent à la charge, la cabale et l'intrigue font entendre leurs cris : telle est la manière dont se passe la journée jusque vers le soir. Alors, le souper du roi approchant, la foule commence à se dissiper; elle se retire chez les gens de la cour, chacun du côté de celui qui le protége, pour ne se coucher que vers le milieu de la nuit. Quelquefois, mais rarement, on donne pendant le souper du roi un libre cours à la saillie, et les bons mots que l'on s'y permet doivent toujours être tels qu'aucun convive n'en puisse être blessé. On n'entend à ces soupers aucun joueur de lyre, aucun joueur de flûte; nul homme qui marque la mesure, nulle femme qui joue du tambourin; nul instrument de musique à cordes; le roi n'aime que ceux dont le son plaît autant à l'âme que le chant plaît à l'oreille. Lorsque le prince est retiré, ceux qui veillent à la garde du trésor royal entrent en fonction; ils se tiennent armés devant les portes du palais du roi, où ils doivent veiller pendant le temps du premier sommeil (1). »

L'histoire, qui dans ces âges reculés ne s'occupe trop souvent que des grands personnages, l'histoire, en nous transmettant ces curieux détails sur Théodoric le Grand, n'a point non plus, par une heureuse exception, oublié complétement ses sujets.

(1) Sidonii Apollinaris *Epistol.*, lib. I, epist. 1. La traduction que nous donnons ici est celle de M. Billardon Sauvigny. Nous en avons retranché tout ce qui ne se rapportait point directement à notre sujet.

Nous savons qu'ils marchaient ordinairement ceints d'une épée, vêtus d'habits de peau ou de toile, la plupart sales et gras, et chaussés de guêtres en cuir de cheval. Nous savons encore qu'ils étaient partagés en trois ordres : le conseil des *Hommes sages*, choisis parmi les plus nobles; les prêtres, qu'on nomma les *Rasés*, et le reste, qu'on nomma les *Chevelus*. « Ce nom, dit Jornandès, fut tenu à honneur par les Goths, et ils le rappellent encore dans leurs chansons. » Les lois nous donnent aussi un passage curieux : « Si quelqu'un, est-il dit dans ces lois, coupe ou déchire l'habit d'autrui, s'il le tache de telle sorte que la tache soit visible, et qu'on ne puisse sans malpropreté se servir du vêtement, le délinquant sera tenu de rendre un vêtement neuf de tout point semblable. S'il ne peut remplir cette condition, il acquittera en argent le prix de l'habit taché et ce dernier lui sera donné (1). »

Du reste les Wisigoths comme les Bourguignons n'exercèrent sur la Gaule romaine qu'une très-médiocre influence et disparurent devant la race franque, qui dès le milieu du sixième siècle s'était répandue sur tous les points du territoire qu'elle dominait.

C'est dans les *Mœurs des Germains* de Tacite qu'il faut chercher les premiers renseignements connus sur la physionomie et le costume des Francs, l'une des branches les plus redoutables de la grande famille transrhénane. En décrivant vers l'an 78 de notre ère les habitants de la Germanie, l'historien romain nous a légué le portrait fidèle des conquérants de la Gaule dans leur âpreté et leur barbarie originelle. « Les Germains, dit Tacite, portent tous une saie attachée avec une agrafe, et, à défaut d'agrafe, avec une épine. Entièrement nus du reste, ils passent les journées entières auprès du foyer et du feu. Les plus riches se distinguent par un habit qui n'est point flottant comme celui des Sarmates et des Parthes, mais serré et dessinant toutes les formes. Ils se couvrent aussi de peaux de bêtes, sans soin dans les contrées voisines du Rhin, mais avec une certaine recherche sur les points plus éloignés, attendu qu'ils n'ont point de commerce pour leur fournir d'autres parures. Là, ils choisissent les animaux; et pour en embellir les dépouilles, ils les parsèment de taches et de la peau des bêtes que produit l'Océan ultérieur et une mer inconnue. L'habillement des femmes ne diffère point de celui des hommes, excepté qu'elles se couvrent le plus souvent de manteaux de lin bariolés de pourpre; ce vêtement, sans manches dans la partie supérieure, laisse leurs bras nus jusqu'à l'épaule, et le haut du sein reste même à découvert (2). »

(1) *Lois des Wisigoths*, liv. IX, tit. XXI. — *Recueil des historiens des Gaules et de la France*, t. IV, p. 412.
(2) Tacite, *Mœurs des Germains*, XVII.

C'est là le costume primitif; mais les migrations de la race germanique, en mettant les Francs en contact avec des peuples plus civilisés, paraissent avoir apporté quelques modifications à cette tenue sauvage. Outre la saie, ils avaient tous au cinquième siècle, c'est-à-dire à l'époque de leur établissement dans les Gaules, une espèce de tunique et un pantalon court. Voici comment Sidoine Apollinaire décrit les Francs de Chlodion, contre lesquels avait combattu l'empereur Majorien : « Majorien aussi a dompté des monstres; du sommet de leur crâne rouge jusqu'au front s'allonge leur chevelure serrée (*en aigrette*) et leur nuque brille à découvert, car les poils en sont enlevés; dans leurs yeux glauques roule une prunelle qui a la transparence et la couleur de l'eau; leur visage est rasé partout, et au lieu de barbe ils ont de petites mèches arrangées avec le peigne. Des habits serrés emprisonnent très-étroitement leurs membres fortement développés. Leur jarret se montre au-dessous d'une tunique courte. Un large baudrier maintient leur ventre maigre et nerveux. Lancer à travers les airs les haches rapides et à double tranchant, marquer le but, faire tournoyer leurs boucliers, devancer par leurs sauts la volée de leurs piques, arriver avant elles sur l'ennemi, ce sont là leurs jeux (1). »

Les Francs, c'est-à-dire les *hommes fiers et hardis*, se distinguaient des autres peuplades germaines par l'usage des chemises et d'une espèce de caleçons de toile. Au moment de leur entrée dans les Gaules, quelques-uns, au lieu de saie, portaient les peaux de bêtes dont parle Tacite; ce qui fait dire à Fortunat :

Pelligeri veniens Chlodovechi gente potenti (2).

Ils étaient encore alors tels que l'historien romain les avait peints, race à part, comme la race germaine tout entière, sans mélange et ne ressemblant qu'à elle-même (3). Leurs yeux étaient farouches et bleus, leurs cheveux blonds, leurs membres développés et vigoureux; ils se servaient dans les combats de piques ou de framées garnies d'un fer étroit et court, mais acéré, et tellement facile à manier qu'ils pouvaient, avec cette arme, combattre de près ou de loin. Les fantassins, qui d'abord ne portaient que des javelots, avaient ajouté à cet armement l'usage de l'épée et de la hache à deux tranchants, et les cavaliers se couvraient encore, comme du temps des guerres de Germanicus, du bouclier peint de couleurs éclatantes; leurs chevaux, comme les chevaux allemands de notre cavalerie, n'étaient

(1) Sidonius Apollinaris, *Panegyricus Julio Valerio Majoriano Augusto dicatus*, ver. 240 et seq.
(2) Lib. IX, poema v.
(3) Tacite, *Mœurs des Germains*, IV.

remarquables ni par la forme ni par la vitesse, mais ils étaient dociles : condition essentielle pour des hommes qui, tout en tenant la bride de la main gauche, manœuvraient du même bras un bouclier pesant.

Tels étaient les Francs quand le flot de l'invasion les apporta dans les Gaules. A peine établis dans cette belle contrée, ils se trouvèrent aux prises avec la civilisation, avec la foi des vaincus, et ils en subirent l'influence. Dès lors, une ère nouvelle commence dans notre histoire : à la fin du cinquième siècle les bandes germaines sont fixées sur notre sol, et l'on peut dire que l'histoire du costume français commence à cette date avec la royauté franque.

III.

COSTUME SOUS LA PREMIÈRE RACE.

L'époque à laquelle nous sommes parvenus est sans contredit l'une des plus dramatiques, des plus intéressantes de notre histoire; mais, par malheur aussi, c'est l'une des moins connues, surtout en ce qui intéresse notre sujet. Les monuments écrits sont rares et insuffisants; les monuments figurés sont plus rares encore. Nous devons donc nous résigner à laisser dans l'ombre plus d'un point important.

Tout indique que les Francs, en s'établissant dans la Gaule, se montrèrent très-disposés à recevoir immédiatement la double influence de la civilisation latine et de la civilisation chrétienne. Agathias, qui écrivait vers l'an 560, dit qu'ils ne sont point sauvages comme les autres barbares, et qu'ils ont adopté, en beaucoup de choses, les coutumes romaines (1). Il loue leur piété, et il ajoute : « Je ne trouve entre eux et nous d'autre différence que celle de l'habillement et de la langue. » Le texte est formel; l'habillement des Francs restait distinct de l'habit gallo-romain, et cependant, tout en gardant sa forme, il s'écartait déjà du type primitif. Les Francs, à cette date, avaient encore le haut de la poitrine et du dos découvert comme au moment de l'invasion (2). Ils avaient encore la saie collante, à manches courtes; mais, dans ce vêtement, la soie, pour les plus riches ou les plus élégants, avait remplacé les étoffes grossières. Les manteaux, nommés *rhenones*, parce qu'on les fabriquait sur les bords du Rhin, étaient encore en peau de loup ou de mouton, mais déjà des bordures ou des bandes d'étoffes aux couleurs éclatantes en rehaus-

(1) Agathiæ *Opera*. Paris, 1660, in-f°, p. 13.
(2) Pelloutier, *Histoire des Celtes*, 1771, in-4°, t. I, p. 160.

saient la simplicité. Les femmes franques s'habillaient comme les hommes de saies à manches courtes qui laissaient à découvert une partie des bras et le haut de la poitrine, comme nous l'avons déjà vu pour les femmes germaines dont parle Tacite. C'est ce *décolleté,* qu'on nous passe le mot, qui explique les nombreuses dispositions des lois barbares contre les attouchements que les hommes se permettaient à l'égard des femmes. Un homme libre qui serrait l'avant-bras d'une femme libre était puni d'une amende de douze cents deniers. Si le bras avait été serré au-dessus du coude, il en coûtait quatorze cents deniers ; et dix-huit cents deniers quand on avait touché les seins.

La coiffure des femmes franques consistait en une espèce de calotte nommée *obbon.* Quand on faisait dans une intention malveillante tomber cette coiffure, on était condamné par la loi salique à payer quinze sols d'or. Pour voler un bracelet, il n'en coûtait que quatre sols d'or (1) : c'est-à-dire un sol de plus que pour le viol d'une esclave. Le bracelet, nommé *armilla, dextrale, dextrocherium,* parce qu'on le portait au bras droit, était quelquefois rehaussé de pierreries, comme le témoigne ce vers de Fortunat :

Dextræ armilla datur chalcedone jaspide mixta,

« Un bracelet incrusté d'une calcédoine est placé à son bras droit. »

Parmi les présents offerts par Clovis aux leudes de Ragnacaire on voit figurer des bracelets en cuivre doré, et des bracelets d'or au nombre des offrandes déposées sur l'autel par sainte Radegonde ; ce qui montre que cet ornement était commun aux deux sexes. On a dit que les femmes franques avaient de plus, comme bijou particulier, des colliers nommés *murènes,* du nom d'un poisson qui se repliait en cercle quand il était pris ; nous pensons qu'il ne s'agit là que d'un bijou romain qui a pu être accidentellement porté par les femmes barbares, mais qui ne faisait point partie de leur toilette nationale.

A la cérémonie des noces de Sigebert et de Brunehaut, qui eut lieu à Metz en 566, la civilisation et la barbarie, dit l'auteur des *Récits mérovingiens,* s'offraient côte à côte à différents degrés ; il y avait des nobles gaulois, des nobles francs et de vrais sauvages tout habillés de fourrures, aussi rudes de manières que d'esprit. Ce mélange des types les plus divers, ce chaos de civilisation et de barbarie se retrouvera pendant toute la période mérovingienne, comme aux noces of Sigebert et de Brunehaut, et le costume révélera sans cesse dans ses caprices ou ses modi-

(1) *Lex salica,* tit. XXVII, art. 30.

fications la triple influence des traditions germaniques, du christianisme et des souvenirs romains.

C'est un chef franc couvert d'un vêtement d'écarlate et de soie blanche enrichies d'or et chaussé de la calige romaine aux riches bandelettes, qui marche environné de ses hommes vêtus de saies vertes et chaussés de peaux de bêtes couvertes de tous leurs poils ; ce sont des serfs hideux à voir, difformes et mutilés par les châtiments, les uns marqués au front de lettres imprimées avec un fer rouge, d'autres sans nez, sans oreilles ou sans mains, d'autres encore avec un œil ou les deux yeux crevés (1) ; c'est un pacifique marchand qui voyage pour son commerce dans un attirail qui rappelle celui des troupes légères des armées romaines, le poignard au côté et le javelot à la main ; c'est Leudaste qui rend visite à Grégoire de Tours la cuirasse au dos, le casque en tête, le carquois en bandoulière. Dans le clergé, dont le costume n'est point encore fixé, quelques prêtres gardent l'habit romain, tandis que d'autres portent l'habit des Francs. Le concile de Mâcon (581-583) défend aux clercs de se montrer en public avec des armes, l'habit ou la chaussure des séculiers ; mais cette défense est sans cesse éludée, les prêtres eux-mêmes donnent l'exemple du luxe. L'évêque Berthramn, en attirail romain, se promène sur un char à quatre chevaux, escorté par les jeunes clercs de son église comme un patron par ses clients. On dirait un sénateur, plutôt qu'un ministre des autels. On voit par les actes du concile de Narbonne, en 589, que le rouge était la couleur préférée par les ecclésiastiques dans leurs vêtements mondains, tandis que d'autres documents donnent lieu de penser que le blanc était la couleur officielle. On sait aussi que les habits des néophytes étaient blancs, et on a tout lieu de croire que Clovis lors de la cérémonie de son baptême était vêtu d'une robe blanche.

Les hommes les plus avancés en piété étaient eux-mêmes obligés de transiger sur la question du luxe pour ne point se *faire remarquer*. C'est ce qui arriva à saint Éloy : « Plus par bienséance que par choix, dit l'auteur de la Vie de ce saint, il se couvrit d'habits magnifiques pour se conformer à l'usage, et pour ne pas se distinguer par une singularité trop marquée de ceux avec lesquels il était obligé de vivre. Ses vêtements de dessous étaient de fin lin orné de broderies et de clinquants ayant leurs extrémités relevées en or d'un travail exquis. Ses robes de dessus étaient de grand prix ; elles étaient faites de riches étoffes, et il en avait plusieurs qui étaient toutes de soie (*holoserica*). Les ornements en étaient si multipliés que l'habit entier n'était qu'un tissu d'or et de pierreries qui jetaient le plus vif éclat. Les

(1) *Polyptyque* de l'abbé Irminon. Paris, 1844, t. I, p. 299-300.

manches, couvertes d'or et de pierres brillantes, étaient magnifiquement ouvragées, et se terminaient vers la main par de riches bracelets d'or rehaussés de pierreries. Sa ceinture était pareille; l'or dont elle était couverte remplissait avec tant d'art la distance et les intervalles des pierres précieuses, qu'elles y paraissaient sans confusion. La bourse ou poche qui en pendait, selon l'usage du temps, avait aussi ses ouvertures ornées de la sorte (1). »

Cette esquisse de la vie d'un saint, écrite par un autre saint, témoin oculaire, doit suffire pour lever les doutes qu'on pourrait former au sujet du récit qu'on trouve dans les histoires de l'époque mérovingienne sur le luxe des étoffes et sur la perfection de certains ouvrages d'art. Grégoire de Tours, en de nombreux passages, confirme les assertions de saint Ouen, auteur de la *Vie de saint Éloy* que nous venons de citer. Il en est de même de Flodoard. Les rues que les Francs traversent le jour du baptême de Clovis pour se rendre à la cathédrale de Reims sont toutes tapissées d'étoffes peintes ou d'une blancheur éclatante, et la cathédrale elle-même est ornée avec un luxe qui frappe d'un profond sentiment de respect pour la religion l'esprit grossier des nouveaux prosélytes. Dans un testament dont l'authenticité, du reste, a été contestée, et peut-être avec raison, saint Remy lègue à l'évêque qui doit lui succéder deux tuniques peintes et trois tapis qui servaient les jours de fête à fermer les parties de la salle du festin, du cellier et de la cuisine (2). Le même saint lègue à son église métropolitaine, celle de Reims, un vase d'or qu'il avait reçu de Clovis. Grégoire de Tours parle d'un bouclier d'or d'une merveilleuse grandeur et tout enrichi de pierres précieuses, que Brunehaut envoya à un roi d'Espagne (3). Lors de la translation du corps de saint Léger, évêque d'Autun et martyr, au monastère de Saint-Maixent, en 683, une foule de femmes nobles se dépouillèrent, pour en faire hommage aux reliques de ce saint, de manteaux et de voiles ornés d'or et de soie (4). Dagobert Ier, qui régna de 622 à 638, fit exécuter par saint Éloy, qui passait pour le plus habile orfèvre et le plus habile émailleur du royaume, « une grande croix d'or pur, ornée de pierres précieuses et merveilleusement travaillée, » pour la placer derrière l'autel de la basilique de Saint-Denis. Il fit suspendre en même temps dans toute cette basilique, aux parois, aux colonnes et aux arceaux des vêtements tissus en or, et ornés d'une grande quantité

(1) Sanctus Audoanus, *Vita sancti Eligii*, pars I, n° 10. — Carlier, *Dissertation sur l'état du commerce en France sous les rois de la première et de la seconde race.*
(2) Collection Guizot. — Flodoard, *Hist. de l'église de Reims*, t. V, p. 67.
(3) *Ibid.* — Grégoire de Tours, t. II, p. 43.
(4) *Ibid.* — Vie de saint Léger, t. II, p. 270.

de perles (1). Les habits de soie, les franges d'or, sont aussi plusieurs fois mentionnés dans Grégoire de Tours, et nous voyons en 577 Chilpéric reprocher vivement à Prétextat d'avoir ouvert un ballot pour en tirer une bordure de robe tissue de fils d'or.

Où, par qui, et par quels procédés étaient fabriquées ces riches étoffes qui jouent un si grand rôle dans la parure mérovingiennne, c'est ce qu'il est difficile de préciser. On a dit que les *étoffes d'or* étaient de deux espèces : les unes montées sur une trame dans laquelle s'enlaçaient, en la recouvrant entièrement, les fils du précieux métal; les autres dorées au moyen d'un fer chaud, c'est-à-dire que pour ces dernières on appliquait sur l'étoffe une feuille d'or très-mince, qu'on rendait adhérente en la gaufrant (2). Ces détails sont exacts pour le douzième et le treizième siècle; mais en ce qui touche l'industrie mérovingienne, ils sont au moins problématiques.

Quant à la provenance des étoffes de luxe, telles que les tissus de soie d'or et les draps, tout indique que ce qu'il y avait de plus précieux dans ce genre venait directement de l'Asie, de la Grèce et de la Perse. L'industrie indigène n'était pas cependant complétement stérile; les Francs avaient conservé les *gynécées* établis par les Gallo-Romains, comme le témoigne un capitulaire de Dagobert, daté de 630, et dans lequel il est dit que le viol d'une jeune fille travaillant dans un *gynécée* sera puni d'une amende de six sols d'or. De plus, ils avaient établi dans leurs domaines des ateliers occupés, ainsi que le dit M. Thierry, « par un grand nombre de familles qui exerçaient, hommes ou femmes, toutes sortes de métiers, depuis l'orfévrerie et la fabrique des armes, jusqu'à l'état de tisserand et de corroyeur; depuis la broderie en soie et en or, jusqu'à la plus grossière préparation de la laine et du lin. » Ces *gynécées*, ces ateliers qui existent déjà en 560 et que nous retrouverons en pleine activité sous Charlemagne, donnaient de nombreux produits, et en même temps qu'elle s'approvisionnait d'étoffes de luxe par les Syriens et les Juifs qui fréquentaient la célèbre foire de Saint-Denis, fondée en 629 par Dagobert, la Gaule barbare exportait aussi des objets d'habillement moins élégants, mais plus utiles. C'est ce que témoigne une lettre du pape Pélage, écrite en 556. Le pape, dans cette lettre, dit à un évêque d'Arles que l'Italie est tellement ravagée, que tout y manque, et il ajoute : « Achetez-moi des saies en forte laine, *saga tomentavia*, des tuniques blanches, des capuchons, des tuniques sans manches et autres vête-

(1) Collection Guizot. — *Vie de Dagobert I*er, t. II, p. 286.
(2) Voir Alex. Lenoir, *Musée des monum. français*, 1800, in-8°, t. I, p. 174.

ments qui se fabriquent dans votre province; achetez-les à un prix modéré et envoyez-les-nous pour les donner aux pauvres (1). »

Nous avons vu précédemment que lors de l'établissement du christianisme dans les Gaules, les disciples de la nouvelle religion, après la mort de leurs proches, ne portaient aucun signe extérieur de deuil, et que ces signes étaient même proscrits par l'Église. Au temps de Grégoire de Tours, les usages s'étaient déjà modifiés sur ce point; et c'est à tort qu'on a écrit dans plusieurs ouvrages modernes que, jusqu'au règne de Philippe-Auguste, on ne trouve aucun document sur le costume de deuil; plusieurs passages de Grégoire de Tours démentent formellement cette assertion. Ainsi, en 553, saint Gall, évêque de Clermont, sentant sa fin prochaine, fait assembler le peuple de sa ville épiscopale, le bénit et meurt après avoir chanté le *benedicite*. Aussitôt on lave son corps, on le revêt de ses habits pontificaux et on l'expose dans l'église. Les femmes suivent son convoi en *habits de deuil*, comme si c'eût été aux funérailles de leurs maris, dit Grégoire de Tours, et les hommes le suivent également la *tête couverte*, comme s'il se fût agi des obsèques de leurs femmes. En 580, le même historien, racontant les funérailles de Chlodobert, le plus jeune des deux enfants du roi Chilpéric, dit que les hommes étaient en deuil, et les femmes couvertes de *vêtements lugubres*, tels qu'elles les portent aux funérailles de leurs maris.

Ainsi le signe du deuil, pour les hommes du moins lorsqu'il s'agissait de leurs femmes, c'était de rester aux funérailles la tête couverte; pour les femmes, c'étaient des *vêtements lugubres*. Mais rien n'indique que ces vêtements aient été noirs. En parlant des femmes espagnoles qui se montrèrent processionnellement sur les murailles de Saragosse, assiégée par Childebert, Grégoire de Tours dit qu'elles portaient des manteaux noirs comme si elles avaient suivi le convoi de leurs époux. Or, il nous semble qu'en employant, dans des circonstances analogues, des mots différents, *lugubre* d'un côté, et *noir* de l'autre, l'historien indique qu'en deçà et au delà des Pyrénées les usages n'étaient point les mêmes. Le mot *lugubre*, d'ailleurs, peut s'entendre aussi bien de la forme que de la couleur du vêtement.

Comme toutes les autres parties du costume, les chaussures mérovingiennes sont antôt romaines, tantôt barbares, mais le plus souvent nous ne les connaissons que de nom, et il est impossible de les décrire avec exactitude. Celles qui paraissent avoir été le plus en usage sont la *calige*, le *campagus*, le *soccus*, le *calceus* et le

(1) Dom Bouquet, *Recueil des historiens*, t. IV, p. 72.

carpisculus. Le *carpisculus*, dit Ducange, est une espèce de chaussure barbare, dont le nom paraît s'être conservé dans notre mot *escarpin*. C'est là tout ce que Ducange lui-même en sait. La *calige*, dont nous avons déjà parlé comme chaussure militaire et comme chaussure monacale, et que nous trouverons encore sous Philippe-Auguste, fut adoptée, antérieurement aux sandales, par les évêques, qui l'attachaient avec des bandelettes montant juqu'aux genoux. Le *soccus* ne s'attachait pas; on y introduisait le pied et il tenait de lui-même. Le *calceus*, en cuir noir, était maintenu avec des courroies. Le *campagus*, après avoir chaussé les empereurs romains, fut adopté par la plupart des rois mérovingiens, et devint ensuite en France l'un des ornements du grand costume épiscopal, comme nous le verrons au dixième siècle. Les bottes, si l'on en juge par un passage de Grégoire de Tours, relatif à l'évêque OEgidius, étaient connues sous la première race. « OEgidius, est-il dit dans ce passage, se sauva à cheval avec tant de précipitation qu'une de ses bottes s'étant retirée de son pied, il ne s'arrêta point pour la ramasser. » Ducange nous apprend aussi que dans le sixième siècle le nouveau marié qui donnait un anneau à sa femme lui présentait en même temps un soulier en signe de déférence; c'est du moins dans ce sens que nous croyons qu'il faut entendre ces mots : *In obsequii symbolum* (1).

De toutes les parties du costume, ou plutôt de la toilette, la chevelure, à l'époque mérovingienne, est sans contredit la plus importante. C'est la chevelure qui forme l'attribut particulier des rois, c'est la chevelure qui fait la distinction des hommes libres et des serfs, du prêtre et du laïque.

« Il y avait, dit le Père Daniel, entre les différents sujets et les différents ordres qui composaient la monarchie une façon différente de porter les cheveux. — La distinction des rois et des princes à cet égard consistait à les porter aussi longs qu'ils pouvaient les avoir, et en devant et aux côtés, mais surtout par derrière, en les rejetant et les laissant flotter sur les épaules; au lieu que leurs sujets étaient obligés d'avoir le derrière de la tête, et même le tour de la tête, à une certaine hauteur, entièrement rasé, et qu'il ne leur était permis de conserver que les cheveux du haut du crâne, qu'ils laissaient croître dans toute leur longueur, mais qu'ils relevaient en les nouant en façon d'aigrette ou de crête qui retombait sur le devant. » Ces détails sont-ils fidèles? Nous n'oserions l'affirmer. Leur extrême précision elle-même nous met en

(1) Ducange, v° *Calciamentum*.

(2) Voir pour la chevelure : *Collection* Leber, t. VIII, p. 113 à 147. — *Recherches historiques sur l'usage des cheveux postiches*, etc., trad. de l'allemand de Nicolaï par Jansen. Paris, 1809, in-8°. — *Histoire des modes françaises en ce qui concerne la tête*, par Molé. Amsterdam et Paris, 1773, in-12.

défiance; ce qui se rapporte aux cheveux des rois est exact, mais en est-il de même pour ce qui concerne les sujets? c'est ce qu'il est difficile de préciser, car les documents, comme les opinions des érudits, se contredisent souvent; tandis que le père Daniel affirme que les sujets des rois mérovingiens étaient obligés de se raser le derrière de la tête, d'autres écrivains prétendent que cet usage avait disparu complétement au sixième siècle. Quoi qu'il en soit de ce détail, il semble qu'à cette date les cheveux, pour les individus qui n'étaient point du sang royal, étaient taillés en rond, dans le genre de ceux qu'on appelait encore au dix-huitième siècle *cheveux à la saint Louis*, et qu'ils descendaient plus ou moins bas selon le rang des personnes. D'ailleurs, c'est moins dans la description de l'ordonnance matérielle de la chevelure mérovingienne que dans son histoire symbolique qu'il faut chercher l'intérêt; et s'il est difficile de la décrire matériellement, il est plus aisé de montrer son importance; c'est ce que nous allons essayer de faire avec quelques détails.

Chez les diverses peuplades germaniques que le flot de l'invasion porta dans les Gaules, la chevelure est en quelque sorte placée sous la sauvegarde de la loi, non pas seulement comme ornement, mais comme signe de la dignité humaine, comme emblème de force et de liberté. La plus grande injure qu'on puisse faire à quelqu'un, c'est d'attenter à ses cheveux, soit en les tirant, soit en les coupant. Tout homme libre, dit la loi des Bourguignons, qui s'avisera de couper des cheveux à une femme libre, payera trente sols d'or à la femme outragée (comme dommages et intérêts), et de plus douze sols à titre d'amende. L'homme libre lui-même, d'après la même loi, est tenu de respecter la chevelure de la femme esclave, sous peine de trois sols d'amende; l'esclave à son tour doit respecter la chevelure de la femme libre, *sous peine de mort* (1). Un édit de l'an 630 défend expressément de couper les cheveux à un homme libre *sans son consentement*, ce qui s'explique par la dégradation qu'emportait en certains cas la perte des cheveux, dégradation qu'on pouvait infliger par esprit de vengeance et en employant la force. Ce n'était donc pas la chevelure comme parure naturelle, mais la condition sociale que sauvegardait en elle l'édit dont nous venons de parler.

C'était par les cheveux que l'homme libre se distinguait des serfs; c'était aussi par les cheveux que les jeunes filles se distinguaient des femmes mariées. Les premières les laissaient flotter librement sans les orner; ce qui faisait dire quand elles tardaient à trouver un époux : *Remanent in capillo*. Les secondes, au contraire, pouvaient les natter et les parer de guirlandes et de bandelettes nommées *sta-*

(1) *Legis Burgundiorum additamentum primum*, tit. V, 1, 4.

pions (1). Le dix-septième canon du concile de Gangres prononce l'anathème contre les femmes mariées qui coupent leurs cheveux, attendu que dans l'état de mariage les cheveux sont le symbole de l'obéissance que l'épouse doit à son époux.

La même pensée qui attachait l'honneur à la chevelure devait attacher l'infamie à sa perte. Il en était effectivement ainsi à l'époque mérovingienne, et la tradition remontait directement aux Germains. Dans cette nation si nombreuse, dit Tacite, les adultères sont très-rares; le châtiment en est immédiat, et il appartient au mari. La femme coupable, nue et *les cheveux rasés*, est chassée de la maison, en présence des parents, par le mari, qui la promène en *la frappant* à travers la bourgade. Ne trouvons-nous point là l'origine de la *décalvation*, qui, pour rendre l'analogie plus complète, est toujours accompagnée de la peine du fouet? Ainsi le serf qui enlevait une femme était tondu comme la Germaine, et recevait trois cents coups sur sa chair nue. Ainsi, d'après la loi des Visigoths, les *tempestuarii*, ceux qui se disaient magiciens et prétendaient faire tomber la grêle, étaient rasés et fustigés publiquement (1). Mais ce n'est point tout encore, et comme preuve de la persistance de certaines traditions germaniques, nous trouvons constamment au moyen âge le même châtiment appliqué au même délit. La femme adultère, dans le quatorzième siècle encore, est promenée nue et rasée à travers les rues de la ville où elle a jeté le scandale. Seulement ce n'est plus le mari qui la promène, c'est le bourreau; quelquefois aussi c'est elle-même qui est condamnée à promener son complice.

Le débiteur qui ne pouvait s'acquitter envers un créancier donnait sa propre personne en gage, par l'abandon de ses cheveux, *tradebat se per comam capitis*. Quand on se trouvait dans un grand danger, on envoyait un cheveu à ceux dont on implorait les secours. On jurait sur ses cheveux comme aujourd'hui sur son honneur, et on en coupait quelques mèches pour donner plus de force au serment. S'agissait-il d'une adoption, on envoyait des cheveux à celui sous la protection duquel on se plaçait. S'agissait-il d'une alliance, on se touchait réciproquement la chevelure ou la barbe. Les mêmes usages étaient aussi consacrés par le savoir vivre et la politesse. Saint Germain, évêque de Toulouse, ayant passé vingt jours auprès de Clovis, celui-ci, au moment du départ, lui fit des présents magnifiques, et dit à ceux qui l'entouraient : Ce que vous me verrez faire, faites-le; puis il s'approcha du saint, et lui donna, disent les hagiographes, des cheveux de sa tête; tous ceux qui étaient là firent de même (3), et le saint se retira plein de reconnaissance.

(1) E. de la Bédollière, *Histoire des mœurs et de la vie privée des Français*, t. I, p. 343.
(2) *Leges Visigoth*, lib. VI, tit. II, c. 2.
(3) Bollandistes, *Mois de mai*, t. III, p. 593.

Les cheveux courts étaient le signe du servage; c'est pour cela que ceux qui entraient dans l'état monastique se rasaient la tête, pour montrer qu'ils étaient *serfs de Dieu*. Les laïques qui, tout en restant dans le siècle, voulaient contracter avec un ordre religieux l'affinité spirituelle se faisaient également raser. *Quitter ses cheveux*, voulait dire en propres termes, se faire moine ou prêtre. En parlant de la noblesse d'Auvergne, qui, dans certaines circonstances, aimait mieux s'expatrier ou se consacrer au service des autels que de prendre les armes, Sidoine dit que cette noblesse se décida *à quitter la patrie ou les cheveux*. Pendant la période mérovingienne la coupe des cheveux était la cérémonie la plus importante d'une prise d'habit. Le soin d'enlever les premières mèches était confié, suivant le rang du postulant, à ses amis, aux dignitaires ecclésiastiques, aux grands du siècle, qui devenaient par là comme ses nouveaux parrains dans la vie spirituelle. C'était là, pour les fiers descendants des Sicambres, un douloureux sacrifice, et souvent, tout en renonçant au monde, prêtres ou moines, ils voulaient se soustraire à ce grand acte d'humilité, comme on le voit par un capitulaire de Childéric III en date de 744, capitulaire dans lequel il est dit que les clercs qui s'obstineront à porter une longue chevelure, seront, malgré eux, rasés par l'archidiacre (1). Dès les premiers temps de l'Église des Gaules, les conciles sont formels sur ce point. Pour entrer dans le clergé ou dans le cloître, et même pour être admis à la pénitence publique, il faut commencer par renoncer à sa chevelure. Mais l'Église n'en resta point là; soit qu'elle voulût humilier l'orgueil barbare et le plier au sacrifice et au renoncement, soit qu'elle voulût montrer sa souveraineté en imposant à tous les fidèles la tenue de ceux qui relevaient directement de sa discipline, elle essaya d'étendre aux laïques eux-mêmes l'usage des cheveux courts, et il y eut à cette occasion une lutte singulière entre elle et la puissance temporelle. Tandis que plusieurs conciles prononçaient l'excommunication contre ceux qui portaient une chevelure longue, les capitulaires prononçaient l'amende contre les femmes, les vierges, les personnages d'un haut rang, qui se coupaient les cheveux.

La barbe a aussi dans les temps mérovingiens une véritable importance historique. Les barbiers, qui, sous le règne d'Auguste, étaient fort nombreux à Rome, se multiplièrent aussi, à la suite de la conquête, dans les Gaules, où ils introduisirent quelques-uns de ces usages romains dont on retrouve encore des traces dans les *étuves* du moyen âge. Quand les Francs passèrent le Rhin, ils ne trouvèrent partout que des mentons rasés; eux-mêmes portaient des moustaches longues et touf-

(1) Baluzii *Capitularia*, t. I, p. 153.

fues; mais ils jugèrent sans doute que ce n'était point encore assez pour se distinguer des Romains, c'est-à-dire de ceux qu'ils étaient disposés à mépriser parce qu'ils venaient de les vaincre; et tout en les imitant pour d'autres parties du costume, ils s'en séparèrent ici complétement, et laissèrent leurs mentons se couvrir de poils. Au septième siècle la barbe des Francs était très-ample; ils la soignaient, la paraient, comme ils avaient soigné et paré leurs cheveux; ils la nouaient avec des tresses d'or; ils juraient par elle comme Charlemagne : *Je jure par saint Denis et cette barbe qui me pend au menton.*

La cérémonie connue sous le nom de *barbatoria*, dont nous avons déjà parlé, fut en vigueur pendant toute la période mérovingienne et même au delà. Aimoin dit que Clovis envoya des ambassadeurs à Alaric pour traiter de la paix avec lui et le prier de lui toucher la barbe, c'est-à-dire de la couper, et d'être par ce moyen son père adoptif (1). On trouve dans le Sacramentaire du pape saint Grégoire le Grand une prière pour la coupe de la première barbe, *Oratio ad barbas tondendas*, qui montre toute l'importance qu'on attachait, au moyen âge, à cette opération, par laquelle l'homme dépouillait pour ainsi dire la jeunesse pour prendre possession de la virilité. Voici d'après M. de la Bédollière la traduction de cette oraison curieuse : « O Dieu! dont toute créature adulte se réjouit de posséder l'esprit, exauce les prières que nous prononçons sur la tête de ton serviteur, qui brille de la fleur de la jeunesse, et va sous tes auspices faire sa première barbe. Puisse-t-il, toujours soutenu par ta protection, recevoir la bénédiction céleste, et prospérer dans ce monde et dans l'autre (2)! »

Contrairement à ce qui se pratiquait dans l'Église grecque, où le clergé portait la barbe longue, on rasait solennellement dans l'Église latine les prêtres et les clercs; quelquefois on bénissait leur barbe avant de la couper, et quand elle était tombée sous le ciseau, on en faisait hommage à Dieu. Les artistes modernes qui, dans des tableaux ou des statues, ont représenté les évêques ou les saints de la Gaule barbare avec de longues barbes, ont donc commis une grave erreur.

Voilà sans doute bien des détails sur un même objet, et cependant nous n'avons point quitté la matière, car il nous reste à parler de la chevelure des rois mérovingiens, les rois *chevelus*. Ce nom de rois chevelus a singulièrement intrigué, qu'on nous passe le mot, nos vieux érudits, qui, au lieu de s'en tenir à l'explication de Grégoire de Tours, ont prétendu, les uns, que Chlodion avait été surnommé le

(1) Ducange, Joinville, XXII. *Dissertation.*
(2) E. de la Bédollière, *loc. cit.*, t. I, p. 343.

Chevelu parce qu'en entrant dans la Gaule il avait permis aux habitants de laisser croître leurs cheveux, ce qui leur était défendu depuis César ; les autres, parce qu'il fit raser la tête des Gaulois pour les distinguer des Francs ; d'autres encore, parce qu'il donna ordre aux Francs de porter de longs cheveux, afin qu'on ne les confondît pas avec les Romains, qui les avaient très-courts.

L'explication cependant était facile à trouver, car elle est non-seulement dans la simple énonciation du fait lui-même, mais dans Grégoire de Tours, dans Claudien, dans Agathias. Les rois chevelus, *reges criniti*, parce qu'ils ont coutume, dit Grégoire de Tours, de porter les cheveux longs et tombants sur le dos, *crinium flagellis post terga demissis* (1). Claudien, dans le *Panégyrique de Stilicon*, les appelle *les rois blonds à la tête chargée de cheveux* :

Crinigero flaventes vertice reges.

« C'est une coutume invariable chez les rois francs, dit à son tour Agathias, que jamais on ne leur coupe les cheveux et qu'on les leur laisse croître dès la jeunesse. Toute la chevelure leur tombe sur les épaules avec grâce, de sorte que sur le haut du front leurs cheveux sont partagés des deux côtés. Ils ne les laissent point malpropres comme certains Orientaux et barbares, ni mêlés d'une manière indécente ; mais ils ont soin de les entretenir avec des huiles et des drogues, et cette sorte de chevelure est regardée parmi eux comme une prérogative attachée à la famille royale. »

Quelle était l'origine de cette prérogative, quel est le point de départ de cette mode particulière à une famille, c'est ici que commence la difficulté. Nous n'essayerons point de la résoudre, car nous ne pourrions donner que des hypothèses, et nous nous contenterons de reproduire ce que dit l'auteur des *Récits mérovingiens* :

« D'après une coutume antique et probablement rattachée autrefois à quelque institution religieuse, l'attribut particulier de cette famille et le symbole de son droit héréditaire à la dignité royale étaient une longue chevelure conservée intacte depuis l'instant de la naissance, et que les ciseaux ne devaient jamais toucher. Les descendants du vieux Mérowig se distinguaient par là entre tous les Francs ; sous le costume le plus vulgaire on pouvait toujours les reconnaître à leurs cheveux, qui, tantôt serrés en natte, tantôt flottant en liberté, couvraient les épaules et descendaient jusqu'au milieu des reins. Retrancher la moindre partie de cet ornement, c'était profaner leur personne, lui enlever le privilège de la consécration, et sus-

(1) Grég. de Tours, liv. I, c. 1; liv. VI, c. 24.

pendre ses droits à la souveraineté; suspension que l'usage limitait, par tolérance, au temps nécessaire pour que les cheveux, croissant de nouveau, eussent atteint une certaine mesure.

» Un prince mérovingien pouvait subir de deux façons cette déchéance temporaire : ou ses cheveux étaient coupés à la manière des Francs, c'est-à-dire à la hauteur du cou, ou bien on le tondait très-court, à la mode romaine; et ce genre de dégradation, plus humiliant que l'autre, était ordinairement accompagné de la tonsure ecclésiastique (1). »

Elle figure souvent dans la sauvage et dramatique histoire des âges mérovingiens, cette longue chevelure que les ciseaux ne devaient jamais toucher, et qui cependant fut tant de fois mutilée par des crimes.

Clodomir meurt en 526. Ses frères, Clotaire et Childebert Ier, convoitent ses États; mais il a laissé des fils. Que feront Clotaire et son complice? Égorgeront-ils leurs neveux? Les rejetteront-ils au rang de la foule en leur coupant la chevelure... *Incisa cæsarie, ut reliqua plebs habeantur* (2)? L'ambition hésite un instant entre le meurtre et l'outrage. Clotaire et Childebert dépêchent Arcadius auprès de Clotilde, la veuve de Clovis. — Glorieuse reine, dit Arcadius en se présentant devant elle avec une épée nue et des ciseaux, veux-tu que tes petits-fils meurent, ou qu'ils vivent en perdant la chevelure? — Clotilde répond : Qu'ils meurent. J'aime mieux les voir morts que tondus. — Frédégonde fait assassiner Clovis, fils de Chilpéric et d'Audovère. Elle l'enterre d'abord sous une gouttière; mais comme le voisinage de sa victime la troublait encore malgré son endurcissement, elle fait jeter le cadavre à l'eau et lui fait couper une partie des cheveux. En 576, Mérovée, rendu à la liberté après avoir été tondu et exilé à Saint-Calais, quitte l'habit clérical pour reprendre, dit M. Thierry, le costume militaire de la nation, et il se couvre d'un manteau de voyage, dont le capuchon se rabattait sur sa tête, afin de lui servir de préservatif contre l'étonnement et les risées qu'aurait excités la vue de cette tête de clerc sur les épaules d'un soldat.

Les détails dans lesquels nous venons d'entrer suffisent, nous le pensons, pour montrer quel rôle la chevelure joue à l'origine de la monarchie française, rôle unique peut-être dans les fastes de la puissance royale, et qui s'efface sans retour quand disparaît la dynastie mérovingienne. Il nous reste maintenant, pour en finir avec cette dynastie, à donner quelques détails sur les autres attributs de la royauté et l'ensemble du costume royal.

(1) Aug. Thierry, *Récits des temps mérovingiens*, IIIe récit.
(2) Grégoire de Tours, liv. III, c. 18.

Les monuments écrits qui se rapportent au costume des rois de la première race sont en très-petit nombre et ne contiennent que des renseignements peu explicites. Tout se borne à quelques phrases dispersées çà et là, et dont le sens est souvent difficile à fixer. Les monuments figurés, ceux du moins qu'on peut accepter avec certitude comme étant contemporains, sont plus rares encore que les premiers, et par la barbarie de leur exécution ils n'offrent souvent aux yeux que des images vagues et confuses. Ces monuments figurés sont de trois sortes : statues, sceaux et médailles.

Par malheur il faut commencer par écarter les statues, qui sont toutes postérieures à l'époque pendant laquelle ont vécu les personnages dont elles retracent l'image. Celles qu'a reproduites Montfaucon ont été empruntées à la décoration de plusieurs églises, telles que Saint-Germain-des-Prés, Notre-Dame de Paris, Saint-Denis. Dans les statues de Saint-Germain-des-Prés, les érudits du dernier siècle ont vu Clovis avec ses quatre fils, Thierry, Clodomir, Childebert et Clotaire, et deux reines, Clotilde, femme de Clovis, et Ultrogothe, femme de Childebert. Dans les statues de Saint-Denis, on a cru voir aussi les rois qui ont vécu depuis 674 jusqu'en 740, c'est-à-dire Thierry Ier, Clovis III, Childebert II, Dagobert II, Chilpéric II, Thierry II, Childéric III. — Eh bien! n'en déplaise à Montfaucon, dont l'autorité est souvent fort respectable, il n'y a dans toutes ces images rien qui puisse renseigner d'une manière authentique sur le costume des âges mérovingiens. En effet, les plus anciennes remontent à peine au douzième siècle, et celles que l'on a prises longtemps pour des rois ou des reines de France sont, selon toute apparence, des rois ou des reines de Juda. On peut donc avec une entière certitude, et l'archéologie moderne est complétement fixée sur ce point, déclarer que les statues des rois francs reproduites par Montfaucon, ainsi que celles qui peuvent encore exister dans la décoration de quelques églises, sont des sculptures de fantaisie, véritables anachronismes de pierre, de beaucoup postérieures aux personnages qu'on a voulu bien à tort reconnaître en elles, et qu'elles n'ont même jamais eu la prétention de représenter.

Les effigies des tombeaux, celles de Frédégonde ou de Clotaire, par exemple, datent, comme les statues, du douzième et même du treizième siècle. Nous devons également les ranger au nombre des anachronismes, car il est impossible d'admettre que ces effigies funéraires aient été exécutées fidèlement d'après des monuments contemporains aujourd'hui inconnus, ou d'après une tradition qui se serait perpétuée à travers le moyen âge. On n'avait alors ni ces scrupules d'imitation fidèle, ni cette persistance de souvenirs. Comme les statues, d'ailleurs, ces effigies

ont le cachet de leur époque, et l'archéologie, mieux renseignée, ne saurait s'y méprendre.

Serons-nous plus heureux, nous instruirons-nous davantage sur le costume des rois de la première race en interrogeant leurs monnaies ou leurs sceaux? Ici encore il faut s'attendre à bien des mécomptes.

S'agit-il des monnaies? au cinquième et au sixième siècle, les peuplades germaniques établies dans les Gaules n'osaient, par respect pour les souvenirs de la domination romaine, imprimer leurs images sur leurs pièces d'or ou d'argent, ou les signer. Théodebert, le premier, frappa des *sous* et des *triens*, en y plaçant son nom, mais il y laissa la tête impériale. Au septième siècle, le type romain disparut pour faire place à des effigies grossières dont il est souvent fort difficile de déterminer la signification ; et de la sorte, quand on demande à la numismatique mérovingienne quelques renseignements sur le sujet qui nous occupe, on trouve d'un côté des attributs romains, et de l'autre de véritables *rébus*.

S'agit-il des sceaux? ces monuments très-peu nombreux, — on en compte sept ou huit authentiques, — n'offrent que des bustes fort grossiers, sur lesquels cependant il est facile de distinguer la longue chevelure partagée au sommet de la tête, et s'épandant en nappe sur les épaules. Le sceau de Dagobert, reproduit par Montfaucon d'après les archives de Saint-Maximin de Trèves, est plus détaillé. On y voit distinctement, du moins sur le dessin de Montfaucon, ce roi couvert d'une espèce de chlamyde, la couronne sur la tête et le sceptre à la main. Il ne manque à cette représentation qu'une seule chose, l'authenticité de la date, et pour ainsi dire la contemporanéité, car le sceau de Dagobert est encore, comme les statues de Clovis ou de Clodomir, un monument du douzième siècle.

L'obscurité, on le voit, est partout, et quand, par hasard, la terre nous rend, après de longs siècles, quelques-uns des trésors que les morts de ces âges barbares ont emportés dans son sein, c'est pour ainsi dire encore avec mystère et en gardant les secrets de la tombe.

En 1645, on découvrit, dans l'abbaye de Saint-Germain-des-Prés, un tombeau en pierre qui portait deux inscriptions, l'une, extérieure, ainsi conçue :

<small>Tempore nullo volo hinc tol'antur ossa Hilperici ;</small>

l'autre, intérieure :

<small>Precor ego Hilpericus non auferantur hinc ossa mea.</small>

C'était le tombeau de Childéric II. Par malheur, cette trouvaille passa inaperçue ; les objets que renfermait le sarcophage furent volés par un moine, qui les vendit ; et

quand, onze ans plus tard, ce sarcophage fut de nouveau mis à découvert, on n'y trouva plus qu'un bâton de coudrier et une canne, une boucle de baudrier en or, et quelques plaques d'argent fort minces sur lesquelles était un serpent qui se terminait aux deux extrémités par deux têtes semblables. Mais ceux qui avaient assisté en 1645 à la première ouverture du tombeau disaient qu'ils avaient vu sur la tête du roi un grand passement d'or en forme de couronne, sur sa face un morceau de toile d'or, auprès de son squelette des éperons et une ceinture d'un pouce de largeur, entière encore, et enrichie d'espace en espace de boucles et d'ornements d'argent. Le moine prévaricateur qui s'appropria ces objets tira du produit de leur vente plus de treize mille livres, ce qui en montre bien l'importance, puisqu'ils furent vendus pour leur valeur intrinsèque; et, sans cet acte de vandalisme, on aurait pu peut-être, par la partie de l'ornementation qui s'était conservée, reconstituer avec quelque certitude le costume du roi Childéric (1).

Vers le même temps, une découverte du même genre vint encore occuper l'attention publique. Le 27 mai 1653, on trouva à Tournay, à sept pieds sous terre, avec un grand nombre de monnaies à l'effigie des empereurs Léon, Zénon, etc., un tombeau renfermant deux crânes, un squelette humain, et à côté de ces débris une épée dont la lame était mangée par la rouille, le pommeau, la poignée, des parties du baudrier de cette épée, un graphium ou stylet pour écrire, trois cents petits ornements en or, comme les ornements de l'épée, une hache, un fer à cheval, un globe de cristal, etc. Quelques-uns de ces débris furent dispersés par ceux mêmes qui les avaient découverts; mais les plus importants figurent encore aujourd'hui à la Bibliothèque impériale, où depuis longues années on les montre comme l'un des plus précieux monuments de l'époque mérovingienne, car c'est à cette date qu'on les rapporte, attendu qu'on montre en même temps une bague qui fut, dit-on, trouvée comme eux dans le tombeau de Tournay, et qui porte, gravés autour d'une figure sur un large chaton, ces mots : *Childerici regis* (2).

Ce tombeau, c'est donc le tombeau de Childéric; car voilà la bague qui lui servait de sceau. C'est là ce que la plupart des archéologues ont pensé et pensent encore de l'origine du trésor de Tournay; et s'il en était ainsi, on connaîtrait en quelque sorte par ce trésor l'écrin du troisième roi de la dynastie mérovingienne. Mais la bague a-t-elle été effectivement trouvée dans le tombeau? c'est là une question que s'est posée récemment, après un examen attentif, M. Duchalais, l'un des

(1) Montfaucon, *Monuments de la monarchie française*, t. I, p. 173 et suiv.
(2) Voir, pour plus amples détails : Chiffletius, *Anastasis Childerici*. Antuerp'æ, 1655. — Montfaucon, t. I, p. 10 et suiv.

hommes qui de notre temps ont porté dans l'étude de la numismatique et des arts du moyen âge le plus de pénétration critique et de sagacité divinatrice. Suivant M. Duchalais, la bague n'a point été trouvée dans le tombeau, parce que la figure reproduite sur le chaton a tous les caractères d'une figure du dixième siècle, et que la légende qui l'entoure n'est pas même en lettres du moyen âge. Tout indique donc que cette bague, qui donne un prix particulier à la découverte en lui donnant une date et un souvenir personnel, y a été réunie par quelque supercherie archéologique. Mais si l'authenticité de la bague est plus que douteuse, les armes et les bijoux trouvés dans le tombeau témoignent de reste que c'est bien le tombeau d'un chef barbare enseveli avec des bijoux enlevés à la civilisation romaine.

Ainsi toujours le doute, toujours l'incertitude; il est résulté de là qu'en étudiant de bonne foi des monuments postérieurs de plusieurs siècles, des sceaux apocryphes, des monnaies frustes, les plus habiles eux-mêmes se sont mépris : témoin Montfaucon pour les costumes, témoin Ducange pour les couronnes.

Suivant cet illustre érudit, qu'il est si difficile de trouver en défaut, les couronnes de la première race sont de quatre espèces : tantôt c'est un simple bandeau ou diadème de perles avec les lambeaux pendant derrière la tête, comme aux effigies des empereurs romains; tantôt c'est une coiffure en forme de casque, coiffure que quelques auteurs appellent *camelaucum*. Le *camelaucum* se trouve, enrichi de perles et de pierreries, chez les Goths, sur la tête de Totila ; chez les Francs, sur la tête de Théodebert. Grégoire de Tours dit que Clovis se parait de la couronne que l'empereur Anastase lui avait envoyée avec les insignes de consul; c'était une couronne impériale, qui fut plus tard adoptée par les papes, et devint le symbole de leur puissance temporelle, comme la tiare était le symbole de leur puissance spirituelle (1). On connaît encore les couronnes à rayons, dites couronnes *radiales*, en usage dans la plus haute antiquité. « Les rois, dit Ducange, en se servant de cet ornement, voulaient paraître à leurs peuples comme le soleil, pleins d'éclat et de lumière. C'est ainsi que Virgile représente le roi *Latinus* :

> Cui tempora circum
> Aurati bis sex radii fulgentia cingunt,
> Solis avi specimen.

» Il compte cette couronne de douze rayons, parce que c'est une opinion reçue chez les anciens que le soleil en avait un pareil nombre. » Les mérovingiens ne cherchaient pas à se faire passer pour les fils du soleil, et ils ne connaissaient pro-

(1) *Rationale divinorum officiorum*, lib. III, c. 13, n. 8.

bablement ni Virgile ni le roi *Latinus ;* mais comme ils se montraient volontiers les imitateurs de la décoration impériale, il est tout naturel qu'ils aient reproduit sur les monnaies, car c'est là que se voit la couronne radiale, les emblèmes qui les avaient frappés sur les monnaies romaines. Quelques rois de la première race, d'après l'illustre érudit que nous venons de citer, ont aussi porté un ornement de tête de de tout point semblable au *mortier* des premiers présidents. Ils en avaient emprunté l'usage aux empereurs de Constantinople. Ducange, après avoir constaté ce fait, ajoute cette curieuse remarque (1) : « On tient même par une tradition que nos anciens rois, ayant abandonné le palais pour en faire un temple à la justice, communiquèrent en même temps leurs ornements royaux à ceux qui devaient y présider, afin que les jugements qui sortaient de leurs bouches eussent plus de poids et d'autorité, et fussent reçus du peuple comme s'ils étaient émanés de la bouche même du prince. C'est donc à cette concession qu'il faut rapporter les mortiers, les écarlates et les hermines des chanceliers de France, des présidents du parlement, dont les manteaux et les épitoges sont faits à l'antique, troussés sur le bras gauche et attachés à l'épaule avec une agrafe d'or, tels que furent les manteaux de nos rois. Le mortier du chancelier est de drap d'or, et celui des présidents de velours noir a un bord de drap d'or par en haut. Le nom de mortier est donné à ce diadème parce qu'il est fait comme des mortiers qui servent à piler, qui sont plus larges en haut qu'en bas. »

Des rois qui portaient de si belles couronnes ne pouvaient pas ne pas avoir de sceptres. Aussi les érudits du dix-septième et du dix-huitième siècle, qui acceptaient toujours de bonne foi, comme expression du costume contemporain, des monuments postérieurs de quatre ou cinq cents ans, n'ont-ils pas manqué de donner des sceptres à Clovis, à Childebert et à Dagobert, et de placer sur le sceptre de Clovis un aigle; sur celui de Childebert, une touffe de feuilles qui présente quelque analogie avec la pomme de pin; et sur le sceptre de Dagobert, un aigle qui vole en portant un homme à califourchon.

Que résulte-t-il de tout ce que nous venons de dire, et de cette longue contradiction soutenue contre des hommes qui, bien qu'ils se soient trompés en ce sujet, n'en restent pas moins les maîtres de la science? Il résulte :

1° Le costume des rois mérovingiens tel qu'on l'a décrit cent fois d'après des monuments postérieurs de plusieurs siècles, est tout à fait inexact. Mais, selon toute probabilité, ces rois adoptèrent, du moins dans les cérémonies d'apparat, le cos-

(1) XXIV° *Dissertation* sur Joinville.

tume romain. Grégoire de Tours nous apprend qu'après les succès de la guerre des Gaules, en 510, Clovis fut décoré par l'empereur Anastase des honneurs consulaires, et qu'au jour marqué pour la solennité le monarque franc plaça dans l'église de Saint-Martin le diadème sur sa tête, et se revêtit de la tunique de pourpre et de la chlamyde. La tunique et la chlamyde, voilà suivant nous le costume officiel des rois mérovingiens.

2° L'équivoque qui s'est produite par l'étude de monuments postérieurs dans la description du costume des rois s'est aussi produite dans la description de leurs couronnes. Sur les sceaux, ces rois sont tête nue. Il semblerait par là que la couronne ne fut point sous la première race un attribut distinctif de la royauté. Si, comme nous le pensons, il en était réellement ainsi, la chose s'expliquerait d'elle-même par ce fait bien constaté que, chez les Francs, la chevelure faisait les rois, comme chez les Germains le courage avait fait les chefs.

Sur les monnaies on ne trouve que le casque, ou le diadème romain, au double rang de perles et aux lambeaux pendant par derrière.

3° Les rois mérovingiens n'avaient point de sceptre.

Une lutte constante entre les modes barbares et les modes romaines, la prédominance de ces dernières dans les costumes d'apparat, la séparation du costume laïque et du costume clérical, un goût singulier et tout à fait barbare pour le clinquant, et comme caractère distinctif, une sorte de culte pour la chevelure, tels sont les points saillants de l'histoire du costume dans cette période mérovingienne, qui se termine à l'année 751, et qui restera toujours, malgré les efforts de l'érudition, enveloppée de tant de ténèbres.

IV.

COSTUME SOUS LA DEUXIÈME RACE.

La période carlovingienne, qui s'étend de 751 à 987, ne présente dans l'histoire du costume aucune de ces révolutions radicales qui changent pour ainsi dire la physionomie d'un peuple. On y trouve cependant quelques modifications importantes. Les chroniqueurs sont d'ailleurs plus nombreux, plus explicites, et on peut compléter les indications des textes par quelques monuments figurés d'une authenticité incontestable. Voyons d'abord, selon la méthode que nous avons adoptée et suivie jusqu'ici sans nous en départir, le type général des races diverses qui vivent fixées sur le sol, et le type des peuples nouveaux que jettent sur la Gaule les invasions des huitième, neuvième et dixième siècles. Parmi les races fixes, nous trouvons la population gallo-romaine et la population franke; parmi les races nouvelles qui arrivent, soit pour piller et disparaître, soit pour se fixer à leur tour, nous trouvons les Sarrasins, les Normands, c'est-à-dire les hommes du Nord, Danois ou Norvégiens, et les Hongrois. Les Sarrasins paraissent vers 718, les Normands à la fin du huitième siècle, les Hongrois en 910.

Dans la population gallo-romaine, c'est toujours le type latin qui domine, surtout dans les costumes d'apparat, mais la saie bariolée, *virgata sagula*, la saie gauloise, était encore d'un usage très-fréquent sous le règne de Charlemagne, car le moine de Saint-Gall dit en termes précis que les Francs, séduits par les belles couleurs de ce vêtement, abandonnèrent pour s'en parer leur costume habituel, et il ajoute: « Le sévère empereur, qui trouvait la saie plus commode pour la guerre, ne s'opposa point à ce changement. Cependant, dès qu'il vit les Frisons, abusant de cette facilité, vendre les petits manteaux écourtés aussi cher qu'autrefois on vendait les grands, il ordonna de ne leur acheter au prix ordinaire que de très-

8

longs et larges manteaux. « A quoi peuvent servir, disait-il, ces petits manteaux? » Au lit, je ne puis m'en couvrir; à cheval, ils ne me défendent ni de la pluie » ni du vent; et quand je satisfais aux besoins de la nature, j'ai les jambes » gelées (1). »

On le voit par ce curieux passage : quoique mêlés depuis trois siècles, les vainqueurs et les vaincus, les uns par orgueil, les autres par attachement aux traditions nationales, avaient gardé chacun son costume; mais depuis longtemps déjà celui des Francs avait perdu son cachet primitif; et dans la description qu'en a laissée le moine de Saint-Gall, on a peine à reconnaître les compagnons de Clovis.

« Les ornements des Francs, quand ils se paraient, dit cet annaliste, étaient des brodequins dorés par dehors, arrangés avec des courroies longues de trois coudées, des bandelettes de plusieurs morceaux qui couvraient les jambes; par-dessous des chaussettes ou hauts-de-chausses de lin d'une même couleur, mais d'un travail précieux et varié; par-dessus ces dernières et les bandelettes, de très-longues courroies étaient serrées en dedans et en forme de croix, tant par devant que par derrière; enfin venait une chemise d'une toile très-fine; de plus, un baudrier soutenait une épée, et celle-ci, bien enveloppée, premièrement par un fourreau, secondement par une courroie quelconque, troisièmement par une toile très-blanche et rendue plus forte avec de la cire très-brillante, était encore endurcie vers le milieu par de petites croix saillantes, afin de donner plus sûrement la mort aux gentils. Le vêtement que les Francs mettaient en dernier par-dessus tous les autres était un manteau blanc ou bleu de saphir, à quatre coins, double et tellement taillé que, quand on le mettait sur les épaules, il tombait par devant et par derrière jusqu'aux pieds, tandis que des côtés il venait à peine aux genoux. Dans la main droite se portait un bâton de pommier, remarquable par des nœuds symétriques, droit, terrible, avec une pomme d'or ou d'argent, enrichie de belles ciselures... Ce fut dans le monastère de Saint-Gall que je vis le chef des Francs revêtu de cet habit éclatant. Deux rameaux de fleurs d'or partaient de ses cuisses; le premier égalait en hauteur le héros, le second, croissant peu à peu, décorait glorieusement le sommet du tronc, et, s'élevant au-dessus, le couvrait tout entier (2). »

Le costume des femmes se composait de deux tuniques; celle de dessous, plus étroite et plus longue, avait les manches serrées et plissées au poignet; celles de dessus n'avaient de manches que jusqu'aux coudes; des bandes de couleurs variées

(1) Le moine de Saint-Gall, *Des faits et gestes de Charles le Grand*, liv. 1. — Coll. Guizot, t. III, p. 219.
(2) Id., *ibid*.

décoraient les extrémités de ce vêtement. Une ceinture serrait les hanches, et un voile brodé, couvrant la tête et enveloppant les épaules, descendait presque jusqu'à terre. La chevelure était cachée, comme on peut le voir dans la miniature que nous reproduisons ici, et qui est empruntée à la Bible dite de Charles le Chauve. Élégant dans son ornementation et brillant de couleurs, ce costume garde pourtant dans son ensemble quelque chose de sévère et de monacal. Les nudités germaines ont disparu. Les plis des vêtements romains, qui suivaient toutes les ondulations des formes, ont disparu comme elles. La figure ne se montre à découvert que dans le sévère encadrement du voile; on sent que le christianisme a passé là, et qu'il a pour ainsi dire enveloppé la femme dans sa pudeur.

C'est là tout ce que nous savons du costume franc dans son aspect général sous le règne de Charlemagne et sous les rois de son sang. Si l'histoire était plus explicite, on trouverait sans doute bien des dérogations à ces modes, bien des variétés au milieu des populations diverses qui vivaient comme juxtaposées dans le vaste empire carlovingien. Les Basques, les Bretons, toutes ces races fortes dont l'originalité tenace a nargué la civilisation elle-même, présentaient sans aucun doute dans ces âges reculés des types exceptionnels. Mais quels étaient ces types? On ne saurait le dire. Le costume particulier des Gascons est seul indiqué dans quelques lignes de la *Vie de Louis le Débonnaire*, écrite par *l'Astronome*.

« Quand le jeune Louis, dit ce chroniqueur, obéissant aux ordres de son père (785), vint le trouver à Paderborn, il était suivi d'une troupe de jeunes gens de son âge, et revêtu de l'habit gascon, c'est-à-dire portant le petit surtout rond, la chemise à manches longues et pendantes jusqu'au genou, les éperons lacés sur les bottines, et le javelot à la main (1). »

Le costume des Sarrasins, des Normands, des Hongrois, qui promenèrent le ravage et la terreur sur les côtes et au cœur même de l'empire carlovingien, n'est connu que par des indications assez vagues. Pillards ou conquérants, leurs habits étaient avant tout des habits de guerre, et, sans aucun doute, ils ne faisaient point la distinction du vêtement militaire et du vêtement civil.

Les Sarrasins, lors de leurs premières apparitions en Espagne et dans le midi de la Gaule, portaient une épée au côté, une massue appuyée sur le cheval, à la main une lance avec un drapeau, un arc suspendu à l'épaule et un turban sur la tête; mais cet équipement ne tarda point à être modifié. Ils quittèrent l'arc et la massue pour le bouclier, la cuirasse, la lance pesante et longue, et remplacèrent

(1) Collection Guizot, t. III, p. 323.

le turban par un bonnet indien. — « Chez la plupart des musulmans, grands et petits, dit M. Reinaud, les armes, les tuniques d'écarlate, les selles et les drapeaux étaient faits à l'imitation de ce qui se pratiquait dans l'Europe chrétienne. Il est à croire pourtant qu'en général l'équipement des guerriers sarrasins conserva toujours quelque chose de la légèreté qui les distinguait lors de leurs premières invasions (1). »

Les Normands, les derniers des barbares septentrionaux qui se soient établis dans le midi de l'Europe, se faisaient remarquer, suivant un annaliste contemporain, Ermold le Noir, par la beauté de leur teint, la distinction de leurs traits et leur forte stature; aussi, dit Ermold, la renommée rattache-t-elle à leur race l'origine de la race des Francs. Les pirates normands portaient, à ce qu'il semble, lors de leurs premières courses, des peaux d'animaux pour vêtements, et ils laissaient croître leur chevelure et leur barbe; mais une fois établis et fixés, ils ne tardèrent point à se départir de ces usages. Une grande richesse s'introduisit dans leur toilette : ils se peignaient chaque jour, se baignaient régulièrement une fois la semaine, changeaient très-souvent d'habits et portaient des gants (2). De plus ils raccourcirent leurs cheveux et se rasèrent le visage, comme on le voit sur la tapisserie de Bayeux, où les Anglais sont toujours représentés avec d'énormes moustaches, tandis que les Normands en sont toujours dépourvus. Cette absence de moustaches et de barbe donna lieu, lors du débarquement de Guillaume en Angleterre, à une singulière méprise. Un espion de l'armée de Harold, en voyant tous ces hommes rasés, les prit pour des prêtres; mais l'erreur ne fut pas de longue durée, car ces prétendus prêtres avaient *des lances en guise de cierges*, comme le disait le conquérant dans une autre occasion, et ils prouvèrent sans retard aux Anglais qu'ils n'apportaient ni la paix ni la miséricorde.

Les Hongrois, qui se montrent pour la première fois en 910, et reparaissent successivement dans les années 915, 926, 936, 938, 950, ravageant l'Alsace, la Lorraine, la Bourgogne, l'Aquitaine, la Flandre; les Hongrois avaient la taille petite, les yeux enfoncés et brillants, le teint jaune, la figure maigre et toute déchirée de cicatrices, parce que leurs mères, disait-on, les mordaient au visage dès l'instant de leur naissance, afin de les endurcir et de rendre leur aspect terrible à leurs ennemis. Ces sauvages, toujours à cheval *pour marcher*, *délibérer*, *camper*, *manger*, *boire et dormir*, comme dit un historien contemporain, étaient couverts de

(1) *Invasions des Sarrasins en France.* Paris, 1836, in-8°, p. 251.
(2) Voir, pour ces derniers détails, Wace, *Roman de Rou*, t. I, p. 280 et 407.

peaux de bêtes et se rasaient la tête afin de n'être point saisis par les cheveux au milieu de la mêlée.

Chose remarquable, et qui prouve l'irrésistible ascendant de la civilisation lors même qu'elle est incomplète! pas une seule de ces peuplades n'imposa ses mœurs, ses usages, et par cela même son costume, à ceux qu'elles venaient effrayer et vaincre. Loin de là, elles furent comme subjuguées par la double influence de la tradition latine et chrétienne, qui depuis longtemps déjà dominait la barbarie franke. Les Sarrasins revêtent l'armure de fer ou la cotte de mailles, qui fera la force et l'ornement des chevaliers; les Hongrois ajoutent à leur arc tartare l'épée, la lance et le casque, et chargent de l'armure de fer leurs chevaux vifs et légers. Les Normands se rasent comme les prêtres et les moines. Soit qu'ils se fixent sur le sol de la Gaule, soit qu'ils s'en éloignent après l'avoir foulé sous leurs pas sanglants, ils gardent tous, ils emportent tous quelque chose de cette civilisation où brille encore un vague et lointain prestige de la Rome antique et de la Rome des pontifes. Qu'on nous pardonne ce rapprochement profane, mais juste; ces nouveaux barbares étaient comme subjugués par le baptême et par le luxe. On a un remarquable exemple de ce fait dans la conversion d'Hérold, roi des Danois. Voici ce que raconte à cette occasion le chantre des gestes de Louis le Débonnaire : Hérold, roi des Danois, sa femme, son fils et leur suite, arrivent au palais d'Ingelheim. Ils reçoivent le baptême. Louis revêt Hérold, de sa propre main, de vêtements blancs; l'impératrice Judith tire de la source sacrée la reine, femme d'Hérold, et la couvre des habits de chrétienne. Louis aide de même le fils d'Hérold à sortir des eaux baptismales; les grands de l'empire en font autant pour les hommes les plus distingués de la suite du roi danois, qu'ils habillent eux-mêmes, et la tourbe tire de l'eau sainte beaucoup d'autres d'un moindre rang.

Hérold, couvert de vêtements blancs, se rend au palais. L'empereur le comble alors des plus magnifiques présents. « D'après ses ordres, Hérold revêt une chlamyde tissue de pourpre éclatante et de pierres précieuses, autour de laquelle circule une broderie d'or. Il ceint l'épée fameuse que César lui-même (Louis le Débonnaire) portait à son côté, et qu'entourent des cercles d'or symétriquement disposés; à chacun de ses bras sont attachées des chaînes d'or; des courroies enrichies de pierres précieuses entourent ses cuisses; une superbe couronne, ornement dû à son rang, couvre sa tête; des brodequins d'or renferment ses pieds; sur ses larges épaules brillent des vêtements d'or, et des gantelets blancs ornent ses mains. L'épouse de ce prince reçoit de la reine Judith des dons non moins dignes de son rang et d'agréables parures. Elle passe une tunique entièrement brodée d'or et de

pierreries, et aussi riche qu'ont pu la fabriquer tous les efforts de l'art de Minerve ; un bandeau entouré de pierres précieuses ceint sa tête ; un large collier tombe sur son sein naissant ; un cercle d'un or flexible et tordu entoure son cou ; ses bras sont serrés dans des bracelets tels que les portent les femmes ; des cercles minces et pliants d'or et de pierres précieuses couvrent ses cuisses, et une cape d'or tombe sur ses épaules. Lothaire (fils de Louis le Débonnaire) ne met pas un empressement moins pieux à parer le fils d'Hérold de vêtements enrichis d'or ; le reste de la foule des Danois est également revêtue d'habits francs que leur distribue la religieuse munificence de César (1). »

On le voit par ces détails, le luxe dans la période carlovingienne paraît avoir été poussé aussi loin que pouvait le permettre l'imperfection des arts. L'or reluit partout. Les fréquents voyages de Pépin et de Charlemagne en Italie apportèrent de nombreux enjolivements au costume. L'usage de la soie se popularisa. Les Francs, à l'instar des Italiens, ornèrent leurs habits de riches fourrures, hermine, martre ou zibeline. On apporta une égale recherche dans le choix des étoffes et leur mise en œuvre ; Ermold le Noir au neuvième siècle parle de vêtements adaptés à la taille de chacun, ce qui était un perfectionnement, car on voit dans un capitulaire promulgué au commencement de ce même siècle, en 808 (Capit. II, art.. 5), que les habits se vendaient tout faits, et que les tailleurs en réglaient le prix, non pas sur les dimensions qui étaient à peu près uniformes, mais sur la qualité des étoffes ou des fourrures. Les habits dont parle Ermold étaient donc, dans toute la rigueur spéciale du mot, des habits *sur mesure ;* et le poëte chroniqueur, charmé de leur élégance, prend soin de nous apprendre qu'*ils étaient coupés d'après la méthode si parfaite des Francs.* Étrange persistance des aptitudes nationales ! Au neuvième siècle, comme au dix-neuvième, on peut le constater par ces mots d'Ermold, c'est l'Allemagne qui fournit les plus habiles *coupeurs.*

Les chroniques, les capitulaires, les polyptyques des abbayes nous donnent, pendant l'époque carlovingienne, quelques détails intéressants sur les étoffes, les fourrures, la fabrication et le prix des vêtements.

Au premier rang de ces vêtements nous trouvons la *cape,* vêtement de dessus, également porté par les moines, les clercs, les laïques des deux sexes. Ducange croit reconnaître dans la *cape* une imitation de la caracalla. Un passage de la *Vie de saint Julien,* par Ulphin Boëce, montre qu'elle était originairement en poil de chèvre. Mais on ne tarda point à choisir des matières plus précieuses, et le luxe

(1) Ermold le Noir, *Faits et gestes de Louis le Pieux,* chant IV. — Collect. Guizot, t. IV, p. 96-97.

qu'on déploya dans cette sorte d'habit le fit défendre aux ecclésiastiques par le concile de Metz, tenu en 888.

Le vêtement nuancé, *polymita vestis,* était fait avec des fils de plusieurs couleurs. Charlemagne, dans le traité *du Culte des images,* liv. I, ch. 12, en a tiré le sujet d'un rapprochement singulier. Il le compare à l'Église, parce que l'Église, quoique composée de nations différentes, ne forme qu'un seul corps, comme le vêtement tissu de plusieurs fils, ne forme qu'une seule étoffe.

Des tuniques de lin exactement adaptées aux formes du corps étaient portées par les soldats ; des manteaux tissus de plumes de paon paraient dans les jours solennels les nobles et les princes. La cape, le rochet de martre et de loutre, *roccus martinus et lutrinus* (1), le *camsilis,* vêtement en lin, le *sarcilis,* vêtement en serge (2), le *mantellum,* manteau de femme, le *theristrum* ou *chainse,* espèce de jupe ou plutôt de camisole, la *flascilones,* figurent sous Charlemagne et ses successeurs au nombre des habillements les plus usuels. La chemise, dont le nom latin *camisia* sert à la même époque à désigner la couverture des livres et l'aube ecclésiastique, est aussi mentionnée, comme pièce essentielle de la toilette, ainsi que le mouchoir, *mappula, manipulus,* avec lequel on s'essuyait les yeux, *mappula qua pituitam oculorum detergimus,* dit Alcuin (3). Parmi les présents que Riculfe, évêque d'Elne en Roussillon, fit à son église en l'année 915, on trouve six mouchoirs dorés, dont l'un est orné de clochettes. Les gants d'été *wanti,* les gants ou moufles d'hiver, *maffulæ,* paraissent également avoir été portés par toutes les classes, ecclésiastiques ou laïques, riches ou pauvres. Le drap, *drappus,* est indiqué pour la première fois dans un document contemporain de Charles le Chauve, mais on pense qu'à cette date il était employé dans les ornements des églises plutôt que dans les vêtements. Dans le document dont nous parlons il figure cependant comme objet de vêtement, *drappus depannatus,* ce qu'on peut traduire par un habit de drap râpé.

Les peaux et les fourrures tenaient une grande place dans le costume carlovingien. Dans un capitulaire, qu'il faut citer sans le traduire, Charlemagne dit que les animaux souillés par un crime trop fréquent au moyen âge seront mis à mort, que leurs chairs seront données aux chiens, mais que leurs peaux seront soigneusement

(1) *Capitul.* ann. 808, c. 27.

(2) *Polyptyque* d'Irminon, t. I, p. 717 et suiv. Le nom de ces deux vêtements était aussi un nom d'étoffe. On confectionnait, dit M. Guérard, avec les *camsiles* ou pièces de toile, et les *sarciles* ou pièces de serge, non-seulement des habits, mais toutes sortes d'objets de lingerie et d'ameublement.

(3) Alcuinus, *De officiis eccles.,* c. 39.

réservées (1). Il veut aussi que les individus préposés à l'exploitation de ses métairies lui rendent compte tous les ans du nombre de loups qu'ils auront pris ou tués, et qu'ils lui présentent les peaux destinées à son usage (2). Pour fourrer le rochet ou vêtement de dessus on se servait de martre, de loutre et de chat; pour garnir les habits plus élégants, on employait les peaux de loir, d'hermine ou de rat d'Arménie. Les peaux d'hermine et de belette découpées et cousues en losange composaient une espèce de fourrure particulière que nous trouverons, à des dates plus récentes, souvent mentionnée sous le nom de *vair*. Un poëte anonyme, à qui nous devons une description moins exacte peut-être que pompeuse du costume des filles de Charlemagne dans l'une des grandes chasses d'automne de l'année 790, parle des riches fourrures d'hermine qui couvraient les épaules de Berthe, et de la garniture de peaux de taupes qui rehaussait le manteau de Théodrade. Malgré la réprobation de l'Église et les prescriptions sévères des règles monastiques, le goût des fourrures gagna les prêtres et les moines, et, dans le synode de Reims, tenu en 972, l'abbé Raoul reprochait avec amertume aux ecclésiastiques, ses contemporains, d'orner la coiffure religieuse de pelleteries étrangères (3).

L'industrie indigène, pour les objets d'une valeur secondaire, la Frise pour les gros draps, l'Orient pour les étoffes précieuses, telles étaient les diverses sources où s'alimentait la Gaule sous les Carlovingiens. Les princes de cette race avaient à leur cour des juifs dont la mission spéciale était de parcourir l'Orient pour fournir aux exigences de leur toilette, et l'on trouve dans le moine de Saint-Gall la mention du juif de Charlemagne. Les rares débris des tissus qui de ces âges reculés sont arrivés jusqu'à notre temps sont d'origine orientale; nous citerons entre autres le voile et la chemise, ou plutôt la tunique de la Vierge du trésor de l'église de Chartres. Ces reliques, qui jouent un grand rôle dans l'histoire de Chartres, et qui avaient eu, disent les chroniqueurs, la vertu de mettre en fuite les Normands qui assiégeaient cette ville, avaient été envoyées à Charlemagne par l'empereur Nicéphore en 803. Rome, Malte, Assise, Arras, Tongres, possédaient des reliques semblables; et cette multiplicité même aurait pu faire douter de leur authenticité. « Mais, dit un naïf historien, la Vierge n'était pas si pauvre, qu'elle n'eût moyen d'avoir plusieurs chemises et plusieurs voiles. » La tunique a malheureusement disparu en 93. Le voile seul s'est conservé. C'est une étoffe de lin ou de coton brochée d'or. « Des figures d'animaux sont représentées, soit dans le tissu, à l'aide du tis-

(1) *Capitul.*, lib. V, ccix. Baluz., t. I, p. 959.
(2) *Capitul.* de Villis, ann. 800, tit. lxix. Baluz., t. I, p. 344.
(3) Richer, *Hist. de son temps*, trad. par J. Guadet. 1845, t. II, p. 41.

sage, dit Villemin, soit dans la bordure, à l'aide du brochage ou de la broderie (1). »

Comme dans la période gallo-romaine, les gynécées, ou ateliers de femmes, étaient encore l'un des centres les plus actifs de la production. Le gynécée de la terre de Stéphanswert, du domaine de Charlemagne, renfermait vingt-quatre femmes qui fabriquaient des vêtements de serge et de toile, et des bandelettes pour les jambes. L'empereur, qui portait son attention sur les moindres détails et qui faisait vendre les œufs de ses métairies, l'empereur rendit plusieurs ordonnances sur le régime intérieur de ces ateliers. Dans le célèbre capitulaire de l'an 800, il désigne les instruments et les matières diverses qui devront être fournis par ses officiers aux ouvrières : c'était du lin, de la laine, de la guède, de l'écarlate, de la garance, des laines à carder, des chardons, de la graisse, des chaudrons (2), etc. Ce maître redouté de l'empire des Francs, qui voulait que ses propres filles prissent, comme les plus humbles de ses vassales, l'habitude de travailler la laine et de tenir la quenouille et le fuseau, devait nécessairement exiger un labeur assidu des femmes de ses domaines. Le temps, la main-d'œuvre, l'emploi des matières premières, tout était ménagé avec une économie sévère; mais du moins les ouvrières étaient dédommagées des rigueurs de cette discipline par un certain bien-être matériel. Elles avaient des logements commodes, et la stricte observation des jours fériés, imposée par l'empereur lui-même, leur procurait d'utiles moments de repos (3). Après la mort de Charlemagne, les *gynécées*, comme toutes les autres institutions sociales, furent frappés d'une décadence rapide. « Leur nom même, dit M. Guérard, fut avili, et servit à désigner un lieu de prostitution. Les femmes qui les habitaient furent regardées et traitées comme des courtisanes, et le titre de *genecianæ* qu'elles portaient devint à peu près synonyme de *meretrices*. » Cette dégradation des *gynécées* est formellement exprimée dans un capitulaire de Lothaire. « Si une femme, est-il dit dans ce capitulaire, après avoir changé de vêtement (pour se déguiser), est trouvée se livrant à la prostitution, on ne la conduira point dans un gynécée, comme cela s'est pratiqué jusqu'à présent; car, après s'être livrée d'abord avec un homme à des actes coupables, elle continuerait avec plusieurs autres; elle sera déclarée propriété du fisc et soumise au jugement de l'évêque (4). »

(1) Villemin, *Costumes inédits*, t. I, p. 10.
(2) Ad genitia nostra, sicut institutum est, opera ad tempus dare faciant, id est, linum, lanam, waisda, vermicula, walentia, pectines, laminas, cardones, saponem, nuctum, vascula et reliqua minutia quæ ibi sunt necessaria. (Cap. anni 800. *De villis*, 43. Baluz., t. I, 337.)
(3) Cap. anni 789. Baluz., t. I, p. 240.
(4) Capit. excerpta ex lege Longobardorum. Baluz., t. II, p. 336.

A ces détails sur la fabrication, nous ajouterons ici, pour la première fois, quelques indications sur le prix des objets fabriqués, en nous conformant aux évaluations de M. Guérard.

Au commencement du neuvième siècle, la façon d'un *sarcilis*, ou pièce de serge, est estimée 12 den., — 28 fr. ; — celle d'un *camsilis*, ou pièce de toile de lin de 8 aunes, n'est portée qu'à 4 den., — 9 fr. 40 c. — Dans le polyptyque de saint Amand, les femmes obligées de faire des *camsiles* ou de se racheter de ce travail moyennant 8 deniers portent le nom de *camisilariæ*, dans lequel on peut trouver, ce nous semble, l'origine du mot *chemisières*. Vers 830, le prix de trente belles chemises de lin est porté à 3 livres, — 1,690 fr. ; — celui de trente paires de fémoraux, *femoralia*, ou trente caleçons, à 1 livre, — 563 fr. — Vers l'an 900, celui d'un camsilis est porté à 12 deniers, — 28 fr. ; — deux pelisses sont estimées ensemble 2 sous, — 56 fr. — Dans un acte de 879, un *cucullus spissus* coûte 5 sous, — 141 fr. ; — un sayon double est coté 20 s. ; un sayon simple, 10 s. ; un rochet fourré, 30 s., s'il était de martre ou de loutre ; 10 s., s'il était de poil de chat ; et comme il s'agit ici de sous d'or valant à peu près 28 fr. de notre monnaie, on voit que le prix de ces objets s'élevait très-haut, ce qui tenait sans doute à l'imperfection des instruments de fabrication et à la lenteur de la main-d'œuvre.

Quoiqu'il en coûtât fort cher pour s'habiller au huitième et au neuvième siècle, le goût du luxe était si généralement répandu, que Charlemagne se crut obligé de le réprimer par des édits sévères. C'est sous son règne et dans le capitulaire de 808 que se rencontre la seule ordonnance somptuaire qui ait été promulguée, ou du moins qui soit connue, depuis Clovis jusqu'à l'avénement du septième roi de la troisième race (1). Cette ordonnance peu explicite a trait uniquement au prix du sayon et du rochet (2). Ceux qui l'enfreignaient étaient condamnés à payer 40 sols d'amende à l'empereur et 20 sols au dénonciateur. Du reste, quand les intérêts de sa politique ne l'obligeaient point à déployer le faste de sa puissance, Charles était le premier à donner l'exemple de la simplicité. Sa pelisse, en peau de mouton, ne coûtait que 28 fr., et quand l'occasion se présentait de faire une leçon aux grands de la cour, il la laissait rarement échapper.

« Un jour de fête, pendant qu'il résidait aux environs d'Aquilée, — nous laissons parler le moine de Saint-Gall, — il dit à ceux qui l'entouraient : Ne nous laissons

(1) Delamarre, *Traité de la police*. 1722, in-f°, t. 1, col. 418.

(2) Ut nullus præsumat aliter vendere et emere sagellum meliorem duplum viginti solidos, et simplum cum decem solidis. Reliquos vero minus. Roccum martinum et lutrinum meliorem triginta solidis, sisimusinum meliorem decem solidis. (Capitulare triplex, anni 808. Baluz., t. 1, p. 463.)

pas engourdir dans un repos qui nous mènerait à la paresse; allons chasser jusqu'à ce que nous ayons pris quelque animal, et partons tous vêtus comme nous le sommes. » La journée était froide et pluvieuse. Charles portait un habit de peau de brebis qui n'avait pas plus de valeur que le rochet dont la sagesse divine approuva que Martin se couvrît la poitrine pour offrir, les bras nus, le saint sacrifice. Les autres grands arrivant de Pavie, où les Vénitiens avaient apporté tout récemment des contrées au delà de la mer toutes les richesses de l'Orient, étaient vêtus comme dans les jours fériés d'habits surchargés de peaux d'oiseaux de Phénicie entourées de soie, de plumes naissantes du cou, du dos et de la queue des paons, enrichies de pourpre de Tyr et de franges d'écorce de cèdre. Sur quelques-uns brillaient des étoffes piquées; sur quelques autres, des fourrures de loir. C'est dans cet équipage qu'ils parcoururent les bois; aussi revinrent-ils déchirés par les branches d'arbres, les épines et les ronces, percés par la pluie et tachés par le sang des bêtes fauves ou les ordures de leurs peaux. « Qu'aucun de nous, dit alors le malin Charles, ne change d'habits jusqu'à l'heure où on ira se coucher; nos vêtements se sécheront mieux sur nous. » A cet ordre, chacun, plus occupé de son corps que de sa parure, se mit à chercher partout du feu pour se réchauffer. A peine de retour, et après être demeurés à la suite du roi jusqu'à la nuit noire, ils furent renvoyés dans leurs demeures. Quand ils se mirent à ôter ces minces fourrures et ces fines étoffes qui s'étaient plissées et retirées au feu, elles se rompirent et firent entendre un bruit pareil à celui de baguettes sèches qui se brisent. Ces pauvres gens gémissaient, soupiraient et se plaignaient d'avoir perdu tant d'argent dans une seule journée. Il leur avait auparavant été enjoint par l'empereur de se présenter le lendemain avec les mêmes vêtements. Ils obéirent; mais tous alors, loin de briller dans de beaux habits neufs, faisaient horreur avec leurs chiffons infects et sans couleur. Charles, plein de finesse, dit au serviteur de la chambre : « Frotte un peu notre habit dans tes mains, et rapporte-nous-le. » Prenant ensuite dans ses mains, et montrant à tous les assistants ce vêtement qu'on lui avait rendu bien entier et bien propre, il s'écria : « O les plus fous des hommes! quel est maintenant le plus précieux et le plus utile de nos habits? Est-ce le mien, que je n'ai acheté qu'un sou; ou les vôtres, qui vous ont coûté non-seulement des livres pesant d'argent, mais plusieurs talents? » Se précipitant la face contre terre, ils ne purent soutenir sa terrible colère (1).

Les rois carlovingiens restèrent, à ce qu'il paraît, fidèles à cette simplicité dont Charlemagne avait donné l'exemple, et l'annaliste à qui nous avons emprunté les

(1) Le moine de Saint-Gall. — Collect. Guizot, t. III, p. 261.

détails qu'on vient de lire raconte un fait analogue à celui que nous venons de citer : « Votre religieux père, dit le moine de Saint-Gall en s'adressant à Charles le Gros (884), votre religieux père a si bien imité Charlemagne, non pas une fois seulement, mais pendant tout le cours de sa vie, qu'aucun de ceux qu'il jugea dignes d'être admis à le connaître et à recevoir ses instructions n'osa jamais porter à l'armée et contre l'ennemi autre chose que ses armes, des vêtements de laine et du linge. Si quelqu'un d'un rang inférieur et ignorant cette règle se présentait à ses yeux avec des habits de soie ou enrichis d'or et d'argent, il le gourmandait fortement et le renvoyait corrigé, et rendu même plus sage par ces paroles : « O toi, homme tout d'or! ô toi, homme d'argent! ô toi, tout vêtu d'écarlate! pauvre infortuné, ne te suffit-il pas de périr seul par le sort des batailles? Ces richesses dont il eût mieux valu racheter ton âme, veux-tu les livrer aux mains des ennemis pour qu'ils en parent les idoles des gentils(1)? »

Malgré les efforts tentés par les chefs de la nation pour déraciner le luxe, malgré l'exemple qu'ils donnaient eux-mêmes, la passion des étoffes précieuses, des vêtements splendides n'en continua pas moins à exercer une véritable tyrannie. Dans ces jours de foi vive, où toutes les calamités publiques étaient considérées comme l'expiation d'un outrage envers Dieu, on attribua aux excès et aux raffinements de la parure les ravages impitoyables exercés par les hommes du Nord dans l'empire dégénéré des Francs. Abbon le dit en propres termes dans son poëme sur le *Siége de Paris par les Normands*.

« O France! s'écrie le poëte dans un élan de mystique indignation, où es-tu? Où sont, je te le demande, les forces antiques qui te faisaient vaincre et subjuguer des royaumes plus puissants? Trois vices à expier ont fait ta ruine : l'orgueil, les honteux attraits du plaisir, le faste d'une parure recherchée, voilà ce qui t'enlève à toi-même. Vénus te domine à un point que tu ne sais pas même écarter de ton lit les femmes déjà mères et les vierges consacrées au Seigneur; ou, puisque tant de femmes se jettent dans tes bras, pourquoi outrager la nature? Le juste, l'injuste, tout est confondu. Une agrafe d'or retient ton vêtement superbe; tu animes le coloris de ta peau par une pourpre précieuse; tu ne souffres pour tes épaules qu'un manteau doré; pour tes reins, qu'une ceinture où les pierres précieuses se croisent en tous sens; pour tes pieds, que des lacets d'or. Nul humble costume, nul habit simple n'est digne de te couvrir. Voilà ce que tu fais; voilà ce que ne fait autant que toi aucune autre nation. Si tu ne renonces pas à ces trois vices, renonce donc

(1) Le moine de Saint-Gall, t. III, p. 261 et suiv.

à ta puissance et à l'empire de tes pères; car de là naissent tous les crimes; ainsi l'attestent Jésus-Christ et les livres saints qui l'ont annoncé. O France! fuis donc bien loin ces excès (1). »

La voix du poëte se perdit sans échos dans les bruits du siècle, comme celle de ce prophète inconnu qui criait autour des murs de Jérusalem en annonçant la ruine de la ville sainte. Si quelques hommes, plus humbles et plus pénétrés de l'esprit chrétien, s'élevaient encore, dans le clergé, contre les vanités de la parure, l'orgueil et la mollesse du costume, le plus grand nombre, évêques ou prêtres, cédait à l'entraînement général. Sous le règne de Louis le Débonnaire et de ses successeurs, les clercs et les prélats ne se distinguaient pas des laïques. Ils portaient des ceintures tressées d'or, enrichies de pierreries, et dans lesquelles, dit le chroniqueur connu sous le nom de l'*Astronome*, on plaçait des couteaux à manches précieux (2). De longs éperons garnissaient leurs chaussures; les couleurs les plus brillantes éclataient sur leurs habits. Louis le Débonnaire, qui, suivant les expressions de son biographe, « regardait comme un monstre tout homme qui, membre de la famille ecclésiastique, convoitait les ornements et la gloire du siècle, » Louis le Débonnaire rendit des ordonnances sévères contre ces excès; il poussa même la précaution jusqu'à fixer, en 817, tout le détail du costume des moines, et par le règlement d'Aix-la-Chapelle il accorda à chaque individu vivant dans un cloître deux chemises de laine, car l'usage du linge était interdit par les règles monastiques, deux tuniques, deux cuculles pour servir dans la maison, deux capes pour servir au dehors, deux paires de caleçons, deux paires de souliers pour le jour et des pantoufles pour la nuit, une paire de gants en été, une paire de moufles en hiver, un *roc* ou habit de dessus, et une pelisse ou robe fourrée.

Les moines firent comme les prélats et les clercs, ils éludèrent les ordonnances royales comme ils avaient éludé la règle. Louis le Débonnaire n'était pas homme à faire respecter souverainement sa volonté. D'ailleurs en rendant au clergé la liberté des élections, il ouvrit un libre accès à l'ambition des hommes ignorants ou corrompus que Charlemagne avait exclus du sacerdoce, et en cherchant d'un côté à raffermir la discipline ecclésiastique, il la détruisait de l'autre. Les abus du luxe persistèrent donc dans le clergé avec une ténacité singulière; et l'histoire, dans la seconde moitié du dixième siècle, nous fournit à cet égard des renseignements très-détaillés.

(1) Abbon, *Siége de Paris par les Normands*, trad. par N.-R. Taranne. Paris, 1834, in-8°, p. 227-229.
(2) L'Astronome, *Vie de Louis le Débonnaire* (Collect. Guizot, t. III, p. 356). — Fleury, *Hist. ecclés.*, t. X, p. 243.

En 972, Adalbéron, archevêque de Reims, convoqua un synode à Mont-Notre-Dame, en Tardenais, et là on s'occupa, « dans l'intérêt des hommes de bien et des bonnes mœurs, de remettre en honneur la vertu délaissée... et de repousser une honteuse dépravation (1). » Le luxe fut considéré par le synode comme l'une des principales causes de cette dépravation; et l'abbé Raoul, qui présidait l'assemblée des abbés, n'épargna point les reproches. Le discours de Raoul nous a été transmis par Richer, et ce discours, en même temps qu'il offre sur les mœurs des ecclésiastiques de curieux détails, montre aussi ce qu'était au dixième siècle la tenue d'un homme qui voulait suivre la mode et se piquait d'élégance. Nous en extrayons ce qui se rapporte à notre sujet : « Il est dans notre ordre, dit l'abbé Raoul, certains moines qui ont soin de se couvrir en public d'une coiffure à oreilles, d'ajouter à la coiffure monastique des pelleteries étrangères, et de porter, au lieu d'un vêtement humble, des vêtements très-somptueux. Ils font surtout grand cas des tuniques de prix, serrées sur les flancs, avec des manches et des bordures pendantes, de telle sorte qu'en les regardant par derrière, on les prendrait plutôt pour des courtisanes que pour des moines.... Que dirai-je de la couleur de leurs habits? La folie est poussée si loin, que c'est par les couleurs qu'on juge le mérite de chacun. Si la tunique noire ne leur sied pas, ils ne la portent jamais. Si l'ouvrier a mêlé au noir des fils blancs, cela est trop commun. On ne veut pas davantage des couleurs fauves. Le noir naturel ne suffit pas, il faut qu'il soit passé dans une teinture de sucs d'écorces. Que dirai-je de la recherche de leurs chaussures? Ils agissent pour cette partie du costume avec tant de déraison, qu'ils prennent plaisir à se gêner. Ils se chaussent si étroitement, qu'ils sont comme en prison et ne peuvent marcher. Il en est qui ajoutent à leurs souliers des becs et des oreilles de droite et de gauche. Ces souliers ne doivent pas faire un pli, et pour les rendre luisants, ils ont des serviteurs exercés. Passerai-je sous silence les toiles ouvragées et les pelisses en fourrures? Nos prédécesseurs, par indulgence, ont permis de se servir de pelleteries communes au lieu de laine, et de là est venu tout le mal. Aujourd'hui on entoure de bordures larges de deux palmes des capes d'étoffes étrangères, et encore les recouvre-t-on à l'extérieur de draps de Norique... Que dirai-je de leurs hauts-de-chausses, qui sont vraiment criminels? Les jambes en sont larges de six pieds, le tissu tellement fin, qu'on voit ce qui doit être caché, et ils sont fabriqués de telle sorte que deux personnes y tiendraient à l'aise, et cependant cela ne suffit pas encore (2). »

(1) Richer, *Histoire de son temps*, etc.; édition de M. Guadet. Paris, 1845, in-8°, t. II, p. 35-36.
(2) Id., *ibid.*, p. 41 et suiv.

Ces manches longues et pendantes contre lesquelles s'indigne l'abbé Raoul deviendront les manches *à bombarde;* ces souliers à bec s'allongeront encore, pour se métamorphoser en souliers à la poulaine. Ces chaussures dans lesquelles les pieds sont captifs s'appelleront, neuf siècles plus tard, *la prison de saint Crépin.* Des serviteurs exercés y appliqueront, suivant les progrès de l'industrie, le cirage à l'œuf, qui parait sous le Directoire la botte des *incroyables,* le cirage encaustique, ou le vernis qui brille aujourd'hui sur nos chaussures. La mode aura changé cent fois depuis le synode du *Mont-Notre-Dame;* mais la vanité est restée la même, et l'homme attache toujours son amour-propre aux mêmes apparences.

Il serait très-curieux sans doute de trouver, dans ces âges reculés, pour les diverses classes qui composaient la nation franque, des indications comme celles que nous fournit l'abbé Raoul sur les moines du diocèse de Reims. Mais l'histoire, à cette date, ne s'occupe que de l'Église et de la royauté, et l'on ne peut glaner que quelques faits sur tout ce qui se trouve placé en dehors soit de la royauté, soit de l'Église. Nous venons de dire ce que l'on sait du clergé au point de vue mondain; nous allons maintenant rappeler ce qui concerne la société laïque dans ses rapports avec l'Église; il s'agit, on le devine, des néophytes et des pénitents.

Sous le règne de Charlemagne l'empire franc contenait encore un grand nombre de païens. Charles, dont la vie guerrière ou administrative fut avant tout consacrée à l'œuvre du prosélytisme chrétien, rehaussa par une grande solennité les cérémonies dont on entourait les néophytes quand ils embrassaient la foi du Ghrist. Ces néophytes étaient revêtus d'habits blancs qu'ils portaient pendant huit jours. On leur donnait à chacun un cierge qu'ils devaient tenir à la main tout le temps de leur initiation, comme emblème des clartés nouvelles qui allaient illuminer leur âme; et comme ils devaient en tous points *dépouiller le vieil homme,* c'est le mot consacré dans la langue mystique, on leur offrait quand ils sortaient de la cuve baptismale des vêtements nouveaux; en un mot, on les habillait entièrement à neuf. Le moine de Saint-Gall raconte à ce propos des anecdotes singulières. « Un jour, dit-il, Louis le Pieux, touché de compassion pour l'endurcissement des Normands, demanda à leurs envoyés s'ils voulaient enfin embrasser la religion chrétienne. Ceux-ci répondirent qu'ils étaient tout prêts, et ils reçurent par les mains de leurs parrains, et de la garde-robe même de César, un costume de Franc d'un grand prix et complétement blanc. Encouragés par cet exemple, d'autres Normands se convertirent en grand nombre par amour, non de Jésus-Christ, mais des biens terrestres. » Les conversions furent, à ce qu'il paraît, si nombreuses, que les vêtements blancs ayant été distribués tous jusqu'au dernier, l'empereur

ordonna de couper des surplus et de les coudre en forme de linceul pour en revêtir les néophytes; mais cette parure ne fut pas de leur goût, et comme on présentait un de ces habits à un vieux Normand, il le considéra quelque temps d'un œil curieux; puis, saisi d'une violente colère, il dit à l'empereur : « J'ai déjà été lavé ici vingt fois, toujours on m'a revêtu d'excellents habits très-blancs ; le sac que voici ne convient pas à des guerriers, mais à des gardeurs de pourceaux. Dépouillé de mes vêtements, je ne suis point couvert par ceux que tu me donnes, et si je ne rougissais de ma nudité, je te laisserais ton manteau et ton Christ (1). »

Le cérémonial de la pénitence publique mérite, ainsi que le cérémonial du baptême des néophytes, une mention particulière. Les pénitents, qui devaient, comme les nouveaux convertis, *dépouiller le vieil homme*, étaient aussi comme eux dépouillés de leurs habits : ils marchaient pieds nus, répandaient de la cendre sur leurs cheveux et portaient pour tout vêtement un cilice; mais lorsqu'il s'agissait de quelque grand crime, l'expiation prenait un caractère d'âpreté sauvage dont on trouve un curieux exemple dans la *Relation des miracles de saint Florian et de saint Florent*. Suivant cette relation, il était d'usage dans le centre de la France d'imposer à ceux qui s'étaient rendus coupables de meurtre sur leurs parents l'étrange pénitence que voici : quand l'assassin s'était confessé de son crime, l'évêque faisait forger des chaînes avec l'instrument de fer qui avait servi à commettre le meurtre. On attachait ces chaînes au cou, à la ceinture, aux bras du coupable, qui devait dans cet attirail visiter successivement Jérusalem, Rome et d'autres lieux consacrés, et l'on a tout lieu de croire, d'après un capitulaire cité par Canciani, que les meurtriers soumis à cette bizarre expiation restaient entièrement nus aussi longtemps que durait leur pénitence. Vers 855, un seigneur franc, nommé Frotmond, ayant assassiné deux de ses proches, fut condamné à parcourir chargé de chaînes la plus grande partie du monde connu. Il marcha pendant sept ans, visita Rome trois fois, Jérusalem deux fois, et vint mourir au monastère de Redon, près de Rennes (2).

La chevelure, quoique déchue de son importance politique, joue encore sous les Carlovingiens un grand rôle. Si elle n'était plus l'emblème de la royauté, elle resta du moins l'attribut des hommes libres, et les lois des neuvième et dixième siècles attestent par de nombreux passages qu'elle était considérée comme l'un des signes

(1) Le moine de Saint-Gall. — Collect. Guizot, t. III, p. 264.
(2) Canciani, t. III, p. 209, col. 2. — Mabillon, *Act. SS. ord. S. Bened.*, t. II : *Vita s. Convoionis*, p. 219. — Lud. Lalanne, *Des pèlerinages en Terre-Sainte avant les croisades*. Paris, Didot, 1845, in-8°, p. 13.

distinctifs de la force et de la dignité humaines. Dans la vie civile, la perte de la chevelure entraînait la dégradation; dans la vie religieuse, elle était le symbole du renoncement. Lorsqu'un antrustion voulait se faire clerc, il allait trouver l'empereur, qui lui donnait l'autorisation de couper ses cheveux; lorsqu'un jeune homme entrait dans le cloître, il faisait offrande de ses cheveux au monastère qu'il avait choisi pour retraite, comme le témoigne l'acte suivant extrait du cartulaire de Saint-Martin de Tours : « Moi, Galfardus, humble lévite de saint Martin, je donne et livre à Dieu et à ce monastère, auquel ma famille m'a offert, ma personne et tout ce qui doit me revenir de l'héritage de mes parents; et comme gage de cet abandon, je laisse ici mes cheveux. Donné le dixième jour des kalendes de juin, sous le règne de Charles. » C'était aussi par l'abandon de la chevelure que les débiteurs insolvables, les voleurs, condamnés à des dommages et intérêts, entraient comme serfs au service de ceux qu'ils avaient frustrés. Voici la formule de cette sorte d'engagement : « J'ai forcé l'entrée de votre grenier ou de votre grange, et j'ai pris de vos récoltes ou de vos provisions pour tant d'argent. Vous et votre fondé de pouvoir, vous m'avez fait citer devant ce comte; je n'ai pu nier le fait, et les rachemburgs ont jugé que je devais entrer en composition avec vous et vous satisfaire, en vous donnant comme dommages et intérêts tant... Mais, comme je n'ai point cet argent, j'ai jugé convenable de placer mon bras sur mon col, *brachium in collum posui*, et en présence de telles personnes, de me livrer par l'abandon de ma chevelure, de telle sorte que je resterai votre serf et ferai ce que vous ou vos enfants m'ordonnerez de faire, jusqu'à ce que j'aie pu m'acquitter envers vous pour la somme à laquelle j'ai été condamné (1).

Charlemagne, dans plusieurs capitulaires, inflige pour châtiment la perte des cheveux; il veut que ceux qui seront reconnus coupables de conspiration se tondent les uns les autres; que les esclaves qui auront donné asile à un voleur frappé de bannissement aient la moitié de la tête rasée; que les nonnes voilées, coupables de fornication, soient punies, outre la flagellation et l'emprisonnement, par la perte de leur chevelure. Sous l'empire d'une semblable législation, les hommes atteints de bonne heure de calvitie devaient nécessairement être l'objet d'une sorte de prévention, et c'est sans doute pour combattre cette impression fâcheuse que, sous le règne de Charles le Chauve, le moine Hucbald composa, en courtisan habile, un poëme en 136 vers héroïques à la louange des têtes dénudées. Ce poëme, écrit vers

(1) *Formulæ Bignonianæ*, for. XXVI; apud Baluzium, *Capitularia*, t. II, p. 508. — Voir aussi p. 386 et 930.

876, offre, outre la bizarrerie du sujet, cela de singulier que tous les mots qui sont entrés dans la composition commencent par un C :

> Carmina clarisona clavis cantate camenœ, etc.

Ce vers, par lequel commence la préface, et qui se trouve répété en tête de chaque chapitre, suffit à faire juger la poésie du moine Hucbald.

D'après quelques indications, du reste fort incomplètes et fort vagues, il semble qu'on ait porté sous Charlemagne la barbe longue, témoin ce serment du grand empereur : « J'en jure par saint Denis et cette barbe qui me pend au menton. » Mais l'Église s'étant élevée contre cet usage, Charles ordonna aux sujets de son vaste empire de quitter la barbe. Il paraît même que, par des motifs qu'il est difficile de deviner, il n'accorda aux Bénéventins Grimoald pour duc qu'à la condition que le nouveau souverain obligerait les Lombards à se raser le visage. On a dit aussi que la barbe, à dater de Louis le Débonnaire, avait disparu jusqu'au règne de Raoul, qui la laissa croître en demi-cercle sur le bord des joues et reprit les moustaches; mais toutes ces assertions se démentent souvent les unes par les autres, et quelquefois même elles sont aussi réfutées par les monuments contemporains, en admettant toutefois que ces monuments soient l'exacte reproduction de la réalité. — Louis le Débonnaire et ses successeurs, est-il dit dans des dissertations qui passent pour savantes, ne portaient point de barbe; et cependant sur les sceaux de Louis le Débonnaire, de Lothaire et de Charles le Chauve, on trouve des figures barbues. Nous ne nous chargeons pas de concilier toutes ces contradictions, nous les indiquons seulement pour mettre le lecteur en défiance vis-à-vis des affirmations absolues. Ce n'est là, d'ailleurs, en ce qui concerne les princes que nous venons de nommer, qu'un détail très-accessoire, et les renseignements sur les costumes des Carlovingiens sont assez abondants pour faire oublier quelques lacunes.

Charlemagne, en exerçant sur son siècle la fascination de la puissance et du génie, rendit les annalistes attentifs à ses moindres actes. Plusieurs d'entre eux ont pris soin de tracer de ce grand homme un portrait aussi exact que pouvait le comporter la méthode historique de ces âges barbares, et on sent, aux minutieuses attentions de leur pinceau, qu'ils pressentaient que les regards de la postérité s'arrêteraient toujours avec curiosité et respect sur cette grande figure.

Par Éginhard et le moine de Saint-Gall, nous connaissons Charlemagne, non-seulement dans son type physique, mais, pour ainsi dire, dans ses différentes toilettes. Voici d'abord, d'après Éginhard, le détail de sa personne (1) :

(1) Éginhard, *Vie de Charlemagne*. Collect. Guizot, t. III, p. 146.

« Charles était gros, robuste, et d'une taille élevée, mais bien proportionnée, et qui n'excédait pas en hauteur sept fois la longueur de son pied. Il avait le sommet de la tête rond, les yeux grands et vifs, le nez un peu long, les cheveux beaux, la physionomie ouverte et gaie ; qu'il fût assis ou debout, toute sa personne commandait le respect et respirait la dignité ; bien qu'il eût le cou gros et court et le ventre proéminent, la juste proportion du reste de ses membres cachait ces défauts. Il marchait d'un pas ferme, tous les mouvements de son corps présentaient quelque chose de mâle ; sa voix, quoique perçante, paraissait trop grêle pour son corps. Il jouit d'une santé constamment bonne jusqu'aux quatre dernières années qui précédèrent sa mort. »

Nous connaissons l'homme ; voyons maintenant son costume. « Ce costume, c'est toujours Éginhard qui parle, était celui de sa nation, c'est-à-dire le costume des Francs. Il portait sur la peau une chemise de lin et des hauts-de-chausses de la même étoffe ; par-dessus une tunique bordée d'une frange de soie. Aux jambes des bas serrés avec des bandelettes ; aux pieds des brodequins. L'hiver, un juste-au-corps de peau de loutre ou de martre lui couvrait les épaules et la poitrine. Par-dessus tout cela il revêtait la saie des Vénètes, et il était toujours ceint de son épée, dont la poignée et le baudrier étaient d'or ou d'argent. Quelquefois il en portait une enrichie de pierreries ; mais ce n'était que dans les fêtes les plus solennelles, ou lorsqu'il avait à recevoir les députés de quelque nation étrangère. Il n'aimait point les costumes des autres peuples, quelque beaux qu'ils fussent, et jamais il ne voulut en porter, si ce n'est toutefois à Rome, lorsqu'à la demande du pape Adrien d'abord, puis à la prière du pape Léon, son successeur, il se laissa revêtir de la longue tunique, de la chlamyde et de la chaussure des Romains. Dans les grandes fêtes, ses habits étaient brodés d'or, et ses brodequins ornés de pierres précieuses ; une agrafe d'or retenait sa saie, et il marchait ceint d'un diadème étincelant d'or et de pierreries ; mais les autres jours son costume était simple et différait peu de celui des gens du peuple (1). »

Charlemagne s'habillait ordinairement deux fois par jour. Pendant les offices de la nuit, auxquels il assistait assidûment, il portait un manteau très-ample et qui tombait très-bas ; les chants du matin terminés, il retournait dans sa chambre et prenait des vêtements conformes à la saison. En temps de guerre sa tenue était toute différente. Le moine de Saint-Gall le montre dans son équipement militaire, marchant contre Didier, roi des Lombards. « L'armée des Francs défile sous les murs

(1) Œuvres complètes d'Éginhard, trad. par Teulet. Paris, 1840, in-8°, t. I, p. 77.

de Pavie, et dans ses rangs on distingue Charles, cet homme de fer, la tête couverte d'un casque de fer, les mains garnies d'un gantelet de fer, sa poitrine de fer et ses épaules de marbre défendues par une cuirasse de fer, la main gauche armée d'une lance de fer qu'il soutenait élevée en l'air, car sa main droite il la tenait toujours étendue sur son invincible épée. L'extérieur des cuisses, que les autres, pour avoir plus de facilité de monter à cheval, dégarnissaient même de courroies, il l'avait entouré de lames de fer. Que dirai-je de ses bottines? toute l'armée était accoutumée à les porter constamment de fer. Sur son bouclier on ne voyait que du fer. Son cheval avait la couleur et la force du fer. Tous ceux qui précédaient le monarque, tous ceux qui marchaient à ses côtés, tous ceux qui le suivaient, tout le gros même de l'armée, avaient des armures semblables, autant que les moyens de chacun le permettaient. Le fer couvrait les champs et les grands chemins. Les pointes de fer réfléchissaient les rayons du soleil. Ce fer si dur était porté par un peuple d'un cœur plus dur encore. L'éclat du fer répandit la terreur dans les rues de la cité : « Que de fer! hélas! que de fer! » Tels furent les cris confus que poussèrent les citoyens. »

On sent, à l'agencement même de cette description faite environ soixante-dix ans après la mort de Charlemagne, que l'imagination des peuples avait gardé du grand empereur un souvenir extraordinaire. Déjà s'étendait sur lui ce nuage fatidique qui dans les âges barbares environne les hommes supérieurs, et qui, s'épaississant toujours, devait dérober bientôt le personnage historique, et ne laisser voir à la place que le fantôme de la légende et du roman. Éginhard et le moine de Saint-Gall furent oubliés pour l'archevêque Turpin, et au treizième siècle Gervais de Tilberi, sénéchal du royaume d'Arles, racontait de la meilleure foi du monde que Charlemagne était un géant haut de neuf pieds, que son visage avait une palme et demie, son front un pied; que ses yeux, pareils à ceux du lion, brillaient comme des charbons ardents; qu'il avait un ceinturon de huit palmes, et que d'un seul coup il partageait un cavalier en deux morceaux (1). Tout ce qui pouvait impressionner les peuples se trouvait réuni autour de la mémoire de cet homme extraordinaire. Il était entré dans sa tombe d'Aix-la-Chapelle avec tout l'éclat de la splendeur impériale; mort, il était encore assis sur ce trône où personne parmi les vivants

(1) « Carolus giganteis viribus non immerito comparatur, de quo scribit Turpinus, quod octo pedes longissimos haberet in longitudine, facies ejus unius palmi et dimidii, frons unius pedis, oculi similes oculis leonis, scintillantes ut carbunculus. Supercilia oculorum dimidium palmum habebant. Cingulum octo palmos in succinctorio, præter ligulas. Militem armatum cum equo, solo ictu unico, à vertice capitis usque ad BAssos separabat; » etc., etc.

ne pouvait le remplacer. La couronne sur la tête, l'épée au côté, un livre d'évangiles sur les genoux, l'escarcelle d'or sur la poitrine, il semblait dans cette toilette funèbre garder son rôle de législateur et de conquérant. Les trésors des églises et des palais se disputèrent l'honneur de posséder des débris de ses vêtements, de ses insignes, de ses armes, et par un singulier jeu du sort le conquérant qui dans les temps modernes avait rêvé le même empire, ne trouva rien de plus magnifique pour illustrer son sacre que de ceindre la couronne et l'épée que la tradition donnait comme une relique de Charlemagne.

Louis le Débonnaire, dont nous avons déjà parlé à propos du costume des Gascons, resta fidèle dans les habitudes ordinaires de la vie à la simplicité dont il avait reçu l'exemple de l'empereur Charles son père. « Jamais, dit un de ses historiens, on ne voyait briller l'or sur ses habits, si ce n'est dans les fêtes solennelles, selon l'usage de ses ancêtres. Dans ces jours il portait une chemise et des hauts-de-chausses brodés d'or, avec des franges d'or, un baudrier et une épée tout brillants d'or, des bottes et un manteau couvert d'or; enfin il avait sur la tête une couronne resplendissante d'or, et tenait dans sa main un sceptre d'or (1). » Sa femme, ses enfants, toutes les personnes de son cortége, étaient comme lui, dans les solennités, couvertes de costumes resplendissants, et l'on voit, dans le poëte chroniqueur Ermold le Noir, que les nobles eux-mêmes, les jours de grandes fêtes, assistaient à la messe la couronne de duc ou de comte sur la tête (2). Les fêtes pieuses, comme celles de la vie civile, étaient une occasion de largesses pour Louis le Débonnaire; le moine de Saint-Gall, à qui nous devons déjà tant de précieux renseignements, nous fournit encore ici le curieux inventaire de ces largesses :

« Le jour où le Christ dépouillant sa robe mortelle se prépara à en revêtir une incorruptible, ce jour-là principalement, dit notre historien, Louis distribuait aux pauvres des aliments et des habits. Il en distribuait aussi, suivant la qualité de chacun, à tous ceux qui occupaient quelque charge dans le palais ou servaient dans la maison royale. Aux plus nobles il faisait donner des baudriers, des bandelettes et des vêtements précieux apportés de tous les coins de son très-vaste empire; aux hommes d'un rang inférieur on distribuait des draps de frise de toutes couleurs; les gardiens des chevaux, les boulangers et les cuisiniers recevaient des vêtements de toile, de laine et des couteaux de chasse..... Les pauvres mêmes, venus couverts de haillons et charmés d'être vêtus d'habits propres, chantaient

(1) Thégan., *De la vie et des actions de l'empereur Louis le Pieux*. Collect. Guizot, t. III, p. 287.
(2) Ermold le Noir. Collect. Guizot, t. IV, p. 99.

dans la grande cour du palais d'Aix-la-Chapelle et sous les arcades : « Seigneur, faites miséricorde au bienheureux Louis ! »

Quand le pape Étienne vint sacrer *le Débonnaire* dans la ville de Reims, il lui offrit, ainsi qu'à sa famille et à ses serviteurs, de nombreux cadeaux en or et en habits, et l'empereur à son tour, pour s'acquitter envers le pontife, lui donna, outre divers objets d'or et des vases d'argent, « des draps du plus beau rouge et des toiles d'une blancheur éclatante. Les serviteurs du pape reçurent également des manteaux d'étoffes de couleur et des vêtements à la taille de chacun, coupés d'après la mode si parfaite des Francs (1). »

Les historiens sont moins explicites sur le costume de Charles le Chauve. Nous savons seulement qu'il affectait de s'habiller à la mode des Grecs, et que cette parure étrangère déplaisait aux Francs; Mézerai a même été jusqu'à dire qu'elle faisait peur aux chiens, qui hurlaient quand ils voyaient le roi ainsi vêtu. A défaut de monuments écrits nous avons du moins pour nous renseigner les indications du dessin, et la figure que nous reproduisons ici nous dispense de plus amples explications. Les mots sont inutiles quand on peut parler aux yeux.

C'est à peu près là tout ce que nous savons sur les rois carlovingiens pris individuellement. Il nous reste maintenant, pour compléter l'histoire de la royauté et de ses attributs pendant la période à laquelle ces princes ont donné leur nom, à parler des insignes du pouvoir suprême. Ces insignes, aux huitième, neuvième et dixième siècles, sont la couronne, le bâton impérial, le globe et le manteau connu sous le nom de *paludamentum*.

« Les rois de la seconde race, dit Ducange (2), ont la tête ceinte d'un double rang de perles. Dans leurs sceaux leurs têtes de profil sont couronnées d'une couronne de laurier. Le P. Chifflet représente de cette sorte celui de Louis le Débonnaire, autour duquel sont les mots XPE. PROTEGE. HLVDOVVICUM IMPERATOREM. Charles le Chauve, après s'être fait couronner empereur, quitta les couronnes et les habits des rois de France ses prédécesseurs, et prit les diadèmes et les vêtements des empereurs grecs, s'étant couvert d'habits qui battaient jusqu'aux talons, et par-dessus d'un grand baudrier qui venait jusqu'aux pieds; se couvrant la tête d'un affublement de soie sur lequel il mettait sa couronne. Le diadème de Charles le Chauve était à peu près fait comme la moitié d'une sphère arrondie qui environnait la tête des deux côtés. Il était parsemé de perles et de pierreries, et aux côtés pendaient des lambeaux de perles. »

(1) Ermold le Noir. Collect. Guizot, t. IV, p. 47 et 48.
(2) XXIV^e *Dissertation* sur Joinville.

Plusieurs érudits ont vu dans les fleurons qui se montrent sur quelques monuments figurés aux couronnes de la seconde race le type primitif et l'origine directe des fleurs de lis; d'autres, plus affirmatifs encore, y ont vu des lis véritables. Mais comme il est difficile de distinguer entre les fleurons et les lis, comme les monuments d'après lesquels on a disserté étaient souvent d'une date indéterminée, il en est résulté, dans cette question, beaucoup d'incertitude (1). Nous croyons cependant pouvoir dire, sans nous écarter de la vérité, que si l'on voit réellement des lis figurer, sous les Carlovingiens, parmi les insignes royaux, ils ne sont là que comme un simple caprice d'ornementation, et nullement comme l'emblème héréditaire d'une famille souveraine. On en trouve sur les sceaux des empereurs d'Allemagne, sur les couronnes de quelques rois d'Angleterre, antérieurement à l'époque où ils furent placés dans les armoiries des rois de France, et ce n'est qu'au douzième siècle qu'ils furent pris dans leur acception symbolique ; ce n'est qu'à cette date qu'ils sont pour la première fois mentionnés par les textes, dans une ordonnance rendue en 1179 sur le cérémonial du couronnement, et dans Rigord, qui écrivait sous Philippe-Auguste.

Nous ne nous arrêterons point ici à décrire ou à expliquer le nimbe ou cercle lumineux des statues de Pepin et de Carloman, de l'église de Fulde, dont parle Montfaucon, cercle dans lequel on a voulu retrouver l'ornement que les consuls romains et les hommes consulaires portaient sur la tête (2). Nous ne nous occuperons pas davantage de la main céleste qui domine quelquefois les images de Charlemagne et de Charles le Chauve, emblème auquel les bénédictins, auteurs du *Traité de diplomatique*, rattachent l'origine de la main de justice, qui, à dater du règne de Louis X, surmonte le bâton des rois de France. Ces détails sont du ressort de l'iconographie, en ce qu'ils appartiennent au costume sculptural des rois, et non à leur costume réel ; nous ne les mentionnons donc que pour mémoire, et nous ferons de même à l'égard du globe qui se voit sur les monnaies, les sceaux et les images de quelques princes carlovingiens, et qui se trouve aussi dans les représentations figurées du *Père éternel*. Il nous semble peu probable que les rois se soient astreints à porter cet insigne incommode ; et comme il n'est, à notre connaissance du moins, mentionné par aucun texte, on nous permettra de n'y voir, jusqu'à preuve contraire, qu'une invention des artistes miniaturistes ou des sculpteurs.

(1) Voir : Beneton de Peyrins. Collect. Leber, t. XIII, p. 286. — *Bullet.*, ibid., ibid., p. 258. — Natalis de Wailly, *Paléographie*, t. II, p. 83.
(2) Montfaucon, *Monuments de la monarchie française*, t. I, p. 272. — *Antiquité expliquée*, t. III, planche 53.

On a dit que Lothaire, fils de Louis d'Outremer, était le premier des Carlovingiens qui ait adopté le sceptre; mais cette assertion est inexacte, car nous avons vu plus haut le sceptre d'or de Louis le Débonnaire mentionné par un écrivain contemporain de ce prince, et l'on sait en outre que lorsque Charles le Chauve fut sacré à Metz roi de Lorraine, on lui donna le sceptre et une palme. Quant à la main de justice, elle fut portée pour la première fois par Louis le Hutin suivant les uns, par Hugues Capet suivant les autres. Cet emblème, on le sait, était un bâton fort riche à l'extrémité duquel se trouvait une main, dont le pouce, l'index et le médium étaient élevés, tandis que les deux autres doigts étaient repliés et touchaient la paume. La main de justice se portait à gauche, le sceptre à droite.

En parlant du costume d'apparat des Carlovingiens, Ducange dit que les princes de cette race portaient au-dessus de leurs habits et de leurs baudriers un manteau blanc ou bleu, « de forme carrée, court par les côtés, long par derrière; » et il ajoute que ce manteau, qui représentait en France le *paludamentum* des Romains, s'est toujours conservé dans la toilette officielle des rois. On le retrouve en effet, jusqu'aux derniers jours de la monarchie, dans toutes les circonstances où les rois se sont montrés en costume solennel; et comme ce manteau offrait, principalement au huitième et au neuvième siècle, beaucoup d'analogie avec les vêtements des grands dignitaires de l'Église, les érudits se sont demandé si les rois en l'adoptant n'avaient point eu l'intention d'exprimer qu'ils considéraient la royauté comme un sacerdoce. Il se peut qu'il en soit ainsi, mais comme cette opinion n'est appuyée sur aucun texte, nous la rapportons sans la défendre (1).

On s'étonnera peut-être de n'avoir jusqu'ici rencontré aucun détail sur le couronnement ou les funérailles des rois, en un mot sur ces grandes cérémonies de la monarchie française, où le costume des princes, des officiers de la couronne, des nobles, se montrait dans toute sa magnificence. Nous répondrons qu'il est impossible de suppléer au silence des documents, et qu'à cette date, si les cérémonies dont nous venons de parler sont quelquefois mentionnées, elles ne sont jamais décrites, du moins en ce qui se rattache à notre sujet.

En ce qui concerne la prise de possession du pouvoir souverain, on sait seulement que, sous la première race, le nouveau roi était placé sur un bouclier, porté par quelques hommes vigoureux et promené debout la lance à la main à travers l'armée, qui le saluait de ses acclamations. La manière dont quelques historiens parlent de l'inauguration de Pepin, le fondateur de la seconde race, peut faire croire

(1) Voir Leber, *Cérémonies du sacre*, chap. IX.

qu'on suivit à son égard le cérémonial usité sous ses prédécesseurs (1). Quant à Charles le Chauve, on voit, dans un capitulaire cité par Baluze, qu'il reçut l'onction sainte... *consensu et voluntate populi... unxerunt in regem sacro chrismate.* Quant au cérémonial et au costume, on n'en sait rien.

Les assemblées solennelles qui se tenaient sous la première et la seconde race, aux fêtes de Pâques et de Noël, sont aussi très-succinctement mentionnées par les chroniqueurs. On sait par Éginhard et par Thégan, entre autres, que Charlemagne et Louis le Débonnaire s'y montraient dans un attirail qui contrastait avec leur simplicité habituelle. Ces assemblées, connues sous les noms de *cours* plénières, sont aussi appelées quelquefois *curiæ coronatæ*, parce que les rois y paraissaient toujours la couronne sur la tête. Elles devinrent, sous la troisième race, beaucoup plus fréquentes, et nous aurons par cela même occasion d'en parler plus loin, avec plus de détail et d'après des renseignements plus complets.

Les tournois, qui seront les cours plénières de la noblesse, et dans lesquels les luttes de l'adresse et de la force seront moins ardentes peut-être que les luttes de la somptuosité, les tournois se trouvent, pour la première fois, nous le pensons, indiqués par Nithard, gendre de Charlemagne; mais ici encore les détails manquent complétement. Il en est de même des premières et des plus lointaines cérémonies de la chevalerie : en 791, lorsque Charlemagne arme solennellement dans le château de Reusbourg son fils, Louis le Débonnaire, âgé de treize ans, et lui ceint l'épée; en 838, lorsque Louis le Débonnaire, à son tour, confère le même honneur à son fils Charles le Chauve. Sans aucun doute, c'était là, comme l'a remarqué M. Guizot (2), une cérémonie d'origine germanique; car on sait que lorsque les jeunes Germains arrivaient à l'âge viril, ils recevaient, en présence de la tribu assemblée, le rang et les armes du guerrier. La ceinture, qui, dans la population gallo-romaine du cinquième siècle, était l'un des signes du servage, se trouva en quelque sorte anoblie par l'épée, elle devint le symbole de l'honneur; et sa perte, comme celle de la chevelure, entraîna l'idée de la dégradation. Ceux qui se rendaient coupables d'inceste étaient privés du droit de la ceindre, ainsi que les comtes qui s'étaient prêtés, dans le ressort de leur juridiction, à l'enlèvement d'une nonne.

Par le sacre, les cours plénières, les tournois, l'investiture chevaleresque de l'épée, la royauté et la noblesse, à cette date reculée du neuvième siècle, sont

(1) Pippinus rex elevatus est. — Franci... elevaverunt sibi ad regem Pippinum. — Domnus Pippinus elevatus est ad regem in Suessionis civitate.
(2) *Hist. de la Civilisation en France.* 1830, in-8°, t. IV, p. 194-195.

déjà en possession de leur puissance et de leurs splendeurs. Nous allons maintenant entrer dans une époque où va surgir, à côté des nobles et des rois, la race originale et forte des hommes de commune. Le travail affranchi, en donnant à l'industrie un essor plus grand, en créant des classes nouvelles, en répandant l'aisance, répandra aussi le goût du bien-être et du luxe, et agrandira par cela même les limites de notre sujet.

V.

COSTUME SOUS LA TROISIÈME RACE.

L'époque à laquelle nous sommes parvenus ouvre dans l'histoire de la civilisation française une ère tout à fait nouvelle. Jusqu'ici nous avons rencontré comme fait dominant la civilisation romaine qui absorbe, en les effaçant, les traditions gauloises et les traditions germaniques : nous allons nous trouver maintenant en présence d'une société refondue, pour ainsi dire, dans tous ses éléments, profondément originale dans sa physionomie, singulièrement variée dans ses types, et bariolée comme ses vêtements mi-partis comme les fourrures de menu vair. A côté des rois, des prêtres, vont surgir les classes affranchies par la révolution communale, les bourgeois qui s'enrichiront par le travail ou se ruineront par le luxe. Nous trouverons les classes maudites, juifs et filles de joie, à côté des classes privilégiées. La chevalerie, en constituant les lois de l'honneur, constituera aussi les lois de l'étiquette, et instituera ses cours plénières à côté des assemblées solennelles des rois. Les croisés sanctifieront le costume laïque d'un signe révéré, et le contact de l'Orient et de l'Occident ajoutera de nouvelles richesses aux trésors du luxe.

Depuis l'avénement de Hugues Capet, en 987, jusqu'aux dernières années du règne de Philippe Ier, le costume reste en général assez stationnaire, parce que c'est là, pour ainsi dire, la période de transition, l'époque où les transformations se préparent à l'état latent. Le peuple conserve jusqu'à la fin du onzième siècle, et même au delà, la mode reconnaissable encore du *sagum* gaulois, qui est devenu le *sayon* porté par l'artisan des villes aussi bien que par le paysan; le *sayon* descen-

dait jusqu'aux genoux. Les ouvriers des campagnes, plus exposés aux intempéries des saisons, le recouvraient d'un *surtout* ample et court, de formes très-variées. Tantôt c'était une blouse à manches et à capuchon qui rappelait le *bardocucullus* des Gaules; tantôt c'était un vêtement sans manches, percé d'un trou pour passer la tête, et assez semblable à un sac. Ce vêtement se nommait *casula,* parce que c'était comme une *petite maison* dans laquelle l'homme était enfermé. Une espèce de pantalon nommé *grègues, tibialia,* complétait la toilette simple des travailleurs. Ces *grègues,* dont les deux jambes se mettaient quelquefois séparément, étaient réunies à la ceinture et fixées par elle.

Les personnes riches portaient en général comme vêtement de dessous la robe longue, et comme vêtements accessoires le *tabar,* manteau rond; l'*esclavine,* la *cape,* dont nous aurons occasion de parler plus loin en détail, et dont le nom a été employé avec de légères variantes dans presque toutes les langues de l'Europe pour désigner un vêtement de dessus; le *colobium,* tunique sans manches ou à manches courtes, blanche et bordée de pourpre; le *surtout* et la *bife,* manteau extrêmement léger. Ce sont ces habits qui figurent dans la toilette prescrite par maître Jean de Garlande, auteur d'un curieux dictionnaire qu'on pourrait intituler le *Manuel d'un maître de maison au onzième siècle.* Comme l'usage des portemanteaux est un perfectionnement moderne, maître Jean de Garlande recommande aux gens soigneux de suspendre, comme il le faisait lui-même, leurs effets à une perche, et il cite à cette occasion le vers que voici :

Pertica diversos pannos retinere solebat.

Les femmes avaient, suivant leur âge ou leur rang, une tenue plus ou moins sévère, plus ou moins riche; celles des hautes classes se distinguaient par l'usage habituel du voile et du manteau. Ce voile, nommé *dominical,* leur servait pour aller à l'église et surtout pour recevoir la communion; quand le prêtre leur présentait l'eucharistie, elles devaient en tenir un des coins dans la main, et quand par hasard elles se présentaient à la sainte table sans leur voile, elles étaient ajournées au dimanche suivant. L'usage des *résilles* d'or sur le front et des bandeaux de pierreries était aussi très-répandu, et l'on voit figurer souvent dans les poésies des troubadours, parmi les joyaux qui rehaussent la beauté des châtelaines, ce bandeau de pierreries, sous le nom de *banda,* la *bande,* dont la mode, d'origine italienne, après s'être perdue quelque temps en France au quatorzième et au quinzième siècle, se répandra de nouveau, au moment de la renaissance, pour orner sous le nom de *ferronnière* les faciles beautés de la cour de François Ier. Les cannes de

pommier à têtes ciselées que nous avons vues plus haut figurer aux mains des guerriers francs comme un ornement indispensable, passent au onzième siècle aux mains des femmes. En 849, Charles le Chauve et Louis de Bavière avaient échangé leurs cannes en signe d'amitié; mais cet ornement, dont les deux princes avaient fait un emblème pacifique, devait, deux siècles plus tard, être en quelque sorte profané par une reine de France, Constance, seconde femme de Robert, qui creva les yeux d'Étienne, son confesseur, en le frappant avec sa canne surmontée d'une pomme en forme de tête d'oiseau.

Les mères de famille, les femmes âgées avaient un costume composé de trois pièces principales : robe serrée, avec manches boutonnées au poignet; puis une seconde robe plus large, le tout recouvert d'un manteau qui tombait jusqu'aux pieds. Le cou et le haut de la poitrine étaient entourés par une guimpe, et la tête enfermée dans un voile qui laissait le visage à découvert et qui formait sur chaque oreille comme deux gros bourrelets.

Nous avons eu déjà l'occasion de remarquer plus d'une fois combien il était difficile à l'Église de fixer une limite précise entre le vêtement séculier et le costume clérical ou monastique. Malgré les prescriptions les plus sévères, les moines ou les prêtres s'obstinaient à suivre les modes du siècle, et transigeaient sans cesse avec la règle ou les canons. Les moines de Cluny, outre les effets dont il leur était permis d'user, portaient des pelisses fourrées en peau de mouton, des bottines de feutre pour la nuit, des *sergettes* et des caleçons (1). Quelquefois même, quand ils avaient franchi le seuil de leur cloître, ces enfants de la solitude, qui ne devaient vivre que pour s'humilier et pour prier, échangeaient la ceinture de la pénitence contre la ceinture du soldat, et l'on trouve dans les écrivains du onzième siècle, poëtes ou sermonnaires, de nombreuses railleries ou des admonitions sévères contre cet oubli des convenances chrétiennes. Adalbéron, dans son poëme bizarre sur les mœurs de son temps, frappe, en Juvénal barbare, avec le fouet de la satire un moine qui s'est de la sorte déguisé en soldat. « Il se présente, dit-il, dans un désordre complet. Un haut bonnet, fait de la peau d'un ours de Libye, couvre sa tête; sa longue robe est écourtée et tombe à peine jusqu'aux jambes; il l'a fendue par devant et par derrière; ses flancs sont ceints d'un baudrier étroit et peint; une foule de choses de toute espèce pendent à sa ceinture; on y voit un arc et son carquois, des tenailles, un marteau, une épée, une pierre à feu, le fer pour la frapper, et la feuille de chêne sèche pour recevoir l'étincelle. Des bandelettes étendues sur le

(1) Fleury, *Histoire ecclés.*, t. XIII, p. 542.

bas de ses jambes en recouvrent toute la surface : il ne marche qu'en sautant; ses éperons piquent la terre, et il porte en avant ses pieds enfermés dans des souliers élevés, et que termine un bec recourbé (1). »

Ce bec recourbé, nous le verrons plus tard, excitera bien d'autres colères; car nous retrouverons à travers tout le moyen âge cette pensée que le luxe est une invention de Satan, et qu'il est le *père de la concupiscence*. Tandis qu'Adalbéron plaisante en versificateur qui veut amuser, Raoul Glaber, moraliste plus sévère, s'indigne en homme qui s'épouvante de la perte des âmes et de la dégradation des mœurs publiques, qui n'est à ses yeux que la conséquence de la dégradation du costume. « Vers l'an 1000 de l'Incarnation, dit Raoul Glaber (2), quand le roi Robert eut épousé Constance, princesse d'Aquitaine, la faveur de la reine ouvrit l'entrée de la France et de la Bourgogne aux naturels de l'Aquitaine et de l'Auvergne. Ces hommes vains et légers étaient aussi affectés dans leurs mœurs que dans leur costume... Leurs cheveux ne descendaient qu'à mi-tête; ils se rasaient la barbe comme des histrions, portaient des bottes et des chaussures indécentes. Hélas ! cette nation des Francs, autrefois plus honnête, et les peuples même de la Bourgogne suivirent avidement ces exemples criminels, et bientôt ils ne retracèrent que trop fidèlement toute la perversité et l'infamie de leurs modèles. » Le clergé combattit avec vigueur ces nouveautés dangereuses. Guillaume, abbé de Saint-Bénigne de Dijon, croyant reconnaître, d'après Raoul Glaber, le doigt de Satan dans ces innovations, assurait qu'un homme qui quitterait la terre sans avoir dépouillé cette livrée du diable ne pourrait manquer de tomber sous sa griffe. Le saint abbé adressa au roi, à la reine et aux seigneurs, des remontrances si menaçantes qu'on vit un grand nombre de personnes renoncer à ces modes frivoles pour retourner aux anciens usages; mais il y eut des obstinés qui résistèrent. Raoul Glaber, pour les convaincre, employa contre eux les mêmes armes qu'Adalbéron, et fit des vers où il déclame avec emportement contre les vanités du siècle.

Tandis que l'abbé Guillaume et le moine Raoul s'indignent contre les cheveux courts des Aquitains, l'évêque Radbod, dans le cours du même siècle, s'emporte contre les cheveux longs des Flamands. On sait par le cartulaire de l'église de Tournay que Radbod, qui occupait en 1091 le siége épiscopal de cette ville, prononça un sermon célèbre contre les vanités de la toilette, et que ce sermon fit un tel effet sur son auditoire, que parmi les assistants il s'en trouva plus de mille qui

(1) Collect. Guizot, t. VI, p. 428.
(2) Collect. Guizot, t. VI, p. 490.

s'empressèrent de couper leurs cheveux et de raccourcir leurs robes, qu'ils portaient fort longues par luxe plutôt que par nécessité (1).

Nous aurions voulu donner ici sur les premiers rois de la troisième race des détails aussi précis que ceux que nous avons précédemment donnés sur quelques rois carlovingiens; mais, par malheur, les documents semblent tarir en ce qui concerne notre sujet dans les historiens du onzième siècle. Tout ce que l'on peut dire, c'est qu'à l'avénement de Hugues Capet et sous ses successeurs immédiats, le costume royal rappelait fidèlement les traditions de la seconde race, et se rattachait d'une manière sensible au type romain. Le manteau s'agrafait encore, comme la chlamyde antique, sur l'épaule droite, et ce n'est qu'au treizième siècle qu'on voit paraître des effigies royales avec le manteau retenu par devant soit avec une agrafe, soit avec une torsade, de manière à couvrir les deux épaules.

Ce que nous savons, pour notre part, de Hugues Capet, c'est que, d'après une opinion accréditée auprès de quelques écrivains de notre vieille France, on lui donna le surnom de Capet non pas pour faire allusion à la grosseur de sa tête, mais parce qu'en sa qualité de protecteurs des quatre grands monastères de Saint-Denis, Saint-Riquier, Saint-Fleury-sur-Loire et Saint-Martin, il avait droit de porter la chape ecclésiastique, *cappa*. Un chroniqueur anonyme cité par Ducange donne au surnom du roi Hugues une autre origine : suivant ce chroniqueur, on l'aurait surnommé *Capet*, parce que, étant enfant, il avait coutume de retirer son chapeau pour jouer (2). Nous donnons ces étymologies pour ce qu'elles valent, mais nous devions les rapporter ici, parce qu'elles se rattachent directement à l'objet de nos études.

Ce que nous savons du roi Robert est un peu plus explicite, sans être toutefois aussi complet qu'on pourrait le désirer. Ce prince, suivant Helgaud, son historien, aimait la simplicité; ses cheveux étaient bien taillés et soigneusement lissés, sa barbe décente : *cæsaries admodum plana et bene ducta, barba satis honesta*. Il portait souvent un vêtement de pourpre qu'on appelait *rochet* ou *roquet* en langue vulgaire, *rustica lingua roccus*. L'un des grands plaisirs du roi Robert était d'aller, avec les chantres de Saint-Denis, chanter au lutrin dans les jours solennels. Il avait alors une chape de soie rouge, « et, disent les Chroniques de cette abbaye, tenoit cuer ovec les chantres touz revestuz d'une riche chape de porpre que il avoit fait faire pour soi proprement, et tenoit en la main le roial ceptre et aloit parmi le cuer de renc à

(1) Dreux du Radier, *Récréations historiques*, 1767, in-12, t. I, p. 149.
(2) Ducange, *Gloss.*, v° *Capetus*.

autre chantant et enortant le covent à chanter (1). » Le jeudi saint, jour de la Cène, Robert faisait de grandes largesses aux pauvres; il leur donnait du pain, du vin, du poisson; et quand il lavait les pieds de douze d'entre eux en commémoration des douze apôtres, il quittait ses habits et ne gardait qu'un cilice sur la peau.

Sur leurs monnaies et sur leurs sceaux, Robert et Henri Ier, ainsi que leurs successeurs, sont représentés avec une couronne qui consiste en un cercle d'or enrichi de pierreries et orné de fleurons. Comme les rois, les grands feudataires portaient aussi des couronnes : pour les ducs, c'était, suivant Ducange, un cercle d'or à deux fleurons; pour les comtes, c'était un cercle simple. Ducs et comtes paraissaient avec cet ornement dans les grandes cérémonies, aux cours plénières et aux sacres; car ces assemblées, que nous avons vues si brillantes sous les Carlovingiens, n'avaient rien perdu de leur éclat à l'époque où nous sommes parvenus. On nommait assemblées couronnées, *curiæ coronatæ*, celles dans lesquelles les rois, pendant l'intervalle des offices divins, se faisaient placer la couronne sur la tête par les archevêques ou les évêques pour assister, décorés de cet insigne suprême, aux grandes solennités. Au onzième siècle, le comte de Champagne, le duc de Normandie, le comte de Flandre tenaient, comme le roi, des *assemblées couronnées*.

Dans les premiers temps de la troisième race, la barbe et la chevelure subirent de nombreuses vicissitudes : les derniers rois du sang de Charlemagne avaient le menton rasé; mais, sous Hugues Capet et sous Robert, les visages barbus reparurent. Ce dernier, pour se faire reconnaître de ses soldats dans la mêlée, laissait flotter sur son armure sa barbe longue et blanche; mais on lui fit sentir que c'était là, pour un homme pieux, un ornement bien mondain, et il en fit le sacrifice. Henri Ier reprit les moustaches tombantes et la barbe pointue au bas du menton; ce qui donnait aux hommes, dit un écrivain contemporain, un air de parenté avec les chèvres. Sous ce même prince, les cheveux étaient taillés en rond, égaux et plats; les gens graves, ceux qui voulaient paraître tels ou qui occupaient, comme on dirait aujourd'hui, des positions sérieuses, se rasaient le devant de la tête, parce qu'on supposait qu'un front dégarni de cheveux était l'indice d'une grande expérience et d'une haute raison. Les prêtres, suivant le concile de Limoges tenu en 1031, pouvaient à volonté se faire raser ou garder leur barbe; mais en 1073 Grégoire VII leur ordonna expressément d'avoir le menton rasé.

La mode, si variable et si mobile en ce qui touche la barbe et les cheveux, ne

(1) Chron. de Saint-Denis, *Rec. des histoires des Gaules*, t. X, p. 311. — Ibid., *Ex chronico Strozziano*, t. X, p. 273.

paraît guère, à l'origine de la troisième race, avoir été beaucoup plus stable en ce qui touche la chaussure. On voit en effet les moines, les soldats, les laïques, emprunter les uns aux autres des modes qui jusque-là étaient restées pour chacun d'eux tout à fait distinctes. Des noms nouveaux apparaissent, et dans cette nouveauté, cette variété de noms, on sent déjà la mobilité de la mode. Ce sont d'abord les souliers à bec qui deviendront plus tard, comme nous l'avons déjà dit, les *souliers à la poulaine*, et dont l'usage paraît s'être propagé sous le règne de Robert. On les appelait *calcei* ou *sotulares rostrati*, parce qu'ils avaient un bec, « *rostrum*, qui précédait le soulier, se recourbait en s'avançant, fuyait au loin et renversait sa pointe effilée. » Ce sont les *boîtes à créperons* parce qu'elles faisaient du bruit quand on marchait, *crepita quia crepitat*. Nous trouvons encore à la même époque le *campagus*, qui, après avoir été la chaussure des rois et des empereurs, devint celle des papes, des diacres et des cardinaux romains, et qui figura en France au onzième siècle dans la toilette des dignitaires ecclésiastiques. Le *campagus* était distinct des sandales épiscopales. Les abbés recevaient quelquefois de Rome, comme une faveur particulière, le droit de le porter. Cette faveur entre autres fut octroyée par le pape Urbain II à l'abbé de Cluny. Les sandales, qui sont tombées depuis si longtemps dans le domaine du négligé bourgeois, occupaient dans le costume ecclésiastique un rang inférieur à celui du *campagus*, et comme toutes les pièces de ce costume elles avaient leur symbolisme. L'évêque et le prêtre ayant les mêmes devoirs, avaient aussi, avec des titres différents, des sandales de différentes espèces. L'évêque, qui devait parcourir son diocèse et marcher comme un pasteur qui veille autour de son troupeau, les tenait fixées par des courroies pour les empêcher de tomber de ses pieds. Le prêtre, astreint à une vie beaucoup plus sédentaire, n'avait point de courroies, ce qui indiquait qu'il ne devait pas sortir de sa paroisse (1). Secouer ses sandales en frappant la terre était dans l'Église un signe de malédiction. Les écrivains ecclésiastiques qui se sont attachés à expliquer avec tant de détails les menaçantes cérémonies de l'excommunication, ne donnent aucun renseignement sur l'anathème par les sandales. — Ne serait-ce point par hasard qu'en frappant la terre du pied et en secouant sa chaussure, on rappelle à l'homme qu'on maudit qu'il est, comme cette poussière soulevée par le pied, une chose misérable et digne de mépris, ou peut-être qu'il trouvera en descendant sous cette terre qui doit s'ouvrir un jour pour lui le juste châtiment de ses fautes ? — La *calige*, après avoir été, comme on le sait, la chaussure militaire des Gallo-Romains, était ensuite passée aux moines

(1) Ducange, *Gloss.*, v° *Sandalia*.

qui, au onzième siècle, en partageaient l'usage avec les nobles. Bruges avait au onzième et au douzième siècle le monopole de la fabrication des caliges, ce qui fit dire à Guillaume le Breton, le chantre de Philippe-Auguste : « Bruges qui enveloppe de *ses caliges* les jambes des hommes puissants. »

Les gants occupaient dans la toilette une place importante ; c'était non-seulement un objet de nécessité, mais encore un raffinement de coquetterie. Sous les rois Robert et Philippe ils étaient de rigueur en grande tenue et les espèces en étaient très-variées. On les ornait de perles, on les confectionnait avec des matières d'un grand prix, telles que la soie. Ceux qui furent retrouvés dans le tombeau de l'abbé Ingon, mort en 1025, étaient exécutés à l'aiguille et « formés de plusieurs systèmes de fils de soie, croisés avec des trous à jour, suivant certaines distributions régulières et assez semblables au point d'Alençon (1). » Jean de Garlande, dans son *Dictionnaire*, énumère les diverses sortes de gants que les marchands de Paris vendaient aux écoliers de cette ville qu'ils trompaient sur la valeur réelle, soit dit en passant, avec une effronterie singulière. C'étaient des gants simples ou fourrés avec des peaux d'agneau, de lapin ou de renard; des mitaines en cuir ou en toile de lin. Les peaux les plus précieuses employées dans la ganterie étaient tirées de l'Irlande, et Paris excellait alors comme de nos jours dans ce genre d'industrie.

Ce même Jean de Garlande, qui nous fait connaître les divers *articles de ganterie*, nous donne aussi sur la coiffure des renseignements qui méritent d'être notés. Grâce à lui nous savons qu'on portait au onzième siècle des chapeaux de feutre, de plumes de paon, de coton, de laine et de poil. Le chapeau, — *capellus*, de *cappa*, couverture de tête, — était distinct du chaperon, bonnet de drap avec une queue souvent très-longue. Le chaperon, très-usité jusqu'au quinzième siècle, descendit, postérieurement au temps qui nous occupe, sur les épaules et sur le dos, et il a fini par se transformer en petit manteau court se terminant en pointe, qui lui-même est devenu l'*aumusse* et le *camail*.

A côté de la soie, de la laine et du lin, on voit paraître au commencement de la troisième race une matière nouvelle, le coton, qui semble n'avoir été connue en France que vers cette époque, et qui fut selon toute apparence introduite chez nous par les Italiens. Du reste, à cette date encore, les vêtements les plus précieux connus dans les âges précédents étaient importés de la Grèce, de Constantinople et de l'Asie. Les tombeaux de Morard et d'Ingon, abbés de Saint-Germain-des-Prés,

(1) Desmarest, *Mém. de l'Institut*, Sciences physiques, 1806, 2ᵉ semestre, p. 125.

découverts en l'an VII, ont fait connaître de curieux échantillons de ces riches étoffes dont l'Orient nous approvisionna pendant le cours du moyen âge.

Pour expliquer comment ces étoffes se sont trouvées dans des tombeaux, il est bon de rappeler ici qu'on enterra longtemps les moines et les prêtres avec les habits du sacerdoce ou le costume de l'ordre. Cette coutume remontait aux premiers âges de l'Église, aux solitaires de la Thébaïde, qu'on déposait dans leur fosse avec le *sagum* de cuir, le manteau de peau de brebis et les sandales d'écorce. Plus tard les habits des moines, bénits lors de leur profession, leur servirent de linceul : on les ensevelissait, suivant les prescriptions de la règle, le visage découvert ou le capuchon abaissé sur la face. Dans quelques monastères de femmes, les religieuses mortes conservaient, attachés à leur ceinture, les cheveux qu'on leur avait coupés en leur donnant le voile, et ces cheveux étaient inhumés avec elles. De grands personnages, après avoir vécu au milieu des agitations du monde et payé largement leur tribut aux faiblesses humaines, prenaient souvent à leur lit de mort l'habit monastique pour se purifier par son contact. Mais du moment où ils avaient revêtu cet habit, il ne leur était plus permis d'user d'aucun remède ni de prendre aucune nourriture, attendu que c'était l'habit séraphique, et que l'homme, en l'endossant, s'élevait du rang des hommes au rang des anges, et que les anges, disent les écrivains ecclésiastiques, ne prennent ni nourriture ni médecine. Il paraît aussi que les personnes de considération qui mouraient assassinées étaient inhumées avec leurs vêtements; c'est du moins ce que l'on peut inférer d'un passage relatif à Abbon, abbé de Fleury, tué en 1004 d'un coup de lance par les Gascons révoltés (1). Ces explications données, revenons maintenant à la précieuse découverte de Saint-Germain-des-Prés.

Le squelette de l'abbé Morard, inhumé en 990, portait deux vêtements; le premier était un manteau long, à grands plis, descendant jusqu'aux pieds, d'un rouge foncé et d'un satin très-fort à grands dessins. Le second vêtement était une longue tunique de pourpre en laine, ornée d'une broderie de laine, sur laquelle on avait gaufré des ornements. Le costume du squelette d'Ingon était beaucoup plus riche. Voici la description que M. Desmarest donne des vêtements trouvés à Saint-Germain-des-Prés, dans le mémoire que nous avons cité plus haut : « Les vêtements se composent de taffetas à tissus serrés et à tissus lâches, de galons différant de largeurs et de compositions, d'étoffes à dessins *scutulés*. Le taffetas d'un tissu serré est celui des chasubles et des soutanes; il était d'une couleur mordorée; les autres taffetas à tissus

(1) *Rec. des hist. des Gaules*, t. X, p. 340.

ouverts et lâches avaient été employés en général pour les doublures. Les coupons à tissus serrés avaient été assemblés, non par de simples coutures, mais au moyen de galons qui servaient à maintenir les commissures et les rapprochements des lisières. Ainsi les galons offraient autant de bandes d'ornement qu'il y aurait eu de coutures. Parmi ces galons, les uns plus étroits étaient enrichis à certains intervalles de rosettes offrant les nuances de l'or et de l'argent; les autres plus larges étaient ornés de dessins brochés à la tire. Il y avait en outre une espèce de serge composée de fils très-fins en dorure et d'un tissu fort clair qui formait le collet d'une robe. »
Les jambes du squelette d'Ingon étaient garnies de longues guêtres appliquées sur un morceau de drap, qui tenait lieu de bas et serré vers le jarret au moyen d'une coulisse et d'un cordonnet de soie. L'étoffe de ces guêtres était tissue de soie et d'or avec des ornements polygones au centre desquels étaient des oiseaux tissus d'or, et au pourtour des lièvres et des gazelles également tissus d'or. La beauté de ces étoffes frappa vivement les érudits, et comme on crut y retrouver les procédés de fabrication indiqués par Pline et Ammien-Marcellin pour les tissus les plus riches de l'antiquité grecque ou romaine, on ne manqua point de bâtir des systèmes et d'affirmer que les plus belles industries de la civilisation païenne ne s'étaient jamais perdues dans les Gaules. Par malheur pour l'autorité du système, on n'avait point remarqué la légende arabe qui se trouve répétée quatre fois autour de chaque compartiment, et qui exprime une invocation à Dieu tirée du Coran. Comment deviner aussi, quand on n'est pas orientaliste, que le Coran sert d'ornement aux guêtres d'un abbé de Saint-Germain-des-Prés? La question du reste est aujourd'hui parfaitement éclaircie, et on ne peut conserver aucun doute sur la provenance tout orientale de ces précieux débris. Ce n'est pas que l'industrie nationale n'ait de son côté fait quelques progrès, car on trouve dans les historiens la mention de diverses pièces d'habillement dont la description étonne à cette époque de barbarie, et qui sont, par leur caractère tout chrétien, l'incontestable produit des arts français. Nous citerons la chasuble dont la reine Adélaïde, mère du roi Robert, fit don à saint Martin. « Sur cette chasuble travaillée en or pur, on voyait, dit Helgaud, entre les épaules, la majesté du pontife éternel, et les chérubins et les séraphins humiliant leurs têtes devant le dominateur de toutes choses; sur la poitrine, l'agneau de Dieu liant quatre bêtes de divers pays qui adoraient le Seigneur de gloire (1). »
Il est plusieurs fois question dans les documents de cette époque d'habits ornés de sonnettes d'argent, et l'on voit dans l'histoire du monastère de Saint-Florent de Sau-

(1) Helgaud, *Vie du roi Robert*. Collect. Guizot, t. VI, p. 379-380.

mur, Robert, abbé de ce couvent, fabriquer une étole portant de petites cloches qui jouaient des airs comme des orgues, *tintinnabulis organizabant argenteis* (1).

La lingerie était également en progrès ; on fabriquait avec une certaine perfection des serviettes, des draps, des essuie-mains, des chemises, des robes et des couvre-chefs de lin. Les nappes blanches et les essuie-mains à franges devaient figurer indispensablement, au dire de Jean de Garlande, dans tous les ménages bien installés.

La tapisserie ou plutôt la broderie à l'aiguille n'était pas non plus sans importance. On sait que dès la plus haute antiquité on brodait, pour les étaler dans les temples, des voiles sur lesquels étaient représentées les histoires des dieux et des héros. Cet usage fut adopté par le christianisme, qui ne fit que changer le sujet des représentations, et pendant les premiers siècles de notre ère on suspendit des tapisseries ou étoffes brodées dans les églises, pour instruire les fidèles de l'histoire de l'Ancien ou du Nouveau Testament, en faisant passer sous leurs yeux les principaux tableaux de cette histoire. Les sujets profanes comme les sujets sacrés furent quelquefois exposés de la sorte dans les sanctuaires chrétiens, et la célèbre tapisserie dite *de la reine Mathilde* en offre un curieux exemple. Il a été fait de ce précieux monument de si exactes et de si nombreuses descriptions, qu'il nous paraît tout à fait inutile d'en recommencer ici l'explication détaillée. Il nous suffira de rappeler que cette pièce de broderie, longue de deux cent douze pieds et large de dix-neuf pouces, est faite d'une toile blanche à l'origine, mais qui a pris avec le temps une teinte jaune assez foncée ; que le long de cette toile, entre deux broderies historiées, on voit, brodés à l'aiguille, et en laine de couleur fort grossièrement filée, cinquante-cinq tableaux séparés chacun par un arbre, et qui représentent avec un certain détail les principales scènes de la conquête de l'Angleterre par Guillaume, duc de Normandie, y compris les principaux épisodes de la vie du roi Harold, qui précédèrent et motivèrent l'expédition de Guillaume. Longtemps oubliée dans la cathédrale de Bayeux, où elle figurait cependant lors de certaines solennités religieuses, cette pièce de tapisserie a vivement préoccupé les archéologues, à partir de Montfaucon, qui en a reproduit les dessins pour la première fois. Depuis Montfaucon, on en a minutieusement décrit les moindres parties ; on a surtout cherché quel en était l'auteur. Une tradition fort vague, qui ne s'appuyait sur rien de positif, l'attribuait à Mathilde, femme de Guillaume le Conquérant, et cette tradition reçut une sanction nouvelle au moment où Napoléon, se préparant à l'expédition d'Angleterre, crut devoir, pour échauffer l'enthousiasme national, faire apporter à

(1) Ex hist. monasterii Sancti Florentii Salmuriensis. *Rec. des hist.*, t. XI, p. 276.

Paris et exposer aux regards du public ce monument respectable qui consacre la mémoire d'une lointaine et victorieuse invasion; depuis lors on l'a désigné sous le nom de *tapisserie de la reine Mathilde*. Du reste, quel qu'en soit l'auteur, la *tapisserie* porte avec elle le cachet de son âge, et fournit sur les arts du dessin et le costume anglais et normand les indications les plus précieuses. Nous ajouterons que les peuples du Nord se distinguaient dans ces sortes de travaux, et on cite, parmi les plus habiles brodeuses en tapisserie de ces temps reculés, Gonnor, femme de Richard Ier, roi d'Angleterre, qui fit, dit la Chronique de Normandie, « du drap de toute soie et broderies, empreints d'histoires de la Vierge et des saints pour orner l'église Notre-Dame de Rouen (1). »

Grâce aux efforts du christianisme, qui avait affranchi les races déshéritées en déclarant dès le cinquième siècle qu'*il n'y a point d'autre servage que celui de Dieu*, les classes industrielles s'étaient recrutées peu à peu parmi les hommes libres, ou plutôt parmi ceux qui jouissaient de cette liberté relative telle que le monde féodal pouvait la comporter. « Au fur et à mesure que les serfs s'en vont, dit M. Guérard, les artisans de toute espèce arrivent... Ils ne se montrent cependant un peu nombreux qu'à partir du déclin du onzième siècle (2). » A cette date, les uns s'attachent au service libre des abbayes, les autres s'établissent dans les grandes villes, qui sont toujours le foyer des libertés nouvelles, et qui offrent, avec une sécurité individuelle plus grande, des éléments plus puissants à l'activité du travail. Parmi les artisans mentionnés par M. Guérard comme attachés au service de l'abbaye de Saint-Père de Chartres, on remarque les peaussiers, pelletiers ou fabricants de pelisses et de fourrures, qui travaillaient les peaux d'agneaux, de chats, de renards, de lièvres, et qui ajoutaient aux fourrures plus riches, faites avec la dépouille du lapin, de l'écureuil, de la belette, des bordures en martre zibeline ou en lérots. On remarque encore les *sutores lanearii*, « qui sont, je crois, dit M. Guérard, les fabricants de chaussures de laine, et les *consutores*, qui peuvent être les fabricants de *solares consutitii*, c'est-à-dire de souliers de luxe. » La liste de ces industries naissantes qui se rapportent à notre sujet se complète par les orfévres, qui travaillaient l'or et l'argent et qui étaient en même temps bijoutiers; les foulons, les tisserands, les feutriers, *feltrarii*, qui répondent aux chapeliers modernes. Nous retrouvons ces mêmes métiers, mais avec des détails nouveaux, dans le *Dictionnaire* de Jean de Garlande. Nous y voyons, entre autres choses, que les pelletiers de Paris

(1) Willemin, *Monuments français inédits*. Paris, 1839, in-fol., t. I, p. 31.
(2) *Cartulaire de Saint-Père de Chartres*, 1840, in-4°, t. I, § 48.

couraient les rues pour réparer les vieilles fourrures; que les teinturiers, qui employaient la gaude et la garance, étaient peu goûtés par les belles femmes, parce qu'ils avaient les ongles teints, les uns en rouge, les autres en noir, et qu'ils étaient rarement agréés par le sexe quand ils n'avaient point la précaution de se présenter avec une bonne somme d'argent; qu'il y avait déjà dès cette époque une aristocratie constituée entre les cordonniers et les savetiers; que les savetiers, *condamnés au raccommodage,* étaient autorisés à remettre aux vieux souliers des semelles intérieures, des morceaux de cuir placés entre les deux semelles et des empeignes, tandis que les cordonniers, qui faisaient des chaussures neuves, avaient aussi le monopole de la fabrication des formes. Jean de Garlande nous apprend encore que les foulons, nus et tout essoufflés, foulaient des draps de laine et de poil dans des cuves profondes remplies d'eau chaude mêlée d'argile, et qu'après avoir fait sécher leurs draps mouillés au soleil, ils les grattaient avec des chardons pour les rendre plus vendables. Parmi les industries exercées par des femmes, maître Jean cite le tissage de la soie, de la laine, le cardage et le dévidage, et il se plaint du tort que ces pauvres femmes éprouvent par la concurrence des hommes qui se mêlent de leurs métiers, et usurpent leur office en vendant des nappes, des essuie-mains, des voiles et autres objets de toilette. Ce n'est pas d'hier, on le voit, qu'on a réclamé pour la première fois en France l'*organisation du travail.*

Nous allons maintenant ouvrir en quelque sorte dans cette étude une large parenthèse pour nous occuper, en l'épuisant tout d'une haleine jusqu'à la fin du quatorzième siècle, c'est-à-dire dans sa période de grandeur et de décadence, d'un sujet spécial qui se présente à nous pour la première fois à la date à laquelle nous sommes arrivés. Nous anticiperons sur les temps, contrairement à notre méthode habituelle, afin de ne point mêler ce qui doit rester dans l'histoire aussi distinct, aussi tranché que dans la vie sociale du passé. Il s'agit, on le devine, de la chevalerie considérée au point de vue du costume.

VI.

CHEVALERIE.

Nous n'avons point à discuter ici la question tant controversée et si obscure encore des origines de la chevalerie. Nous avons vu Charlemagne ceindre en grande pompe l'épée à son fils, et c'est peut-être à cette solennité qu'il faut rattacher dans notre histoire la première apparition de l'investiture chevaleresque. Quoi qu'il en soit, nous trouvons la chevalerie très-florissante au onzième siècle. Dans le siècle suivant elle domine encore, elle s'affaiblit au treizième ; et quand Charles VI, en 1389, veut créer chevaliers ses deux cousins, le roi de Sicile et le comte du Maine, le peuple voit avec étonnement l'appareil de cette investiture, parce qu'il a perdu complétement, suivant le moine de Saint-Denis, la tradition des rites chevaleresques. Voilà donc cette grande institution nettement circonscrite entre les limites de quelques siècles. On la retrouvera plus tard encore, mais seulement comme un souvenir accidentellement réveillé par quelques hommes d'élite, ou comme un amusement qui n'a d'autre but que d'embellir des fêtes. Dans la période des quatre siècles que nous venons d'indiquer, elle forme dans la société une société nouvelle, dans la noblesse une noblesse à part; elle a son cérémonial, son costume. C'est par ce dernier côté qu'elle nous appartient, c'est aussi ce côté que nous allons étudier avec quelques détails en nous renfermant strictement dans notre spécialité.

Moitié religieuse, moitié militaire, la chevalerie, pour les vêtements qu'elle adopte et qu'elle consacre, a un symbolisme particulier comme l'Église pour le

vêtement monastique ou sacerdotal. Habitante des camps en temps de guerre, des châteaux en temps de paix, elle a pour la paix et pour la guerre des parures différentes, et la diversité de ses grades constitue la diversité de ses costumes.

Les pages, les écuyers, les chevaliers bacheliers, les chevaliers bannerets, les chevaliers titrés, telles sont les diverses catégories qui forment pour ainsi dire l'échelle ascendante de la hiérarchie chevaleresque, car nous ne nous occupons point ici des ordres militaires qui relèvent plus directement de l'histoire monastique.

Les pages étaient de tout jeunes enfants qu'on plaçait en apprentissage dans les châteaux; on ne sait rien de leur costume.

Les écuyers étaient de jeunes hommes qui, après avoir été pages, s'attachaient pour un temps plus ou moins long au service des chevaliers. Leur costume exprimait par une simplicité plus grande leur infériorité vis-à-vis de ces derniers. Ils ne pouvaient porter que des ornements d'argent, leurs fourrures étaient moins précieuses. Quand les chevaliers au service desquels ils étaient attachés avaient une robe de drap de damas, ils n'avaient eux qu'une robe de satin. On peut penser même, par un fragment des poésies provençales, qu'ils étaient par fois assez pauvrement vêtus; dans ce passage on voit le seigneur Amanieu des Escas donnant des leçons d'honneur et de galanterie à ses écuyers, leur recommander de se distinguer, à défaut d'étoffes précieuses, par des robes bien faites, une coiffure et une chaussure soignées, la propreté de la bourse, de la dague et de la ceinture. Les habits peuvent être usés ou troués, mais jamais décousus, car les habits décousus marquent la négligence, qui est un vice, tandis que les habits troués marquent la pauvreté, qui n'est souvent qu'un accident du hasard. C'était pour se conformer à ce précepte que les écuyers portaient toujours dans leur attirail de voyage une aiguille pour raccommoder eux-mêmes leurs vêtements.

Quand l'écuyer avait fini son stage, il se présentait sous le titre de novice pour recevoir l'investiture chevaleresque. La cérémonie de l'habillement tenait une grande place dans les rites de cette investiture. Quand on fait un chevalier nouveau, est-il dit dans l'*Ordène de chevalerie,* on arrange avec grand soin ses cheveux et sa barbe, puis on le met dans un bain, symbole de purification; au sortir du bain on le couche pendant quelques instants dans un lit très-propre, et quand il se lève on le revêt de draps de lin très-blancs pour témoigner qu'il « doit sa chair nettement tenir. » Il prend ensuite une robe vermeille, symbole du sang qu'il est obligé de répandre; des chausses brunes, pour rappeler par cette couleur sombre la nuit du cercueil où tous les hommes doivent entrer un jour; une ceinture blanche et

13

étroite, parce que l'Écriture a dit : « Tu ceindras tes reins, » signifiant par là qu'il faut résister à la luxure. On place sur sa tête une coiffe blanche pour lui rappeler qu'il doit au jour du jugement rendre à Dieu son âme pure et sans tache. L'équipement militaire a comme le vêtement civil sa signification. Par les éperons qu'on attache aux pieds du récipiendaire, on lui enseigne qu'il doit toujours être prêt à agir. Par l'épée à deux tranchants, on lui enseigne qu'il doit d'un côté se défendre contre ceux qui sont plus riches et plus forts que lui ; de l'autre, qu'il doit défendre le faible (1). La cérémonie de la toilette chevaleresque était souvent faite par des dames et même des demoiselles, « qui de leurs blanches et délicates mains, dit le roman de don Florès, nouoient et laçoient esquillettes et courroies. » Outre les vêtements dont nous avons parlé plus haut, le récipiendaire se couvrait encore du haubert, de la cuirasse, des brassards et du gantelet.

C'est ici le lieu de remarquer que jusqu'au commencement du onzième siècle on avait conservé le type de l'équipement militaire romain, et porté le bouclier des légionnaires rond ou ovale ; mais à l'époque à laquelle nous sommes parvenus les traditions romaines s'effacèrent rapidement. Le bouclier long remplaça le bouclier circulaire, et cette nouvelle mode dura près de deux siècles. Ce fut aussi vers le même temps que se propagea l'usage des étriers de fer.

Les chevaliers, qui pouvaient être armés à quatorze ans quand ils étaient grands barons, à vingt et un ans quand ils n'étaient que simples gentilshommes, se divisaient en chevaliers titrés, chevaliers bannerets et bacheliers, c'est-à-dire bas-chevaliers. Les bannerets, et c'était là le signe de leur grade, portaient une bannière carrée au bout de leur lance, tandis que les bacheliers portaient un pennon à queue, c'est-à-dire un petit drapeau qui se terminait par deux banderoles en pointe. Il ne paraît pas qu'il y ait eu dans le costume des chevaliers des divers grades une différence sensible. Ils avaient tous également le droit exclusif d'employer l'or pour enrichir leurs armes, leurs éperons, leur housse et les harnais de leurs chevaux ; ils pouvaient également l'employer travaillé en étoffes pour leurs robes, leurs manteaux et toutes les autres parties de leur vêtement. Parmi les pièces les plus importantes de ce vêtement brillait la cotte d'armes. Elle était semblable, dit Ducange, aux tuniques des diacres, et quelques auteurs même lui en donnent le nom. On la mettait par-dessus l'armure, et selon toute apparence pour empêcher la pluie de filtrer à travers les mailles de fer de cette armure. La cotte étant la partie la plus visible

(1) L'*Ordène de chevalerie*, 1759, in-12, vers 140 à 280, passim. — Lacurne de Sainte-Palaye, *Mémoires sur l'ancienne chevalerie*. Paris, 1759, in-12, t. I, p. 72-125.

de l'équipement, c'était aussi sur elle que se concentrait toute la magnificence. On la faisait de drap d'or et d'argent, de drap très-riche, de fourrures d'hermine, de martre, etc. Tantôt on brodait la cotte d'armes, tantôt on l'enrichissait de perles; on l'appelait alors *cotte brodée*. Quand elle portait les devises des chevaliers, on l'appelait *habit en devises*. La cotte d'armes simple et non armoriée était une marque de deuil. Lorsqu'il n'était point revêtu de son armure, le chevalier portait le manteau long et traînant, doublé d'hermine ou d'autres fourrures précieuses, et nommé le manteau d'honneur. Les rois en distribuaient aux chevaliers qu'ils avaient armés, et ils ajoutaient ordinairement à ce présent celui d'un cheval ou du moins d'un mors de cheval en or ou en argent doré. Ces manteaux formaient sous le nom de *livrées* un chapitre considérable dans la dépense des rois, parce qu'ils en donnaient en hiver et en été, aux avénements, aux entrées solennelles, dans les cours plénières et les grandes fêtes. La couleur favorite ou plutôt la couleur officielle de la cotte ou du manteau était l'écarlate ou toute autre couleur rouge plus ou moins foncée. C'était sans doute pour exprimer, comme dans la toilette d'investiture, qu'il fallait en toute occasion être prêt à répandre son sang.

On a dit que c'était la chevalerie qui avait produit le blason par la nécessité de faire reconnaître à des signes particuliers les combattants dans les tournois ou sur les champs de bataille; nous ne pouvons mieux faire que de rappeler à ce propos l'opinion de Ducange : « Comme aux assemblées publiques et à la guerre, les seigneurs et les chevaliers y étaient reconnus par les cottes d'armes; lorsqu'on venait à parler d'eux ou qu'on voulait les faire connaître, on se contentait de dire : il porte la cotte d'or, d'argent, de gueules, de sinople, de sable, de gris, de vair; ou en termes plus courts : il porte d'or, de gueules, etc., le mot cotte d'armes sous-entendu; d'où il est arrivé que pour blasonner les armes d'un gentilhomme nous disons encore : il porte d'or, d'argent, etc., à une telle pièce. Mais parce que les marques ne suffisaient pas pour les faire reconnaître ou distinguer dans les assemblées solennelles, à la guerre, où tous les seigneurs portaient des cottes d'armes d'or ou d'argent, ou de ces riches fourrures, ils les diversifièrent dans la suite en découpant les draps d'or ou les peaux dont ils étaient revêtus par-dessus leurs armes ou leurs habits en diverses figures de différentes couleurs, observant néanmoins cette règle qu'ils ne mettaient jamais peau sur peau, ni drap d'or sur drap d'argent, ou le drap d'argent sur le drap d'or; avec ces découpures on forma des bandes, des fasces, des chefs, des lambeaux... Comme les jeunes gens pour se distinguer de leurs pères, qui portaient des cottes d'armes semblables aux leurs, en faisaient pendre des lambeaux, soit au cou, soit ailleurs, c'est

de là que les lambeaux dans les armoiries ont pris leur origine. » Nous ajouterons qu'ils sont restés jusqu'à nos jours un attribut distinctif des branches cadettes. « Quelquefois aussi, dit encore Ducange, on a parsemé les cottes d'armes de figures d'animaux terrestres, d'oiseaux, etc., qu'on a depuis empreintes dans les écus (1). » Le luxe de ces dispendieuses parures, toutes bariolées de drap d'or, d'argent et de figures d'animaux, fut poussé si loin que défense fut faite, en 1190, de porter à l'avenir des cottes ou des manteaux teints en écarlate ou fourrés de vair, d'hermine et de gris. Saint Louis, pour donner l'exemple, s'abstint d'en porter, et Joinville assure que, tant qu'il fut en Orient avec le saint roi, il n'y vit pas une seule cotte brodée. La France fut imitée par l'Angleterre, et l'écarlate ainsi que les riches fourrures furent également interdites dans ce royaume par le concile de Gytenton, tenu en 1188.

Formés comme on vient de le voir avec les échantillons des diverses étoffes qui composaient les cottes d'armes ou les manteaux, les blasons ne tardèrent point à être placés sur les cottes d'armes et les manteaux eux-mêmes. Le premier exemple d'une figure revêtue de son blason, si l'on s'en rapporte aux *Monuments de la monarchie française*, est celle de Philippe, comte de Boulogne, né en 1200, mort en 1233, et dont Montfaucon a donné le dessin d'après un vitrail de la cathédrale de Chartres (2). Des cottes d'armes et des vêtements d'apparat, le blason passa bientôt sur les vêtements les plus usuels eux-mêmes, sur les tuniques, qui tout en se blasonnant s'émaillèrent de fleurs.

L'escarcelle ou aumônière était l'une des pièces les plus riches de l'habillement des chevaliers. « La cathédrale de Troyes, dit M. de Villeneuve Trans (3), en conservait une qu'on croit avoir appartenu à Thibaut le Chansonnier. Elle était toute brodée en soie et en or, et le haut représentait un ange ou un amour visitant une femme endormie dans un bois. En dessous, on voyait au pied des arbres deux autres femmes tenant une scie, et qui paraissaient scier un cœur placé dans un coffre; un bras sortant d'un nuage et armé d'une hache semblait vouloir briser la scie... Le tour de l'escarcelle était en or avec des boutons de même métal de distance en distance. »

Le chevalier devait par un extérieur magnifique faire respecter son titre. « Si les hommes qui ne sont point chevaliers, dit un vieil historien, doivent honorer le chevalier, à plus forte raison celui-ci doit-il s'honorer soi-même par de beaux et nobles vête-

(1) Ducange, *I^{re} dissert. sur Joinville.*
(2) Montfaucon, t. II, p. 112.
(3) *Hist. de saint Louis,* t. III, p. 474.

ments. » Ce précepte était en général exactement suivi ; mais à côté des enseignements de la vanité il y avait aussi les préceptes de l'humilité chrétienne, qui ne cessa jamais de combattre le luxe ; et souvent pour expier une existence fastueuse, pour faire oublier par la sainteté de la mort les folles dissipations de la vie, les hommes les plus élevés en noblesse repoussaient à leurs derniers moments les cottes d'armes blasonnées, les manteaux qui les avaient parés dans la pompe des cours et des tournois, et, pour se réconcilier avec le ciel en mourant comme les moines sous le cilice et la cendre (*monacus non debet migrare nisi in cinere et cilicio*), ils se faisaient revêtir de l'habit monastique. La transition du reste n'était point aussi brusque qu'on pourrait le croire au premier abord ; il y avait, comme on le disait au moyen âge, une sorte d'affinité entre les habits de *clergie* et de chevalerie. « De même que tous les ornements dont le prêtre est revêtu quand il chante la messe ont une signification qui se rapporte à son office, de même aussi l'office de chevalier, qui a grande concordance à celui du prêtre, a des armes et des vêtements qui se rapportent à la noblesse de son ordre (1). » Cet ordre en effet était comme un sacerdoce moitié religieux, moitié militaire, et l'Église elle-même le savait si bien que dans les Pays-Bas et la Bourgogne elle permettait aux chevaliers, qu'elle regardait comme ses défenseurs naturels, de paraître au chœur revêtus de chapes et de surplis par-dessus leurs armures et leurs cottes d'armes.

Cet ordre immense de la chevalerie, qui embrassait l'Europe entière, avait fini par créer dans son sein un grand nombre d'ordres secondaires, qui devinrent, dans l'institution générale, des institutions particulières, et qui paraissent avoir été constitués pour opposer aux associations des bourgeois les associations de la noblesse. L'histoire détaillée de ces divers ordres demanderait un livre à part ; nous nous bornerons à faire remarquer ici que la plupart d'entre eux ont emprunté leurs noms aux pièces mêmes des vêtements ou des ornements particuliers qui les distinguaient, et, pour justifier cette observation, il suffit de rappeler les noms des chevaliers de la *Bande*, du *Nœud*, du *Baudrier*, de la *Ceinture*, de la *Toison d'or*, de la *Jarretière*, du *Collier*, etc.

Les chevaliers errants, qui sont restés, grâce à un livre immortel, populaires jusqu'à nos jours, formaient non-seulement par leur manière de vivre, mais aussi par leurs vêtements, une catégorie tout à fait à part. Ils étaient d'ordinaire recrutés parmi les jeunes gens et habillés de vert pour témoigner de la vigueur de leur printemps et de la verdeur de leur courage. Comme toutes les grandes choses nées

(1) Lacurne de Sainte-Palaye, t. I, p. 121.

au onzième et au douzième siècle, la chevalerie errante était en pleine décadence au quatorzième, et M. Monteil, dans son *Histoire des Français des divers états*, a essayé de peindre cette décadence dans une lettre écrite au château de Montbazon par le cordelier frère Jean, l'un des Anacharsis de son Voyage érudit.

« On ne voit aujourd'hui que bien rarement des chevaliers errants; on en voit cependant encore quelquefois. Il en est venu un qui a sonné du cor devant la grande porte du château; le trompette n'ayant pas répondu, comme il est prescrit en pareil cas, le chevalier a tourné bride et s'est éloigné. Les pages ont couru après lui, et, à force d'excuses sur l'impéritie du trompette, ils sont parvenus à le ramener. Pendant ce temps, les dames s'étaient parées, avaient déjà pris place sur leurs siéges, et faisaient en attendant de la tapisserie. La dame de Montbazon était vêtue d'une robe rebrochée d'or, qui était dans la maison depuis plus d'un siècle. La douairière, coiffée d'une aumusse, comme dans sa jeunesse, avait mis les plus riches fourrures. Entre le chevalier; entre l'écuyer, l'un et l'autre tout couverts de plaques de laiton, faisant à peu près le même bruit que des mulets chargés d'ustensiles de cuivre mal agencés. Le chevalier, ayant ordonné à son écuyer de lui ôter le casque, nous a montré une tête moitié chauve, moitié garnie de cheveux blancs : son œil gauche était caché sous un morceau de drap vert, de la couleur de ses habits. Il avait fait vœu, a-t-il dit, de ne voir que du côté droit et de ne manger que du côté gauche jusqu'après l'accomplissement de son entreprise. Les dames lui avaient proposé de se rafraîchir : pour toute réponse, il s'est jeté à leurs pieds, leur jurant à toutes, à la plus vieille, comme à la plus jeune, un éternel amour, leur disant que, bien que ses armes fussent de la meilleure trempe, elles ne pourraient le défendre de leurs traits; qu'il en mourrait, qu'il s'en sentait mourir, que c'en était fait, et mille autres niaiseries pareilles. Comme il insistait, surtout vis-à-vis de la jeune dame, dont à plusieurs reprises il baisait les mains, l'impatience m'a pris; le commandeur s'en est aperçu : « Bon, m'a-t-il dit, ces vieux » fous ont leurs formes et leur style, ainsi que les tabellions. Soyez d'ailleurs tran- » quille : peut-être ne passera-t-il pas ici la journée. » Effectivement il est parti quelques heures après (1). »

Au-dessous et au dehors de la chevalerie, on trouve pour la servir dans le cérémonial de ses fêtes, quelquefois pour célébrer ses hauts faits et pour interpréter son blason, les rois d'armes, les hérauts d'armes et les poursuivants d'armes.

Les poursuivants d'armes étaient ceux qui faisaient l'apprentissage de hérauts.

(1) T. I, p. 145.

Leur cotte était plus courte que celle de ces derniers, et les manches, dit Vulson de la Colombière, en étaient longues, pointues et ouvertes comme des houpelandes (1). Les rois d'armes étaient attachés au service du roi régnant, qui était le premier chevalier du royaume. L'un d'eux, choisi à chaque règne pour être comme le messager du monarque, portait héréditairement le nom de *Montjoye Saint-Denis*. On pouvait dire de lui comme de son maître : *Montjoye Saint-Denis* est mort, vive *Montjoye Saint-Denis!* Le nom restait le même à travers les générations qui se succédaient. Montjoye Saint-Denis était nommé par le roi de France, qui le revêtait de ses propres mains de la cotte blasonnée de ses armes et du collier. Le connétable et les maréchaux lui mettaient une couronne d'or sur la tête et un sceptre à la main. Le roman intitulé le *Champion des dames* dit que le dignitaire portait sur la poitrine un camail, c'est-à-dire une chaîne d'or faite à petites mailles enlacées l'une dans l'autre, avec un écusson bordé de pierres fines où étaient peintes les armes du roi de France. Nous ne connaissons pas d'une manière précise l'ancien costume de Montjoye Saint-Denis ; mais comme son office a été maintenu jusque dans les derniers temps de la monarchie, on peut juger, nous le pensons, de ce qu'il pouvait être au moyen âge par ce qu'il était dans le dix-septième siècle. A cette date, il portait encore la cotte avec trois grandes fleurs de lis devant et derrière, surmontées d'une couronne royale fermée. Outre le galon et la frange d'or, sa cotte avait une broderie d'or large de deux pouces environ ; sur la manche droite, il portait écrit en broderie d'or son nom de *Montjoye Saint-Denis*, et sur la manche gauche : *Roi d'armes de France*. Son pourpoint et ses chausses étaient de velours violet, chamarré de grands passements : ses brodequins étaient de la même couleur pour les cérémonies de la paix; pour celles de la guerre, il portait des bottes. Il était coiffé d'une toque de velours noir enrichie d'un galon d'or semé de deux rangs de perles et ornée d'aigrettes de héron. Il tenait un sceptre à la main.

Les hérauts étaient attachés au service des princes, à celui des divers ordres de chevalerie ou de certaines provinces avant leur réunion à la couronne. Leur costume, moins brillant que celui des rois d'armes, s'en rapprochait cependant beaucoup. Ils portaient les principales armes de ces provinces par devant, par derrière et sur les manches de leurs cottes. Leur bâton s'appelait *caducée*; il était couvert de velours violet semé de fleurs de lis d'or, mais il n'était point surmonté, comme le sceptre des rois d'armes, de la fleur de lis et de la couronne. Lorsqu'ils

(1) Voir, pour plus amples détails, *De l'office des rois d'armes, des hérauts et des poursuivants*, par Marc Vulson de la Colombière, collect. Leber, t. XIII.

se présentaient pour recevoir l'investiture des grands feudataires et des princes auxquels ils voulaient s'attacher, les hérauts d'armes devaient être vêtus de fine serge blanche.

Comme la royauté, comme la justice, la chevalerie avait ses *grands jours* dans les joutes et dans les tournois. Le principal but de ces réunions était d'exercer ceux qui faisaient profession des armes, de leur apprendre à manier le cheval, de faire briller leur adresse, leur force et leur magnificence. Le premier des tournois connus eut lieu à Strasbourg, sous la seconde race : il est mentionné par Nithard. Ces exercices, qui étaient si bien en harmonie avec les mœurs, jouissaient d'une faveur si grande, qu'une foule de gentilshommes y dépensaient leur fortune pour y paraître avec des habits splendides, une suite brillante et des chevaux de prix. Les papes, et entre autres Innocent IV, défendirent les tournois, et prononcèrent même l'excommunication contre ceux qui y prenaient part, parce qu'ils occasionnaient de telles dépenses, que les nobles ne pouvaient subvenir à celles qui étaient nécessitées par les guerres saintes. Quelques rois tentèrent également de les prohiber, mais ce fut en vain. L'orgueil l'emporta sur les sages conseils de la politique, et les rois, violant eux-mêmes leurs propres défenses, se firent un point d'honneur d'y paraître, comme les gentilshommes, dans tout l'éclat de leur puissance et de leur fortune.

Les chevaliers qui paraissaient dans ces luttes s'y préparaient comme pour une bataille. Ils se rasaient le devant de la tête, de peur d'être accrochés par les cheveux si leur casque venait à tomber, et peut-être aussi parce que les cheveux étaient incommodes sous une coiffure de fer. Ceux qui portaient sur leur écu le blason de leur famille, et qui n'avaient point encore paru dans les tournois, tenaient cet écu enveloppé dans une housse ou dans un voile, et c'était aux coups de lance ou d'épée qui déchiraient ce voile à montrer de quelle race était le combattant. Les dames et les demoiselles conduisaient par des brides de soie et d'or les chevaux des jouteurs tout couverts de riches caparaçons bordés de sonnettes et de grelots d'argent. Outre le titre de *servants d'amour,* qu'elles donnaient aux combattants, elles leur donnaient aussi des écharpes, des voiles, des coiffes, des manches, des mantilles, des bracelets, des boucles, en un mot quelque pièce détachée de leur parure; quelquefois aussi un ouvrage tissu de leurs mains, dont les chevaliers ornaient leurs casques ou leurs lances, leurs écus ou leurs cottes d'armes. Ces dons étaient connus sous le nom de *joyaux, noblesse, nobloy, enseigne, faveur;* ce dernier mot, il n'est pas besoin de le rappeler, est resté dans notre langue, mais en prenant une acception figurée. Les femmes étaient prodigues pour les chevaliers valeureux, et Perceforest nous apprend qu'à la fin d'un tournoi les dames avaient fait de si

grandes largesses de leurs atours que la plus grande partie était nu-tête, « leurs cottes sans manches, car tout avoient donné aux chevaliers pour eux parer, et guimples et chaperons, manteaux et camises, manches et habits; mais quand elles se virent à tel point elles en furent ainsi comme toutes honteuses; mais sitost qu'elles virent que chacun étoit en tel point, elles se prirent toutes à rire de leur adventure, car elles avoient donné leurs joyaux et leurs habits de si grand cœur aux chevaliers qu'elles ne s'apercevoient de leur dénuement et deveste‑ment. »

Les hérauts d'armes qui étaient juges du camp, et qui avaient pour récompense les débris des vêtements et des armes qui tombaient par terre pendant la lutte, pro‑clamaient le vainqueur, et celui-ci recevait comme prix de sa vaillance une couronne qui lui était donnée par les dames, et qui s'appelait *chapelet d'hon‑neur*.

Les tournois et les joutes occupent dans les souvenirs de notre histoire une grande place. Ils ont été décrits par les chroniqueurs, représentés par les miniaturistes; parmi les plus célèbres, on cite ceux de Compiègne sous saint Louis, en 1238, et de Saumur, sous le même roi, en 1241. Le saint roi s'était arrêté dans cette der‑nière ville en revenant du pèlerinage de Fontevrault. Plus de trois mille chevaliers se réunirent autour de sa personne. L'édit de Philippe-Auguste, qui défendait de porter des habits d'or, d'argent, d'écarlate, de menu vair, etc., n'avait point été révoqué. Mais c'était au moyen âge la destinée commune des ordonnances royales d'être éludées par la noblesse, quand il s'agissait de ses priviléges ou de son luxe. Les *barons*, les *damoiselles*, les *varlets*, rivalisèrent de magnificence. Ils ne prisaient l'or et l'argent que pour le dépenser « tellement que ceste assemblée, chose qu'onc‑ques ne se vist, fut au dire de tous nommée la nonpareille. » Les robes orientales de soie ou de pourpre, sorte de simarre à larges manches très-fendues; les surcots de velours, les robes de soie à queue traînante, les habits de satin, brillaient de toutes parts, et des coiffes élégantes, ou des couronnes de fleurs, recouvraient des cheveux lavés, lissés ou bouclés, qui s'arrondissaient autour de la tête en recou‑vrant les oreilles, et qui ont reparu plusieurs fois depuis sous le nom de *cheveux à la saint Louis*. Malgré sa pieuse simplicité, le roi, au milieu de ces splendeurs, était vêtu d'une longue robe de soie bleue, fourrée d'hermine, et tenait le sceptre à la main. « Il étoit d'usage, dit M. de Villeneuve-Trans, en ces jours d'alégresse, comme aux cours plénières de Pâques et de Noël, que la couronne à rayons, ban‑deau enrichi d'un double rang de perles ou de clous d'or, formant le nom du sou‑verain, ne quittât pas, même la nuit, la tête du monarque. Mais, à l'exemple des

barons « *d'âge vieil,* » il adopta aux fêtes de Saumur le simple chaperon de coton blanc (1). »

Lorsqu'on armait dans les grandes familles un chevalier nouveau, il était d'étiquette de donner des fêtes, des tournois, et parmi les largesses qui se faisaient à cette occasion, on comptait en première ligne les distributions de vêtements. Quand le fils du comte Raymond de Toulouse reçut l'investiture chevaleresque, il y eut une grande fête à la cour du Puy-Notre-Dame. L'affluence fut si grande que, l'argent et les habits qu'on donnait en présent venant à manquer, le comte fit dévêtir les chevaliers de sa terre pour habiller les jongleurs, ces mendiants lettrés, qui se trouvaient toujours dans les châteaux pour prendre leur part des festins et remonter leur garde-robe.

Dans les fêtes magnifiques données en 1389, à Saint-Denis, par le roi de France, lorsqu'il arma chevaliers Louis, roi de Sicile, et Charles son frère, il y eut également des distributions d'étoffes et d'habits, et les choses se passèrent avec une magnificence dont l'appareil semblait perdu depuis les célèbres *assemblées* de Saumur. Le *religieux de Saint-Denis* nous a laissé dans sa *Chronique* des détails très-curieux et très-précis, non-seulement sur le cérémonial *de ces fêtes,* mais aussi sur le costume des personnages qui furent appelés à y jouer un rôle. Voici, strictement réduit au cadre de notre sujet, le récit du *religieux de Saint-Denis :*

Lorsque le roi Charles, dit ce chroniqueur, arma chevalier Louis, roi de Sicile, et Charles son frère, la cérémonie eut lieu à Saint-Denis, près Paris, avec une magnificence jusqu'alors inouïe. La mère des deux jeunes princes sortit de Paris dans un char couvert, accompagnée d'un nombreux cortége de ducs, de chevaliers et de barons. A ses côtés marchaient ses nobles enfants, Louis et Charles. Ils étaient à cheval, et, « conformément aux anciens usages suivis par les écuyers qui étaient promus au grade de chevaliers, ils portaient tous deux une robe large et traînante d'un gris foncé; il n'y avait point d'or sur leurs vêtements, ni sur les harnais de leurs chevaux. Ils portaient aussi, pliées en rouleau et attachées derrière eux à la selle de leurs chevaux, quelques pièces d'étoffe pareille à celle dont ils étaient vêtus; tel était l'appareil des anciens écuyers lorsqu'ils partaient pour un voyage. Cela parut étrange et extraordinaire à ceux qui ne connaissaient point les antiques coutumes de la chevalerie. Après avoir conduit en cet équipage leur mère bien-aimée jusqu'à Saint-Denis, les deux princes se rendirent au prieuré de l'Estrée dans une salle retirée, s'y déshabillèrent et se purifièrent dans des bains qui leur

(1) *Hist. de saint Louis,* t. I, p. 258.

avaient été préparés. Ils allèrent ensuite saluer le roi, qui les engagea à le suivre à l'église. Ils quittèrent leurs premiers habits et prirent leurs nouveaux costumes de chevaliers. C'était un double vêtement de soie rouge, fourré de menu vair ; la robe était arrondie et descendait jusqu'aux talons ; le manteau, fait en forme d'épitoge impériale, pendait des épaules jusqu'à terre. Ils furent ainsi conduits à l'église sans chaperon..... » On voulait, en leur conférant les insignes de la chevalerie, déployer tout l'éclat des pompes religieuses... Le roi ne tarda pas à se diriger vers l'église... Deux des principaux écuyers de sa garde, tenant chacun par la pointe une épée nue, à la poignée de laquelle étaient suspendus des éperons d'or, entrèrent dans l'église... Derrière eux marchait le roi, vêtu comme le jour précédent d'un long manteau royal... On commença la messe... Après l'office, les deux jeunes princes se mirent à genoux et demandèrent à être admis au nombre des chevaliers. Le roi leur ceignit l'épée et ordonna à Chauvigny de leur chausser les éperons d'or. L'évêque leur donna ensuite sa bénédiction, et ils furent conduits dans la salle du festin... Le lendemain le roi, qui avait fait choix de vingt-deux chevaliers d'une valeur éprouvée, leur fit recommander de se préparer à entrer en lice... Ils s'empressèrent d'exécuter ses ordres, « et parurent bientôt montés sur des chevaux empanachés, avec des armures toutes brillantes d'or et des écus verts ornés des emblèmes du roi ; ils étaient suivis de leurs écuyers, qui portaient selon l'usage leurs lances et leurs casques... Pour imiter la galanterie des anciens preux, ils attendirent les nobles dames qui devaient les conduire dans la lice. Elles avaient été désignées d'avance par le roi en nombre égal à celui des chevaliers ; leurs vêtements étaient aussi d'un vert foncé, et tout couverts d'or et de pierreries ; montées sur des palefrois richement caparaçonnés, elles furent amenées en présence du roi, qui leur donna, lorsque la fête fut terminée, des bracelets, des joyaux d'or et d'argent, des étoffes de soie, et le baiser de paix aux plus illustres d'entre elles (1).

Nous avons vu plus haut que les gens de robe et les bourgeois avaient institué entre eux des *chevaleries* pour se mettre de tout point au niveau de la noblesse ; ils instituèrent aussi des cours plénières qui rivalisaient, principalement dans les villes du Nord, avec les joutes et les tournois les plus brillants. En 1335, la ville de Lille invita à la *fête de l'Épinette* les habitants d'un grand nombre de villes voisines. Les bourgeois de Valenciennes entre autres s'y rendirent avec un héraut revêtu de

(1) *Chronique du religieux de Saint-Denis*, trad. par M. Bellaguet, Paris, 1839, in-4°, t. I, p. 589 et suiv.

sa cotte d'armes aux armoiries de leur cité. Le cortége était éblouissant de pourpre et d'or. Au centre de ce cortége marchaient quatre hommes vêtus de rouge, qui portaient trois cygnes vivants : ce qui signifiait que Valenciennes est le *val aux cygnes*. Les femmes des bourgeois suivaient leurs maris sur des chars couverts d'écarlate. En 1334, un bourgeois de Tournai, Jean Bernier, proposa comme prix un paon à la société de la ville qui formerait le cortége le mieux déguisé. Le prix fut remporté par les habitants de la rue de *la Saveh*, qui représentèrent vingt-deux preux d'Alexandre le Grand avec autant de demoiselles toutes vêtues d'écarlate doublée d'hermine.

Nous ne multiplierons point ici les détails sur les fêtes de la chevalerie. Nous nous bornerons à constater qu'à l'époque qui nous occupe, elles avaient une véritable importance sociale; et, quand nous les retrouverons plus tard au seizième siècle, elles ne seront, pour ainsi dire, que la tradition effacée d'un âge fini sans retour, une distraction offerte à l'oisiveté d'une noblesse dissolue, et non comme au douzième siècle une école d'héroïsme et de prouesses.

VII.

CROISADES.

Tandis que la chevalerie, dans l'appareil d'un costume héroïque qui est à lui seul tout un enseignement, se voue à la défense des femmes et des opprimés, la population de la France entière, dans cet âge des grandes aventures, se voue à la délivrance du tombeau de son Dieu, et la distinction profonde qui sépare encore les diverses classes de la société s'efface et disparaît en quelque sorte sous le blason de la croix.

En 1095, un moine picard, nommé Pierre, surnommé l'Hermite, touché des maux auxquels la chrétienté était réduite dans l'Orient, forme le projet d'appeler les rois à la guerre sainte, et bientôt, à la voix de cet ermite, les rois, suivis de leurs peuples, se précipitent vers Jérusalem.

Qu'avait donc cet homme pour exercer un tel empire? Il avait, comme les premiers apôtres, la foi du cœur, la puissance de la parole, l'éclair inspiré du regard, et, dans les habitudes de sa vie, dans sa tenue, toute la simplicité du renoncement. Monté sur un mulet, il allait de villages en villages, de villes en villes, bras nus, pieds nus, une tunique de laine sur le corps, et sur cette tunique un manteau de bure qui lui descendait jusqu'aux talons (1). Les soldats l'appelaient aussi, dit-on, *coucoupiètre*, ou *cucupiètre*, parce que, dans ses expéditions militaires, il avait la tête couverte de la cuculle monastique.

(1) Guibert de Nogent, *Hist. des croisades*, Collect. Guizot, t. IX, p. 59.

Ceux qui, sur les pas de Pierre l'Hermite, se rendaient dans la Terre-Sainte, recevaient avant de partir l'investiture du voyage par l'escarcelle et le bourdon, c'est-à-dire la bourse et le bâton. Quelques auteurs emploient ordinairement le mot d'écharpe au lieu d'escarcelle, « parce que, dit Ducange, on attachait ces escarcelles aux écharpes dont on ceignait les pèlerins. » Les formalités étaient les mêmes pour les simples bourgeois et les grands personnages. Outre les attributs que nous venons d'indiquer, les voyageurs qui se rendaient en Palestine portaient tous, comme marque distinctive, une croix sur leur manteau ou leur tunique; de là le nom de *croisés*, *cruce signati*, c'est-à-dire marqués de la croix. Celle que portaient les fidèles dans la croisade prêchée par Urbain II était de drap ou de soie rouge. Cette croix, relevée en bosse, était cousue sur l'épaule droite de l'habit ou du manteau, ou sur le devant du casque. A part la croix et le sac de la pénitence, qui couvrait les hommes coupables de quelque grande faute, les croisés n'avaient aucun costume particulier. Ils étaient tous vêtus à la mode de leur province et la plupart équipés militairement. Le plus grand nombre allait à pied, quelques-uns à cheval, les plus riches sur des chars traînés par des bœufs. Des femmes en armes marchaient dans la foule; des nobles conduisaient avec eux leurs équipages de chasse et portaient leur faucon sur le poing. Les femmes, les enfants, les clercs s'imprimaient, dans la peau, des croix sur le front ou sur d'autres parties du corps pour témoigner que Dieu les avait marqués de son signe. Les fantassins avaient le bouclier long, les cavaliers le bouclier rond ou carré; les barons avaient la tunique faite de petits anneaux de fer ou d'acier; les écuyers déployaient sur leurs cottes d'armes des écharpes bleues, rouges, vertes ou blanches, et sur les bannières « on voyait, dit M. Michaud, des images, des signes de différentes couleurs pour servir de point de ralliement aux soldats. On voyait, peints sur les boucliers et les étendards, des léopards, des lions; ailleurs, des étoiles, des tours, des croix, des arbres de l'Asie et de l'Occident. Plusieurs avaient fait représenter sur leurs armes des oiseaux voyageurs qu'ils rencontraient sur leur route, et qui, changeant chaque année de climat, offraient aux croisés un symbole de leur pèlerinage (1). »

Toute cette foule était diversement armée, et souvent très-mal armée. Chacun s'équipait à son gré, avec des lances, des épées, des couteaux appelés *miséricordes*, des massues, des masses d'armes, des frondes; mais, à la fin du douzième siècle, les croisés qui combattirent Saladin reconnurent la nécessité de perfectionner leur

(1) *Hist. des croisades*, Paris, 1825, in-8°, t. I^{er}, p. 208.

armement. Ils se servirent de l'arbalète, qui jusque-là avait été négligée. Les boucliers trop légers furent recouverts d'un cuir épais, et l'on vit souvent sur le champ de bataille des soldats qui, tout hérissés de flèches sans être blessés, n'en continuaient pas moins de combattre. C'est peut-être à cette circonstance qu'on a dû de voir figurer des porcs-épics dans les armoiries. C'était un emblème du guerrier criblé de flèches ennemies. Les nobles, qui combattaient seulement à cheval, comme chacun sait, étaient enveloppés de la tête aux pieds dans un haubert complet; ils avaient le heaume aplati et pourvu d'un mésail grillé, les gantelets sans doigts, les éperons sans molette, la cotte d'armes courte, et fendue par-devant pour pouvoir monter plus lestement à cheval (1).

Une milice, illustrée par ses exploits autant que par la persécution cruelle dont elle fut frappée plus tard, se distinguait au milieu de cette cohue désordonnée par un costume régulier et uniforme; c'étaient les Templiers. Les uns, suivant leur grade, portaient la coiffe de toile avec la calotte rouge par-dessus, une large ceinture et un manteau blanc traînant jusqu'à terre, sur lequel était tracée une croix rouge; d'autres avaient la cotte de mailles, un casque sans panache, une longue épée d'Allemagne et des éperons à molette noire sur des bottines en peau fauve. « A l'approche du combat, dit saint Bernard dans son exhortation aux chevaliers du Temple, leurs armes sont leur unique parure; ils s'en servent avec courage dans les plus grands périls, sans craindre ni le nombre ni la force des barbares. Leurs vêtements ordinaires sont simples et couverts de poussière; ils ont le visage brûlé des ardeurs du soleil, le regard fixe et sévère. O l'heureux genre de vie, dans lequel on peut attendre la mort sans crainte, la désirer avec joie et la recevoir avec assurance! » L'étendard des Templiers, nommé le *Beaucéant*, noir d'un côté et blanc de l'autre, avait pour devise ces mots célèbres : *Non nobis, Domine, non nobis, sed nomini tuo da gloriam*. « En 1237, le chevalier qui portait le *Beaucéant* laissa, dit Mathieu Paris, avec sa vie, une victoire sanglante aux infidèles; il porta sans fléchir son étendard levé tandis que l'ennemi brisait ses jambes, ses cuisses et ses mains (2). »

La foi qui produisait de si admirables dévouements n'était cependant pas toujours un frein suffisant contre le désordre des mœurs. Les récits des historiens contemporains, comme les ouvrages des écrivains ecclésiastiques ou les satires des poëtes, sont remplis de traits fort vifs contre les excès auxquels se livraient un

(1) Willemin, *Monuments français inédits*, t. Ier, p. 60.
(2) Reginaldus de Argentonio, eâ die balcanifer... cruentissimam de se reliquit hostibus victoriam. Indefessus vero vexillum sustinebat, donec tibia cum cruribus et manibus frangerentur. *Hist. angl.*, p. 303.

grand nombre de croisés, contre leur mollesse et leur luxe. Gautier Vinisauf, entre autres, représente les guerriers français attablés jour et nuit, buvant et chantant au lieu de prier, remplaçant le casque par des guirlandes de fleurs, portant aux manches de leurs habits des espèces de bracelets très-larges, et à leur cou des colliers garnis de pierres précieuses. Étrange époque, où le mysticisme, la galanterie et tous les raffinements d'un luxe barbare se trouvaient tout à la fois confondus dans les mêmes hommes! Au sortir des festins où ils s'étaient couronnés de fleurs, ces mêmes chevaliers, lorsqu'ils se présentaient dans l'église du Saint-Sépulcre de Jérusalem, se faisaient envelopper d'un drap mortuaire qu'ils conservaient toute leur vie, et dans lequel on les ensevelissait à leur retour dans leurs domaines. Ces vaillants soldats, qui, suivant une coutume indiquée par Guibert de Nogent, se peignaient le dessous des yeux avec du fard, se marquaient en même temps le front avec de la cendre, et, par un singulier effet de perspective historique, tandis qu'aujourd'hui nous nous étonnons de leur piété, leurs contemporains, comme saint Bernard et Jacques de Vitry, s'étonnaient de leur tiédeur.

Tant de désastres avaient accueilli les croisés dans ce lointain Orient, qui les attirait d'abord comme le chemin du ciel, que la ferveur ne tarda point à se ralentir. Saint Louis, qui portait, ainsi que le dit un écrivain contemporain, le drapeau de la croix, fut obligé de recourir à la ruse pour recruter les milices de la guerre sainte. « Aux approches de Noël, dit Mathieu Paris, il fit confectionner en drap très-fin des capes et tout ce qui en dépend en bien plus grand nombre qu'il n'avait coutume de le faire, les fit orner avec des fourrures de vair, ordonna qu'à l'endroit des capes qui couvre l'épaule on cousît des fils d'or très-déliés en forme de croix, et veilla à ce que ce travail se fît en secret et pendant la nuit. Le matin, quand le soleil n'était pas encore levé, il voulut que ses chevaliers, revêtus des capes qu'il leur donnait, parussent à l'église pour y entendre la messe avec lui. Ceux-ci obéirent, et lorsque le jour parut, chacun s'aperçut que le signe de la croisade était cousu sur l'épaule de son voisin... Et, à cause de ce stratagème, ils appelèrent le roi de France chasseur de pèlerins et nouveau pêcheur d'hommes (1). »

La croix, qui dans le onzième siècle sur le costume des pèlerins n'était qu'un pieux symbole, était devenue dans le treizième un objet de mode et de vanité. On la brodait en or, en argent, en soie, en pierres précieuses. Les Flamands et les Anglais la portaient blanche, les Français la portaient ordinairement rouge; à la croisade des Albigeois on la porta sur la poitrine. Les pèlerins, au retour de la

(1) Math. Paris, *anno* 1245.

Terre-Sainte, la détachaient de leur épaule et la plaçaient sur leur dos ou à leur cou. Il y avait d'ailleurs l'habit du retour comme l'habit du départ. Les pèlerins, avant de revenir dans leur pays, allaient aux environs de Jéricho couper des branches de palmier et les rapportaient en témoignage de leur vœu. De retour chez eux ils allaient rendre grâce à Dieu, dans l'église de leur paroisse, du succès de leur voyage, et présentaient ces branches de palmier au prêtre, qui les déposait sur l'autel. Quelques-uns avaient des reliques du Sinaï suspendues à leur cou. A côté de ces pèlerins de la Terre-Sainte, il y avait aussi les pèlerins de la ville éternelle. « Ceux qui revenaient de Rome, dit M. de Villeneuve-Trans, avaient de grosses clefs figurées sur leur manteau, et les visiteurs de Saint-Jacques de Compostelle attachaient des coquilles à leur chaperon. Tous du reste revêtaient la longue robe étroite, serrée par la ceinture de cuir, qui attachait aussi le rosaire. Des chapeaux à larges bords, retroussés par-devant, couvraient leur tête ; nobles et vilains voyageaient de même (1). » Pour compléter ce tableau nous dirons encore que ces pèlerins avaient la barbe longue et de pleine venue, et c'était là une exception, car déjà sous Louis le Jeune on ne gardait généralement de barbe que ce qu'il en fallait pour former avec les moustaches l'encadrement de la bouche, quelquefois même on supprimait complétement les moustaches et la barbe.

(1) *Hist. de saint Louis*, t. II, p. 99 100.

VIII.

INDUSTRIES SOMPTUAIRES.

Depuis l'avénement de Philippe Ier en 1060 jusqu'à celui de Philippe le Hardi, c'est-à-dire dans cette période de 210 ans qui vit naître les communes, qui vit les splendeurs de la chevalerie et les héroïques aventures des croisades, l'industrie comme la mode se ressentit du mouvement profond qui agitait le monde. La production des étoffes indigènes se développa sur une très-grande échelle, et les importations de l'Orient favorisèrent encore cet essor du luxe.

Le coton, *bombax*, que nous avons déjà vu mentionné par Jean de Garlande, devient d'un usage de plus en plus fréquent. « Le coton, dit Jacques de Vitry, tient le milieu entre la laine et le lin, et sert à tisser des vêtements d'une grande finesse... *Bombacem quem Francigenœ cotonem seu* coton *appellant* (1). » La soie, qui jusqu'alors avait été réservée aux personnes du plus haut rang, commence à se populariser dans les classes inférieures. Les étoffes de soie s'appelaient alors *cendal;* le cendal, qui correspond au taffetas moderne, servait non-seulement à faire des habits, mais encore des écharpes, des étendards, des courtines ou rideaux de lit, etc. Suivant le *Dictionnaire de Trévoux*, il y avait du cendal blanc, du rouge, du citron et du vert. L'oriflamme était du cendal rouge. Le *siglaton* était également une étoffe de soie; il était importé, comme le cendal, du Levant et de l'Italie. Mathieu Paris parle avec admiration des *riches étoffes de soie aux couleurs changeantes*

(1) Jacobus de Vitriaco, lib. I, cap. 84.

dont étaient revêtus les chevaliers français, anglais et écossais qui assistèrent, au nombre de plus de mille, au mariage de la fille du roi d'Angleterre, qui eut lieu dans la cathédrale d'York le jour de Noël de l'année 1252. L'historien que nous venons de citer parle aussi d'un drap velu, *pannum villosum*, qu'on appelle en français *villuse* ou *veluel*, c'est le velours. La règle des templiers leur permettait de s'habiller en tout temps de villuse (1).

Au douzième siècle comme au temps de l'abbé Ingon, il paraît que les étoffes de soie brochées d'or, qui figuraient dans le grand costume des dignitaires ecclésiastiques, étaient encore une exportation de l'Orient, on est du moins autorisé à le croire par les débris du précieux tissu trouvé à Paris dans le tombeau de l'évêque Pierre Lombard, mort en 1164, et si connu sous le nom de *maître des sentences*. Comme marque de sa provenance, ce tissu porte des dessins représentant des poules de Numidie.

La *saie*, qui servait dans les premiers temps à désigner une espèce particulière d'habits, était devenue à l'époque où nous sommes parvenus le nom d'une étoffe. Hugues de Saint-Victor la signale comme étant très-moelleuse, *delicatus pannus*. Elle servait dans les cérémonies du culte pour porter les patènes; on l'employait aussi dans les usages de la vie civile, principalement dans le nord de la France. Les ouvriers qui la fabriquaient portaient le nom de *saieteurs*; ils étaient nombreux en Picardie, et surtout à Amiens, où ils se sont maintenus au nombre de quatre ou cinq mille jusqu'au dix-huitième siècle. — Le *galebrun*, *galabrunnus*, *isenbrunnus*, ressemblait à la tiretaine; malgré cette analogie il était sans doute considéré comme une chose de luxe, car saint Bernard en défendait l'usage à ses moines (2). Le baracan, qui a gardé son nom jusqu'à nos jours, nous est aussi connu par les anathèmes de Pierre le Vénérable, abbé de Cluny, et par une phrase dans laquelle l'abbé de Clairvaux s'indigne de ce qu'on emploie dans les monastères le baracan, *discolor barracanus*, pour faire des couvertures de lit (3). Nous mentionnerons encore le *sarzil*, l'*alfanex*, qui paraît avoir été une fourrure servant à faire des tuniques ou d'autres vêtements, et dont le nom, suivant Ducange, semble indiquer une origine arabe; la gaze, *gazzettum*, ainsi nommée parce qu'elle venait de Gaza, ville de la Palestine; le *bougren*, très en usage pour les habillements et les garnitures des meubles; le drap d'or, *pannus auro textilis*; le *chaluns*, drap à reflets fabriqué à Châlons, *pannus Catalaunensis;* une étoffe désignée sous le nom de *tra-*

(1) Ducange, v° *Villosa*.
(2) Ducange, v° *Galabrunnus*.
(3) S. Bernardus, *De vita et moribus monachorum*, cap. IX.

moserica, parce que la trame en était de lin et la chaîne en soie; le *molequin*, qui était un tissu de fin lin; l'*estanfort*, qui tirait son nom de Stamford, ville d'Angleterre, renommée pour la fabrication de cette étoffe, qu'on imitait du reste avec succès dans quelques villes du nord de la France.

La grande variété de ces étoffes n'indique-t-elle pas évidemment, dans les diverses classes de la société une consommation étendue, dans l'industrie et le commerce une activité remarquable, il suffit de jeter les yeux sur le *Livre des métiers* d'Étienne Boileau pour s'assurer que la production était considérable. Nous donnons ici l'énumération complète des divers corps de métiers qui concouraient, au treizième siècle, à l'habillement des hommes et des femmes, et qui, outre les habits, fournissaient la chaussure, la coiffure, les bijoux et autres accessoires. Ces métiers étaient fort nombreux; en voici l'indication :

Les orfévres; les paternotiers ou fabricants de chapelets d'os et de corne; de corail, de coquilles et d'ambre; les cristalliers et pierriers de pierres naturelles, c'est-à-dire les joailliers lapidaires; les batteurs d'or et d'argent à filer; les laceurs de fil et de soie, ou fabricants de lacets; les dorlotiers ou rubaniers; les fileresses de soie à grands fuseaux; les fileresses de soie à petits fuseaux; les crespiniers de fil ou de soie, qui travaillaient non-seulement à la garniture des meubles, mais encore aux coiffures des femmes, et qui fabriquaient des franges et autres ornements propres à entrer dans leur parure; les braaliers de fil; les ouvriers de draps de soie, de velours et de bourserie en lacs; les fondeurs, qui fondaient et moulaient en cuivre des boucles, des agrafes dites *mordants*, des anneaux; les faiseurs de bouclettes à souliers; les tisserandes de couvre-chefs de soie; les tisserands de langes, c'est-à-dire les drapiers; les foulons; les teinturiers; les chaussiers, appelés plus tard chaussetiers, qui faisaient en drap, en toile ou en soie, les chausses, qui précédèrent les bas tricotés; les tailleurs de robes; les liniers, les chavenaciers, marchands de grosse toile de chanvre, appelée canevas; les espingliers, les peigniers; les boutonniers d'archal, de cuivre ou de laiton; les fripiers, marchands de vieilles robes, de vieux linge et de vieux cuir; les boursiers-braiers, fabricants de bourses en peaux de lièvre et de chevreau, qu'on appelait *chevreautiers*, et de braies en peaux de vache, de cerf, de truie, de cheval et de mouton; les corroyers, qui faisaient des ceintures et les plaquaient de métal; les gantiers; les chapelliers de fleurs; les chapelliers de feutre; les chapelliers de coton; les chapelliers de paon; les fourreurs de chapeaux, les faiseresses de chapeaux d'orfroy. Les merciers ne fabriquaient pas, mais ils avaient pour la vente un privilége très-étendu : ils tenaient les étoffes de

INDUSTRIES SOMPTUAIRES.

soie, les chapeaux de soie, les bourses, les ceintures, comme on le voit par le passage suivant :

> J'ai les mignotes ceinturètes,
> J'ai beax ganz à damoiselètes,
> J'ai ganz forrez, doubles et fangles,
> J'ai de bonnes boucles à cengles;
> J'ai chainètes de fer bèles,
>
> J'ai les guinples ensafranées,
> J'ai aiguilles encharnelées,
> J'ai escrins à metre joiax,
> J'ai borses de cuir à noiax, etc.
>
> (*Le dit des merciers.*)

Nous n'entrerons point dans le détail de ce qui concerne chacun de ces métiers en particulier, soit pour les procédés de fabrication, soit pour l'organisation économique ou politique; nous nous bornerons seulement à citer quelques faits qui méritent selon nous une mention spéciale. Les fripiers, ancêtres directs des marchands d'habits ambulants de la capitale, parcouraient comme eux les rues de Paris en annonçant à haute voix leur marchandise et en criant : *La cotte et la chape!....* ou bien : *Cotte et surcotte!...* comme aujourd'hui : *Vieux habits, vieux galons!...* Il leur était défendu, ainsi qu'aux Juifs, d'acheter des vêtements mouillés ou ensanglantés, précaution sage, qui avait sans doute pour but d'empêcher les voleurs d'assassiner les gens ou de les jeter à l'eau pour s'approprier leurs habits et en trafiquer ensuite. Les orfévres ne pouvaient travailler de nuit, si ce n'était pour le roi, la reine, leurs enfants, et l'évêque de Paris. La soie était alors une marchandise si précieuse, qu'on cherchait par les prescriptions les plus minutieuses à empêcher les femmes qui l'employaient de la mettre en gage ou de la vendre sous main. Tout était prévu pour assurer aux consommateurs des objets également estimables par la matière première et la mise en œuvre; mais les prescriptions étaient tellement minutieuses, que le prix des divers effets d'habillement et de parure devait nécessairement se maintenir à un taux élevé. L'imperfection des arts mécaniques devait, en outre, quel qu'ait été le nombre des bras employés, rendre la production très-lente, et par cela même très-coûteuse. L'interdiction du travail de nuit et la stricte observation des jours fériés, en enlevant aux ouvriers une partie de leur temps, contribuait encore à l'augmentation de la main-d'œuvre. Cette observation des jours fériés était imposée par la loi civile aussi bien que par la loi religieuse, et cette dernière, pour rendre son autorité plus imposante, appelait à son aide l'auto-

rité des miracles; c'est ainsi qu'à Noyon, du temps de Guibert de Nogent, une jeune fille fut cruellement punie de Dieu lui-même, de l'audace qu'elle avait eue de travailler le jour du bienheureux Nicaise à quelques ouvrages de couture. Au moment où elle passait entre ses dents un bout de fil pour l'amincir et l'introduire dans son aiguille, le fil, qui était fort gros, s'enfonça dans sa langue, comme l'aurait fait une pointe aiguë; il fut impossible de l'arracher, et la malheureuse souffrit pendant deux jours et deux nuits des tourments incroyables. Elle obtint cependant, à force de prières et grâce à l'intercession de la Vierge, d'être délivrée de ce supplice. Le fil miraculeux fut déposé dans l'église de Noyon, et Guibert de Nogent raconte qu'il le vit quelques années plus tard encore tout taché de sang (1).

Tout incomplet qu'ils sont, les renseignements qui nous restent sur le commerce du douzième et du treizième siècles montrent que ce commerce, relativement à l'époque, était très-étendu et très-actif. « Quoique la théorie des mécaniques, disent les bénédictins auteurs de l'*Histoire littéraire* (2), fût presque ignorée en France, par la raison que les mathématiques y étaient fort négligées, elles ne laissèrent pas que d'y être sur un bon pied par rapport à la pratique; on les exerçait dans les monastères, comme ailleurs, avec assez d'art et de perfection. » Comme on voit dans un grand nombre de villes s'établir des manufactures importantes, il est à croire que l'art du tissage fit à cette époque quelques progrès. Nous donnons ici, d'après un dessin relevé par Willemin sur un manuscrit du douzième siècle, la représentation des métiers à tisser en usage à cette époque reculée : l'ensouple, chargée de la chaîne foulée; les marches dont l'ouvrier se sert pour élever tour à tour les deux systèmes de fils, la planchette à serrer le tissu, la navette, sont très-reconnaissables dans ce dessin, malgré l'absence complète de perspective.

Arras, Douai, Cambrai, Saint-Quentin, Abbeville, Beauvais, Étampes, Tours, Louviers, Chartres, Provins, étaient ce qu'on appelait des *villes drapantes*. Les grandes transactions commerciales se faisaient généralement dans les foires, et, parmi les objets les plus recherchés qu'on y voit figurer au commencement du treizième siècle, on trouve : les pelleteries de Blois, le cuir d'Irlande, le cordouan de Provence, les coiffes de Compiègne, les tapis de Reims, la toile de Bourgogne, les serges de Bonneval, l'étamine de Verdelai, le camelot de Cambrai, la panne ou drap d'Andresy, les *blous* ou draps bleus d'Abbeville, la soie de Syrie, la futaine de Plaisance, le cendal de Lucques, l'écarlate de Gand, le fer de Provins. Les poëtes

(1) *Vie de Guibert de Nogent*, ch. 19, Collect. Guizot, t. X.
(2) T. IX, p. 224.

du Nord, les trouvères, ont consacré plus d'une fois les inspirations de leur muse à célébrer les splendeurs de ces fêtes de l'industrie, comme on dirait de nos jours. La célèbre foire du Landit, entre autres,

> La plus roial foire du monde,

a fourni à un rimeur quelques vers qui trouvent ici leur place. Après avoir énuméré les divers métiers qui figurent à la foire du Landit, le poëte ajoute, sans faire grands frais d'imagination :

> Et après trovez li pourpoint
> Dont maint homme est vestu à point,
> Et puis la grande pelleterie.
>
> La tiretaine dont simple gent
> Sont revestus de pou d'argent (1).

Les Juifs et les marchands de Venise, de Gênes, de Florence et de Pise, connus sous le nom de Lombards, étaient les visiteurs les plus assidus de ces assemblées commerciales, et c'était surtout vers la Flandre que se concentrait l'activité pour l'importation et l'exportation. Guillaume le Breton, qui accompagna, en 1213, Philippe-Auguste dans son expédition contre Ferrand de Portugal, fait une description brillante du port de Damme. « On y trouve, dit-il, des richesses de toutes les parties du monde, apportées par les navires : des tissus de Syrie, de la Chine et des Cyclades; des pelleteries variées qu'envoie la Hongrie; des graines qui donnent à l'écarlate sa brillante rougeur; des draperies que l'Angleterre ou la Flandre rassemblent en ce lieu pour être exportées dans toutes les parties du monde. » Qu'on vante après cela la simplicité de nos aïeux! Certes, en parcourant ces longs inventaires où l'or et la soie éblouissent les yeux, on se demande s'il ne faut pas plutôt vanter leur magnificence.

Les progrès rapides qu'avait faits au douzième et au treizième siècle la fabrication des étoffes s'étaient étendus à la teinture elle-même. La teinturerie, primitivement confondue avec la draperie, en fut séparée, pour Paris du moins, par un arrêt du parlement en date de 1277, et soumise, comme les autres métiers, à la surveillance la plus sévère. Les gardes de la corporation visitaient les étoffes avant qu'on les plaçât dans les cuves. Ils les visitaient de nouveau quand elles étaient teintes, et il y avait de la sorte pour le consommateur une double garantie. Le pastel, le ker-

(1) Fabliaux et contes publiés par Barbazan, 1808, in-8°, t. II, p. 301.

mès, le brésil étaient les matières le plus généralement employées. Le pastel, *isatis tinctoria*, cultivé dès le douzième siècle en Lusace et dans la Thuringe, formait l'objet d'un commerce important ; car, à cette date reculée, les contrées que nous venons de nommer en exportaient pour plus de 1,200,000 de notre monnaie (1). Le kermès, *coccus ilicis*, connu bien avant le douzième siècle dans le midi de la France, l'Espagne et les pays soumis à la domination des Arabes, servait à teindre les étoffes écarlates. Cet insecte, qui offre beaucoup de ressemblance avec la cochenille, se trouvait en grand nombre dans les environs de Carcassonne, et grâce à cette circonstance cette ville s'était fait par l'éclat de ses teintures une grande réputation industrielle. Le brésil, employé antérieurement à la découverte de l'Amérique, alimentait, principalement dans le Nord, de nombreuses teintureries. Nous ne saurions dire au juste de quel pays on le tirait avant la découverte du Nouveau-Monde ; mais ce qui paraît certain, c'est que la province du Brésil n'a été ainsi nommée que parce qu'on y a trouvé une grande quantité de ce bois tinctorial, ou du moins un bois jouissant des mêmes propriétés. Lille, Amiens, Beauvais, Paris, Montpellier, et, comme nous l'avons déjà dit, Carcassonne, étaient renommés, entre toutes les villes de la France, par l'excellence de leurs teintures.

(1) Hoefer, *Hist. de la chimie*, T. Ier, p. 354.

IX.

VÊTEMENTS DIVERS AUX DOUZIÈME ET TREIZIÈME SIÈCLES.

On sait qu'un peintre chargé de représenter les peuples selon leurs différentes manières de s'habiller, les peignit tous dans le costume de leur pays, excepté les Français auprès desquels il se contenta de figurer des étoffes de différentes couleurs et une paire de ciseaux, pour les laisser libres de se tailler un costume à leur goût. Cette allégorie toute moderne aurait eu, même au treizième siècle, son actualité. Il suffit en effet de rapprocher du nom des étoffes le nom du vêtement pour se convaincre qu'à cette date reculée la mode exerçait déjà son empire, et qu'elle savait, comme de nos jours, se plier à tous les caprices. Au nombre de ces vêtements si variés nous trouvons : la *cape*, le *manteau*, la *cotte*, l'*esclavine*, le *pelichon*, les *cointises*, le *pourpoint*, la *belle amie*, l'*aube*, le *gambison*, le *balandras*, le *hocqueton*, le *doublier*, le *siglaton*, la *gauzape* et quelques autres, telles que la *fiéraduca*, etc., qui n'ont point de nom en français. Le plus usuel de ces vêtements était la *cape*, que nous avons déjà plusieurs fois rencontrée sur notre route. La *cape*, qui, selon Ducange, descendait en ligne directe de la *caracalle*, était pour la forme du moins un vêtement commun aux femmes, aux laïques, aux moines, aux clercs et aux rois. Dans les statuts de l'ordre de Saint-Benoît, généralement adoptés en France, nous voyons que les frères peuvent posséder deux capes. L'auteur anonyme des *Miracles de saint Hugues, abbé de Cluny,* raconte que le roi de France envoya au seigneur abbé une cape toute resplendissante d'or, d'ambre et de pierres précieuses. Les prêtres, dans les usages de la vie civile, s'en servaient

comme les bourgeois; aussi le pape Innocent IV engagea-t-il l'évêque de Maguelone à en interdire l'usage aux juifs, parce qu'il arrivait souvent, dit Innocent IV, que les étrangers, les prenant pour des prêtres, leur rendaient des honneurs qui ne sont dus qu'au sacerdoce. Dans l'origine, les capes qui enveloppaient le corps tout entier, *capa*, suivant Isidore de Séville, *quia totum hominem capit*, n'avaient point de manches. Ce fut vers la fin du douzième siècle et au commencement du treizième que les ecclésiastiques commencèrent à mettre des manches à leurs capes. Le seizième canon du concile de Latran de l'an 1215 leur en défendit l'usage, et pendant tout un siècle cette défense fut répétée par les synodes et les constitutions des évêques. Exclue par l'Église du costume usuel des prêtres, la cape fut adoptée pour leur costume officiel; mais, suivant Dom Claude de Vert, juge irrécusable en ces matières, on ne peut fixer l'époque où l'on commença à distinguer les capes ou chapes de chœur, *capæ chorales*, de celles qui servaient dans la vie civile. Comme ce vêtement enveloppait le corps d'une manière parfaite, et qu'il était le plus souvent en poil de chèvre, on s'en servait surtout comme d'un habit de campagne ou de voyage. Les marchands qui couraient le pays en portaient pour se garantir des intempéries de l'air :

> Tos à guise de marcheans
> Furent vestus de capes grants,

dit le roman de Florimond; quand elles avaient cette destination on les appelait *capes à pluie*, *capæ pluviales;* elles étaient alors garnies d'un chaperon qui se rabattait sur la tête; quelquefois aussi on s'en revêtait par-dessus les habits militaires. Sous Louis VII, la cape fut interdite aux filles publiques, « afin qu'on pût les distinguer des femmes légitimement mariées. » Plus tard on ordonna aux lépreux de porter par-dessus leurs vêtements des capes fermées quand ils montaient à cheval, pour ne point les confondre avec les autres cavaliers qui portaient des capes ouvertes. Ce vêtement, d'un usage si populaire, était aussi au treizième siècle l'une des pièces les plus importantes de la garde-robe royale. Il y avait à la cour des officiers-portechapes qui, de cinq qu'ils étaient dans l'origine, furent réduits à trois par Philippe le Bel, et remplacés plus tard par les portemanteaux du roi.

Le pelichon, *pellichium*, *pellicium*, se plaçait généralement par-dessus la tunique ou l'habit de corps. Le pelichon, comme son nom latin l'indique, était fait en peau. Les prêtres le portaient comme les laïques, ce qui fit donner le nom de surplis, *super pellicium*, au vêtement de linge qu'ils plaçaient par-dessus dans les cérémonies de l'Église; et, suivant la remarque de Dom Claude de Vert, comme le

pelichon avait des manches larges, il fallut faire au surplus des manches plus larges encore ou les ôter tout à fait. Il arriva de là que dans quelques églises on porta le surplis à manches longues et larges, tandis que dans d'autres on en laissa pendre les manches sans les passer dans les bras.

L'aube, *alba*, ne figure pas seulement dans la toilette ecclésiastique. Suivant un usage très-répandu, et qui remonte aux premiers temps de l'Église gallicane, on revêtait d'une aube blanche les nouveaux chrétiens, et plus tard on continua d'en couvrir les jeunes enfants aussitôt après leur baptême. C'était ce qu'on appelait l'habit d'innocence, *vestis innocentiæ*. Les nouveaux baptisés le portaient pendant huit jours, et quand on le leur enlevait, après l'expiration de ce délai, c'était l'occasion d'une fête de famille connue sous le nom de *désaubage* (1). Il était très-expressément défendu aux mères de garder l'aube qui avait servi à leurs enfants de peur qu'elles ne les profanassent en les faisant figurer dans les cérémonies des sortiléges.

Le balandras ou balandran, *balandrana*, manteau double avec des ouvertures pour passer les bras, était surtout adopté par les gens qui montaient à cheval. En 1226, il fut défendu aux moines de Saint-Benoît de s'en servir, et cette défense fut renouvelée pour les prêtres en 1254 par le concile d'Albi. Par une exception assez rare le balandras garda sa forme et son nom jusqu'au dix-septième siècle. La Fontaine le mentionne dans la fable intitulée *Borée et le Soleil* :

Sous son balandras fais qu'il sue.

Saint-Amand le mentionne également :

O Nuit, couvre tes feux de ton noir balandran !

Le doublier, *duplarius*, avait la forme d'un sac percé d'une ouverture pour laisser passer la tête :

Le chapel prend, l'escharpe et le doublier,
Et le bordon qui ni volt pas laissier,

dit le roman d'Aubery ; ces deux vers donnent lieu de croire que le doublier était surtout porté par les pèlerins. Il en était de même de l'esclavine, *sclavina*, *salabarra*, *saraballa*, *vestis grossa*, tunique longue, qui tirait son origine du pays des Esclavons.

La cyclade des Grecs, κύκλος, parce qu'elle enveloppait le corps comme la mer

(1) Ducange, v° *Alba* et v° *Vestis innocentiæ*.

enveloppait les Cyclades, était devenue au treizième siècle le siglaton porté par les femmes comme la *gauzape*, robe sans manches sur laquelle on commença à figurer des armoiries sous le règne de Philippe-Auguste.

Le gambison, la cotte gamboisiée, la contre-pointe paraissent avoir été un vêtement du même genre. Le gambison, d'égale grandeur par derrière et par-devant, se portait en temps de guerre par-dessus l'armure comme la cotte d'armes; en tenue de ville par-dessus l'habit de corps. On a lieu de croire, dit Ducange, que le gambison était ouaté et piqué. Les plus riches le faisaient garnir avec du coton, les pauvres avec de l'étoupe.

Les cointises, qui prenaient le nom de l'étoffe avec laquelle on les confectionnait, sont indiquées par Mathieu Paris comme étant d'une grande élégance. On appelait aussi cointises les ornements des drapeaux et les caparaçons.

La cotte, que Roquefort appelle veste, soubreveste, robe de dessous, tunique, a été beaucoup plus exactement définie par M. Quicherat une longue blouse à manches ajustées (1). — Les manches, ajoute M. Quicherat, en étaient la seule partie apparente, attendu que le corsage et la jupe disparaissaient entièrement sous le surcot. — Le surcot, comme le nom l'indique, se mettait par-dessus la cotte. Il était quelquefois sans manches, quelquefois avec des demi-manches qui descendaient un peu plus bas que le coude; quelquefois aussi avec de fausses manches retombant sur le dos. Sous le règne de Philippe le Hardi la noblesse déploya un grand luxe dans l'ornementation de la cotte et du surcot, dont l'étoffe verte, écarlate, bleu foncé, rouge saumon, etc., était toujours assortie à la couleur du champ des armes du seigneur qui s'en revêtait, et y faisait broder les pièces de son blason en soie, en or, ou en argent. Jusqu'au commencement du treizième siècle, ce blason s'adaptait aux vêtements au moyen d'une simple application de couleurs nommée *bature*. Plus tard cette application fut remplacée par la broderie. Cette dernière mode, toute nouvelle vers 1270, causa un vif mécontentement à Joinville, qui en parla même un jour au roi Philippe le Hardi, en lui conseillant d'employer son argent en aumônes au lieu de le dépenser à ces futilités, dont le prix eût soulagé bien des misères, car il y avait telles pièces brodées des armoiries du roi qui ne coûtaient pas moins de 25,000 à 30,000 francs de notre monnaie. Nous ajouterons, d'après M. Quicherat, que l'étiquette ne permettait pas qu'on parût revêtu de ses armoiries ailleurs qu'en bataille, chez soi ou chez ceux dont on était l'égal.

(1) *Hist. du Costume en France au quatorzième siècle*. École des Chartes, séance d'inauguration, 5 mai 1847. In-8°, p. 17.

Sous les règnes de Louis le Gros, de Philippe-Auguste et de saint Louis, on continuait toujours à porter les *braies*, pantalons assemblés par pièces, faits indistinctement de soie, de laine ou de peau, et qui ne descendaient alors que jusqu'aux jarrets. Les braies s'attachaient à la taille par un ceinturon qu'on appelait *braière;* de là l'expression si fréquente, dans les poëmes du moyen âge, pour dire qu'un cavalier avait été coupé en deux : *Il est tranché jusqu'au nœud du braier.* En parlant des femmes qui, dans le ménage, intervertissent les rôles et font mentir le vers :

<div style="text-align:center">Du côté de la barbe est la toute-puissance,</div>

nous disons aujourd'hui : « Telle femme porte les culottes. » On disait au treizième siècle : « Elle porte le braier. »

Les chausses, qui complétaient le vêtement des jambes et qui se plaçaient sous les braies, correspondaient, on l'a déjà vu, aux bas dont on se sert aujourd'hui. Si l'on s'en rapporte à un dessin de la fin du treizième siècle, elles ressemblaient exactement à nos pantalons à pieds. Elles étaient faites de plusieurs pièces rapportées, et tenaient sur la jambe par un cordon placé au-dessus des braies. A Paris, les chausses devaient être cousues de fil blanc et noir afin qu'on pût suivre le fil et vérifier si la couture était bien faite.

Aux nombreuses espèces d'habits que nous venons d'énumérer nous ajouterons, pour compléter l'inventaire de la toilette au treizième siècle, le plus répandu et pour ainsi dire le plus intime de tous les vêtements, la chemise, qui s'appelait en latin *camisia*, et en langue vulgaire *camise* et quelquefois *chaisne*, comme on le voit par ces vers :

<div style="text-align:center">....Trayez-vous arrier,

N'atouchiez pas à mon chaisne,

Sire chevalier.</div>

La chemise, que nous avons déjà vue figurer dans le costume des soldats, fut adoptée définitivement au treizième siècle dans le costume civil. *Pour les menues gens, elle était en toile de chanvre;* et souvent aussi, mais non pas exclusivement, comme on l'a dit à tort, en étoffe de laine. Les élégants, hommes ou femmes, en laissaient passer le collet autour du cou.

Sous les Mérovingiens, pour sceller un contrat d'alliance d'une manière irrévocable, nous avons vu que l'on donnait des cheveux; il paraît que, sous les successeurs de Hugues Capet, on donnait sa chemise. C'est du moins ce qui arriva du temps de Louis IX ; le Vieux de la montagne, qui recherchait l'alliance du saint

roi, lui envoya, pendant son séjour en Palestine, des ambassadeurs qui lui présentèrent une chemise, et lui adressèrent cette singulière harangue : « Sire, nous sommes venus à vous de par notre sire ; et il vous mande que tout ainsi que sa chemise est l'abellement le plus près du corps de la personne, ainsi vous envoie-t-il la chemise que voici, dont il vous fait présent, en signifiance que vous êtes celui roi le quel il aime le plus avoir en union et à entretenir. »

Entre personnages du même rang et du même sexe, des dons de cette nature n'étaient que bizarres ; mais, entre les chevaliers et les dames, ils prenaient, il faut l'avouer, une tout autre signification. Nous avons déjà parlé, à l'occasion de la chevalerie, des présents accordés par les femmes aux preux qui combattaient pour elles, il faut ajouter la chemise à la liste déjà si variée de ces présents ; et c'est sans doute pour montrer jusqu'où pouvait aller en ces sortes d'affaires la fantaisie féminine, qu'un poëte français du treizième siècle a composé un fabliau intitulé : *Des trois chevaliers et del chamise*, c'est-à-dire de la chemise. Dans ce fabliau, on voit une dame recherchée par trois chevaliers, qui devaient combattre dans un tournoi, leur envoyer par son page une de ses chemises, en les prévenant que son cœur serait acquis à celui d'entre eux qui descendrait dans la lice couvert de ce simple vêtement. Deux des chevaliers refusent, un troisième accepte ; il combat avec la chemise de la dame, qu'il inonde de sang. On lui décerne le prix du tournoi, et, malgré la gravité de ses blessures, il est guéri par *prouesse* ; et la dame lui donne son cœur, après s'être revêtue elle-même aux yeux de son mari de la chemise ensanglantée.

Les serviettes, les nappes et les mouchoirs étaient faits des mêmes matières que les chemises, chanvre ou laine, pour les consommateurs vulgaires ; mais chez les riches ces mêmes objets se faisaient de préférence en soie. Primitivement la serviette s'appelait *mappa*, la nappe *mantile* ; mais dans le moyen âge les acceptions changèrent : *mappa* devint la nappe, et *mantile* la serviette, d'où l'on a fait le diminutif *manipulus*, mouchoir.

Le mouchoir, selon dom Claude de Vert, se portait au bras gauche, et c'est de là, d'après le savant bénédictin, qu'est venue cette façon de parler : *Du temps qu'on se mouchait sur la manche*, c'est-à-dire lorsqu'on était fort simple et qu'on n'avait point encore inventé les poches. Les évêques portaient leur mouchoir à leur crosse, les chantres à leur bâton. Cet usage se maintenait encore au dix-huitième siècle dans l'église de Saint-Denis et dans un grand nombre d'églises de campagne, afin que ceux qui tenaient les croix processionnelles pussent se moucher à leur aise.

La serviette, comme le mouchoir, se portait, à table, tortillée autour du bras gauche, et de cette façon l'usage en était plus commode, la main droite restant toujours disponible. Les serviettes étaient ornées de franges et quelquefois même de clochettes d'argent.

La couleur n'était point indifférente dans les vêtements du moyen âge ; on sait que pour l'église il y eut toujours cinq couleurs officielles : le blanc, le rouge, le vert, le violet et le noir. Le rouge signifiait le sang versé par les martyrs ; le vert, l'espérance qui animait ces martyrs quand ils mouraient pour Jésus-Christ ; le blanc, la pureté des vierges ; le violet était l'attribut des confesseurs et des pontifes ; le noir, l'emblème de la mort. Ce symbolisme se retrouve en quelques points dans la société laïque, mais avec un sens tout différent. Le vert était adopté pour les bonnets dont on coiffait les banqueroutiers au pilori des halles, et il s'est conservé dans la calotte du galérien relaps ou de celui qui avait tenté de s'échapper du bagne. Le jaune, à quelques exceptions près, signifiait félonie, déshonneur, bassesse. Le bourreau barbouillait de jaune la maison des individus coupables du crime de lèse-majesté ; ses valets étaient habillés de jaune. C'était pour les femmes le signe de la prostitution, pour les maris placés sous le triste patronage de saint Gendulfe l'attribut de leur confrérie malencontreuse, pour les juifs le stigmate de leur dégradation traditionnelle. Les hérétiques pénitents pouvaient être condamnés à porter toute leur vie un scapulaire de moine sans capuchon avec des croix jaunes devant et derrière. Mêlée avec le vert la couleur jaune composa le costume du fou des rois et de ces autres fous, joyeux enfants de la mère Sotte, qui parodiaient dans des saturnales cyniques les austères cérémonies de l'Église (1).

La coiffure, la chaussure, les bijoux et tous les accessoires de la toilette sont au douzième et au treizième siècle variés et multiples.

Parmi les coiffures les plus usuelles était le chaperon. « Le chaperon, dit Monet, est un habillement de teste des vieux François, façonné de drap, à la testière serrée en guise de capuchon, terminé en bourrelet vers le derrière de la teste, auquel bourrelet pendoit une longue et estroite manche qui s'entortilloit au col. Il y avoit au milieu de la testière une longue creste de drap qui se couchoit sur l'une des oreilles contre le chaud et le vent. Le chaperon du roy estoit parsemé d'orfevreries ou diapré de pierreries. » Cette description, du reste, n'a rien d'absolu, et le chaperon varia souvent, dans le même siècle, suivant les provinces et la fantaisie de ceux qui le portaient. Plus un personnage était important, plus il donnait d'am-

(1) M. Rigollot, *Monnaies des évêques, des innocents et des fous*, 1837. In-8°, p. LXXIII.

pleur à son chaperon, plus il le surchargeait de fourrures. Les personnes sans titre le portaient étroit et sans aucune ornementation; quelquefois il descendait jusqu'à la ceinture, comme on le voit dans Mathieu Paris, à la date de 1227 : *Caparonem usque ad cingulum*. Dom Claude de Vert dit que cette coiffure n'est autre chose que le capuchon détaché de la cape; et ce qui confirme son opinion, c'est qu'au douzième siècle il y avait une espèce de chaperon pendant qui restait rabattu sur le dos comme les capuchons des moines ou les capuchons de nos dominos modernes. La longue queue pendante qu'on portait vers 1215 s'appelait *lirippium*, comme on le voit dans une ordonnance relative aux écoliers de Paris : ordonnance dans laquelle il leur est enjoint de faire disparaître le *lirippium* de leur coiffure. Le chaperon rabattu sur le dos était l'un des signes du deuil. On saluait en portant la main au chaperon, et c'était le comble de la politesse de l'ôter tout à fait.

La couleur et les ornements des chaperons servirent plusieurs fois de signe de ralliement dans les guerres civiles et les temps de troubles. Dans le quatorzième siècle, le chaperon blanc eut à peu près le même rôle que le bonnet rouge dans la révolution française; au douzième siècle, au contraire, il eut une mission toute pacifique. Voici ce qu'on lit à ce sujet dans l'historien Rigord :

1162-1196. — « De longues querelles, dit Rigord, avaient existé entre le roi d'Aragon, Alphonse II et Raymond, comte de Saint-Gilles. Les sujets ou vassaux de ces deux princes souffraient tous les désastres de la guerre, quand Dieu leur envoya pour sauveur un pauvre charpentier nommé Durand. Il reçut du Christ lui-même une cédule sur laquelle était empreinte l'image de la Vierge; et, présentant cette cédule à tous les habitants des deux pays rivaux, il leur prêcha la paix, et par son éloquence il obtint que cette paix fût conclue. Les sujets du roi Alphonse et les vassaux du comte de Saint-Gilles firent imprimer sur de l'étain l'image de la bienheureuse cédule, et la portèrent suspendue sur leur poitrine. Ils portèrent aussi toujours avec eux des capuchons de toile blanche taillés sur le modèle des scapulaires des moines, en mémoire de l'alliance qu'ils venaient de contracter. Mais, ce qu'il y a de plus admirable, c'est que ce capuchon devint pour ceux qui le portaient la sauvegarde la plus sûre. Un homme en avait-il fait périr un autre dans quelque rencontre, le frère de sa victime, en voyant le meurtrier couvert du signe vénérable s'avancer au-devant de lui, oubliait aussitôt la perte qu'il avait faite pour ne plus songer qu'au pardon; il donnait, en gémissant et en versant des larmes, le baiser de paix au coupable, et l'emmenait même dans sa maison pour le faire asseoir à sa table (1). »

(1) Rigord, *Vie de Philippe-Auguste*, Collect. Guizot, t. XI, p. 34-35.

Cette institution si utile ne tarda point cependant à dégénérer. Durand se mit'à faire le commerce de chaperons blancs (1). Une foule de gens sans aveu se rallièrent aux *capuciès;* c'est ainsi qu'on nommait les membres de l'association. Des brigandages furent commis; les milices communales de l'Auxerrois se levèrent en masse, et les *capuciès* furent exterminés jusqu'au dernier en punition de leurs désordres. Comme si cette triste parole de Dante devait se vérifier dans tous les âges : « Hélas! vous êtes si faibles, qu'une bonne institution ne dure pas autant qu'il en faut pour voir des glands au chêne que vous avez planté! »

On a dit que les chapeaux avaient pris naissance sous Charles VI; cette assertion n'a pas besoin d'être discutée, puisqu'elle est réfutée par un document incontestable, *le Livre des Métiers* d'Étienne Boileau, rédigé sous le règne de saint Louis. On trouve en effet dans ce curieux monument de notre législation industrielle la mention des chapeliers de fleurs, des chapeliers de feutre, des chapeliers de coton, des chapeliers de paon; des fourreurs de chapeaux et des *faiseresses* de chapeaux d'orfroi. Il faut cependant distinguer. Sans aucun doute, les chapeaux de feutre se rapprochaient plus ou moins des chapeaux modernes : il y en avait de pointus, de cylindriques, d'hémisphériques, et le feutre en était de loutre, de poil de chèvre, de bourre (2); mais les chapeaux de coton paraissent n'avoir été que de simples calottes, comme les chapeaux de fleurs n'étaient que de simples couronnes. « Il n'y avait point de cérémonies d'éclat, point de noces, point de festins où l'on ne portât un chapel de roses, dit Legrand d'Aussy. Ce chapel ou couronne, placé sur la tête des convives, rappelait les jours fastueux de la grande élégance romaine. Les amants en offraient à leurs maîtresses. Dans une chanson du treizième siècle, un chevalier rencontrant une jeune fille met pied à terre, attache son cheval à un arbre, et s'asseyant près de la bachelette il lui parle du talent qu'il a de tresser des chapeaux *avec la fleur qui blanchoye.* Les jongleurs comptaient aussi, parmi leurs agréments, l'art de faire ces *chapelez de flors* qui dans les joutes poétiques étaient la récompense des vainqueurs. Les jeunes gens, à qui les chapels de fleurs convenaient si bien, les firent servir à exprimer leurs sentiments, en attachant un sens mystérieux à chacune des fleurs qui entraient dans leur composition, imitant en cela ces bouquets emblématiques, appelés *sélam,* dont les croisades avaient apporté le secret en Occident, et dans lesquelles les amants rendent, en Orient, visible aux yeux de celles qu'ils aiment ce qu'ils n'osent ou ne peuvent leur dire de vive voix. »

(1) Ducange, v° *Capuciati.*
(2) Quicherat, *ubi suprà,* p. 20.

L'auteur du *lai du trot* représente quatre-vingts jouvencelles

> Ki cortoises furent et bèles.
> S'estoient molt bien acesmées;
> Totes estoient desfublées,
> Ensi sans moelekins estoient;
> Mais copiaux de roses avoient
> En lor chies mis, et d'aiglantier
> Por le plus doucement flairier.

Les confréries, dans les grandes fêtes de l'église, les prêtres, le jour de la Fête-Dieu, ainsi que tous ceux qui assistaient à la procession, les religieuses, le jour de leur prise d'habit, les nouvelles mariées, le jour de leurs noces, portaient un chapeau de fleurs. « L'habillement de l'épousée nouvelle, dit Legrand d'Aussy, étant tout blanc, en signe de la pureté virginale qu'elle apportait à son mari, on avait cru sans doute qu'il fallait quelque ornement d'une couleur tranchante pour relever cette blancheur si uniforme. Quant aux hommes, on représentait leur chasteté par un chapel de branches vertes (1). » Tous les vendredis de l'année, saint Louis faisait porter à un de ses enfants une couronne de roses en mémoire de la couronne d'épines du Sauveur; et quand les connétables servaient les rois de France, ils avaient aussi cette couronne sur la tête. Les couronnes de roses ou de pervenche tenaient une grande place dans les redevances féodales. C'était, avec les éperons et les gants, le plus important symbole des droits honorifiques; mais, par un singulier contraste, cet ornement, qui constituait la dépendance du vassal vis-à-vis de son seigneur, devenait, dans la classe noble elle-même, le signe de l'exhérédation pour les filles. En effet, les filles nobles ne recevaient souvent pour toute dot qu'un chapel de roses; et quand elles étaient ainsi dotées, elles perdaient tous leurs droits à la succession de leur père et de leur mère. Les chapeliers de fleurs étaient en même temps jardiniers; et comme leur métier était principalement établi pour servir *les gentius houmes*, ils ne payaient rien à l'entrée ou à la sortie de Paris pour leurs marchandises, pouvaient également travailler de jour et de nuit, et n'étaient point astreints à l'obligation de faire le guet. L'usage des chapeaux de fleurs s'est maintenu jusqu'au règne de Philippe de Valois.

Le chapel de paon surpassait encore en élégance le chapel de fleurs. C'était une couronne ou une coiffe ornée de broderies et surmontée de plumes de paon, ou recouverte à l'extérieur de ces plumes recousues à l'aiguille. « Si les chapeliers de paon, dit *le Livre des Métiers*, employent dans les chapeaux de l'étain doré qui n'a

(1) Legrand d'Aussy, *Vie privée des Français*, t. II, p. 247.

point été argenté avant de recevoir la dorure, l'ouvrage sera regardé comme mauvais, brûlé comme tel, et l'ouvrier payera au roi cinq sous d'amende. »

L'*orfroi* était une broderie en or et en perles qui, appliquée à la coiffure, rehaussait l'éclat de la parure entière, et qui servait aussi à orner les robes de soie et de velours. Dans les romans du moyen âge, l'orfroi figure toujours sur la tête des plus belles dames. Le *tresson, trecéour, trécouer* ou *tressour*, était un bandeau orné qui retenait les cheveux des femmes. C'était, pour le nord et pour le centre de la France, ce que la *benda* était dans la Provence et dans l'Italie. Les *couvre-chefs* tissus de soie, les *guimples* de soie, la *garlande* d'or ou d'argent, également portée par les grands seigneurs et les nobles dames, formèrent, jusqu'au règne de Philippe le Bel, les principales coiffures des classes riches. Dans les mêmes classes, les femmes portaient aussi un voile qui descendait du haut de la tête sur les épaules et ne laissait voir qu'une très-petite partie de leurs cheveux. Les reines et les femmes de haute noblesse ajoutaient à ce voile une couronne ou un diadème. Les veuves portaient, en outre, un bandeau qui leur couvrait le front, enveloppait les contours du visage et cachait le cou et la gorge. Chez les jeunes filles, le visage, les cheveux et le cou se montraient plus à découvert, et quelques-unes laissaient pendre des deux côtés de la tête des espèces de claque-oreilles chargées de perles et de pierres précieuses. Chez les femmes du peuple, on trouvait un voile d'une étoffe très-simple, le chaperon et quelquefois un ruban. Les femmes juives, par le 16e canon du concile d'Arles de l'an 1234, sont obligées, lorsqu'elles ont atteint l'âge de douze ans, de ne sortir qu'entièrement voilées.

Les mêmes coiffures étaient souvent portées par les deux sexes. En 1276, il est question, dans des statuts de la ville de Marseille, de la *huque*, qui servait aux hommes et aux femmes. Il y avait des huques à capuchon, des huques de soie, de camelot, d'orfévrerie et des huques fraisées. On peut encore ranger dans la catégorie qui nous occupe l'aumusse, sorte de mantelet de fourrures dont les clercs et les laïques, et notamment les rois et les princes, couvraient leur tête et leurs épaules. Les bonnets, qui paraissent au douzième et au treizième siècle, furent ainsi nommés, d'après Dom Claude de Vert, de l'étoffe même dont ils étaient faits. Le savant bénédictin, pour justifier cette opinion, cite un passage de Guillaume de Nangis dans lequel il est dit que saint Louis cessa de s'habiller d'écarlate et de drap vert ou *bonnete*. Dom Claude de Vert en conclut que le bonnet était primitivement une coiffure faite avec le drap nommé bonnete, comme plus tard on appela castor le chapeau fabriqué avec le poil de cet animal. Les bonnets carrés, *tutupia*, sont mentionnés dans un statut synodal de l'église d'Angers de l'année 1265. On y voit

qu'à cette date les bonnets carrés étaient à l'usage des clercs mariés ou des clercs célibataires, qui devaient s'en coiffer pour venir à l'église et les ôter quand ils se trouvaient en présence de l'évêque, de l'archiprêtre et du doyen. Les gradués en droit portaient aussi, à ce qu'il paraît, à cette date, un bonnet particulier nommé *birretum*. Quant aux moines, ils gardaient le capuchon, qui devint, au treizième siècle, la cause d'une querelle très-vive entre les cordeliers. Les uns, les spiritualistes, voulaient, par esprit d'humilité, porter le capuchon très-étroit; les autres, par respect pour la tradition, s'entêtaient à maintenir la vieille forme. La querelle dura près d'un siècle. En 1314, les spiritualistes, qui avaient rallié à leur querelle les bourgeois de Narbonne et de Béziers, chassèrent de ces deux villes, par la force des armes, leurs adversaires, partisans du capuchon traditionnel. Mais c'était encore trop peu cependant que de se battre pour une pareille question. Le capuchon, après avoir fait des soldats, fit des martyrs, et, en 1318, quatre spiritualistes condamnés par l'inquisition furent brûlés à Marseille.

La fabrication des chaussures n'était ni moins active, ni moins variée que celle des chapels de fleurs, des chapeaux de feutre et des bonnets. L'industrie des cuirs semble avoir été très-avancée au douzième et au treizième siècle, et elle se partageait en plusieurs métiers auxquels il était interdit, suivant l'usage, d'empiéter sur les attributions les uns des autres. On trouve, en effet, parmi les ouvriers qui préparaient le cuir ou qui le mettaient en œuvre, les baudroyers, qui correspondaient aux corroyeurs, les cordouaniers, les savatiers, qui travaillaient : les premiers, les chaussures fines et neuves en cordouan; les autres, les vieilles chaussures en peau ordinaire; les basaniers, qui employaient la basane, comme leur nom l'indique; et les peintres selliers, qui ornaient d'applications peintes l'équipement en cuir des chevaliers, car il était de mode de relever la beauté du cheval par une décoration très-élégante, et l'on sait, entre autres exemples, que Richard Cœur-de-Lion, même avant son expédition de la Terre-Sainte, avait des lions peints sur sa selle. Le cuir le plus précieux était le cordouan, *cordebisus aluta*, peau de chèvre préparée et teinte à la façon du maroquin, et dont les Arabes avaient appris la préparation aux Espagnols. Dans l'origine, il était défendu de faire venir à Paris d'autre cordouan que celui d'Espagne, parce qu'il était le meilleur de tous, et celui de Flandre corroyé au tan était absolument proscrit; mais on finit en France par imiter les procédés espagnols, et l'importation fut déclarée libre du moment où la matière première était de bonne qualité. Pour les chaussures à vil prix on se servait de basane et de veau; mais il était toujours défendu de mêler le neuf avec le vieux. On était de plus obligé d'indiquer

quelle qualité de cuir était entrée dans la confection des chaussures, sous peine de voir, comme toujours, la marchandise saisie et brûlée.

Les souliers à bec, que nous avons déjà rencontrés et que nous retrouverons encore dans le quatorzième siècle, considérablement allongés, sous le nom de souliers à la poulaine, étaient toujours pointus quoiqu'en restant stationnaires quant à la longueur de leurs pointes. Cette pointe forme en quelque sorte le signe caractéristique des souliers de l'époque; mais les espèces n'en étaient pas moins variées. On connaît les *heuses*, *houses* ou *houzéaulx*, qui étaient fendus d'un bout à l'autre sur le devant, et se fermaient sur le cou-de-pied avec des boucles ou des courroies.

> Souliers à latz aussi houzéaulx
> Ayez souvent frez et nouvéaulx,
> Et qu'ils soient beaux et fetis,
> Ni trop larges, ni trop petis (1).
> *Roman de la Rose.*

Les houzéaulx, en latin *osa*, étaient ainsi nommés, dit Jean de la Porte, qui ne paraît pas difficile en fait d'étymologie, *ab ossis, quòd primum de coriis boum facta sunt*. Ainsi, suivant Jean de la Porte, le mot *os* a donné naissance au mot houzéaulx, parce que ceux-ci sont faits avec des cuirs de bœuf. N'avions-nous pas raison de dire que Jean de la Porte n'était pas difficile en fait d'étymologie? Les houses faites « pour soy garder de la boé et de froidure quand l'on chemine par pays et pour soy garder de l'eaue, » paraissent avoir été à l'usage des gens qui fatiguaient beaucoup. Mathieu Paris en parle, en 1247, comme d'une chaussure militaire. Dans une histoire fabuleuse de Merlin, on voit le célèbre enchanteur venir dans une ville « comme un boskillons, une cuignie à son col, uns grans housians cauchiés. » Joinville, en parlant de l'effet que le soleil d'Orient avait produit sur la peau de sa figure, dit « le cuir nous devenoit tanné de noir et de terre à ressemblance d'une vieille house, qui a esté longtemps mucée derrière les coffres. » Nous ajouterons, pour en finir avec tous ces détails, qu'on appelait les jarretières bandes de houzéaulx, *hose banden* en allemand; ce qui prouve que cette chaussure couvrait une partie de la jambe, où elle s'attachait avec des jarretières (2).

L'escarpin, *scarpus*, distinct de la pantoufle, qui se nommait *subarus*, était selon toute apparence la chaussure du négligé des femmes, comme on le voit par ces vers du roman de Garin :

(1) Roquefort, *Gloss.* au mot *Houses*.
(2) Ducange, v° *Osa*.

> Tote dolente hors de sa chambre ési,
> Désafublie, chaucié en escharpius,
> Sor ses espaules li gisoient li crins.

Les estivaux, *estivalia*, étaient, comme leur nom l'indique, des chaussures d'été, portées par ceux qui raffinaient leur toilette. Aussi les estivaux étaient-ils faits de velours, de brocart ou de quelque autre riche étoffe. On trouve cependant dans le récit de l'ambassade de Louis, duc d'Ajou, en Sardaigne, dans l'année 1278, des estivaux de cuir blanc à la manière des Sardes.

Les souliers, *subtalares, solearii*, portaient des boucles faites de laiton, d'archal et de cuivre. On les mettait à l'aide d'un chausse-pied nommé *trainell*. Les bottes ou bottines étaient d'un usage très-fréquent, et souvent d'une grande élégance. Quand Philippe-Auguste fut couronné à Reims, il portait des bottes parsemées de fleurs de lis d'or. Les moines, comme les laïques se servaient de cette chaussure. On voit dans les statuts de l'hôpital Saint-Julien que les prêtres de cet hôpital devaient avoir des bottes noires ou brunes avec des semelles peu épaisses. Dans l'ordre de Cîteaux, il était défendu aux frères convers de chausser des bottes quand ils travaillaient dans les granges. Il est aussi souvent question dans le cartulaire de l'abbaye de Saint-Bertin de bottes qui étaient données à l'abbé et aux chevaliers de l'abbaye. Cette redevance est assez fréquemment imposée dans la féodalité ecclésiastique. Il en était de même à Paris, où les métiers qui travaillaient le cuir étaient soumis à un impôt pour les bottines du roi. Nous mentionnerons encore un fait qui mérite d'être noté, c'est qu'au douzième siècle on voit reparaître les cothurnes (1).

Les gants occupent parmi les accessoires du costume une place importante. A la fin du treizième siècle, ils étaient tantôt en basane ou en peau de cerf, tantôt en vair ou en gris, et, comme les gants modernes dits *à la Crispin*, ils recouvraient le poignet, même chez les femmes, ainsi que le remarque M. Quicherat à l'occasion de la statue de Catherine de Courtenai, qui se voit dans les caveaux de Saint-Denis. Les gants des évêques, des abbés et autres grands dignitaires ecclésiastiques, étaient fabriqués au crochet, avec des fils de soie, et rehaussés de broderies d'or. Ceux des prêtres et des clercs étaient de cuir noir.

Aujourd'hui il est de bon ton, dans la plupart des relations de la vie, dans les visites, les soirées ou les bals, de rester ganté; c'était le contraire au moyen âge. Déjà, dans les lois barbares, il est défendu aux juges de siéger avec des gants; plus tard, on ne peut se présenter devant le roi, les princes ou les princesses, que

(1) Ducange, v° *Bota*.

les mains nues. Les fidèles qui assistaient à la messe ôtaient leurs gants pendant la lecture de l'Évangile, et ils agissaient de même lorsqu'ils s'approchaient de la sainte table ou qu'ils entraient dans le confessionnal. Le vassal, en rendant hommage à son suzerain, devait quitter ses gants, en même temps que son épée, son couteau et ses éperons. Les amis et les parents qui se rencontraient dans une rue ou dans une maison se dégantaient pour se toucher la main, et c'était le comble de l'impolitesse que de déroger à cet usage; entre gens chatouilleux sur le point d'honneur, il s'ensuivait quelquefois mort d'homme.

Avant l'institution des tabellionages municipaux ou royaux, le donateur ou le vendeur d'un immeuble renonçait à ses droits de propriété en donnant un de ses gants au nouveau possesseur. Malgré l'absence de toute transaction écrite, cette investiture était regardée comme suffisante, et, suivant la juste remarque de M. Quicherat, elle se maintint dans les transactions civiles lomptemps encore après l'établissement des notaires. La féodalité s'en empara même pour en faire le symbole de la dépendance du vassal vis-à-vis de son seigneur. En 1294, le comte de Flandres, en remettant son gant au roi de France, lui céda humblement la possession des villes de Bruges, de Gand, en un mot, comme on le disait alors, des plus beaux joyaux de sa couronne. Dans un ordre de faits moins relevés, on voit les seigneurs, et principalement les seigneurs ecclésiastiques, imposer comme redevance un gant pour chaque vente de terre ou de maison qui se faisait dans le ressort de leur fief. Quelquefois le gant était remplacé par une somme de quelques deniers. Enfin, pour en finir avec ces détails, nous ajouterons que le gant figure dans les circonstances les plus variées comme attribut, comme symbole ou comme gage : comme attribut, car le noble comptait au nombre de ses priviléges les plus précieux celui de porter le gant sur lequel son faucon se perchait pendant la chasse; comme symbole, car jeter son gant par terre c'était provoquer son ennemi au combat, et le ramasser c'était accepter le duel; comme gage, car c'était souvent par l'abandon de leur gant que les dames témoignaient aux servants d'amour de l'abandon de leur cœur, ou qu'elles exprimaient leur reconnaissance pour quelque service signalé. Ainsi, dans le *Roman* de Gérard de Nevers, une jeune femme, touchée de l'empressement de Gérard à la défendre, lui donne le gant qui couvrait sa main gauche en disant : « Sire, mon corps, ma vie, mes terres et mon honneur, je mets en la garde de Dieu et de vous (1)! » Suivant d'autres usages, dont il serait difficile d'expliquer l'origine, on donnait des gants aux maçons et aux tailleurs de pierre lorsqu'ils

(1) Ducange, v° *Cirothecæ*.

commençaient quelque construction importante, et, dans quelques villes du Nord, on donnait aussi une paire de gants blancs au bourreau lorsqu'il allait pendre un malfaiteur.

Le goût des fourrures, que nous avons eu déjà l'occasion de mentionner plusieurs fois, n'avait rien perdu de sa vivacité au douzième et au treizième siècle. On les employait tantôt à faire des vêtements complets, comme le pelichon, dont il a été parlé plus haut, tantôt à doubler les vêtements ou les chaperons; tantôt enfin à garnir l'extérieur des manches, des collets, etc. On s'en servait aussi pour faire des couvertures de lit, même dans les couvents, et c'était là un raffinement de délicatesse contre lequel les réformateurs s'élevaient avec indignation. Saint Bernard, qui avait le droit de se montrer sévère, lui qui couchait sur la terre et ne vivait que d'eau mêlée de larmes, de pain mêlé de cendre, et de potage de feuilles de hêtre, saint Bernard reproche amèrement à ses moines de ne pouvoir dormir que *sous des couvertures qui viennent de loin* (1).

Le nombre des pelletiers était considérable à Paris en 1292. On en comptait alors 214, tandis qu'il n'y avait que 19 drapiers. M. Géraud, le savant et regrettable auteur de *Paris sous Philippe le Bel,* en conclut qu'à la fin du treizième siècle le drap était encore une étoffe de luxe réservée aux bourgeois, comme la soie et le velours l'étaient aux seigneurs; et qu'en général les *menues gens* s'habillaient encore avec des peaux. Ce qu'il y a de certain, c'est que les chevaliers et les grands, quand ils quittaient leurs armures ou leurs habits de parade, se revêtaient d'une robe fourrée longue et ample qui figurait assez bien, ce nous semble, nos robes de chambre modernes. Les fourrures les plus communes étaient les peaux d'agneau, de chat, de renard, de lièvre et de chien. Les chats domestiques, que l'on appelait *chats de feu* ou *de foier,* comme on le voit par un registre des péages de Paris, ne pouvant suffire à la consommation, il fallut recourir pour s'approvisionner à l'Espagne et à l'Italie; et Pierre le Vénérable signale comme une calamité la passion (*damnabilis curiositas*) dont les moines de Cluny s'étaient épris pour les pelleteries étrangères. Les fourrures de seconde qualité étaient celles de lapin, de chat sauvage, d'écureuil commun, de loup et de martre. L'hermine, dont les Arméniens approvisionnaient l'Europe, la martre zibeline, le petit-gris, le vair, le sable et le lérot figuraient au rang des pelleteries les plus précieuses. Le vair, qu'on distinguait en menu vair et en gros vair, était un assemblage de petits morceaux de peaux d'hermine et de peaux d'une espèce particulière de belette nommée gris.

(1) *De vita et moribus religiosorum*, cap. 10.

Le vair tirait son nom de sa variété, *pellis varia;* dans le menu vair, les taches ou mouches qui tranchaient sur le fond étaient beaucoup plus nombreuses, plus serrées, et par conséquent plus petites. Dans le gros vair, les taches étaient plus clair-semées. Le sable était formé de pointes de queues de zibelines. Les pelleteries d'hermine se composèrent d'abord de peaux cousues ensemble en laissant pendre les queues, dont les extrémités sont noires. Mais Ducange, qui savait tout, nous apprend que pour rendre ces fourrures plus unies on retrancha les queues, et qu'on les moucheta de petits morceaux de peaux d'agneau de Lombardie, qui sont d'un très-beau noir. Suivant la chronique de Bertrand Duguesclin, l'hermine était apportée de l'Orient :

> Vestus moult noblement de sandaure et d'orfrois
> Et de beaus dras ouvers d'hermins sarrazinois.

Quelques-unes des fourrures dont nous venons de parler gardaient leurs couleurs naturelles; d'autres étaient teintes, et on leur donnait de préférence une couleur rouge, principalement à la zibeline et au rat. Les peaux rouges étaient appliquées de préférence aux collets et aux manches. Quand les habits étaient garnis de la sorte, on les appelait *engol s*, c'est-à-dire garnis à la goule; en d'autres termes, garnis à l'ouverture supérieure du vêtement par laquelle on passe la tête :

> Ces hauz barons, qui tant font à loer,
> Qui sont vestus de frez ermines chers
> De vair, de gris et d'ermine engolé.

On faisait aussi des habits formés de plusieurs bandes, dont l'une était de fourrure et l'autre d'étoffes de diverses couleurs; la bande de fourrure, ordinairement rouge, se nommait *gueules*, et c'est de là que sont venues entre autres les armoiries de la maison de Coucy, qui portait *fascé de vair et de gueules*. Ainsi le blason, si fier de ses emblèmes de gueules, de sable, de pourpre, d'hermine et de vair, n'a fait en définitive, comme le remarque Ducange, qu'emprunter le vocabulaire de la pelleterie (1).

L'importance que l'on attachait aux belles fourrures était si grande que l'Église crut devoir, différentes fois, imposer l'obligation d'y renoncer à ceux qu'elle voulait soumettre à une pénitence sévère. Les hommes éminents en piété n'attendaient même pas ces prescriptions, et l'on sait que saint Louis, par un motif religieux, laissa de côté toutes ses riches pelleteries.

(1) Voir, sur les fourrures au douzième et au treizième siècle, Petrus Damianus, lib. II, epist. 1 ; — lib. V, epist. 16. — Ducange, aux mots *coopertorium, gula, sabelum catta*, et 1re dissert. sur Joinville.

Le costume, déjà si orné dans les classes élevées et riches, reçut encore aux douzième et treizième siècles un nouvel éclat par les progrès de l'orfévrerie et l'application de cette industrie à l'ornementation des colliers, des bourses, des ceintures et autres objets du même genre. Depuis le commencement de la monarchie, l'orfévrerie avait toujours été cultivée en France avec talent. Les successeurs de saint Éloi fabriquaient non-seulement des vases sacrés et des effigies de saints, mais des plans en relief de villes, offerts par les communes et les seigneurs en reconnaissance de quelque miracle opéré dans le pays (1), ou en commémoration des vœux formés pendant une grande calamité publique. Les reliques, qui jusque alors avaient été placées dans des coffres de bois, furent renfermées dans des châsses en métal. On commença à fabriquer chez nous, comme on le faisait en Italie, des portes de bronze ou d'argent. On perfectionna, par l'imitation des ouvrages arabes, l'émail sur métaux, et la grande quantité de rubis, hyacinthes, émeraudes et saphirs, apportés d'Orient, multiplièrent en se répandant dans le commerce les matières précieuses qui jusque-là avaient été assez rares. Les grands travaux que saint Louis et Suger firent exécuter pour enrichir les églises; les vases d'or et d'argent, les fioles d'onyx, de sardoine, d'émeraude et de cristal, dont ils firent hommage à l'église de Saint-Denis, contribuèrent à perfectionner les ouvriers. Il en fut de même des encouragements que les rois concédèrent aux artistes dont le talent rehaussait les splendeurs de leur cour, et des priviléges qu'ils concédèrent à la corporation des orfévres et à celle des cristalliers ou pierreriers de pierres naturelles, qui correspondaient à nos bijoutiers-lapidaires.

Les produits de l'orfévrerie et les divers accessoires du costume sont très-variés à la date à laquelle nous sommes parvenus. Nous indiquerons parmi les accessoires du costume, le fermail, les boutons, les chapelets, la ceinture, l'aloïère, la bourse et les aiguillettes. Parmi les bijoux proprement dits, les colliers, les bagues, et les ornements en pierres fines enchâssées.

Le fermail était tantôt une simple agrafe de manteau, tantôt une agrafe très-ornée, dont on se servait autant comme un ornement que comme un objet d'utilité.

Le plomb, l'étain, le fer ou le cuivre entraient indistinctement dans la composition des fermaux ordinaires. Ceux des riches étaient argentés ou dorés, quelquefois même en argent ou en or. Martial de Paris, dans ses *Arrêts d'amour*, en parle en ces termes :

(1) *Hist. littéraire de la France*, p. 317.

> Dessus li avoient leurs manteaux
> Tout de grosses perles barrez,
> Fermants à moult riches fermaux.

Les fermaux étaient quelquefois à brides, et de la sorte ils se prêtaient à un certain écartement, ce qui donnait beaucoup d'aisance au manteau, et ne gênait point les mouvements comme les agrafes d'une seule pièce.

Les boutons, qu'on appelait aussi *noyaux à robes*, se faisaient d'os, de corne, de cuivre, d'ivoire, de laiton, de verre ou de pierreries enchâssées. Le métier de boutonnier était à ce qu'il paraît très-difficile, puisqu'on exigeait huit ans d'apprentissage quand l'apprenti payait pension chez son maître, et dix ans quand il ne payait pas. Dans tous les objets où, comme dans les boutons ou dans le fermail, on employait des pierres fines, il était expressément défendu de mêler du verre peint à ces pierres (1); mais cette défense a sans doute été très-souvent éludée, car un grand nombre de prétendus bijoux du moyen âge ne sont que du verre de couleur enchâssé dans des métaux précieux.

Les chapelets, dont l'invention, suivant quelques écrivains, est due à Pierre l'Hermite, n'étaient pas seulement un objet de dévotion, mais encore un objet de toilette. Au douzième siècle on était loin du temps où les fidèles comptaient le nombre de leurs prières en faisant des marques sur un bâton, ou en plaçant dans leur tunique, comme le solitaire Paul, de petits cailloux dont le nombre s'élevait quelquefois jusqu'à trois cents, chaque caillou devant servir à indiquer qu'on avait fait une prière. D'après un portrait de Charles le Bon, comte de Flandre, mort en 1127, on peut penser que les chapelets se portaient au cou comme les colliers des ordres chevaleresques; et si l'on en juge par le nombre des corporations de patenostriers qui existaient à Paris au treizième siècle, l'usage devait en être très-répandu. Ces corporations, classées d'après les matières qu'elles mettaient en œuvre, travaillaient l'os, la corne, le corail, l'ivoire, les coquilles et l'ambre; et comme il n'est plus parlé des patenostriers dans les actes des siècles suivants, il est à présumer que l'usage des chapelets fut, sauf quelques exceptions, restreint aux personnes d'église. C'est qu'en effet le treizième siècle marque l'affaiblissement du mysticisme chrétien, et que déjà on se rapproche du temps où les soins de la parure, comme l'a dit un prédicateur populaire, ne laisseront plus aux femmes le loisir d'arriver à temps à l'office.

La bourse, qu'on appelait aussi *escarcelle, aumônière, bourse sarrazinoise*, se

(1) Ét. Boileau, *le Livre des métiers*, p. 73.

portait à la ceinture. Dans les fêtes de Saumur, dont nous avons déjà parlé, Pierre Mauclerc parut avec une bourse ornée des quinze blasons de ses alliances; Jean de Dreux, qui revenait de la Palestine, avait aussi dans les mêmes fêtes une aumônière tissue en perles d'un travail exquis. Les bourses des hommes étaient en peau avec des grelots et des clochettes d'argent; celles des femmes, plus élégantes, en velours ou en étoffes de soie avec des ornements d'or et des pierres fines. Dom Carpentier cite un testament dans lequel on lit ce passage : « Je donne à Agnès, femme Pierre Pouchin, une bourse de velours vermeil et un bourselot cloqueté d'argent. » Cet usage de porter la bourse à la ceinture remontait à des temps très-reculés, car on en trouve des traces sur la colonne théodosienne. Les aumônières sarrazinoises à l'usage des femmes contenaient de la petite monnaie destinée aux aumônes, et elles étaient attachées avec des lacets de soie; mais, d'après un passage de Guillaume de Nangis, on voit qu'elles étaient aussi communes aux hommes; car, suivant ce chroniqueur, saint Louis tenait enfermée dans son aumônière une *boursette d'ivoire* où se trouvait la chaîne de fer à cinq branches avec laquelle il se faisait frapper par son confesseur quand il avait fait l'aveu de ses fautes. Les officiers municipaux dans les villes de commune portaient devant eux une grande bourse de velours aux armes de leur ville, dans laquelle ils mettaient les placets ou les lettres royales. Le recteur de l'Université de Paris dans le dix-huitième siècle portait encore sa bourse à sa ceinture; de là vient que *discingere,* qui au propre veut dire ôter la ceinture, signifie quelquefois au figuré dépouiller, détrousser, parce que les voleurs qui aujourd'hui fouillent les poches agissaient alors plus commodément *en coupant les bourses.*

La ceinture, dont nous avons déjà parlé à diverses reprises, garde encore aux douzième et treizième siècles une véritable importance historique, quoiqu'à cette époque elle eût cessé d'être une distinction et qu'elle fût pour ainsi dire tombée dans le domaine public. Elle paraît ici tout à la fois dans le costume militaire et dans le costume civil, dans celui des hommes et dans celui des femmes. Avant l'établissement de l'uniformité de l'équipement pour les troupes, — et l'on sait que cette uniformité n'existait point encore à l'époque qui nous occupe, — les soldats, cavaliers ou fantassins, portaient deux écharpes ou ceintures qui se croisaient devant et derrière pour faire connaître la nation à laquelle ils appartenaient et la troupe dont ils faisaient partie.

La ceinture militaire, dit Beneton de Peyrins (1), était une large courroie qui

(1) *Collect. Leber*, t. VII, p. 372 et suiv.

ceignait le corps au-dessus des hanches, et qui était ornée de plaques d'or ou d'argent, les chevaliers y mettaient même des pierreries. On substitua plus tard à cette ceinture des écharpes ou bandes, ce qui fit qualifier les gens de guerre de *bandier, bandolier.*

Pierre, seigneur de Palluau, maréchal de Bourgogne, légua par son testament, en 1241, à l'église de Saint-Vincent de Châlons, deux ceintures, une d'or et une d'argent, pour qu'il en fût fait des vases sacrés.

Au reste, cette ceinture ne fut en usage que tant qu'on fut armé du haubert, ayant cessé de paraître quand on adopta l'armure de fer battu. La ceinture était la marque de la liberté et de la force, tant qu'on la portait sous les armes. Entre autres cérémonies observées dans la dégradation d'un chevalier, était celle de lui ôter sa ceinture.

Suivant dom Claude de Vert, l'usage de porter les clefs, la bourse, le mouchoir à la ceinture vient évidemment de ce qu'à l'époque où l'on agissait ainsi on n'avait point encore de poches. La ceinture, alors, était considérée comme un emblème de possession ; et sur certains points de la France, ceux qui faisaient l'abandon de leurs biens à leurs créanciers la déposaient entre les mains des gens de justice. Au treizième siècle, les veuves portaient pour ceinture une corde à gros nœuds qui s'appelait *cordelière*, et qui était regardée comme une marque de continence. Les femmes mariées, au contraire, avaient la ceinture ornée de pierreries, d'arabesques ou de clous d'or ou d'argent. Les femmes *folles de leur corps*, comme on disait au moyen âge, toujours jalouses d'imiter dans leur tenue la mise des personnes honorables, se mirent à porter des ceintures de tout point semblables à celles des femmes mariées. Il arriva de là que la reine Blanche, se trouvant un jour à l'église, rendit par mégarde le baiser de paix qu'elle avait reçu du prêtre à une fille perdue qui se trouvait à ses côtés. Vivement contrariée de cette méprise et d'un semblable contact, la reine fit défendre aux filles de cette espèce la ceinture en usage parmi les honnêtes femmes. L'aventure, à ce qu'il paraît, fit grand bruit, car la mémoire s'en est conservée jusqu'à nos jours dans le dicton populaire : *Bonne renommée vaut mieux que ceinture dorée.* Cet ornement était d'un usage si général que plusieurs corporations se trouvaient exclusivement occupées à en approvisionner le public. Les membres de ces corporations sont désignés sous les noms de *courroiers, de ceinturiers d'étain, faiseurs de demi-ceints, courroieurs-ceinturiers.* Les *courroiers* ne travaillaient pas seulement sur le cuivre, mais encore sur la soie et les étoffes d'argent. Les ceinturiers d'étain ornaient avec des clous de ce métal des ceintures de cuir ; enfin les faiseurs de demi-ceints confectionnaient

les ceintures à pendants qui distinguaient les femmes des artisans et les paysannes.

Les bagues, d'où est venu, dit Ducange, le mot *bagatelle*, chose de peu d'importance et bonne à amuser les femmes, paraissent aussi avoir été d'un usage très-fréquent sous le règne de Louis le Gros et de ses successeurs; mais ce n'étaient pas seulement les femmes qui s'en paraient comme d'un objet de toilette : dans le vêtement ecclésiastique, la crosse est, avec la bague ou l'anneau, l'un des signes de l'investiture épiscopale.

Orderic Vital nous fournit quelques renseignements curieux sur l'ensemble et la physionomie générale du costume de son temps, que nous n'avons pour ainsi dire étudié jusqu'ici que pièce à pièce et par le détail.

« On portait, dit Orderic Vital, à la manière des femmes, de longues chevelures que l'on entretenait avec grand soin. On se servait de chemises et de tuniques fort étroites, mais en récompense très-longues et traînantes jusqu'à terre... Les bonnes coutumes de nos pères ont été abolies, car les habits de ceux-là étaient modestes et proportionnés à leur taille. Par là ils avaient la liberté de monter à cheval et de faire les exercices du corps que la raison et l'occasion pouvaient exiger. Mais de nos jours tout est changé. Une jeunesse débauchée adopte la mollesse des femmes, et les courtisans cherchent à plaire au sexe en imitant les vices qui lui sont propres. Ils mettent à l'extrémité de leurs pieds des figures de serpents qu'ils admirent en marchant comme quelque chose de beau. Ils balayent la poussière avec les longues queues de leurs tuniques et de leurs manteaux. Leurs mains, instruments destinés à servir le corps avec agilité, sont couvertes de longues et larges manches qui les empêchent d'agir. Ils ont la tête rase par-devant comme des voleurs, et par-derrière une longue chevelure comme les femmes publiques. Autrefois c'était la coutume des pénitents, des captifs et des pèlerins de laisser croître leurs cheveux et leur barbe, et par là ils faisaient connaître leur état. Mais à présent, parmi tous les hommes, c'est à qui aura les plus longs cheveux et la plus longue barbe. Vous les prendriez pour des boucs, et à la figure, et à l'odeur, et à la lasciveté des mœurs. Ces cheveux qui leur sont si chers, ils ne se contentent pas de les laisser croître, ils les frisent, ils les tordent en différentes manières. Une coiffe leur couvre la tête sans bonnet. A peine voit-on quelque militaire paraître en public la tête découverte et tondue suivant le précepte de l'Apôtre. Leur habillement et leur démarche font assez connaître ce qu'ils sont au dedans et comme ils observent les lois de la religion (1). »

(1) Orderic Vital, *Inter script. historiæ Norman. editos ab Andrea Duchesne*, p. 682.

Les détails donnés par Longueval, d'après les actes du concile de Montpellier, concordent de tout point avec les indications données par Orderic Vital. Les hommes et les femmes portaient, dit l'historien que nous venons de citer, des étoffes chargées de figures fantasques qui leur donnaient la forme d'un monstre ou d'un diable. Les femmes avaient des robes d'une longueur démesurée qu'elles laissaient traîner derrière en queue de serpent, et cette queue était exclusivement réservée aux personnes de haut parage. Ainsi la vanité humaine se glissait partout; et dans les solennités les plus tristes de la vie, elle isolait encore les classes de la société les unes des autres, en maintenant entre elles la distinction des habits et des couleurs, distinction qui ne s'effaçait même pas devant la mort. Dans la tenue de deuil, par exemple, à la fin du treizième siècle et dans le cours du quatorzième, le noir était exclusivement réservé à la haute noblesse, le brun aux classes moyennes, le violet aux rois, le blanc aux reines dans leur veuvage. Cette apparition du noir, en tant que couleur funèbre dans le costume français, doit être considérée comme une nouveauté de la fin du treizième siècle; car Pierre le Vénérable, qui vivait dans le douzième, n'aurait point signalé comme une particularité l'habitude qu'avaient les Espagnols de se vêtir de noir à la mort de leurs proches, s'il avait trouvé cette habitude dans son propre pays. Il est difficile, du reste, de donner sur ce sujet des détails bien précis, et pour en finir avec le deuil, nous ajouterons qu'on ne l'exprimait pas seulement par la couleur, mais aussi par la forme de certains vêtements ou la manière de les porter. C'est ainsi qu'après la perte d'un proche parent, on tenait le chaperon rabattu sur le dos sans fourrure et la cornette roulée autour du cou.

Ici des bourgeois et des bourgeoises, enrichis par les progrès toujours croissants de l'industrie, marchaient la tête ornée de couronnes d'or ou d'argent; là, des femmes galantes, en tuniques vertes et en capes vertes, épiaient au détour des rues les étudiants de l'Université de Paris, toujours trop disposés à quitter l'étude pour le plaisir. Les gens de loi, la barbe rase, la chevelure longue, étalée par derrière sur les épaules et descendant par devant presque sur les yeux, portaient une espèce de soutane et par-dessus un manteau long agrafé sur l'épaule droite; de sorte que le manteau étant toujours ouvert de ce côté, le bras conservait une liberté entière pour la mimique des plaidoiries. Leur coiffure consistait en un bonnet d'étoffe, et ils plaidaient la tête couverte; mais ils se découvraient toutes les fois qu'ils avaient des pièces à lire ou des conclusions à prendre (1). Les jongleurs allaient à cheval,

(1) Fournel, *Hist. des Avocats*, etc. Paris, 1843, in-8°, tom. Ier, p. 83, 84.

la vielle suspendue à l'arçon de la selle. Leurs habits étaient bariolés; une bourse appelée *malette* pendait à leur ceinture pour déposer l'argent qu'ils recevaient de ceux qu'ils avaient amusés de leurs chansons ou de leurs romans. Quelques-uns, à ce qu'il paraît, jouaient ou chantaient avec des masques, et chez les Anglo-Normands, ils se rasaient la tête et la barbe; mais il semble qu'en France ils ne suivaient pas cette mode.

Quant aux troubadours, nous n'avons rien de particulier sur leur costume; un grand nombre d'entre eux appartenant à la noblesse, on a tout lieu de croire qu'ils n'avaient en général que l'habit de leur caste, nous dirons seulement que la chair du paon et du faisan étant, suivant nos vieux romanciers, la nourriture des preux et des amoureux, le plumage de ces oiseaux était aussi regardé par les dames comme le plus bel ornement dont elles pussent décorer les poëtes, qui le plus souvent s'inspiraient uniquement de la gloire militaire et de l'amour. Les plumes du paon et du faisan servaient donc aux dames de la Provence à tisser des couronnes qu'elles donnaient comme récompense des talents poétiques. Les cercles aux couleurs éclatantes qui sur le plumage du paon semblent représenter des yeux, exprimaient les regards de la foule fixés sur le troubadour quand il chantait.

Les champions, qu'une juridiction barbare condamnait à descendre dans la lice pour décider par les armes les subtilités du droit, devaient s'habiller de blanc ou de cottes rouges « et estre rongnez à la reonde par-dessus les oreilles (1). » Les chevaliers appelés en duel pour meurtre ou pour homicide devaient également porter les cheveux coupés au-dessus des oreilles, et il leur était interdit dans le combat de garder leurs coiffes.

Les chasseurs avaient le pourpoint fourré de gris, la robe courte, la veste serrée avec une ceinture de cuir d'Irlande, le couteau de chasse appelé *quenivet;* la pierre désignée sous le nom de fusil et servant à aiguiser le couteau, l'arc et les flèches, la chaussure étroite et bien tirée, dessinant la forme des jambes et des pieds, les éperons en fer bruni, le cornet d'ivoire suspendu au cou.

Les paysans, qui portaient d'ordinaire la jaquette serrée, liée aux flancs par un ceinturon, savaient parfois dans les grands jours faire briller sous des vêtements plus somptueux leur élégance improvisée. Ils accouraient en habits de fête sur le passage des rois, et Guillaume le Breton, en racontant les transports qu'excita dans les moindres villages la victoire de Bouvines, témoigne d'une manière irrécusable que le luxe était sorti de l'enceinte des villes. Les populations tout entières se

(1) Ducange, v° *Campiones.*

pressaient sur la route de Philippe-Auguste, célébrant dans le triomphe du roi leur propre triomphe, car c'étaient les milices qui avaient eu l'honneur de la journée, et cette fois la distinction des classes s'effaçait dans les habits comme elle s'était effacée par le courage sur le champ de bataille. « Chevaliers, citadins, habitants des champs, dit le poëte de Philippe-Auguste, tous brillent sous l'écarlate. Nul ne porte que des vêtements de soie, de lin très-fin ou de pourpre. Le paysan, tout resplendissant sous les ornements impériaux, s'étonne de lui-même et ose se comparer au roi souverain. L'habit change tellement son cœur, qu'il pense que l'homme lui-même est changé, ainsi que le vêtement qui lui est étranger, et ce n'est pas même assez pour chacun de paraître avec autant d'éclat que ses compagnons, s'il ne cherche encore à se distinguer des autres par quelque ornement. Ainsi tous se disputent à l'envi, cherchant à se dépasser l'un l'autre par la richesse de leurs vêtements (1). »

Si les plus humbles paysans eux-mêmes pouvaient dans les fêtes nationales oublier sous de somptueux habits l'infériorité de leur condition, il y avait à côté d'eux d'autres hommes plus riches souvent, mais toujours plus malheureux, auxquels le mépris ou la crainte infligeait par un vêtement particulier une proscription perpétuelle. Ainsi en était-il pour les cagots, les lépreux, les juifs.

Comme les modernes bohémiens chantés par un grand poëte, les cagots, race maudite, qui ne pouvait prendre alliance avec les autres chrétiens, dit Florimond de Raymond, étaient astreints, suivant une ancienne tradition rapportée par M. Francisque Michel, à porter habituellement une patte de canard sur l'épaule lorsqu'ils voulaient obtenir devant la justice réparation des insultes auxquelles les exposait la réprobation dont ils étaient victimes. Ce qu'il y a de certain, ajoute M. Francisque Michel après avoir dit qu'il ne garantit pas l'authenticité de cette tradition, c'est que jusqu'à la fin du dix-septième siècle, les cagots pyrénéens, les gahets gascons et les caqueux de la Bretagne étaient contraints par la législation alors en vigueur à porter une marque distinctive appelée *pied d'oie ou de canard* dans les arrêts des parlements de Navarre et de Bordeaux (2).

Aussi réprouvés et plus persécutés que les cagots, les juifs étaient astreints comme eux à des marques particulières qui les isolaient au milieu des populations. Grégoire de Tours dit que de son temps ils affectaient pendant la semaine sainte de paraître plus magnifiquement vêtus qu'à l'ordinaire, et de passer cette semaine

(1) *La Philippide*, collect. Guizot, t. XII, p. 360.
(2) *Histoire des races maudites*, t. Ier, p. 4.

en réjouissances, tandis qu'ils se montraient en deuil dans les fêtes de Pâques. Cette affectation eût été cruellement punie plus tard. Nous trouvons, en effet, aux douzième et treizième siècles, de nombreuses ordonnances qui les signalent à l'animadversion publique. Saint Louis, à la requête d'un moine, ordonna à tous les agents de l'autorité royale de forcer les juifs à porter sur leurs habits deux *rouelles*, c'est-à-dire deux espèces de cocardes de drap jaune, l'une sur la poitrine, l'autre sur le dos. Lorsqu'un juif était trouvé dans la rue sans cette marque distinctive, il était condamné à dix livres d'amende, et dépouillé de son habit au profit de ceux qui l'avaient dénoncé. En Languedoc, la rouelle des juifs avait un doigt d'épaisseur et une palme de diamètre. Philippe le Hardi, en confirmant en 1271 le règlement de saint Louis, en étendit les dispositions. Outre les rouelles, il enjoignit aux juifs de porter une corne attachée au sommet de leur bonnet, et leur défendit de se vêtir d'habits de couleurs apparentes. Déjà, en 1264, on leur avait interdit l'usage des *capes rondes*, et le pape Innocent IV avait écrit à ce sujet à l'évêque de Maguelonne, parce que les étrangers, les prenant pour des prêtres, leur rendaient honneur et respect. Les conciles confirmèrent en ce point les décisions de l'autorité civile. Les seigneurs imitèrent les conciles et les rois. La populace, toujours prompte à l'insulte, se crut autorisée à faire expier à ces malheureux la marque d'infamie dont les avaient notés ceux mêmes qui devaient les protéger. Les violences à leur égard allèrent même si loin, que Philippe le Long, en 1317, crut devoir leur permettre de voyager sans porter la corne au sommet de leur bonnet. Les plus riches furent dispensés, à prix d'argent, de porter cette corne dans les lieux de leur résidence, et il en fut de même des rouelles jaunes appliquées sur les habits; mais c'était pour le temps trop de sagesse et de tolérance. Un édit du roi Jean, en date de l'année 1363, rétablit les choses dans leur sévérité primitive : « Les juifs, dit l'ordonnance du roi Jean, de quelque estat qu'ils soient, et en quelque terre qu'ils demourront, dores-en-avant porteront une grand' rouelle bien notable, de la grandeur de nostre grant scel, partie de rouge et de blanc, et telle que l'on puisse bien appercevoir ou vestement dessus, soit mantel ou autre habit, en tel lieu qu'ils ne la puissent musser (cacher), non contrestant quelconque privilége que eux ou aucuns d'eux dient avoir ou aient de non porter icelle rouelle (1). »

Malgré la sévérité de ces ordonnances, les juifs, grâce à la fortune souvent considérable qu'ils amassaient par une infatigable activité, pouvaient adoucir quelquefois

(1) *Rec. des ordon.*, t. III, p. 642.

la proscription qui les frappait. Les lépreux, plus malheureux encore, n'attendaient de la société qu'une réprobation sans merci, et rejetés par la loi civile et la loi religieuse dans une solitude irrévocable, ils devaient y porter constamment les signes extérieurs de la réprobation. Quand un lépreux était condamné à la mort civile, les prêtres le conduisaient en chantant à l'église; arrivé là, on le plaçait devant l'autel, et après avoir répété à son intention l'office des morts, on le dépouillait de ses habits, qui étaient remplacés par une robe noire; on le conduisait ensuite, soit dans une léproserie, soit dans une cabane située loin de toute habitation. Cette robe noire qu'il ne quittait jamais, et le bruit de la crécelle ou cliquette qu'il portait à la main, avertissaient les passants de sa présence. Du reste, la couleur et l'étoffe du vêtement variaient suivant les lieux. D'après la coutume de Lille, quand un individu, né, baptisé et résidant sur une paroisse, était reconnu lépreux, tous les habitants de cette même paroisse devaient, outre une petite maison pour sa demeure, un lit et divers ustensiles de ménage, lui fournir un manteau et une esclavine de grosse toile. Dans le Hainaut, les lépreux étrangers aux communes de cette province en étaient expulsés après avoir reçu, aux frais des habitants ou des échevinages, un chapeau, un manteau gris, une cliquette et une besace. Lors même qu'ils montaient à cheval, les lépreux devaient porter par-dessus leurs vêtements des capes fermées pour qu'on pût les distinguer du reste de la population; ce qui montre, outre la particularité relative aux lépreux, que la cape se portait à cheval comme aujourd'hui le manteau, et que celle à l'usage des cavaliers était ordinairement ouverte.

Cette singularité d'un costume exceptionnel, que la loi ou l'usage imposait à certaines classes comme un signe de flétrissure ou comme l'avertissement de la contagion, bien des gens la recherchaient aussi par vanité, ou par aberration d'esprit; et il est bon de noter en passant que tous les rêveurs, tous les réformateurs, qui se montrèrent si nombreux au moyen âge, en affichant toujours la prétention commune à tous de ramener le monde au christianisme primitif, il est bon de noter, disons-nous, que ces réformateurs, qui alors s'appelaient hérétiques, avant de changer l'Église ou la société, commençaient toujours par changer le costume, quelquefois même par le supprimer tout à fait, pour se rapprocher davantage du premier homme dans son état d'innocence. Les *gallois* et *galloises* du Poitou méritent entre autres une mention particulière. Ces *gallois* étaient des enthousiastes qui avaient eu, hommes ou femmes, des passions vives et malheureuses, et qui formaient entre eux une confrérie dite des *pénitents d'amour*. Suivant les règles bizarres de leur institut, les membres de cette confrérie devaient dans les chaleurs

de l'été se couvrir de manteaux amples et épais, et de bons chaperons doublés ; tandis que l'hiver ils portaient une petite cotte simple, avec une cornette longue et mince, et rien de plus. C'était un crime à leurs yeux de se prémunir contre le froid par des fourrures, des gants, des étoffes. Leur idéal était d'étouffer en juillet et de grelotter en décembre. Aussi, dit un vieil historien, « en trouve-t-on un grand nombre morts et péris de froid, et convenoit les chauffer et frotter au feu comme roides et engellez. »

Cette diversité de costume qui distinguait entre elles les castes et les sectes distinguait aussi les provinces, et dans les provinces elles-mêmes elle variait de ville en ville; mais on ne possède à cet égard que des renseignements fort incomplets. On sait par Gervais de Tilbury, qui vivait au douzième siècle, qu'à cette époque les peuples de la Narbonnaise, hommes ou femmes, au lieu de ces larges toges qu'ils portaient primitivement, et qui avaient fait donner à la province le nom de *togata*, se servaient de vêtements extrêmement serrés et à plis de corps, comme les Espagnols et les Gascons, et que les hommes se rasaient et se couvraient la tête avec des capuchons. On sait aussi que dans les villes municipales, au nord comme au midi, les magistrats urbains, les bourgeois et les jurés eux-mêmes portèrent souvent des habits particuliers, ou du moins des signes distinctifs sur ces habits, mais nous n'avons rien rencontré de précis à ce sujet. Ce n'est que plus tard qu'on peut, à l'aide des registres financiers des villes, restituer l'histoire du costume municipal. Nous n'en parlons donc ici que pour mémoire.

Par l'ensemble et le nom même de ses diverses parties, le costume des femmes se rapprochait beaucoup de celui des hommes. La différence consistait surtout dans l'étoffe et la façon. Robe longue et manteau long, queue traînante, grand collet qui laisse le haut de la poitrine à découvert et se termine par deux grandes pointes, tel est au douzième siècle le type le plus général. Quelques robes ont les manches boutonnées depuis le coude jusqu'à la main; d'autres ont une double manche; celle de dessus s'élargit en descendant et se termine au haut de l'avant-bras. Dans le Midi on trouve parmi les vêtements usuels le *garde-corps*, *gardarauba*, *gardacorsium*. Le *garde-corps*, qui se rapprochait du *spencer* moderne, était serré autour de la taille et dessinait la poitrine. Il portait quelquefois un capuchon; quelquefois aussi il était fraisé, mais le plus ordinairement on l'ornait d'une lisière en draps de couleur variée. Il en est souvent question dans les statuts de la ville de Marseille. Au nord comme au midi de la France, le voile était l'une des pièces essentielles du costume des femmes, et Rigord nous apprend que les cottereaux, qui traînaient à leur suite un grand nombre de filles perdues, enlevaient dans les églises

le saint linge appelé corporal, et le donnaient à ces filles, qui en faisaient des voiles pour orner leur tête (1).

Sous le règne de saint Louis et dans les deux siècles suivants, les robes et les manteaux des femmes et des demoiselles nobles étaient en quelque sorte historiés de blason. Les manteaux des dames étaient mi-partis des armoiries de leur mari et des armoiries de leur famille : les premières à droite, les secondes à gauche. En 1201, un habillement complet de cette façon à l'usage d'une dame du palais est coté 8 livres (136 fr. de notre monnaie), et la toile des chemises pour les femmes de haut parage, 1 sol 6 den., soit 4 fr. 50 c. Les veuves de distinction plaçaient quelquefois par-dessus leurs robes blasonnées un scapulaire blanc semé de larmes noires qu'elles ne quittaient que dans les cas où elles contractaient un nouveau mariage. Peut-être était-ce là ce qu'on nommait l'*habit de viduité*. Cet habit, plus simple que le vêtement mondain, mais un peu moins sévère que le vêtement monacal, rappelait cependant, comme ce dernier, des engagements sérieux. Il était noir ou gris pour les bourgeoises, blanc pour les reines et les princesses, et c'est de là, dit-on, que vient le nom de *reines blanches*, porté en France par plusieurs femmes mères ou veuves de roi. On peut croire, d'après quelques témoignages, du reste assez vagues, que la prise de l'*habit de viduité* était accompagnée de cérémonies religieuses, et constituait un état tout à fait à part, une sorte de sanctification, car on voit au douzième siècle une comtesse de Flandre se rendre tout exprès à Rome pour le recevoir des mains du pape (2). Il n'y a du reste, en ce qui touche le costume des femmes, rien d'absolu. En rapprochant les textes des représentations figurées, et même ces représentations entre elles, on trouve souvent des différences fort sensibles, soit dans les détails, soit même dans l'ensemble; ainsi quelques femmes ont les cheveux partagés en deux masses tombant de chaque côté de la tête, et légèrement roulés à l'extrémité, tandis que d'autres les ont ramassés sur les oreilles et enfermés dans un réseau. Les unes encore ont des surtouts à manches larges, tandis que d'autres ont le surtout sans manches.

Malgré les fréquentes admonitions des prédicateurs, malgré le mysticisme qui au douzième siècle atteignait son apogée, le luxe et la coquetterie des femmes semblaient augmenter et se raffiner sans cesse, et comme l'a dit un trouvère, *le diable finissait toujours par avoir raison*. Les occasions de briller et de plaire n'étaient en effet que trop fréquentes. Les tournois, les cavalcades, donnaient aux plus

(1) Ducange, v° *Gardacorsinus*.
(2) *Recueil des historiens*, t. XI, p. 389.

sévères elles-mêmes un prétexte et une excuse pour faire briller les robes de *siglaton* et de *cendal*, ornées de rubis et de saphirs, les ceintures étincelantes, qui bien que placées sous la robe ne laissaient pas néanmoins que d'éblouir les yeux, car aux flancs de cette robe on laissait, de droite et de gauche, des ouvertures, des *fenêtres d'enfer*, disent les auteurs ecclésiastiques, au travers desquelles brillaient l'or et les pierreries. Associées à tous les nobles exercices, elles savaient comme les hommes d'armes assouplir et façonner au frein les chevaux indociles, et plus d'une châtelaine est représentée sur son sceau à cheval, souvent même à la manière des hommes, et tenant à la main une fleur, telle qu'une rose ou un lis, ce qui dans les sceaux des femmes, aussi bien que dans ceux des évêques et des abbés, exprime l'intégrité des mœurs. Les dames alors montaient à cheval pour faire honneur aux princes dans leurs entrées solennelles, comme il advint en 1237 quand Raymond Bérenger, prince d'Aragon, rendit visite aux Marseillais. Les demoiselles de Marseille, déguisées en hommes d'armes, formèrent la cavalcade la plus brillante. Trois d'entre elles, vêtues de toile d'argent, la couronne sur la tête et les mains pleines de fleurs, s'approchèrent, dit Nostradamus (1), du comte Raymond pour lui faire la révérence, et celui-ci, « extrêmement aise et joyeux de voir une tant illustre et belle compagnie de dames, dit d'une grâce naïve et provençale : *Si Diou mi sauve la vida, veicy de belles gendarmas.* »

Bien des fois déjà, dans le cours de ce travail, nous avons signalé les efforts tentés par l'Église pour établir une ligne de démarcation nettement tranchée, dans les habitudes ordinaires de la vie, entre le costume des ecclésiastiques et le costume séculier, et toujours nous avons vu ces efforts se briser contre le mauvais vouloir et la vanité. Au douzième et au treizième siècle le même fait se reproduit encore. Les mêmes désordres entraînent toujours les mêmes réprimandes. Le pape Martin V gourmande avec force les ecclésiastiques qui portent des manches pendantes et des habits d'une longueur démesurée. Le concile de Latran, en 1134, prive de leurs bénéfices les prêtres qui ont des habits froncés, plissés, taillardés et de couleur tranchante, et cette disposition du concile est fortement approuvée par saint Bernard, qui blâmait Suger d'avoir adopté pour lui-même ces modes condamnables. En 1195, le concile de Montpellier renouvelle les mêmes défenses, en proscrivant plus particulièrement les habits échancrés par le bas, *linguatæ vestes;* mais il ne paraît pas que ces défenses aient porté leurs fruits, car un nouveau concile, tenu dans la même ville en 1214, insiste sur le même objet, interdisant aux bénéficiers de se servir,

(1) *Histoire et chronique de Provence.* Lyon, 1614, p. 197.

quand ils montent à cheval, de mors dorés, d'éperons dorés, d'avoir des robes ouvertes, des manches pendantes, ou de se signaler par des couleurs éclatantes, telles que le vert et le rouge, le rouge surtout, qui inspire à saint Bernard une si vive indignation quand il se demande comment les ministres de l'autel ne frémissent pas de toucher de leurs mains consacrées ces habits ornés de fourrures écarlates qu'on appelle *gueules*, et qui servent à parer ou plutôt à perdre les femmes. Le mal s'étendait partout, et les statuts synodaux des églises épiscopales le signalèrent en même temps sur les divers points de la France. Dans l'église d'Amiens, en 1226, il est question de manteaux, d'épitoges, de vêtements bariolés, *virgata ;* mi-partis, *partita ;* déchiquetés, *discissa,* ou bordés de futaine, de soie ou d'or, *superiorata de fustana, pannisque sericis vel aureis* (1). A Cluny, ce sont les draps frisés *panni frisii* (peut-être aussi les draps de la Frise) qui font la désolation de Pierre le Vénérable. La confusion éclatait ainsi partout entre les vêtements ecclésiastiques et les vêtements laïques; le clergé séculier, aussi bien que les moines, tendait sans cesse à faire disparaître toute distinction, et ce n'était que dans le temple même et pendant la célébration des offices que la discipline cléricale reprenait enfin ses droits. Là du moins, synodes ou conciles étaient respectés jusque dans les plus petits détails d'un formalisme souvent minutieux. Ainsi, il était ordonné aux prêtres de se peigner avant d'aller à l'autel, et de réciter, en faisant cette partie de leur toilette, une prière particulière qui rappelle celle que nous avons donnée plus haut en parlant de la cérémonie de la première barbe. Cette prière était, à ce qu'il paraît, exactement répétée, parce qu'on y attachait une vertu particulière, le prêtre qui se peignait les cheveux priant le Saint-Esprit d'enlever tout ce qu'il y avait dans son cœur de contraire à la vertu, en même temps que le peigne enlevait dans sa chevelure tout ce qu'il y avait de contraire à la propreté (2).

En même temps qu'elle proscrivait chez les prêtres avec une égale sévérité la négligence et le luxe de la tenue, pour en obtenir une simplicité décente, l'Église se montrait splendide dans les vêtements qui servaient aux cérémonies du culte. Nous avons déjà parlé des magnifiques débris trouvés dans les tombeaux des abbés Morard et Ingou; ce que l'on connaît des habits sacerdotaux du douzième et du treizième siècle prouve que les traditions de cette grande et somptueuse élégance ne s'étaient point perdues : on peut le voir par les chasubles et les mitres conservées à Sens, à Provins, à Toulouse, dans les églises de Saint-Étienne, de Saint-Quiriace

(1) Martene, *Amplis. collectio,* tom. VII, col. 1226.
(2) Dom Claude de Vert, *Explication des cérémonies de la messe,* 1710, in-8°, t. II, p. 371.

ou de Saint-Sernin; par la chasuble en soie de saint Reguobert, évêque de Bayeux, l'étole et le manipule du même saint, tout tissu d'or et de perles; l'étole de saint Pol, évêque de Léon, dont la broderie représente des chiens et des cavaliers; la dalmatique de saint Étienne de Muret; la chasuble donnée, vers le milieu du treizième siècle, par saint Louis au bienheureux Thomas Élie, curé de Biville; les insignes et quelques portions du vêtement d'Hervée, évêque de Troyes, etc. (1).

Ainsi l'Église, dans ses solennités, s'entourait de toutes les pompes du siècle pour mieux faire éclater sa puissance aux yeux des fidèles, et transporter pour ainsi dire dans le sanctuaire les splendeurs de cette Jérusalem céleste que les mystiques entrevoyaient dans leurs rêves, resplendissante d'or, de cristal, de pierreries, et toute remplie de fleurs, de chants et de parfums. Les hommes grossiers de ces âges si loin de nous ne pouvaient comprendre l'autorité spirituelle elle-même que quand elle se révélait sous des apparences sensibles, et le vêtement ecclésiastique était à la fois un enseignement et un symbole, comme les monuments figurés qui décoraient le portail des cathédrales. Dans l'ordre civil, il en était de même pour la royauté, et les grands rois de notre histoire ont eu seuls le privilége de s'habiller comme tout le monde, mais avec cette réserve qu'ils devaient à certains moments revêtir, comme les grands dignitaires ecclésiastiques, le costume d'apparat auquel était attachée la représentation du pouvoir suprême; et il faut toujours distinguer dans leur histoire l'habit traditionnel qui se transmet comme le sceptre et la couronne, et ce qu'on pourrait appeler l'habit civil et individuel.

Dans la période qui nous occupe, les habits traditionnels restent les mêmes. Ce sont ceux qui figurent dans les cérémonies du sacre. L'abbé de Saint-Denis, qui en avait la garde, les apportait lui-même à Reims lors du couronnement; et après les avoir placés sur l'autel, il veillait près d'eux comme auprès d'un trésor inestimable. Cette toilette du couronnement se composait d'une dalmatique bleue pareille à la chasuble des sous-diacres, d'un surcot ou manteau royal de même couleur, fait à peu près comme une chape sans chaperon, de chausses de soie violette, de bottines de soie bleue azurée et fleurdelisée d'or, car le bleu, qui domine dans le costume, — on dit encore un habit *bleu de roi* pour exprimer ce souvenir, — paraît avoir été la couleur officielle des rois de France et des princes de leur sang, comme on le voit pour Philippe, comte de Boulogne, fils de Philippe-Auguste; saint Louis, Philippe le Hardi, Philippe le Bel, Louis de France, comte d'Évreux, fils puîné de Philippe le Hardi; Charles de Valois, Philippe de Valois, etc. (2). La tenue se

(1) *Bulletin du Comité des arts*, t. IV, p. 174.
(2) *Dissertation sur le bleu, couleur de nos rois*, par Bullet, collect. Leber, t. XIII, p. 249.

complétait par la couronne, l'épée, le sceptre doré, la main de justice en ivoire haute d'une coudée. Le monarque, avant de revêtir ses insignes, se dépouillait de sa robe devant l'autel, et ne gardait que ses chausses, sa cotte de soie et sa chemise, ouvertes pour faire les onctions saintes devant et derrière, et maintenues, pour empêcher l'écartement de ces ouvertures, par des agrafes d'argent. Les reines, en se présentant pour le sacre devant le maître-autel de Reims, avaient, comme les rois, la tunique et la chemise ouvertes jusqu'à la ceinture; mais leur sceptre était plus petit que celui des rois; leur couronne n'était point portée par des pairs, mais par des barons; elles recevaient l'onction sur la tête et la poitrine, et avec l'huile sainte seulement, tandis que les rois la recevaient avec la sainte ampoule et en neuf endroits du corps.

L'archevêque de Reims, dans cette grande cérémonie, portait le *pallium*. C'était lui qui ceignait l'épée du roi; le duc de Bourgogne attachait les éperons; l'abbé de Saint-Denis présentait les bottines, et le grand chambellan les chaussait. On trouve cependant au douzième siècle quelques dérogations à ce cérémonial, dans le récit, très-succinct d'ailleurs, que Suger a donné du couronnement de Louis le Gros. « L'archevêque de Sens, dit Suger, oignit de l'huile sainte le seigneur Louis le Gros, célébra la messe d'actions de grâces, ôta au jeune roi le glaive de la milice séculière, lui ceignit celui de l'Église pour la punition des malfaiteurs, le couronna joyeusement du diadème royal, et lui remit respectueusement, avec l'approbation du clergé et du peuple, les insignes de la royauté, ainsi que le sceptre et la main de justice, pour qu'il eût à s'en servir à la défense des églises et des pauvres (1).

Nous ajouterons pour expliquer cette variante, qu'on nous passe le mot, que le cérémonial du sacre ne paraît avoir été arrêté d'une manière précise que sous Louis le Jeune. Ce prince en fit écrire le détail tel que nous l'avons analysé plus haut, et ses successeurs s'y conformèrent exactement jusqu'au règne de Charles V. Quelques modifications furent faites par ce dernier roi; mais ces modifications peu importantes n'altérèrent en rien le caractère de la cérémonie, et changèrent peu de choses au costume. Jusque-là nous voyons seulement que sous saint Louis, outre la dalmatique et le surcot, on déposa sur l'autel la cotte d'armes de Philippe-Auguste. L'habit de guerre du vainqueur de Bouvines figurait noblement dans la royale toilette du vainqueur de Taillebourg (2).

Les grands feudataires, toujours prêts à imiter les rois aussi bien qu'à les com-

(1) *Vie de Louis le Gros*, chap. XIII, Collect. Guizot, t. VIII, p. 49.
(2) Voir sur les sacres *Cérémonial françois*, par Godefroy. Paris, 1649. 2 vol. in-fol.

battre, se faisaient sacrer ou plutôt couronner comme eux. Mais nous savons peu de choses de ces investitures féodales, et à la date à laquelle nous sommes parvenus, nous ne connaissons avec quelque détail que le couronnement des ducs d'Aquitaine. En 1218, l'un de ces couronnements est mentionné par Godefroy dans son curieux ouvrage : *Le Cérémonial français*. La solennité avait lieu dans la ville épiscopale de Limoges. Le duc était reçu à la porte de la cathédrale par l'évêque et son clergé revêtus de chapes de soie. L'évêque remettait au duc l'anneau de sainte Valérie, le cercle ducal, la bannière ducale, la verge de justice, l'épée, les éperons, et il le revêtait ensuite d'un manteau de soie; mais on ignore quelles étaient la forme et la couleur de ce manteau.

Après avoir fait, comme on vient de le voir, la part du costume officiel de la royauté aux douzième et treizième siècles, si nous cherchons maintenant quel était, dans le cours ordinaire de la vie, le costume particulier des rois ou des reines de la troisième race, nous serons forcé de laisser plus d'une question sans réponse.

Louis le Gros n'est guère connu que par les sceaux qui ont été reproduits par Montfaucon. Ces sceaux sont au nombre de trois. Sur l'un, Louis est représenté à cheval, tenant une bannière, ce qui signifie qu'il avait pris part à de nombreuses expéditions militaires. Sur les deux autres, il est assis sur un trône soutenu par des lions. Il porte une couronne à fleurons et un long sceptre surmonté d'une fleur de lis. Son visage est barbu.

Le successeur de Louis le Gros, Louis VII, est également représenté dans son sceau assis sur un trône soutenu par des lions. Ses cheveux sont longs, mais il n'a point de barbe, et cette dernière circonstance mérite d'être notée, car elle se rattache à l'un des faits les plus tristement célèbres de notre histoire. Voici ce qu'on rapporte à ce sujet.

Pierre Lombard ayant appris que Louis le Jeune avait sans pitié brûlé trois mille de ses sujets dans l'église de Vitry, alla trouver ce prince, et après de vifs reproches, lui proposa de couper sa barbe en expiation de son crime. Louis se soumit; sa femme, Éléonore de Guienne, s'en indigna, le quitta, et porta en dot au roi d'Angleterre, qu'elle épousa, les belles provinces dont elle était souveraine. Cependant le portrait de Louis le Jeune, donné par Dutillet, d'après la statue peinte et dorée qui ornait le tombeau de ce prince, porte une barbe assez touffue. Louis à la fin de sa vie avait-il éludé la pénitence imposée par Pierre Lombard, ou l'artiste par déférence pour sa mémoire l'avait-il représenté tel qu'il était avant le massacre de Vitry? C'est ce que nous ne saurions dire; mais quoique la statue de Louis VII

soit en désaccord sur ce point avec une indication historique que nous avons tout lieu de croire exacte, cette statue n'en mérite pas moins de fixer l'attention des archéologues, principalement au point de vue du costume royal. Ce costume, très-bien détaillé, se compose d'une tunique de dessous qui vient jusqu'aux pieds, d'une tunique de dessus plus courte, et d'un manteau bleu agrafé sur l'épaule droite. La manche de la tunique de dessous offre une particularité assez bizarre : on y voit à l'endroit du coude une pièce brodée de forme quadrangulaire, terminée par de petites pattes, et qui servait, selon toute apparence, à protéger la manche contre le frottement (1).

Comme Louis le Gros, comme Louis VII, Philippe-Auguste, sur son sceau, est assis dans un trône soutenu par des lions; il n'a point de barbe, mais il a la chevelure longue, et sa couronne, comme celles des rois de sa race, est à fleurons. Sa femme Ingeburge, d'après le dessin donné par Montfaucon, porte une robe de haute taille, serrée aux manches, un manteau couvrant les épaules et retenu sur la poitrine par un cordonnet, une ceinture et des cheveux flottants. C'est ainsi qu'elle était habillée sur sa tombe de cuivre dans le prieuré de Saint-Jean de Lisse près Corbeil. Mais ces sortes de représentations sont-elles toujours l'exacte reproduction de la nature? C'est ce que nous n'oserions affirmer; car, suivant la judicieuse remarque d'un érudit, les artistes du moyen âge négligeaient beaucoup le costume dans leurs œuvres (2).

Si l'on s'en rapporte au témoignage de Nicolas de Bray, auteur d'un poëme sur les *faits et gestes de Louis VIII*, ce prince affichait dans sa tenue une grande magnificence, et il avait un goût tout particulier pour les habits écarlates. De retour à Paris, après avoir été sacré à Reims, Louis invita les grands de son royaume à un banquet magnifique, où il se montra couvert de pierreries et de pourpre. Nicolas de Bray ajoute qu'après le dîner le roi se coucha dans un lit de pourpre, et, pour la gloire de son pays, il prend soin de nous apprendre que les sujets ne se laissèrent point effacer par le souverain. A l'entrée du prince dans sa capitale, dit le poëte chroniqueur, on ne voyait « sur les places, les carrefours, dans les rues, que des vêtements tout resplendissants d'or, et de tous côtés des étoffes de soie. Les hommes chargés d'années, les jeunes gens au cœur impatient, les hommes à qui les ans ont donné plus de gravité, ne peuvent attendre leurs vêtements de pourpre; les serviteurs et les servantes se répandent dans la ville, heureux de porter sur leurs

(1) Willemin, *Monuments français inédits*, t. I, p. 51.
(2) *Mémoires de l'Académie des inscriptions*, t. XVII, p. 794. — T. XXI, p. 185.

épaules de si riches fardeaux, et croient ne plus devoir de service à personne tant qu'ils s'amusent à regarder autour d'eux toutes les parures magnifiques. Ceux qui n'ont pas d'ornements pour se vêtir en des fêtes si solennelles vont emprunter des habits à prix d'argent... Les temples sont garnis de guirlandes, les autels entourés de pierreries... De magnifiques citoyens, se préparant à entrer dans le palais du roi, lui apportent de superbes présents, des vêtements ornés de diverses figures en broderies. On lui présente, avec la pourpre, des pierres précieuses qui effacent l'éclat de l'hyacinthe et de l'escarboucle de Phœbus (1). » La reine partageait, à ce qu'il paraît, le goût de son mari pour les couleurs éclatantes, car le même Nicolas de Bray nous apprend que quand la guerre fut déclarée aux Albigeois, cette reine déchira ses vêtements de pourpre pour témoigner la douleur qu'elle éprouvait en se séparant de son époux. L'histoire de cette guerre terrible nous offre encore sur le costume de Louis VIII un détail qui mérite de trouver place ici. Nous laissons parler le savant historien de la croisade contre les Albigeois. « Le prince Louis, dit M. Fauriel, tint une assemblée dans laquelle on délibéra, après avoir pris Marmande, si tous les habitants, hérétiques ou non, seraient ou ne seraient pas égorgés jusqu'au dernier (on décida qu'ils le seraient tous). Le prince, appuyé sur un coussin de soie, ployait et reployait son gant cousu d'or sans dire mot pendant la délibération. Un prince qui ne dit mot, qui joue avec son gant d'or dans une telle circonstance !!! »

Pour rester fidèle à cette exactitude dont nous nous sommes fait une loi dans le cours de ce travail, nous devons ajouter que ces récits de la magnificence de Louis VIII ne s'accordent guère avec d'autres témoignages historiques d'après lesquels la robe la plus riche de ce prince aurait coûté neuf livres quinze sols, c'est-à-dire cent quatre-vingt-dix-huit francs de notre monnaie. S'il en était réellement ainsi, le roi de France, il faut en convenir, n'était en fait de luxe qu'un bien mince personnage comparativement au roi d'Angleterre, car nous voyons dans Kington que l'un des habits de Richard II avait coûté 30,000 marcs d'argent, soit 4,500,000 francs, et que parmi les seigneurs de la cour d'Angleterre il s'en trouvait, comme Jean d'Arundel, qui possédaient à la fois jusqu'à cinquante-deux habits complets en étoffe d'or.

Ce n'était pas saint Louis qui se serait laissé entraîner à ces superfluités vraiment désastreuses pour le peuple qu'elles ruinaient en impôts. S'il se montra quelquefois paré d'habits splendides, c'était, comme Charlemagne, non par vanité, mais par

(1) Collection Guizot, t. XI, p. 392-394.

condescendance pour la dignité du pouvoir, et ce que l'on sait de son costume habituel, soit par les textes, soit par les monuments figurés, atteste toujours de sa part la simplicité la plus grande. En 1226, à l'âge de treize ans, il portait les cheveux courts, un bonnet de velours rouge, une tunique, et par-dessus cette tunique, un manteau doublé de fourrures, à fond brun semé de fleurs rouges, à manches larges et tombantes, fendues horizontalement pour passer les bras, des chausses rouges et des souliers noirs. Ce même roi, plus avancé en âge, est représenté, d'après un vitrail de la cathédrale de Chartres, avec une cotte de couleur pourpre, une ample gamache verte fourrée d'hermine, des éperons, et un simple cercle d'or sur la tête.

Après avoir suivi quelque temps les modes de la cour, et porté comme la noblesse de riches fourrures, le saint roi, par scrupule de conscience, fit dans sa toilette une réforme complète; il remplaça les fourrures de vair et de martre par des fourrures plus simples, et, « à son retour des croisades, en 1254, dit M. de Villeneuve-Trans, il était vêtu d'une robe de camelot fourrée de poil de chèvre ou d'agneau, quelquefois d'un camelot noir ou bleu; ses éperons et ses étriers étaient en acier bruni, tandis que les bourgeois, les paysans mêmes se montraient revêtus à l'envi de riches habillements. » Dans les grandes occasions, saint Louis, d'ailleurs, savait faire taire son humilité, comme on le vit aux fêtes de Saumur, et en 1234, dans la Provence, où il parut avec les insignes chevaleresques de l'ordre de la *Cosse des Genêts*, c'est-à-dire avec la cotte de damas blanc et la toque ou chapel de velours violet ombragé de plumes. Dans les circonstances ordinaires, il ne se distinguait du reste de ses sujets que par une simplicité plus grande. C'est ce que témoigne l'anecdote suivante que nous empruntons à Joinville :

Un jour de Pentecôte, saint Louis était à Corbeil avec trois cents chevaliers environ, maître Robert Sorbon et Joinville. Après dîner, le roi descendit dans une petite place voisine d'une chapelle de cette ville : on causait, quand maître Robert Sorbon, prenant Joinville par son manteau, lui dit, en présence du roi et de la noble compagnie : « Si vous alliez vous asseoir sur cette place, à côté du roi, en prenant sur son banc une place plus élevée que la sienne, ne seriez-vous point à blâmer ? — Certes, répondit Joinville, je serais blâmable. — Eh bien ! reprit Robert Sorbon, laissez-vous donc blâmer, puisque vous êtes plus richement vêtu que le roi. — Je ne suis point, sauf l'honneur du roi et le vôtre, de cet avis, dit Joinville; car l'habit que je porte, tel que vous le voyez, m'a été laissé par mes père et mère, et je ne l'ai point fait faire exprès; c'est vous au contraire qu'il faut reprendre, vous, fils de vilain et de vilaine, qui avez délaissé l'habit de vos père et

mère, et qui êtes vêtu de camelot plus fin que ne l'est le roi lui-même. — Puis, prenant le pan du surcot de maître Robert et de celui du roi, Joinville rapprocha les deux étoffes en demandant s'il avait dit vrai. — Le roi prit la défense de maître Robert Sorbon, parce qu'il était toujours *pitéable à chascun;* mais au bout de quelques instants, il dit à Joinville que s'il avait soutenu maître Robert, c'est qu'il l'avait vu tellement embarrassé, qu'il s'était cru obligé de le réconforter par quelque bonne parole; mais qu'après tout, Joinville avait raison quand il disait qu'il fallait se vêtir honnêtement pour être plus aimé de sa femme et plus estimé de ses gens; que cependant il fallait toujours se vêtir suivant son état, « afin que les preudes du monde ne puissent dire : Vous en faites trop; n'aussi les jeunes gens : vous en faites peu (1). »

En notre temps d'égalité, le conseil du roi saint Louis mérite encore qu'on s'en souvienne.

A part la couronne et les armoiries royales, il ne paraît pas que les princesses se soient distinguées par quelque insigne particulier des autres dames nobles. On peut du moins le penser par ce que nous connaissons du costume des femmes de la famille de saint Louis, par Marguerite de Provence et Blanche, sa fille, née en Syrie, en 1252, et mariée à Ferdinant, infant de Castille. Les broderies de perles qui décorent la robe et la coiffure de Blanche, ses colliers et ses bracelets en perles ne sont point un ornement distinctif et particulier, mais tout simplement un enjolivement dans le goût espagnol. Quant à Marguerite de Provence, elle est richement vêtue, mais sans avoir rien qui l'isole du costume ordinaire des femmes de son temps. Dans l'un de ses portraits, elle est coiffée d'un bourrelet brun, rayé de bleu et surmonté d'une couronne fleurdelisée; elle a le voile, le collier pendant sur sa poitrine, la robe rouge, le corsage d'hermine, les manches vertes et or, le manteau d'azur fleurdelisé et la chaussure pointue et noire. — Le rouge, le rose et le bleu sont à cette époque les couleurs qui dominent dans la toilette des femmes de haut parage, comme on le voyait encore par un vitrail de Notre-Dame de Chartres, où Mahaut, comtesse de Boulogne, et Jeanne, sa fille, paraissaient, l'une avec une robe d'azur fleurdelisée, l'autre avec une robe rose et une ceinture d'or.

Nous mentionnerons encore, mais seulement pour mémoire, le costume des statues de femmes qui ornent le portail de plusieurs églises, et particulièrement le portail de la cathédrale de Chartres. Ces statues, qui appartiennent au douzième et au treizième siècle, et non au sixième et au septième, comme l'ont pensé Mont-

(1) Joinville, *Hist. de saint Louis*. Paris, 1668. In-f°, p. 7 et 8.

faucon et d'autres archéologues, sont plutôt des figures de fantaisie que des portraits historiques. Il n'y a rien de certain dans les noms qu'on leur a attribués, et les artistes qui les ont exécutées ont suivi, selon toute apparence, leur imagination plutôt que la réalité vivante qu'ils avaient sous les yeux.

En ce qui touche Philippe le Hardi, successeur de Louis IX, nous ne savons rien qui mérite d'être particulièrement noté ; nous nous bornerons à rappeler le couronnement de sa femme Marie, couronnement qui eut lieu à Paris en 1275, dans la Sainte-Chapelle.

La fête fut grande et belle ; les barons et les chevaliers étaient vêtus de drap de couleurs variées, gris, vert, écarlate. Des fermaux d'or, des émeraudes, des saphirs, des hyacinthes, des perles, des rubis brillaient sur leurs épaules et leurs poitrines. Des anneaux d'or chargeaient leurs doigts, et leurs têtes étaient ornées de riches trécouers et de guimpes tissues de fin or et couvertes de fines perles et autres pierreries. » Les bourgeois de Paris qui ne voulaient pas se laisser effacer par les nobles, rivalisèrent de luxe avec eux, et « encourtinèrent la ville de riches draps de diverses couleurs (1). »

On peut penser, d'après ce que nous avons dit du costume dans le cours des deux siècles dont nous venons de parcourir l'histoire, que, malgré les désastres des croisades, les guerres étrangères, les guerres religieuses, les dissensions intestines des villes, l'aisance et le luxe étaient beaucoup plus répandus qu'on ne serait porté à le croire quand on juge le moyen âge d'après l'apparence de sa barbarie intellectuelle. Des témoignages nombreux et irrécusables sont là pour prouver que la fabrication indigène, en tout ce qui touche la confection des effets d'habillements, étoffe, chaussure, linge, etc., avait atteint un grand degré d'activité ; que, de plus, les relations du commerce s'étendaient beaucoup plus loin qu'on ne le suppose, et que les riches au douzième et au treizième siècle étaient dans leur mise bien autrement magnifiques que les riches de nos jours. Guillaume le Breton, Guillaume de Nangis et d'autres chroniques, contemporains de Philippe-Auguste et de saint Louis, abondent à ce sujet en curieux détails : parmi le butin enlevé par les Français à l'armée d'Othon après la bataille de Bouvines, Guillaume le Breton cite des vêtements travaillés par les Chinois avec beaucoup d'art, que le marchand, dit-il, « transporte chez nous de ces contrées lointaines, cherchant dans son avidité à multiplier ses petits profits sur quelque objet que ce soit. » Le même chroniqueur, en racontant la

(1) *Cérémonial françois*, recueilli par Godefroy. 1649. In-f°, t. I, p. 468.

campagne de Philippe-Auguste contre les Poitevins, montre des hommes d'armes sortant d'un château chargés « des brillants vêtements des nobles, d'ornements pour la poitrine teints en écarlate et recouverts d'étoffes de soie, de tentes tissues en fil de diverses couleurs. » Il parle aussi, à propos des ovations faites au héros de Bouvines, des tapisseries de soie, des courtines éclatantes qui ornaient les rues, les chemins, les murailles de châteaux, et, chose vraiment singulière, qui se rencontre d'ailleurs dans toutes les civilisations peu avancées, au moment où l'on étalait tant de splendeurs dans les habits, on était en général dans l'ameublement d'une simplicité extrême. Il y avait même plus que de la simplicité, il y avait du dénument; ainsi, tandis que l'argent, l'or, les pierres précieuses brillaient sur les habits des seigneurs et les harnais des chevaux, le parquet des maisons et des palais n'était couvert que de paille, et il n'est pas rare dans les miniatures des manuscrits de voir des appartements seigneuriaux qui n'ont pour tous meubles qu'un banc, un coffre et une cage. A part les habits et la beauté des chevaux, la vaisselle de table et la somptuosité des repas rappelaient à peu près seules la fortune des personnes à l'aise, et de ce côté il y avait souvent profusion. Assiettes, gobelets, aiguières, coupes d'argent, rien ne manquait à l'éclat du service, même dans les abbayes, et l'on voit, en 1295, Barthélemy, abbé de Saint-Père de Chartres, se réserver pour son service personnel après avoir résigné sa charge d'abbé, vingt-quatre écuelles ou assiettes d'argent, savoir : douze grandes et douze petites, six gobelets à pied et six sans pied, six *madres* ou verres de cristal, six *annizei* à pied et six sans pied, et douze cuillers d'argent.

L'Église, qui ne cherchait pas et ne pouvait pas chercher le bien-être matériel des populations, et qui ne voyait le plus souvent dans les profits du commerce qu'un gain illicite, dans les artifices de la toilette qu'un piége de Satan, l'Église s'éleva avec une grande force contre les prodigalités du costume et les prodigalités de la table. Elle reprocha aux nobles de dépouiller et de torturer les malheureux pour paraître avec plus d'éclat dans les fêtes et les tournois. Elle continua par les synodes et les conciles la guerre qu'elle avait depuis longtemps déclarée à la vanité, et ralliant à ses principes la législation civile, elle obtint de Philippe le Bel, en 1292, une ordonnance qui réglait pour chaque condition le nombre des habits, le prix des étoffes, la nature des meubles. Cette ordonnance, qui est le point de départ de toutes nos lois somptuaires, a été souvent citée ou analysée, mais il est rare que des morceaux de cette nature ne perdent pas de leur physionomie quand ils subissent la transformation du langage moderne, et c'est pourquoi nous croyons devoir reproduire ici la célèbre loi de Philippe le Bel, non pas dans toute son étendue, mais du

moins en ce qui touche les points les plus saillants, dans la pureté primitive de son texte. En voici les dispositions principales :

Nulle bourgoise n'aura char. — *Item*, nul bourgois ne bourgoise ne portera vair, ne gris, ne ermines, et se délivreront de ceux que ils ont de Pâques prochaines en un an. Ils ne porteront, ne pourront porter or, ne pierres précieuses, ne couronnes d'or, ne d'argent. — *Item*, nul clerc, se il n'est prélat, ou establis en personnage, ou en dignité, ne pourra porter vair, ne gris et ermines, fors en leurs chaperons tant seulement. — *Item*, li duc, li comte, li baron de 6,000 livres de terre ou de plus, pourront faire quatre robes par an et non plus, et les femmes autant. — *Item*, nul chevaliers ne donra à nuls de ses compagnons que deux paires de robes par an. — *Item*, tous prélats auront tant seulement deux paires de robes par an. — *Item*, tous chevaliers n'auront que deux paires de robes tant seulement, ne par don, ne par achat, ne par autre manière. — *Item*, chevalier qui aura 3,000 livres de terre, ou plus, ou li bannerets, pourra avoir trois paires de robes par an, et non plus, et sera l'une de ces trois robes pour esté. — Nuls prélats ne donra à ses compaignons que une paire de robe l'an et deux chappes. — Nul escuiers n'aura que deux paires de robes, par don, ne par achat, ne en nulle autre manière. — Garçons n'auront qu'une paire de robe l'an. — Nulle damoiselle, se elle n'est chastelaine, ou dame de 2,000 livres de terre, n'aura qu'une paire de robes par an. — Nuls prélats ou barons, tant soient grands, ne pourront avoir robe de plus de 25 sols tournois l'aune de Paris. — Les femmes aux barons à ce feur (prix). — ... Li bannerets et li chastelains ne pourront avoir robes pour leur corps de plus de 18 sols tournois l'aune de Paris, et leurs femmes à ce feur. — ... Li escuiers, fils de barons, bannerets et chastelains ne pourront avoir robes de plus grand pris de 15 sols tournois de Paris. — Les autres escuiers qui ne sont de mesuage et se vestent de leur propre, ne pourront faire robes de plus de 10 sols tournois l'aune. — Clercs qui sont en dignitez ou en personnages ne pourront faire robes pour leur corps de plus de 16 sols tournois l'aune de Paris...... — Bourgois qui auront la value de 2,000 livres tournois et au-dessus ne pourront faire robe de plus de 12 sols 6 deniers tournois l'aune de Paris, et leurs femmes de 16 sols au plus. — Les bourgois de moins de value ne pourront faire robes de plus de 10 sols tournois l'aune, et pour leurs femmes de 12 sols au plus. (*Recueil des Ordon.*, t. Ier, p. 344.)

X.

VÊTEMENTS AU QUATORZIÈME SIÈCLE.

L'ordonnance somptuaire de Philippe le Bel fut impuissante à arrêter l'envahissement du luxe, ou à maintenir entre les diverses classes de la société les distinctions que les progrès incessants du tiers état tendaient à effacer chaque jour ; chacun continua de s'habiller avec la même recherche que par le passé. La mode, bien loin d'abdiquer son empire, se montra de jour en jour plus capricieuse. On perfectionna les anciennes étoffes, on en inventa d'autres plus brillantes encore, et l'on verra par les détails qu'on va lire que le quatorzième siècle, comme le dix-neuvième, ne resta point en arrière pour les articles de *haute nouveauté*. Ceux qui voulaient s'habiller avec recherche devaient quelquefois se trouver embarrassés pour choisir parmi les nombreuses étoffes dont on trouve la mention dans les documents contemporains du siècle qui nous occupe. Au nombre de ces étoffes, nous citerons le *camocas*, qui était suivant les uns une étoffe de poil de chameau ou de chèvre sauvage, et suivant d'autres une sorte de brocart bleu-foncé et rayé ; le *mattabas*, drap d'or qui servit de poêle au tombeau du roi Philippe VI ; le *samit*, étoffe de soie brochée en or et argent ; les *escarlates* de Douai, qui servaient particulièrement à la cour pour faire ce qu'on appelait les habits de livrées ; les draps de soie verts et vermeil à vignettes ; les draps d'or de Lucques, à rosettes ; les draps diaprés blanc et diaprés vermeil de la même ville ; les *brunettes* ; le *fin marbre de Bruxelles* ; le *vert à bois* qu'on employait principalement pour faire des surcots ; le *baudequin*, étoffe d'or de soie, qui figure en 1380 dans la toilette des bourgeois de Paris, lorsque

ceux-ci se rendirent solennellement au-devant de Charles VI. Nous mentionnerons encore parmi les étoffes précieuses le *sandal*, qui figure encore dans un compte de 1351 ; le *racamas*, mentionné par Étienne de la Fontaine, dans un compte de la maison du roi, comme une étoffe d'or ; les *draps à bêtes et à oiseaux*, ouvrés de feuillages qui servaient principalement à tapisser les chambres de luxe ; les *velluiaux paonnez ;* les *escarlates paonnacez* (pavonatilis pannus), parce que cette étoffe était diaprée comme la queue d'un paon, ou qu'on y représentait quelquefois cet oiseau.

Comme dans les siècles précédents, quelques-unes des étoffes dont nous venons de parler n'étaient encore que le produit importé des fabriques de l'Orient, de l'Italie et des Pays-Bas; mais déjà on tentait de nombreux essais en France pour en naturaliser la fabrication. L'industrie du drapier s'était propagée dans le Midi en même temps que la production de la soie commençait à s'y développer, et le savant historien du Languedoc, dom Vaissette, nous apprend que le 1er juillet 1345, le sénéchal de Beaucaire fit partir un exprès de Nîmes pour porter à Paris douze livres de soie de Provence achetées à Montpellier pour la reine de France, au prix de soixante-seize sous tournois la livre, ce qui équivaut à quatre-vingts francs environ de notre monnaie. L'art de la teinturerie se perfectionnait en même temps, on teignait très-bien en rouge avec la graine d'écarlate, le bois connu sous le nom de *Brésil*, la garance; en bleu avec le pastel, en jaune avec la gaude, en brun avec la racine de noyer. Les corporations de tailleurs, de chaussetiers, de pourpointiers, de cousturiers, de pelletiers se multipliaient de tous côtés, et d'importantes modifications allaient être apportées dans le costume. Avant de signaler ces diverses modifications, nous allons donner, comme nous l'avons fait pour les étoffes, la nomenclature des vêtements qui sont le plus ordinairement mentionnés dans le quatorzième siècle.

Parmi ces vêtements, quelques-uns figurent déjà aux époques précédentes, comme le *bliaus* et la *garnache*. Le *bliaus*, dont il est souvent question dans les romans des treizième et quatorzième siècles, paraît avoir été commun aux hommes et aux femmes, et l'on peut croire qu'il était garni de fourrure. La *garnache, garnachia, garnacia*, était comme le *bliaus* porté par les personnes des deux sexes. On la voit en 1271 servir de vêtement habituel aux Marseillaises, et en 1351 on la retrouve dans les comptes de Jean de la Fontaine, qui la désigne comme un manteau long fendu d'un côté. Le roi de France à cette époque avait des *garnaches* en velours rouge, et d'autres en velours blanc avec des manches doublées d'hermine. Le *rondeau, rundellus, rotondellus*, mentionné par le concile d'Angers en 1365, était un habit collant, court et à boutons. La *cotte hardie, cotardia*, figure souvent dans les comptes de ménage, et c'était, selon toute apparence, soit un habit de voyage, soit un habit

d'intérieur, dont on se revêtait pour faire des besognes pénibles; on doit le croire du moins par les deux extraits suivants : « 20 aunes de draps tannez de Louvain, pour faire 6 cotes hardies à relever de nuiz pour les damoiselles et femmes de chambre de ladite duchesse (cette duchesse n'est pas désignée). — *Alibi :* cotte hardie d'hiver (1). »

« Cottes hardies fourrées d'aigneaux et houces à chevaucher en estat d'escuirie, pour nos seigneurs qui furent faits chevaliers à la feste de l'Estoile... L'on a délivré pour la chevalerie des seigneurs (Jean et Philippe de France, Louis de Bourbon, Philippe et Louis de Navarre, et Charles d'Artois), à chascun pour cotte hardie et houce 6 aunes et demie..... pour fourrer une cotte hardie de camelin à bois. — Pour fourrer une cotte hardie d'un blanc coignet(?)... pour fourrer à chascun une cotte hardie d'un brun tanné qu'ils orent de livrée ensemble et avec eux ceux qui furent faits chevaliers en leur compagnie, pour chascune cote une penne d'aigneaux noirs et un chaperon de semblables aigneaux d'Arragon, pour chevaucher en estat d'escuirie... Pour un fin camelin de Chasteau-Landon à faire pour ledit seigneur cotes hardies fourrées de menu vair et houces sengles (simples?) pour aller en son déduit (2). »

Nous trouvons encore dans les inventaires le manteau fourré de peau de renard, le manteau simple, l'épitoge d'étamine, la robe fourrée de peau de lapin de Calabre, la tunique à capuchon, les *doublés*, les *cloques* ou cloches, espèce de cape de voyage. Les vêtements dont l'usage était le plus fréquent au quatorzième siècle sont le *surcot*, la cotte-hardie et la houppelande; et ce fut vers 1340 que des formes entièrement nouvelles se montrèrent dans les habillements. « Aux environs de cette année, dit le second continuateur de Nangis, les hommes, et particulièrement les nobles, les écuyers et leur suite, quelques bourgeois et tous leurs serviteurs, commencèrent à changer de costume et d'habits; ils prirent des robes si courtes et si étroites, qu'elles laissaient apercevoir ce que la pudeur ordonne de cacher. Ce fut pour le peuple une chose très-étonnante que de voir ainsi vêtues des personnes qui auparavant ne se montraient que d'une manière honnête. »

Les Grandes Chroniques de Saint-Denis s'expriment à peu près dans les mêmes termes à l'occasion de la perte de la bataille de Crécy, livrée en 1346 :

« Nous devons croire que Dieu a souffert ceste chose à cause de nos péchés; car
» l'orgueil estoit bien grant en France, surtout chez les nobles; grande estoit aussi

(1) Ducange, v° *Cotardia*.
(2) Comptes d'Étienne de La Fontaine, Collect. Leber, t. XIX.

QUATORZIÈME SIÈCLE. — LE SURCOT, LA HOUSSE, ETC. 165

« la convoitise de richesses et deshonnesteté de vesteure et de divers habits
« qui couroient communément par le royaume de France, où les uns avoient
« robes si courtes qu'il ne leur venoient que aux hasches, et quant il se baissoient
« pour servir un seigneur, ils montroient leurs braies et ce qui estoit dedens à
« ceux qui estoient derrière eux ; et estoient si estroites qui leur falloit aide à
« eux vestir et au despoillier, et sembloit que l'en les escorchoit quant l'en les
« despoilloit. Et les autres avoient robes fronciées sur les rains comme femmes, et
« avoient leurs chaperons destreuchiés menuement tout en tour, et une chauce
« d'un drap et l'autre d'autre ; et leur venoient leurs cornettes et leurs manches
« près de terre, et sembloient mieux jugleurs que autres gens, et pour ce, ce ne
« fu pas merveille si Dieu voult corriger les excès des Francois par son flael, le
« roy d'Angleterre. »

Les deux passages que nous venons de citer constatent dans les modes un changement notable, et il est hors de doute que ce changement s'opéra vers 1340. Le surcot prit la forme d'une tunique très étroite boutonnée par devant, et qui recouvrait entièrement la cotte dans toutes les parties du corps, à l'exception des avant-bras. Sous le règne de Charles V, on adopta la *housse,* pour dissimuler les formes que les vêtements serrés dessinaient d'une façon souvent indécente. La housse, qui enveloppait complètement le buste dans la partie supérieure de la poitrine, s'ouvrait à cette hauteur sur les deux côtés et formait devant et derrière comme deux grands tabliers. Sous le règne de Charles VI, la *houppelande* fut substituée à la housse. — C'était, dit M. Quicherat, une sorte de redingote ou mieux de robe de chambre, tantôt longue, tantôt courte, mais dans tous les cas, garnie de manches traînant jusqu'à terre. Elle était ajustée au corsage, et serrée à la taille par une ceinture. La jupe, fendue par devant, flottait et s'ouvrait en raison de la longueur. Par dessous, l'homme se montrait dans un état voisin de la nudité... Une veste serrée, nommée pourpoint ou jaquette, venait s'attacher au défaut des côtes, après les braies qui elles-mêmes ne faisaient plus qu'une pièce avec les chausses. »

Le surcot serré, la housse, et en dernier lieu la houppelande, tels sont donc à partir de 1340, les vêtements dominants dans le costume des hommes. Il faut y ajouter comme pièce très importante, et comme vêtement traditionnel en usage dans les temps antérieurs, les manteaux qui étaient de deux espèces, les uns retombant sur le dos et maintenus sur la poitrine par un cordonnet, les autres qu'on nommait *manteaux à parer* ou *manteaux à la royale*, enveloppant le corps tout entier, fendus à droite et se retroussant sur le bras gauche. Il serait fort difficile du reste de décrire d'une manière toujours très exacte les différentes espèces de

vêtements dont on usait à l'époque qui nous occupe, car auprès des types généraux viennent se grouper les fantaisies les plus bizarres ; il faut citer au premier rang les habits mi-partis, c'est-à-dire les habits qui dans la même pièce, surcot, pourpoint ou chausses, se composaient d'étoffes de deux couleurs différentes. Ainsi, le côté droit de la poitrine était rouge ou noir, et le côté gauche jaune ou blanc. Il en était de même des bras et des jambes ; et comme on choisissait de préférence, pour les opposer entre elles, les couleurs les plus tranchées, l'unité disparaissait complètement et le même personnage semblait fait de pièces et de morceaux.

Le costume des femmes ne différait en général de celui des hommes que par la façon, et les noms étaient à peu près les mêmes. Elles portaient la cotte, et par dessus la tunique flottante ou cotte hardie. Cette tunique était tailladée à la hauteur des hanches, afin que l'on pût voir la ceinture, qui se plaçait sur la cotte ; sous Charles V, ce vêtement atteignit une ampleur extraordinaire ; on y ajouta une queue traînante de près d'une aune ; les manches ouvertes vers le milieu descendirent jusqu'aux pieds, et ce costume, large et flottant, appliqué comme un manteau sur la cotte qui serrait et dessinait les contours, formait un ensemble plein de grâce ; on ajoutait quelquefois à cette toilette une mantille de fourrures ornée d'un galon d'or qui descendait devant et derrière, jusqu'à la ceinture. Les dames nobles portaient sur leurs tuniques le blason de leur famille, et toutes celles qui avaient des prétentions à l'élégance, laissaient passer le collet de leur chemise, qui était plissée, comme le témoignent ces vers d'un poëte du xive siècle qui dit en parlant des femmes de son temps, qu'elles avaient :

> Sercot d'ermine moult bel,
> De soie en graine ; et chascun d'els
> Avoit bon mantel d'escurels,
> Et chemise ridée et blanchie, etc.

Quant aux veuves, elles portaient quelquefois, comme dans les siècles précédents, un costume qui les faisait reconnaître ; c'était un scapulaire blanc semé de larmes noires, qu'elles ne quittaient que quand elles prenaient un second mari. Leur ceinture consistait en un cordon de laine semblable à celui des religieuses de saint François.

Sous le roi Charles V, comme de nos jours, les étoffes moelleuses et douces au toucher, qui semblent frémir au moindre mouvement de la femme qui les porte, avaient la vogue auprès des dames françaises ; elles n'épargnaient rien pour se

procurer du taffetas, *tafatasus, tafatanus, taffata*, du damas, du sandal, et l'espèce de satin nommé *samit*. Mais comme ces étoffes, faites avec de la soie, ne se fabriquaient point encore en France, il fallait les tirer d'Italie, et le prix, à cause de la matière première, devait en être très élevé, car la soie elle-même était très rare. Dom Vaissette nous apprend en effet, que le 1er juillet 1345, le sénéchal de Beaucaire, fit partir un exprès de Nîmes pour aller porter à Paris, douze livres de soie de Provence, achetées pour la reine à Montpellier au prix de soixante-seize sols la livre. Les artifices de la coquetterie la plus raffinée s'ajoutaient au luxe des vêtements. Outre les parfums, les femmes faisaient un grand usage du fard, et l'on vit en 1369, Hugues, évêque de Béziers, en défendre l'emploi, sous les peines les plus sévères, dans toute l'étendue de son diocèse. Le costume des femmes, comme leur coiffure, variait du reste selon les provinces. A Bordeaux, elles portaient la coiffure à deux pointes; dans d'autres contrées du midi elles avaient le voile. Les précieux détails qui nous ont été conservés par Dom Vaissette (1), sur la toilette des femmes de Montpellier, montrent, par la comparaison avec d'autres provinces, combien il est difficile en semblable matière, d'établir des règles précises.

Malgré les bizarres caprices de la mode les femmes restèrent longtemps fidèles aux lois sévères de la décence, mais sous le règne de Charles VI, elles commencèrent à montrer moins de retenue, et à découvrir leurs épaules, leurs gorges, leurs jambes, et même leurs flancs. C'est ce que témoigne, d'une manière positive, la pièce de vers intitulée *Le Chastiement des dames* par Robert de Blois (2).

> De ce se fet dame blasmer
> Qui seut (3) sa blanche char monstrer
> A ceux de qui n'est pas privée.
> Aucune lesse deffrenée
> Sa poitrine, pour ce c'on voie
> Comme fetement sa char blanchoie :
> Une autre lesse tout de gré
> Sa char apparoir au costé ;
> Une de ses jambes trop descuevre :
> Prudhom ne loe pas ceste œvre.

Le vieux poëte nous apprend encore que de son temps, les dames pour se conformer aux lois de la bienséance, devaient porter un voile en montant à cheval ou

(1) *Hist. du Languedoc*, édit. in-fol., t. IV, Preuves, p. 293.
(2) *Fabliaux*, édit. de Méon. t. II, p. 184.
(3) *Seut* ou *seult* c'est-à-dire à l'habitude, du latin *solere*.

en se rendant à l'église; mais que quand elles se trouvaient devant des personnes de qualité, elles devaient rester le visage découvert. Il leur recommande de se couper les ongles, et surtout de ne point permettre à d'autres qu'à leurs maris d'introduire la main dans leur sein; il leur explique que les *affiches*, c'est-à-dire les agrafes et les épingles n'ont été inventées que pour défendre les femmes contre ces familiarités, qui semblent du reste avoir été de mode au temps de Robert de Blois. Nous ajouterons que ce fut dans les dernières années du règne de Charles VI, ou dans les premiers temps du règne de Charles VII, qu'on vit se répandre la mode des bourrelets rembourrés, nommées *mahoîtres*, espèces d'épaules postiches, d'où pendaient de grandes manches déchiquetées ; et que vers la même date quelques femmes prirent l'habitude de porter, comme à l'époque mérovingienne, des cannes à tête ciselée. Dans le même temps la ceinture, qui jusqu'alors avait été placée à la hauteur des hanches, fut portée beaucoup plus haut de manière à raccourcir la taille et à relever les seins. Philippe de Maizières, dans le *Songe du vieux pèlerin*, parle des femmes bien parées, qui, en troussant et montrant leurs mamelles, cherchant à paraître plus belles. Si les dames à l'époque qui nous occupe, ne se servaient point encore du corset, qui ne fut, dit-on, inventé qu'au xvi^e siècle, elles avaient du moins déjà l'usage de se lacer ; et chose à noter dans l'histoire des coquetteries féminines, ce serait au xiv^e siècle qu'on aurait en France, pour la première fois, considéré la finesse de la taille comme une beauté, et par cela même cherché, à l'aide du lacet à la rendre plus mince.

Si des types généraux du costume, et des pièces principales du vêtement des hommes ou des femmes, nous passons maintenant aux accessoires de la toilette, nous trouvons que l'usage des gants, des ceintures, et des bijoux était répandu dans toutes les classes. On voit par les détails des joûtes que Charles VI fit célébrer en 1389, que les dames qui assistèrent à cette fête portaient des gants de soie qu'elles donnèrent aux chevaliers qui entrèrent dans la lice. Les gants des simples prêtres étaient de cuir et cousus ; ceux des évêques étaient de soie et faits sur le métier. Les ceintures qui formaient l'un des plus riches ornements du costume féminin, étaient tantôt en étoffe brodée, tantôt en métal, soit en cuivre avec des clous d'argent, soit en argent avec des ornements d'or, ou des émaux précieux. On y suspendait encore d'élégantes aumônières, des bourses, des chapelets de verre, d'ambre, de corail ou de métal, des clefs, et surtout des cachets attachés à une chaînette (1). Les agrafes et les boutons, les bracelets, les

(1 Du Cange, v° *Sigillum*.

bagues, étaient aussi un objet de grand luxe; on les ciselait; on les émaillait, on les ornait de pierres et de perles; et c'était alors Montpellier, Limoges et Paris, qui avaient le monopole de cette fabrication. Une ordonnance de 1355 porte que les orfèvres de Paris ne pourront travailler à moins de 19 carats 1/5; en 1368, on leur défend de fabriquer des ceintures ou des bijoux pesant plus d'un marc d'or ou d'argent; on veille avec une extrême attention, à ce que leurs pratiques ne soient jamais trompées, ni sur la qualité de la matière première, ni sur la mise en œuvre, et par une exception singulière on ne leur permet de monter des pierres fausses que pour le roi, la reine ou ses enfants (1).

Les habillements de tête des hommes, dans la seconde moitié du xive siècle, comprenaient d'abord la *coiffe* ou *couvre-chef*, qui se plaçait immédiatement sur la tête, pour la préserver du froid, et qui se nouait sous le menton. Cette coiffe, dans les dernières années du même siècle fut remplacée par la calotte, qui se nouait de la même manière. On employait pour confectionner les calottes toutes sortes d'étoffes indistinctement, mais elles étaient presque toujours de la même couleur que les coiffures qui les recouvraient. Les laïques seuls avaient le droit d'en porter, et des statuts synodaux du diocèse de Poitiers, rédigés en 1377, défendent aux ecclésiastiques d'en faire usage dans l'exercice de leur ministère. Sur la coiffe ou la calotte, on plaçait le chapel ou chaperon, dont la mode était déjà ancienne, mais qui subit à cette époque un changement notable en ce que la cornette, en s'allongeant outre mesure, forma une espèce de queue qui descendit jusqu'aux talons. Il y avait des chaperons de velours, de drap foulé, de tricot de laine, de peau d'agneau, et de fourrures. Ceux qui servirent de signe de ralliement aux Parisiens ameutés en 1357, par le prévôt des marchands, Étienne Marcel, étaient en drap rouge et bleu, et portaient une broche d'argent à plaque émaillée avec cette devise : *à bonne fin*. Dans le Languedoc, le chaperon au xive siècle était remplacé par le capuchon, qui servait indistinctement à la noblesse, aux ecclésiastiques et aux bourgeois, et l'on voit souvent cette coiffure figurer comme symbole dans les investitures féodales; ainsi en 1304, Jacques de Majorque investit par un capuchon le procureur du comte de Foix de la suzeraineté du château de Lez; et un siècle plus tard, en 1413, le sénéchal de Toulouse, installa Pierre de Gaissac, dans une charge de châtelain en lui donnant le capuchon de son prédécesseur, qui avait résigné cet office.

Les chaperons, et principalement les chapeaux ou chapels, figurent souvent

(1) *Recueil des ordon.*, t. III, p. 12.

dans les comptes de l'argenterie des rois ; on voit qu'on y employait du menu vair; du *bièvre*, c'est-à-dire des peaux de loutre ou de Castor, de la brunette, espèce de taffetas, dont la couleur tirait sur le noir, des franges d'or et de soie, des boutons d'or de Chypre (1). Le chapeau de maître Jean, le fou du roi de France en 1351, donnent une juste idée du luxe que l'on déployait quelquefois dans cette partie de la toilette. Ce chapeau, en loutre et en hermine, avait pour ornement, dans la partie au dessus du front, une dentelle brochée d'or et de soie, qui représentait un rosier, dont les feuilles étaient figurées par des plaques d'or et les fleurs par de grosses perles. Des feuillages d'or, semés de grenats, de perles et de pièces émaillées se déroulaient à droite et à gauche, et au sommet de la tête un dauphin d'or était fixé, par une vis tournante, au haut d'une broche d'argent. Un pareil luxe, appliqué aux fous des rois, est d'autant plus étonnant que ces sortes de personnages étaient traités d'ordinaire avec un grand mépris, et que suivant l'étiquette de la cour, leurs habits devaient être faits en *iraigue*, c'est-à-dire avec l'étoffe qui tapissait la chaise percée du souverain. Nous ajouterons qu'à la même époque on trouve encore dans les comptes la mention de ces *chapels de paon*, qui aux âges antérieurs avaient figuré parmi les objets les plus précieux du costume. On y retrouve également les *chapels de fleurs*, qui furent de mode jusqu'au règne de Philippe de Valois, et qui à cette époque furent remplacés par les *frontaux*, espèce de diadème formé d'un galon de soie, d'argent ou d'or, enrichi de perles et de pierreries. Comme les *chapels de fleurs* les frontaux se montraient dans les costumes des bals ou des festins d'apparat. Quant à la forme même et à la couleur des chapeaux d'homme, elles variaient à l'infini; les uns étaient ronds, les autres hémisphériques; il y en avait de blancs, de gris, de noirs, et l'on voit par un document de 1323, que les chapeliers de Paris, qui formaient alors une corporation très importante, divisée en une infinité de branches, étaient souvent fort embarrassés pour concilier les prescriptions, toujours invariables, de leurs statuts, avec les caprices toujours changeants de leurs pratiques.

Sous Philippe le Bel, c'est-à-dire, de 1285 à 1314, la coiffure des femmes consista en un chapeau affectant la forme d'un mortier de juge. La carcasse de ces chapeaux étaient en parchemin, recouvert d'une étoffe de soie, de velours ou de drap, ornée de paillettes ou de fils d'or. Vers 1320, on vit paraître la coiffure en cheveux, avec des réseaux de soie nommés *crépines*. On la rehaussait ordinairement par un fronteau, une bande de perles, ou un voile. Cette mode ne man-

(1) Voir Du Cange au mot *Capellus*.

quait pas d'élégance, mais à la fin du siècle elle fut abandonnée pour les *atours*, c'est-à-dire pour une coiffure, à laquelle on ajoutait, comme cela se voit encore si souvent aujourd'hui, des nattes postiches aux cheveux naturels. Ces *atours* étaient encadrés dans des bourrelets qui affectaient les formes les plus bizarres. M. Quicherat dit avec raison à ce sujet que « quand les coiffeurs du dernier siècle se mirent à étayer sur la chevelure des jardins, des toitures, des pagodes, des agrès de navires, ils se crurent des inventeurs, mais que le xive siècle les avait devancés.» Les femmes que les exagérations de la toilette scandalisent rarement, s'étonnaient quelquefois elles-mêmes de la bizarrerie de certains atours. Le chevalier de La Tour Landry raconte qu'une dame de ses amies, étant allée en 1372 à une fête patronale de sainte Marguerite, y rencontra « une damoiselle moult cointe et moult jolie, mais qui estoit plus diversement atournée que nule des autres. Et pour son estrange atour, tous la venoient regarder comme une beste sauvage. » La dame s'approcha d'elle et lui demanda comment s'appelait sa coiffure. — Elle lui répondit qu'on l'appelait l'atour du gibet. — Du gibet! dit la dame, eh! bon Dieu! le nom n'est pas beau, mais l'atour est plaisant. — Le chevalier de La Tour Landry ajoute qu'il demanda à son amie la description de cette coiffure, et que celle-ci s'empressa de lui en donner le détail, mais qu'il n'en put rien retenir si ce n'est que cet atour « estoit hault levé sur longues épingles d'argent, plus d'un doigt sur la teste, comme un gibet. » L'église, toujours sévère pour les hochets de la vanité féminine, tonna contre les atours, comme elle tonnait contre les poulaines. Les chansonniers eux-mêmes, attaquèrent au nom du bon goût ce que les prédicateurs attaquaient au nom de l'humilité et de la pudeur chrétienne; et le poëte Eustache des Champs, composa contre cette mode ridicule, le couplet suivant :

> Atournez vous, mesdames, autrement
> Sans emprunter tant de haribouras;
> Et sans querir cheveux estrangement
> Que maintes fois rongent souris et rats.
> Vostre affubler est comme un grand cabas;
> Bourriaux y a de coton et de laine,
> Autres choses plus d'une quarantaine,
> Frontiaux, filets, soye, espingles et neuds.
> De les trousser est à vous trop grande peine :
> Rendez l'emprunt des estranges cheveux.

Les sermons et les vers furent également impuissants contre les atours; et la mode,

en les détrônant bientôt, fit ce que les poëtes et les prédicateurs n'avaient pu faire, mais ce fut pour les remplacer par des bizarreries nouvelles.

Les chaussures changèrent aussi souvent que les *atours*. Il y en eut de toutes les formes et de toutes les couleurs, *soulers tranchiés*, c'est-à-dire ouverts sur la partie antérieure du pied, *soulers eschichiés*, souliers brodés, ou dorés, souliers à boutons ou à lacets, souliers de brocard, nommés estivaux, parce qu'on s'en servait pendant l'été, souliers décolletés avec deux oreilles bouclées sur la cheville; bottines rouges, noires, blanches ou bleues; bottes fourrées d'agneau ou de menu vair ; *bottes à relever de nuit* pour les femmes; etc. On y employait le feutre, le drap, le velours, la basane, le cordouan, ou cuir d'Espagne, qui a donné son nom au métier des cordouanniers, qui sont devenus les cordonniers modernes. Une ordonnance du roi Jean datée de 1350, règle dans les plus grands détails tout ce qui se rattache à l'industrie de la chaussure. L'emploi des différents cuirs est spécifié pour les différentes espèces de marchandises; il est toujours sévèrement interdit d'employer dans la même paire de bottes ou de souliers du vieux cuir et du cuir neuf, et par suite de cette distinction, les savetiers, qui ne faisaient que les raccommodages, formèrent toujours des corporations séparées. Le prix des souliers ordinaires à l'usage des femmes variait de vingt deniers à deux sols. Le prix des souliers d'homme était de trois sols six deniers à quatre sols. C'était là du reste le prix des chaussures les plus ordinaires, car la mode des poulaines occasionna nécessairement des dépenses beaucoup plus considérables. Ces poulaines, on le sait déjà, étaient des souliers dont la pointe démesurément allongée, se recourbait comme le fer d'un patin de Hollande. Depuis longtemps l'usage s'en était répandu en Europe, mais l'église l'avait toujours combattu avec une obstination singulière, soit qu'elle y vît un luxe condamnable, soit plutôt que la forme des pointes lui rappelât ces longues griffes dont les pieds du diable étaient armés dans les monuments de la sculpture, ou les enluminures des livres *ystoriés*. Suivant quelques érudits cette mode aurait été introduite au XIIe siècle par Foulques, comte d'Anjou (1). Suivant d'autres les poulaines auraient été inventées par Henri, fils de Geoffroy Plantagenet, qui passait pour le prince le plus accompli de son temps, mais dont l'un des pieds était déformé par une excroissance de chair, et qui voulut à l'aide de cette étrange chaussure déguiser son infirmité. Quoi qu'il en soit, cette forme nouvelle, toute gênante qu'elle fût, obtint le plus grand succès. Sous le règne de Philippe le Bel, la pointe des souliers prit des proportions plus considérables encore. La longueur en fut fixée à six

(1) *Hist littéraire de la France*, t. XII, p. 199.

pouces pour les paysans, à douze pouces pour les bourgeois, à vingt-quatre pour les nobles, mais il y en eut qui dépassèrent encore cette dernière mesure et qui se mirent presque dans l'impossibilité de marcher (1). Ce fut là pour l'église un nouveau sujet de scandale; les prédicateurs tonnèrent dans leurs chaires contre cette chaussure « de Dieu maudite. » L'autorité civile prit parti pour l'église; et le 9 oct. 1368, intervint une décision de Charles V faisant défense sous peine d'amende à toutes personnes, de quelque condition qu'elles fussent, de porter des souliers à la poulaine, attendu que cette chaussure était contre les bonnes mœurs, « en dérision de Dieu et de l'église. » La mode n'en persista pas moins pendant quelque temps, mais enfin sous le règne de Charles VI les poulaines firent place aux souliers en bec de canne, lesquels ne tardèrent point à être remplacés eux-mêmes par des chaussures qui n'avaient pas moins de douze pouces de large. C'est cette dernière mode, qui suivant quelques étymologistes a donné lieu au dicton : *être sur un grand pied* (2).

On voit par les détails qu'on vient de lire que dans ce XIVe siècle, où les invasions anglaises mirent souvent le pays à deux doigts de sa perte, la mode, en France, fut aussi tyrannique, aussi capricieuse qu'aux époques les plus calmes et les plus prospères. Ce fut en vain que, pendant la captivité du roi Jean, les états de la langue d'Oc tentèrent de ramener les populations du midi à des habitudes moins dispendieuses, en ordonnant « que homme ni femme pendant l'année, si le roi n'était pas délivré, ne porteraient sur leurs habits, or, argent, ni perles, ni fourrures de vair ou de gris, ni robes, ni chaperons découpés. » Ce fut en vain que Charles V afficha toujours dans sa tenue la plus grande simplicité, et qu'il se servit toujours pour lui-même, comme le dit Christine de Pisan, de vêtements honnêtes et chastes, ne souffrant point que nul homme de la cour, quelque noble et puissant qu'il fût, portât des habits trop courts, des poulaines ou des chaussures trop longues, ou que les femmes, serrées dans des robes étroites, portassent des collets trop grands. Malgré ce royal exemple, les nobles et les bourgeois eux-mêmes rivalisaient de luxe et de magnificence. Non seulement on changeait sans cesse de modes, mais encore on ornait les habits de riches doublures, de galons, et de fourrures précieuses. On voit par les statuts des teinturiers des Paris, en 1359, que les pelleteries ne gardaient point toujours leur nuance naturelle, et qu'on les teignait de diverses couleurs, principalement en rouge (3). La consommation des peaux dites ventres

(1) Voir Du Cange, Gloss. v° *Pigacia*, et v° *Poulaine*.
(2) *Collect. Leber.*, t. X, p. 427.
(3) *Recueil des ordonnances*, t. III, p. 369 et suiv.

de menu vair, avait atteint des proportions étonnantes. Vers 1374, le duc de Berri, en acheta 9,870 pour garnir cinq manteaux et cinq surcots, et dix ans plus tard le duc d'Orléans employa 2,797 peaux de la même fourrure pour une seule robe de chambre.

En parcourant les inventaires de la maison royale de France, ou des grandes maisons féodales, on est frappé des richesses qui se trouvaient immobilisées dans les toilettes d'apparat des rois et des princes. Ce sont des draps d'or massif d'outre-mer; des draps de soie verts et vermeils à vignettes; des draps d'or de Lucques à rosettes; des draps d'or et de soie diaprés, etc. Cette profusion d'habits et d'étoffes n'empêchait pas nos rois de faire faire des reprises à leurs manches, comme le témoignent plusieurs passages des inventaires, où sont portées en compte diverses sommes payées pour cette besogne à des *cousturiers*, c'est-à-dire à des tailleurs; mais dans les circonstances solennelles, ils se montraient rarement sans avoir revêtu les appareils de la grandeur, sans exhiber au grand jour, par eux-mêmes ou par leurs officiers, tous les trésors de leur vestiaire.

Christine de Pisan, que nous avons entendue tout à l'heure vanter la simplicité qui régnait à la cour de Charles V, après avoir également vanté la simplicité que la femme de ce grand roi maintenait dans son intérieur, Christine de Pisan ne peut s'empêcher d'admirer le luxe et l'élégance que cette princesse savait déployer les jours d'apparat : « Quelle était, dit-elle, la majesté de cette reine, lorsque couronnée ou parée de ses riches bijoux, elle était couverte de ses habits royaux, amples, longs et flottants, rehaussés de ce noble surcot que l'on appelle chappe ou manteau royal, du plus précieux drap d'or ou de soie, orné, ainsi que les cordons, les boutons et les ceintures, de pierres resplendissantes et de perles précieuses! Selon la coutume de la cour, elle changeait plusieurs fois d'habits aux diverses heures de la journée (1). »

Les récits des entrées solennelles abondent en renseignements curieux sur le luxe que les rois, les princes, les seigneurs de leur suite, ainsi que les bourgeois déployaient en ces occasions. Nous nous bornerons, parmi les nombreux documents du même genre, à citer ceux qui nous paraissent le plus intéressants pour notre sujet.

1380. — Charles VI fait son entrée solennelle à Paris. Il se revêt en approchant de cette ville, d'une robe semée de fleurs de lis d'or. Les bourgeois se portent à sa rencontre jusqu'à La Chapelle en habits mi-partis blanc et vert.

(1) *Christine de Pisan*, chap. XX ; — *Collection Michaud*, 1re série, t. I, p. 614.

1385. — Jean, comte de Nevers, fils aîné du duc de Bourgogne, épouse à Cambrai Marguerite de Bavière, et le même jour on célèbre dans la même ville le mariage de Guillaume de Bavière, avec Marguerite de Bourgogne. On voit figurer dans le cortége des nouveaux époux, cinquante chevaliers habillés de velours vert; deux cent quarante officiers en habit de satin de la même couleur, et un nombre infini de domestiques en livrée verte et rouge. Les dames portaient des robes d'étoffes d'or et d'argent, qu'on avait fait venir de Chypre et de Lombardie, et chose encore très rare à cette époque, elles avaient des parures de diamants.

1389. — Isabeau de Bavière fait son entrée à Paris. « Elle était vêtue, dit le religieux de Saint-Denis (1), d'une robe de soie toute semée de fleurs de lis d'or, et assise dans une litière couverte... On remarquait dans des chars peints et dorés les duchesses de Bourgogne, de Bar, de Berry et de Touraine, etc. Les bourgeois de Paris et le prévôt des marchands, tous à cheval et vêtus de vert, s'avancèrent à sa rencontre, ainsi que les officiers et serviteurs de la maison du roi, vêtus de rose, avec des musiciens qui faisaient entendre d'harmonieux concerts. »

« A Saint-Lazare, près de Paris, la reine et les duchesses placèrent sur leurs têtes des couronnes enrichies d'or et de pierreries; et l'on découvrit les carrosses... Les femmes et les jeunes filles étaient parées de riches colliers et de longues robes tissues d'or et de pourpre; les rues et les fenêtres étaient tendues, en l'honneur du cortége, d'étoffes de soie et de tapis précieux... Le lendemain, le roi Charles, vêtu de la robe, de la dalmatique, du manteau royal de couleur écarlate, broché d'or et de pierreries, et la tête ornée du diadème, entra dans la chapelle du palais, pour assister au couronnement. Peu après, la reine parut, vêtue de même et les cheveux tombants... elle alla prendre place sur un échafaud couvert de tapis d'or et assez élevé pour que tout le monde pût la voir. C'est là qu'elle devait recevoir l'onction sainte... »

1392. — Le duc de Bourgogne, accompagné du roi de France, se rend à Amiens pour y traiter avec le duc de Lancastre, oncle du roi d'Angleterre. Voulant paraître dans ce voyage avec un éclat digne de son rang, le duc fit confectionner par les ouvriers les plus habiles, deux houppelandes, l'une en velours noir, l'autre en velours cramoisi. Sur la houppelande noire, les boutonnières en broderie ornée de perles et de saphirs, rappelaient les insignes de l'ancien ordre chevaleresque de la Cosse de de genêts; une branche de rosier portant vingt-deux roses se dessinait en or sur la

(1) Documents inédits sur l'histoire de France. *Chronique du religieux de St-Denis*, pub. par M. Bellaguet; Paris, 1839, t. I, p. 611 et suiv. Nous supprimons les détails étrangers à notre sujet.

manche gauche; les roses étaient formées de saphirs entourés de perles et de rubis; et sur la robe brillaient entrelacés le P et l'Y qui formaient le chiffre du duc. Sur la houppelande de velours cramoisi, se dessinait en broderie d'argent un grand ours dont le collier, la muselière et la laisse étaient en rubis et en saphirs. La façon de ces deux robes avait coûté 2,977 livres, et on y avait employé trente et un marcs pesant d'or (1).

La houppelande étant comme vêtement de dessus la partie la plus apparente du costume, c'était ordinairement sur elle qu'on entassait les plus grandes richesses. On ne se contentait pas d'y broder des emblèmes chevaleresques, des plantes, des fleurs ou des animaux, on y traçait à l'aiguille des devises, des rébus. Il existe dans les comptes de la maison d'Orléans une note des dépenses faites pour les perles qui, au nombre de neuf cent soixante, avaient servi à décorer une houppelande. On avait brodé sur les manches les vers et la musique d'une chanson qui commençait par ces mots : *Madame, je suis tout joyeulx*. Chaque note était formée de perles (2).

Nous n'insisterons pas plus longtemps sur le détail des entrées solennelles, ou sur la toilette des princes et des rois (3) pendant la durée du siècle qui nous occupe. C'est toujours et partout le même luxe et le même cérémonial; et pour en finir avec ce qui concerne les fêtes et les costumes de cour, nous dirons que ce fut vers 1380 que la mode des robes et des manteaux à queue, portés par des suivantes ou des pages, commença à se montrer en France et se répandit de là dans le reste de l'Europe. L'usage des riches caparaçons pour les montures d'apparat, *palefrois et haquenées*, devint vers le même temps de plus en plus populaire ; et lors du sacre de Charles VI, en 1380, on vit au banquet royal donné à Reims, les officiers chargés du service de la table, apporter les plats d'honneur sur des chevaux caparaçonnés. C'est aussi à la fin de ce même siècle, qu'on voit paraître, dans les réunions des princes et des seigneurs, les premiers bals *masqués et parés*. Les mascarades dansantes, qui tiennent une si grande place dans l'histoire de ces folies étourdissantes qu'on est convenu d'appeler des amusements, sont pour la première fois mentionnées chez nous en 1393. Cette année, le mardi devant la Chandeleur, il y avait bal à l'hôtel Saint-Pol, à l'occasion du mariage d'une des filles d'honneur de la reine, avec un jeune chevalier de Ver-

(1) De Barante, *Hist. des ducs de Bourgogne*; Paris, 1842, in-8, t. I, p. 239.
(2) Quicherat, *Séance d'inauguration de l'école des Chartes*, 1847, in-8, p. 30.
(3) On peut consulter, à cet égard, la *Chronique du religieux de St-Denis*, publiée par M. Bellaguet; Paris, 1839, t. I, p. 601 et suiv., 617 et suiv., 632.

mandois. On mena grande joie, dit Froissart, et le soir, un écuyer d'honneur du roi, nommé Hugoin de Guisay, fit apporter six cottes de toile et « fit semer sus du lin délié en forme et couleur de cheveux ; il en fit le roi vêtir une et le comte Joigny une autre, et aussi une autre à messire Charles de Poitiers et à messire Yvain de Galles, la cinquième au fils du seigneur de Nantouillet et il vêtit la sixième : quand ils furent tous six vêtus de ces cottes ils se montraient être hommes sauvages, car ils étaient tous chargés de poil du chef jusques à la plante du pied. Cette ordonnance plaisoit grandement bien au roi et il en savoit grand gré à l'écuyer qui l'avoit avisée. »

Avant d'entrer dans le bal messire Yvain de Galles, se prit à penser qu'il serait dangereux avec un pareil costume, d'approcher des torches que les serviteurs de l'hôtel portaient à la main pour éclairer les salles; il fit part au roi de sa réflexion; Charles VI la trouva fort juste; il fit venir un huissier d'armes, et lui dit de se rendre dans la pièce où se trouvaient les dames, et d'ordonner, au nom du roi, à tous les valets qui portaient les torches de se tenir à l'écart quand ils verraient entrer six hommes sauvages. Ceux-ci, et le roi était du nombre, entrèrent peu d'instants après; ils commencèrent à *intriguer* les danseuses et se mirent à danser eux-mêmes. Par malheur le duc d'Orléans n'avait point entendu l'ordre transmis par l'huissier; il était entré en même temps que les hommes sauvages, avec six valets qui portaient des torches. « Il fut, dit Froisssart, trop en volonté de sçavoir qui ils étoient ; ainsi que les cinq dansoient, il approcha la torche, que l'un de ses varlets tenoit devant lui, si près de lui que la chaleur du feu entra en lui; la flamme du feu échauffa la poix à quoi le lin étoit attaché à la toile : les chemises lissées et poissées, sèches et déliées et joignants à la chair, se prirent au feu à ardoir, et ceux qui vêtus les avoient et qui l'angoisse sentoient, commencèrent à crier moult amèrement et horriblement; et tant il y avoit de meschefs que nul ne les osoit approcher. L'un des cinq, ce fut Nantouillet, s'avisa que la bouteillerie étoit près de là, si fut se jeter en un cuvier tout plein d'eau où on rinçait tasses et hancefs; cela le sauva, autrement il eût été mort et cers ainsi que les autres. » — Ainsi peu s'en fallut que la première de ces fêtes qui devaient plus tard occasionner dans le royaume tant de désordres de mœurs et tant de folles dépenses, ne fût inaugurée par la mort du roi. Chez un peuple comme le nôtre, toujours prêt à imiter ceux qui sont placés dans les rangs les plus élevés de la société, la mascarade de l'Hôtel Saint-Pol fut d'un fâcheux exemple. Une foule d'habitants de Paris prirent l'habitude, au mépris des an-

ciennes ordonnances, de sortir masqués, ou d'abaisser tellement leurs chaperons sur leurs yeux qu'il était impossible de les reconnaître. Des malfaiteurs profitèrent de cette mode pour commettre impunément leurs crimes ; et le même roi qui en 1393 avait autorisé les travestissements par son exemple, se vit, en 1399, dans la nécessité de défendre, et d'interdire à sujets, sous les peines les plus sévères de porter de faux visages.

A l'époque à laquelle nous sommes parvenus, comme dans les âges précédents, les diverses classes de la société, restaient encore séparées entre elles par la différence des vêtements. Les gens de loi, qu'on distinguait en gens de robe longue et gens de robe courte, portaient comme les clercs les cheveux rasés, la robe et le chaperon, tandis que les avocats avaient une soutane longue, et un manteau qui descendait jusqu'aux talons, avec deux ouvertures sur les côtés pour passer les bras. Les médecins, comme on le voit dans un manuscrit intitulé le *Livre des faits de monseigneur Saint-Louis*, avaient une robe grise, une ceinture noire, et un chapeau noir à mentonnière, tandis que les chirurgiens portaient un collet rouge et une toque rouge. Les receveurs généraux, les clercs, les notaires et les secrétaires des aides, étaient coiffés de chapeaux de castor ou de loutre qui leur étaient fournis tous les ans par l'État. Dans chacune des villes où se trouvait une université, les étudiants avaient aussi leur costume invariablement fixé ; ils devaient, en entrant dans les classes, renoncer à leur toilette mondaine ; remplacer les habits de couleur par une cape noire, et les souliers à la mode par des souliers noirs et couverts. En 1314, l'uniforme des écoliers de l'université de Toulouse se composait d'une tunique ouverte, d'une soubreveste, d'un corset sans manches, d'un capuchon, et la dépense pour l'habillement complet, ne devait point dépasser vingt-cinq sols tournois. Les seuls maîtres en théologie avaient le droit de porter des habits d'un prix plus élevé. L'université de Paris n'était pas moins sévère que celle de Toulouse, à l'égard de la tenue de ses membres. Quelques maîtres étant venus en manteaux aux assemblées générales, cette licence fut regardée comme un affreux scandale, et le 3 février 1363, défense fut faite à tout maître de quelque faculté ou nation qu'il fût, de se présenter à la réunion générale ou particulière autrement qu'en habit décent, c'est-à-dire avec la chappe ou épitoge, à peine d'être chassé par le recteur. Le vêtement des maîtres, ainsi que celui des écoliers fut encore l'objet d'une attention toute particulière de la part des cardinaux de Saint-Marc et de Montaigu, lors de la réforme de 1366. C'était là, du reste, une précaution sage ; car les jeunes gens, tout en suivant les cours de l'université, se livraient

aux plus grands désordres, et en les obligeant à porter une sorte d'uniforme, on les reconnaissait partout et on pouvait exercer sur eux une surveillance plus active.

Par cela même qu'elles avaient un blason, les villes avaient aussi chacune une couleur particulière; c'était ordinairement la couleur dominante de leurs armoiries; elle reparaissait dans les habits des magistrats municipaux; et telle fut la persistance des traditions communales, qu'au xviii^e siècle les officiers d'un grand nombre d'échevinages gardaient encore, dans leur vêtement officiel, les couleurs ou les insignes de la fin du xiv^e. C'est ainsi que le maire et les échevins de Poitiers portaient encore, sous le règne de Louis XV, des vêtements mi-partis, comme sous le règne de Charles VI. Dans d'autres localités ils conservèrent l'habitude de porter à leur ceinture une large bourse de velours à fermoirs, nommée tasse, dans laquelle ils déposaient leurs papiers et les placets. Les femmes des familles municipales elles-mêmes portèrent longtemps, en certaines parties de leur toilette, des marques distinctives de leur rang, et dans plusieurs villes de commune, les filles des échevins avaient des chaperons rouges ou noirs.

La noblesse des diverses provinces se distinguait, comme les magistrats des villes, par des couleurs différentes; et c'étaient les écharpes qui indiquaient l'origine. « Les comtes de Flandres avaient pour couleur le vert foncé; les comtes d'Anjou, le vert naissant; les ducs de Bourgogne, le rouge; les comtes de Blois et de Champagne, l'aurore et le bleu; les ducs de Lorraine, le jaune; les ducs de Bretagne, le noir et le blanc; ainsi les vassaux de ces différents princes avaient des écharpes différentes, et ceux de ces vassaux qui leur étaient alliés ou qui possédaient auprès d'eux quelque charge considérable, affectaient de joindre aux couleurs de leurs livrées particulières, une petite bande ou petit galon, plus ou moins large de la livrée de leur seigneur. Voilà pourquoi l'on remarque communément du vert foncé dans les livrées de la noblesse de Flandre et de la moitié de la Picardie; du vert naissant dans les livrées de la noblesse d'Anjou; du rouge dans les livrées de la noblesse de Bourgogne; de l'aurore et du bleu dans les livrées de la noblesse du Blésois et de la Champagne; du jaune dans les livrées de la noblesse de Lorraine et du duché de Bar; du noir dans les livrées de la noblesse de Bretagne (1). »

Ces marques distinctives qui séparaient entre elles les villes et les provinces,

(1) Saint-Foix, *OEuvres complètes*; Paris, 1778, in-12, t. IV. p. 110.

séparaient également les nobles des bourgeois et les classes honorables de la société des classes vouées au mépris public.

Nous avons eu déjà l'occasion de dire que les femmes galantes portaient, ainsi que les juifs, bohémiens ou cagots, un costume particulier et des couleurs symboles de leur dégradation. Cette flétrissure les exposait souvent à de cruels outrages, et l'histoire de Toulouse présente à cet égard un fait curieux. Les consuls de cette ville avaient astreint, sans être autorisés par les rois de France, les filles soumises à leur juridiction, à porter des chaperons et des cordons blancs, et ces malheureuses ne pouvaient paraître en public sans être l'objet des insultes et des mauvais traitements de la foule. Lors de l'avénement du roi Charles VI, elles lui adressèrent une supplique, afin qu'il voulût bien les mettre « hors de cette servitude. » Charles accueillit favorablement leur demande, et voulant « à chacun faire grâce, » il les autorisa à prendre tel habit qu'elles jugeraient convenable, à la condition toutefois qu'elles porteraient sur l'une de leurs manches une lizière d'une autre couleur que celle de leurs robes. La flétrissure subsistait toujours, mais en la rendant moins apparente, le roi les garantissait jusqu'à un certain point contre les violences et les insultes.

Le droit criminel, comme les usages de la vie civile, consacrait également la distinction du costume ; les condamnés étaient vêtus d'un vêtement particulier qui indiquait la nature de leur délit. Les faussaires restaient tout un jour exposés avec une robe blanche, sur laquelle étaient figurées des têtes d'où sortaient des langues de feu. La couronne de parchemin était l'emblème de la trahison, et le 12 octobre de l'année 1344, Henri de Malestroit, maître des requêtes de l'hôtel et chapelain du pape, qui s'était rendu coupable de ce crime, fut promené dans les rues de Paris avec une couronne de cette espèce sur la tête. Les banqueroutiers étaient coiffés d'un bonnet vert ; et l'on voit par la première satire de Boileau, que dans le XVIIe siècle, cet emblème était encore affecté à ceux qui ne payaient point leurs dettes (1). Quant aux condamnés qui appartenaient à la noblesse on peut croire, par divers exemples, qu'on les habillait, en les conduisant au supplice, de la livrée de leur maison ; c'est ainsi que le 17 octobre 1409, le sire de Montague, grand maître de la maison du roi et surintendant de ses finances, fut mené du petit

(1) Sans attendre qu'ici la justice ennemie
L'enferme en un cachot le reste de sa vie,
Ou que d'un bonnet vert, le salutaire affront,
Flétrisse les lauriers qui lui couvrent le front.

Châtelet aux Halles vêtu de sa livrée, c'est-à-dire avec une houppelande, un chaperon et des chausses mi-parties rouge et blanc ; lorsqu'on lui eut tranché la tête, son corps fut porté au gibet de Paris et suspendu aux chaînes de ce gibet, avec sa chemise, ses chausses, ses éperons dorés, et l'on se figure aisément le spectacle à la fois grotesque et hideux que devait présenter un cadavre sans tête dans un pareil accoutrement. Ce n'était là, du reste, qu'une des moindres bizarreries de la pénalité criminelle du moyen âge. Les animaux, auxquels on attribuait, on le sait, la responsabilité morale, étaient complètement assimilés aux hommes, lorsqu'il s'agissait de les punir des accidents qu'ils avaient occasionnés ; et l'on trouve dans les registres de plusieurs échevinages des documents constatant que des pourceaux furent pendus en habits d'homme.

Après avoir examiné en détail le costume civil, si nous jetons maintenant un coup d'œil rapide sur le costume militaire, nous trouvons que ce costume, pour ceux qui occupaient, dans la hiérarchie des gens de guerre, le rang le plus élevé, c'est-à-dire pour les chevaliers, se composait en général de deux parties distinctes : la cotte d'armes, qui était un vêtement d'étoffe, et l'armure, qui était un vêtement de fer. La cotte d'armes, comme au siècle précédent, se plaçait par dessus l'armure. C'était une espèce de chemise sans manches, serrée à la taille, et qui descendait un peu au-dessous du genou. Elle était fendue devant et derrière, presque jusqu'à la hauteur des fourches, sans doute pour ne point gêner les mouvements, et cette ouverture ainsi que les extrémités inférieures étaient quelquefois garnies d'une légère bande de fourrure. Quant à l'armure proprement dite, elle se composait d'une chemise de maille, c'est à dire d'une chemise formée par des anneaux de fer. Cette chemise était à manches pendantes, et souvent à chaperon rabattu. L'armure des jambes était en fer plat par dessus, en mailles par dessous ; une épée large et courte, à poignée massive, était attachée au côté gauche, par un large ceinturon décoré de plaques et d'ornements de métal ; le bouclier se portait du même côté à l'aide d'une bandoulière plus étroite que le ceinturon, et qui passait sur l'épaule droite ; ce bouclier était toujours placé par dessus l'épée dont il ne laissait voir que la poignée et la partie inférieure du fourreau. L'équipement du reste se modifiait dans le détail selon le goût ou la commodité de ceux qui le portaient. On peut voir dans la crypte restaurée de Saint-Denis, de fort beaux échantillons du costume que nous venons de décrire, et nous indiquerons, comme méritant une attention particulière, la statue provenant des Cordeliers de Paris, dans laquelle on a cru reconnaître un comte d'Alençon, ainsi que les statues de Louis

de France, comte d'Évreux et de Charles comte d'Étampes. Nous ajouterons que les cuirasses, les armures à charnières et en fer plat, les casques à visière fermante ne se rencontrent que très exceptionnellement encore dans la seconde moitié du xive siècle, et que l'usage n'en devient général que dans le siècle suivant.

On voit par les détails que nous venons de donner, que les costumes dans la France du xive siècle étaient des plus variés; la mode dictait des lois avec une autorité souveraine, et c'étaient, sans aucun doute, les objets de toilette qui formaient la branche la plus importante du commerce international. Quoique les arts technologiques aient fait quelques progrès, les fabrications de luxe ne s'étaient point encore naturalisées chez nous, et l'Italie, comme nous l'avons déjà indiqué, gardait le monopole des draps d'or, d'argent, et des étoffes de soie. Ce furent, dit-on, des Siciliens qui au retour des Croisades développèrent ces belles industries qu'ils avaient eux-mêmes empruntées à l'Orient. Nous étions, quant à nous, restés jusqu'à la fin du siècle suivant tributaires des étrangers, pour la plupart des objets riches et chers, et nos fabriques ne produisaient encore que ceux qui étaient d'un usage ordinaire. Ces fabriques du reste étaient fort actives, et voici l'indication des principaux métiers qui, dans le cours du xive siècle, travaillaient pour l'habillement et la toilette.

Au premier rang de ces métiers se place la draperie, qui occupait, à cause de l'imperfection des instruments de travail, un nombre très considérable de bras. La draperie se subdivisait en plusieurs corporations distinctes, qui comprenaient les peigneurs de laine, les fileurs, les tisserands, les pareurs et les foulons. Chacune de ces diverses branches avait ses réglements particuliers, et les précautions les plus minutieuses étaient prises pour assurer la bonne qualité des marchandises. Les matières premières étaient soumises d'abord à un examen rigoureux, ensuite les gardes-métiers visitaient les draps après le tissage, et ils les visitaient de nouveau quand l'étoffe était arrivée à son dernier degré de confection; la bonne qualité des laines, la solidité de la trame, les soins apportés au foulage et à la teinture, étaient certifiés par l'apposition successive de plusieurs sceaux. Les villes, à leur tour, pour ne point laisser diffamer leurs fabriques, ajoutaient à ces sceaux leur marque particulière; mais quand les draps étaient jugés défectueux, on les coupait par morceaux, on les brûlait, et on les exposait même au pilori. Ces formalités, cette pénalité sévère, garantissaient l'acheteur contre la fraude, mais elles avaient le grave inconvénient de maintenir les marchandises à un prix très élevé, de telle sorte que le drap lui-même était un objet de luxe.

A côté des drapiers se plaçaient, sous des noms divers, les ouvriers qui fabri-

quaient les bougrans, qu'on employait pour les étendards et les caparaçons ; les étamines dont on faisait les chausses, et les serges dont on garnissait les meubles. Nous citerons ensuite les tisserands de linge ; les chaussetiers qui vendaient comme leur nom l'indique, des chausses et des chaussons de drap, et qui ajoutaient quelquefois à ce commerce celui des besaces de toile, et des sacs de voyage garnis de cuir ; les braiers qui confectionnaient les haut de chausses ; les mitainiers ; les vaissiers et les escohiers, qui sont appelés plus tard les pelletiers et les fourreurs ; les cousturiers ou tailleurs qui faisaient les habits sur mesure ; les pourpointiers qui vendaient, comme nos magasins de confection, des habits tout faits ; les parmentiers qui vendaient exclusivement les habits brodés ou galonnés ; les viésiers ou frippiers qui ne pouvaient vendre que des vêtements ayant déjà servi ; les dorloteurs, qui tissaient les rubans et les franges ; les chapeliers de feutre ; les chapeliers de fourrure ; les garnisseurs de chapeaux qui ornaient les feutres de fourrure et de pourfilure, c'est-à-dire de fil ou de soie ; les merciers, qui tenaient avec l'épicerie et la droguerie, des bijoux et de menus objets de toilette, etc.

Maintenant que nous connaissons, par le détail, les modes du XIVe siècle, si nous cherchons à résumer le mouvement général et la physionomie de cette époque, nous pensons qu'on peut la partager, au point de vue du sujet qui nous occupe, en trois périodes distinctes. Dans la première, depuis Philippe-le-Bel jusqu'à Philippe de Valois, on retrouve, mais déjà légèrement modifiées, les traditions du siècle précédent, qui lui-même semblait garder par l'ampleur de son costume, quelque lointain souvenir des formes antiques ; mais dans la seconde période, c'est-à-dire pendant le règne de Philippe de Valois, un changement complet s'opère tout-à-coup sous une influence qu'il nous paraît très-difficile de déterminer. On essaye avec des formes nouvelles, une foule d'ornements nouveaux. La démarcation longtemps indécise, entre le costume civil et le costume ecclésiastique se dessine de plus en plus. Le luxe se popularise ; et si les diverses classes de la société restent encore séparées entre elles par des habillements tout-à-fait distincts, elles tendent du moins à se confondre par la somptuosité. Les désastres qui frappent le royaume sous le règne du roi Jean, l'austère simplicité de Charles V, n'arrêtent point l'essor de cette révolution somptuaire ; et dans la dernière période, c'est-à-dire sous le règne de Charles VI, la mode exerce son empire avec une puissance plus grande encore. Le duc d'Orléans, le duc de Berri, la reine Isabeau de Bavière jettent l'argent à pleines mains ; ils déploient une magnificence extraordinaire, et ils éblouissent la nation par des fêtes dont l'éclat surpasse tout ce que l'on a vu jusqu'alors ; mais ce

mouvement s'arrête quand le duc d'Orléans tombe, en 1407, sous les coups des assassins appostés par le duc de Bourgogne, et la France, suivant la juste remarque de M. Quicherat, perd pour trente ans le sceptre de la mode. Quant à l'influence exercée par cette recrudescence de luxe sur la situation économique du pays, on peut dire, sans exagération, qu'elle fut déplorable. En effet, l'industrie nationale ne pouvant satisfaire les goûts dispendieux de la nation, il fallait acheter à l'étranger les riches étoffes, les draps d'or, les soieries ; l'argent du royaume s'écoulait en Italie, en Orient et dans la Flandre. Nos villes drapantes étaient ruinées, et de la sorte se préparait de loin la terrible crise financière qui dans le siècle suivant allait mettre le royaume à deux doigts de sa perte.

XI.

QUINZIÈME SIÈCLE.

Les premières années du siècle auquel nous sommes arrivés furent marquées, nous l'avons déjà dit, par une sorte de stagnation dans les modes et les arts somptuaires; le luxe s'était réfugié dans la Flandre et à la cour des ducs de Bourgogne, tandis que la France, appauvrie par la guerre, voyait son industrie ruinée, sa noblesse hors d'état de soutenir son rang, et la plupart de ses villes de fabrique réduites à la dernière misère. De 1416 à 1425, les famines se succédèrent presque d'année en année et, comme toujours, la cherté des subsistances paralysa toutes les industries. Mais cette fois encore, la France trouva en elle-même d'inépuisables ressources, et le progrès ne fut que momentanément ralenti. Les constructions civiles, tout en restant, pour la disposition générale, ce qu'elles étaient dans le siècle précédent, commencèrent, vers 1440, à devenir plus élégantes; il s'éleva, de tous côtés, dans les villes, de belles maisons solidement construites en pierre, et dans lesquelles on déploya tout le luxe architectural du temps. Les nobles et les bourgeois eux-mêmes rivalisèrent de magnificence dans leur intérieur. Les meubles furent à la fois plus élégants et plus nombreux; on ne se contenta plus de ces bancs à dossiers et de ces escabeaux de chêne, qui avaient été longtemps l'unique ornement des châteaux : les dressoirs, buffets à gradins, qui font déjà pressentir nos étagères modernes, décorèrent les appartements. Dans la partie inférieure de ces dressoirs, les dames plaçaient des coffrets, des bijoux, des patenôtres, tandis qu'on étalait sur les gradins de la partie supérieure, de la vaisselle d'or et d'argent, des drageoirs, c'est-à-dire des vases à mettre des dragées, dont il se faisait

au moyen-âge une consommation considérable, des chandeliers, des fleurs, etc. Les princes et les évêques avaient leurs dressoirs comme les femmes, et parmi les redevances que les habitants de Chaillot payaient chaque année à l'abbé de Saint-Germain-des-Prés, on voit figurer deux grands bouquets et une demi-douzaine de petits, destinés à orner le dressoir de ce prélat. Cette espèce de meuble était déjà connue dans les siècles précédents, mais l'usage en était moins répandu et on l'ornait avec beaucoup moins de luxe. Les chaises à quatre places, à deux places, et les chaises simples remplacèrent peu à peu les longs bancs adossés aux murs, qui occupaient souvent toute la longueur des salles et des chambres. Les montants et les dossiers de ces chaises furent ornés de sculptures. On plaça dans les chambres à coucher des *pignières à mirouer,* c'est-à-dire des *toilettes,* comme celles qui sont en usage aujourd'hui. On revêtit les murs de lambris sculptés; on garnit les fenêtres de vitres. Les *huis enchassillés* remplacèrent les portes massives ; la lumière pénétra dans l'intérieur des habitations, et les bonnes gens, en s'éveillant, n'en étaient plus réduits à se demander, comme l'avait fait la duchesse de Berry dans son château de Montpensier, s'il faisait jour ou s'il était nuit, *parce que les chassitz de ses fenestraiges estoient ensires de toile sirée par default de verrerie.*

Les orfèvres qui, jusque alors, avaient presque exclusivement travaillé pour l'église, les rois et les princes, commencèrent, au quinzième siècle, à travailler pour tout le monde. Ils fabriquèrent des chandeliers, des flacons, des assiettes émaillées, des vases niellés, des statuettes à tête d'or ou d'argent, qui servaient à orner les appartements. Ce fut à la même date qu'on vit paraître, à côté des miroirs de métal, les miroirs de verre étamé. Ces miroirs, de très petite dimension à l'origine, étaient souvent portés, comme des bijoux, incrustés dans une boîte d'ivoire ou dans une gaîne de cristal ciselé. C'est aussi à la même époque, en 1476, qu'un orfèvre de Bruges, Louis de Berquem, découvrit l'art de tailler le diamant.

Le progrès qui se manifesta dans l'aménagement intérieur à l'époque qui nous occupe, et qui fait déjà pressentir la renaissance, se produisit également dans la fabrication des étoffes. En 1480, Louis XI fit venir de Grèce et d'Italie des ouvriers qui importèrent chez nous les procédés de Milan, de Gênes, de Venise, de Pistoie, et pour la première fois la France eut des ateliers de draps d'or et de soie, de brocard, de gros de Naples, de damas. Les premiers ouvriers qui se livrèrent chez nous à cette industrie furent désignés sous le nom de *tissutiers* d'or, d'argent et de soie. Le coton qui, jusqu'alors n'avait servi qu'à faire des mèches de chandelles, fut appliqué à la confection des vêtements en 1430, par quelques tisserands des comtés de Chester et de Lancastre. L'usage de la soie devint de jour en jour plus

populaire; et c'est à la même époque que remonte chez nous la fabrication du linge damassé, fabrication qui fut plus tard grandement perfectionnée par un tisserand de Caen, nommé André Graindorge, qui passe même pour en être l'inventeur; mais on sait d'autre part que la ville de Reims offrit à Charles VII des *serviettes à ramages*, et comme le remarque avec raison Legrand d'Aussy, les *ramages* que portaient ces serviettes ne permettent pas de douter que le linge ouvré ne fût connu avant Graindorge.

Les tentures et les tapisseries devinrent, comme le linge, d'un usage plus général. Quand on remeubla le château d'Amboise, à l'occasion du mariage de Charles VIII, le nombre des tentures d'or et de soie qui y furent employées dépassa plusieurs milliers d'aunes. Rien que pour tendre la cour, on employa 4,000 crochets, et dans une seule chambre, 347 aunes de tapisserie de soie représentant l'histoire de Moïse. Tous les souvenirs de la fable, de l'histoire ancienne et moderne, s'étalaient aux yeux sur ces étoffes magnifiques. C'étaient les *Travaux d'Hercule*, le *Siége de Troyes*, la *Destruction de Jérusalem*, le *Roman de la Rose*, l'*Hystoire des Sybilles*, le *Triomphe des neuf preux* et la *Bataille de Formigny*, dans laquelle Charles VII avait défait les Anglais en 1450. On peut dire sans exagération que les tapisseries, à cette époque, devinrent le commentaire illustré de la littérature profane, comme dans les âges de foi vive, elles avaient été le commentaire des livres saints.

Au quinzième siècle, ainsi que dans les âges précédents, l'industrie des draps conservait une grande importance; on vantait surtout les fabriques d'Évreux, de Saint-Omer, des Andelys, de Saint-Lô, de Carcassone, de Rouen. Les draps de cette dernière ville avaient une grande réputation, et il était défendu, sous les peines les plus graves d'en imiter la lisière. Un célèbre prédicateur, Olivier Maillard, s'écriait dans l'un de ses sermons, en reprochant aux drapiers les fraudes dont ils se rendaient coupables : « Vous vendez pour drap de Rouen celui qui n'est que de Beauvais. » C'est qu'en effet les draps de Rouen étaient forts comme du cuir d'Espagne, et que les habits qui en étaient faits pouvaient se transmettre d'une génération à l'autre. Du reste, le prix des étoffes de laine, à l'époque qui nous occupe, était assez élevé pour que les acheteurs eussent le droit de se montrer exigeants. Ainsi, les draps élégants pour dames valaient jusqu'à cinquante sous l'aune, ce qui équivaut à cent francs environ de notre monnaie. Pour les bons draps ordinaires, le prix était de quarante à quarante-huit francs, et pour les qualités inférieures, de vingt francs. Outre les frais de main-d'œuvre, qui étaient considérables à cause de l'imperfection des procédés de filage et de tissage, les

frais de teinture contribuaient encore à maintenir des prix élevés, car les statuts des corporations repoussaient tous les perfectionnements. Ici, comme en toute chose, le moyen-âge, immobile dans la tradition, s'effrayait de toutes les nouveautés, et postérieurement au temps dont nous parlons, on trouve une preuve convaincante de ce fait dans les difficultés sans nombre que rencontre l'emploi de l'indigo comme substance tinctoriale. Le pastel, qui avait servi exclusivement pendant plusieurs siècles à donner les nuances bleues des tissus, était en France l'objet d'une culture très étendue, et l'indigo fut absolument proscrit sous prétexte que l'introduction d'une nouvelle drogue allait ruiner les producteurs de pastel. « En Angleterre, dit M. Ouin-Lacroix (1), la reine Élisabeth défendit son usage à peine des plus fortes amendes. En France, Henri IV prononça la peine de mort contre ceux qui l'emploieraient. En Allemagne, on l'appela l'aliment du diable, et l'interdit ne fut enfin levé que vers le milieu du dix-huitième siècle. » Nous devons dire cependant que, malgré l'état stationnaire de la teinturerie au moyen-âge, et la difficulté d'obtenir des couleurs bon teint, on était parvenu à varier les nuances à l'infini. Nous trouvons en effet, dans les inventaires et les comptes, des velours verts, noirs, vermeils, vermeils cramoisis; des draps verts, noirs, blancs, violets gris, pers ou bleus foncés; verts bruns, verts herbeux, blancs gris, gris bruns; tannés, c'est-à-dire de couleur fauve; écarlates, vermeils, marbrés, etc.

Si nous voulons maintenant résumer en quelques mots ce que nous venons de dire sur le mouvement des arts somptuaires au quinzième siècle, nous indiquerons, comme faits saillants, d'une part un progrès notable dans l'aménagement des habitations et l'ameublement; de l'autre, l'introduction de quelques industries importantes, telles que les draps d'or et de soie, les tapisseries de haute lisse, et l'usage de plus en plus fréquent du linge de fil.

L'auteur d'une espèce de manuel du bon ton, écrit au quinzième siècle, le poëte Michaut recommande aux fils de bonne maison de pratiquer la *variance des habits*, c'est-à-dire d'en changer le plus souvent possible. Il veut qu'ils aient chaque jour un vêtement de couleur différente, aujourd'hui une robe longue, demain une robe courte; tantôt des souliers carrés et tantôt des souliers pointus. Il veut également qu'on ne porte les habits qu'une seule fois, qu'on les reçoive le matin du tailleur et qu'on les donne le soir. Les élégants, sans suivre ces préceptes à la lettre, pouvaient cependant pratiquer la *variance* sur une large échelle, car leur garde-

(1) *Histoire des anciennes corporations d'arts et métiers de la capitale de la Normandie*, 1850, in-8, p. 129.

robe était fournie des vêtements les plus divers. Dans le nombre, nous en retrouvons quelques-uns que nous avons déjà rencontrés, sous les mêmes noms et avec des formes à peu près semblables, et nous en voyons d'autres paraître pour la première fois.

A partir de la fin du règne de Charles VI jusqu'aux dernières années du règne de Louis XI, les principaux vêtements à l'usage des hommes sont la houppelande, la heuque, qu'on appelait aussi robe italienne, le hainselin, le paletot et le demi-paletot, le pourpoint, la jaquette, le gipon, la robe, les manteaux à chevaucher, le tabard, les chausses longues.

La houppelande, qui disparaît ou change de nom vers 1426, affectait, à l'époque qui nous occupe, les formes les plus variées ; il y en avait de courtes, qui s'arrêtaient à la hauteur des cuisses ; c'étaient celles qu'on portait dans les soirées d'apparat ; les houppelandes tombant jusqu'aux pieds étaient d'usage dans les réceptions officielles et les promenades ; celles qui descendaient à peu près à la hauteur du genou, servaient pour la chasse ou étaient réservées aux pages et aux valets. Elles avaient toutes des manches à bombardes, trainant jusqu'à terre, et comme les fourrures étaient devenues très rares et très chères à cause de la grande consommation qu'on en avait fait dans les siècles précédents, on se contentait, en général, de les garnir de velours, de satin, d'étoffes de laine. On ajoutait par dessus la houppelande, à la hauteur du collet, une collerette en velours ou en linge, nommée *collière*.

Le pourpoint était une espèce de justaucorps qui serrait le buste et se laçait par devant. On trouve, dans les comptes et dans les inventaires, des pourpoints de satin noir doublés de toile fine noire et blanche, avec des collets de soie, et des pourpoints de cuir. Les premiers figuraient dans la toilette de ville ; on se servait des autres pour chasser ou pour les exercices qui demandaient de la force et de l'agilité. La heuque était une blouse courte sans ceinture et sans manches, ou du moins avec des manches qui s'arrêtaient au coude ; elle se portait ordinairement sur l'armure. Le paletot paraît avoir été un vêtement long pour la ville, et le demi-paletot, dont les manches étaient serrées et boutonnées, un habit de fatigue qui se portait sous les armures appelées *brigandines* (1). La jaquette, qui se montre vers 1430, et qui rappelle par sa forme les tuniques de nos chasseurs à pied, était froncée du corsage et

(1) Voir : *Biblioth. de l'École des Chartes*, t. 1, 3ᵉ série, p. 238 et suiv. — On trouve dans ce recueil, aux pages ci-dessus indiquées, un très curieux travail de M. Douet d'Arcq, sur les comptes des ducs de Bourgogne.

de la jupe. Autant qu'on en peut juger par les vignettes des manuscrits, elle était généralement portée par les jeunes gens. Le gipon, gilet rond à manches, se plaçait sous la jaquette et s'attachait aux chausses, qu'il soutenait par un grand nombre d'aiguillettes. La robe, vêtement commun aux deux sexes, était à l'usage de toutes les classes et figurait dans les circonstances les plus diverses. On s'en habillait pour rester chez soi et pour sortir, et dans les cérémonies civiles et religieuses, mais elle était plus particulièrement adoptée par les gens sédentaires et les hommes d'étude. On en faisait avec des draps d'or et d'argent, de la soie, de la laine, de la serge et même du cuir. Les unes tombaient jusqu'aux pieds, les autres ne descendaient que jusqu'à mi-jambe, mais elles étaient fermées sur la poitrine et ne s'ouvraient qu'en dessous de la ceinture. Les manteaux à chevaucher servaient, comme leur nom l'indique, aux personnes qui montaient à cheval, et rappelaient, par leur forme et la solidité de leur étoffe, les capes de voyage dont nous avons parlé dans les siècles précédents. Quant au tabard, c'était un surtout en forme de dalmatique.

Durant la période qui nous occupe, le costume passe sans cesse d'un excès à l'excès contraire, c'est-à-dire qu'il est étriqué et collant jusqu'à dessiner les formes du corps dans leurs parties les plus osseuses, ou large et flottant outre mesure. On ajoute aux vêtements de dessous les plus serrés des vêtements de dessus d'une ampleur extraordinaire; mais, dans tous les cas, les chausses sont collantes comme des maillots. Sous le règne de Charles VII, le vêtement est court et serré. En 1467, la date est fixée par Monstrelet, on exagère encore ces modes étriquées. « En ce temps, dit le chroniqueur que nous venons de citer, les hommes se prindrent à vestir plus courts qu'ils n'eussent oncques fait, tellement que l'on veoit la façon de leurs, ainsi comme l'on souloit vestir les singes; qui estoit chose très malhonnête et impudique, et si faisoient les manches fendre de leurs robes et de leurs pourpoints pour monstrer leurs chemises déliées et blanches. » A la fin du règne de Louis XI et sous Charles VIII, les vêtements longs reprirent faveur; mais l'habitude que l'on avait prise, dès 1467, de faire voir le linge fut définitivement consacrée par les modes. Les toiles de Frise, avec lesquelles on confectionnait les chemises, coûtaient fort cher et, par cela même, chacun se fit un point d'honneur d'en porter. Le beau linge devint un des hochets favoris de la vanité, et, pour montrer sa chemise, on ouvrait dans les habits des trous ou *fenêtres* aux manches, à la taille, à l'estomac et même aux cuisses.

Dans le même temps, la toilette des hommes reçut deux appendices, dont l'un n'était que ridicule et dont l'autre était d'une singulière inconvenance. Nous avons

nommé les *mahoitres* et les *braguettes*. Les mahoitres étaient des espèces de bourrelets destinés à faire paraître les épaules plus larges et plus hautes. On commença à en porter dans les premières années du règne de Charles VII, et la mode en fut maintenue jusqu'en 1480 (1). A cette date, il fut encore de bon ton de paraître large des épaules, mais on employa un autre moyen. On serra la ceinture par dessus la robe, en faisant bouffer le corsage, et on donna à cette robe de larges revers renversés sur les épaules. Ce fut aussi sous Charles VII que se propagea la mode des braguettes, espèces d'étuis qui resserraient l'entre-deux des chausses, et qu'on ornait de franges et de rubans. Les étoffes à ramages, les velours à feuillages verts et les broderies tiennent aussi une grande place dans la toilette du quinzième siècle. Il était de bon ton parmi les gentilshommes qui suivaient la mode d'avoir leurs collets ou d'autres parties de leurs habits brodés en lettres d'or. « Lors de l'arrivée à Paris des ducs d'Orléans, de Bourbon, et des autres princes, dit Lefebvre de Saint-Remi (1), le duc d'Orléans fit faire heuques italiennes de drap de couleur violet; et sur ce avait escript en lettres faites de boutons d'argent : *Le droit chemin.* » Outre les broderies, on ajoutait souvent par dessus la houppelande ou le pourpoint une bande d'étoffe brodée à l'aiguille. Cette bande, qui passait par dessus l'une des épaules et descendait jusqu'au dessous de la ceinture, où elle se rejoignait par les deux bouts, comme le grand cordon de la Légion-d'Honneur, était désignée sous le nom d'écharpe.

C'était un présent que faisaient les dames aux chevaliers qui soupiraient pour elles ; et comme le moyen-âge se montra toujours fort disposé à allier sans aucun scrupule la dévotion et la galanterie, en même temps que l'on portait l'écharpe, on attachait à la ceinture des chapelets richement travaillés. Ces chapelets se nommaient *Pater noster*, comme le témoigne le passage suivant d'un sermon du frère Olivier Maillard : « Êtes-vous corrigés ? dit le prédicateur en s'adressant aux Parisiens ; avez-vous renoncé à votre luxe, à vos concubines, à vos anneaux, à vos *Pater noster*, qui sont en or et que vous portez, non par dévotion, mais par vanité ? Si vous ne changez de conduite, je vous enverrai à tous les diables. » A côté des écharpes et des chapelets, nous trouvons encore parmi les accessoires les plus importants de la toilette les colliers, qui furent adoptés comme marque distinctive

(1) La mode des mahoitres ayant été très répandue parmi les gens de guerre, on donna aux soldats le nom de maheutre, qui fut adopté par l'usage. On connaît le pamphlet publié pendant la Ligue sous ce titre : *le Maheutre et le Manant*, c'est-à-dire le Soldat et le Bourgeois, ou mieux encore, si l'on voulait conserver aux mots leur cachet populaire et trivial : *le Troupier et le Pékin*.

(1) *Mémoires de Lefebvre de Saint-Remi*, à la suite de Monstrelet, édition Buchon, t. VII, p. 376.

des différents ordres de chevalerie, en même temps que les rois et les grands seigneurs les donnaient comme témoignages d'estime et de considération aux personnes dont ils voulaient gagner les bonnes grâces ou honorer le mérite. Les colliers prenaient alors le nom de chaînes. Louis XI en fit présent aux ambassadeurs suisses qui lui apportèrent le premier traité d'alliance que la France ait conclu avec la Confédération helvétique. Au siége du Quesnoy, ce même prince, ayant vu l'un des officiers les plus braves de son armée, Raoul de Lannoy, monter à l'assaut avec une intrépidité sans égale, lui passa autour du cou, une chaîne de la valeur de cinq cents écus, en disant : « Par la Pasques-Dieu, mon ami, vous êtes trop furieux en un combat; il faut vous enchaîner; or, je ne veux point vous perdre; désirant me servir de vous encore plus d'une fois. »

Le costume des femmes suivit les mêmes variations que celui des hommes, et, comme ce dernier, il fut tantôt long et tantôt étriqué outre mesure. Le surcot porté du temps de Charles V continue, pendant le quinzième siècle, à servir d'habit de cérémonie aux dames de qualité, mais seulement dans les occasions les plus solennelles, le jour de leur mariage, par exemple. C'est avec cet ancien habit, dit M. Quicherat, qu'elles sont représentées sur les tombeaux. Les surcots se transmettaient de génération en génération dans les familles, et l'usage s'en conserva jusqu'au seizième siècle. Mais à côté de ces vêtements traditionnels, il y eut une foule de modes diverses dont voici les principales :

Sous Charles VI, la robe et la houppelande sont les pièces les plus usuelles de la toilette féminine. Contrairement à la houppelande des hommes, celle des femmes était fermée par devant. On plaça par dessus, la ceinture que l'on avait mise précédemment sous le surcot. On la releva jusqu'au dessous des seins, et l'on eut de la sorte des tailles très courtes, exactement comme sous le règne de Napoléon Ier. Par opposition à l'exiguïté du corsage, on allongea démesurément les queues des robes. « Ces longues queues, dit le père Ménestrier, furent si multipliées et si extraordinairement longues, que cela devint scandaleux et obligea les papes, non seulement à les défendre universellement à toutes sortes de personnes, mais même à ordonner qu'on refusât l'absolution aux personnes qui en porteraient. L'annaliste de l'ordre de Saint-François a remarqué qu'environ l'an 1435, le pape Eugène IV permit aux religieux de son ordre d'absoudre les femmes qui portaient de longues queues, pourvu qu'elles portassent ces queues plutôt pour s'accommoder aux usages du pays où elles vivaient que pour aucune mauvaise fin, et d'absoudre aussi les tailleurs et couturières qui auraient fait de ces habits à longues queues. »

Ce ridicule ornement, qui devait du reste se montrer encore bien des fois, disparut un moment vers les premières années du règne de Louis XI ; on supprima en même temps les longs bouts de manche ornés de franges et de bordures ; mais, comme compensation, on exagéra les broderies. La révolution qui s'accomplit, en 1467, dans le costume des hommes, s'étendit également à celui des femmes, et Monstrelet nous donne encore à cet égard des détails précis. « En cette année, dit-il, délaissèrent les dames et damoiselles, les queues à porter leurs robes ; en échange, mirent bordures de guis et lestices (1) de martre, de velours et d'autres choses si larges, comme d'un veloux de haut d'un quart ou plus.... et les autres se prendrent aussi à porter leurs ceintures de soye plus larges beaucoup qu'elles n'avoient accoustumé, et les femmes plus somptueuses assez, et colliers d'or, autrement et plus cointement beaucoup qu'elles n'avoient accoustumé et de diverses façons. » Sous Charles VIII, et à la suite des campagnes de ce prince en Italie, la toilette des dames françaises reçut, par le contact des modes italiennes, d'importantes modifications. On se rapprocha davantage des formes naturelles. Le corsage fut exactement ajusté sur les proportions du buste. On raccourcit les jupes pour faire valoir le bas des jambes et les pieds ; les colliers de perles et de diamants, les pendants d'oreilles, et l'usage du fard se popularisèrent de plus en plus ; et ce fut là pour l'Eglise une nouvelle occasion de scandale. Ici encore, nous retrouvons frère Olivier Maillard qui s'indigne et qui tonne du haut de sa chaire : « Vous peignez votre visage, dit-il aux Parisiennes, et le chargez de couleurs, ce qu'une honnête femme ne doit jamais faire ; mais vous dites : bach ! bach ! il ne faut pas croire le prêcheur. Allez à tous les diables. » C'était là le refrain ordinaire du frère Olivier ; mais l'amour des diamants et la coquetterie l'emportèrent sur la peur du diable, et trois siècles plus tard, Boileau reprochait encore aux Parisiennes d'étaler le soir leur teint sur leur toilette, et d'envoyer au blanchisseur les roses et les lis de leur beauté.

Les changements de la coiffure, à l'époque qui nous occupe, furent, nous le pensons, beaucoup plus nombreux que ceux qui s'opérèrent dans les vêtements, et en commençant par la coiffure des hommes, nous avons tout d'abord à signaler une importante innovation ; nous voulons parler de l'apparition des perruques. Un théologien fort savant, qui a publié de curieux écrits sur les antiquités ecclésiastiques et sur nos anciens usages considérés dans leurs rapports avec la morale religieuse, Jean-Baptiste Thiers, s'appuie, dans son *Histoire des perruques*, sur un

(1) Des garnitures, des laies.

passage de Mézerai, pour dire que ce ne fut que sous le règne de Louis XIII, et vers 1629, que s'introduisit en France l'usage de se couvrir la tête d'une chevelure empruntée. Mais cette assertion est formellement démentie par un poète du xv^e siècle, Guillaume Coquillart, auteur d'un *Monologue des perruques*. On peut conclure de cette pièce satirique que la mode des cheveux postiches fut la conséquence nécessaire de l'usage où l'on était alors de porter les cheveux naturels très longs ; la couleur blonde étant très en vogue, on en teignit les premières perruques ; et comme il était souvent difficile de se procurer de vrais cheveux, on employait quelquefois des crins de chevaux, auxquels on donnait une teinte artificielle. Voici quelques vers de Coquillart qui ne laissent aucun doute sur l'erreur de date commise par Thiers, et répétée par plusieurs érudits :

> A Paris, un tas de béjaunes (1)
> Lavent, trois fois le jour, leur teste,
> Afin qu'ils aient les cheveux jaunes.
>
> Hector se promène au soleil
> Pour faire sécher sa perruque.
>
> De la queue d'un cheval peinte
> Quand leurs cheveux sont trop petits,
> Ils ont une perruque feinte.

Coquillart nous apprend encore que, de son temps, les Lombards et les Romains se servaient de perruques de laine, et nous savons, par Olivier Maillard, que l'usage en était répandu parmi les femmes de Paris. Quant aux cheveux naturels, on les portait longs, comme nous l'avons indiqué plus haut ; « tellement, dit Monstrelet, qu'ils empeschoient le visage et mesmement les yeux. » Ils tombaient sur les côtés en longues oreilles de chien ; et quelquefois ils étaient crêpés ou roulés dans la partie qui encadrait le visage. C'était là, du reste, la vieille mode du moyen-âge ; le respect qui, sous les Mérovingiens, s'attachait aux longues chevelures, semblait s'être perpétué à travers les siècles : les moines portaient seuls les cheveux courts par esprit d'humilité chrétienne et comme symbole de renoncement ; et quand le duc de Bourgogne, Philippe-le-Bon, eut perdu ses cheveux à la suite d'une maladie grave, il fut obligé de recourir à la sévérité la plus grande pour contraindre les

(1) Ce mot de *béjaunes*, qui s'est conservé dans l'usage jusqu'au xvii^e siècle, et qui se trouve dans Molière, peut se traduire par l'équivalent de blanc-bec, dont on se sert dans le langage familier.

nobles de ses états à se faire raser la tête, car il voulait, par un singulier caprice, que personne ne gardât ses cheveux depuis qu'il avait été privé des siens.

En ce qui concerne la coiffure, nous trouvons, pour les hommes, au XVe siècle, le chaperon, le chapeau, le bonnet, la barrette ou béret, la calotte et le mortier.

Le chaperon, que nous avons rencontré plusieurs fois déjà, et qui disparaît sans retour à la fin du règne de Louis XI, garde, à l'époque à laquelle nous sommes parvenus, cette longue bande d'étoffe qui, dans le siècle précédent, retombait sur l'épaule et se nommait cornette. Cette espèce de coiffure, dont le sommet était surmonté d'une crête, servit de signe de ralliement pendant les guerres civiles du règne de Charles VI. Les Bourguignons portaient la cornette à droite, et les Armagnacs la portaient à gauche.

Le chapeau était de diverses formes; tantôt légèrement conique, tantôt tout-à-fait pointu, comme celui dont on est convenu de coiffer les magiciens. Un grand nombre avaient les bords retroussés par derrière la tête et sur les côtés, tandis que sur le devant se trouvait une espèce de visière qui se terminait en pointe, et à laquelle on donnait le nom de bec. Une pièce d'étoffe, appelée tonaille, était rabattue sur la forme, et on y plaçait une foule d'ornements, des franges de soie, des crêtes de diverses couleurs, des torsades de métal, des pièces de bijouterie et d'orfévrerie, des figurines de saints, des chaînettes. Quelques-uns de ces chapeaux n'avaient pas moins de quarante-cinq centimètres de haut. Cette fois encore, il y eût là un nouveau sujet de scandale pour l'Eglise, qui s'effrayait toujours, et souvent bien à tort, il faut en convenir, de ces exagérations de la mode; on vit même un évêque de Dôle ordonner aux prêtres de son diocèse de suspendre l'office divin si quelque fidèle se présentait à l'église avec cette coiffure réprouvée.

De 1400 à 1420 environ, le bonnet affecta la forme du bonnet phrygien. Plus tard il s'éleva en pointe, et varia très souvent dans sa forme. Il était ordinairement en tricot ou en étoffe, tandis que le chapeau était en fourrure ou en feutre. Le mortier était une espèce de bonnet, mais en velours. Il servait de coiffure distinctive aux personnages considérables de la magistrature, aux grands seigneurs, aux bourgeois qui avaient rempli de hautes fonctions municipales. Les magistrats des rangs inférieurs, les avocats, les ecclésiastiques, qui n'avaient point le droit de porter le mortier, mais qui voulaient cependant se distinguer de la foule, adoptèrent, comme intermédiaire entre le mortier et le bonnet, des coiffures de carton, revêtues de draps, qu'on appela bonnets carrés. Les ecclésiastiques y ajoutèrent une houppe pour ornement. La barrette ou béret, plus plate que le bonnet et les mortiers, était à l'usage des jeunes gens et des fashionnables. On l'ornait de perles, de pièces

d'orfévrerie, et on la portait légèrement inclinée d'un côté sur l'oreille ; car il est à remarquer que ceux qui, chez nous, à toutes les époques, ont voulu prendre des airs fanfarons, se sont toujours coiffés de cette manière. Nous signalons le fait sans chercher à l'expliquer, car l'histoire de la mode, comme celle de la politique, a ses mystères, et il nous paraît fort difficile de deviner quel rapport il peut exister entre le courage et un bonnet placé de travers.

Comme dans le siècle précédent, la coiffure des femmes était extrêmement compliquée et maniérée Ces atours, dont nous avons parlé dans le précédent chapitre, et qui éveillèrent, comme nous l'avons vu, la verve satirique du poète Eustache Deschamps, étaient toujours en vogue.

« Les dames et damoiselles de l'hostel de la reyne, dit Juvénal des Ursins à la date de l'année 1417, menoient grands et excessifs estats, et cornes merveilleuses, hautes et larges, et avoient de chascun costé, au lieu de bourlées, deux grandes oreilles si larges, que quand elles vouloient passer l'huis d'une chambre, il falloit qu'elles se tournassent de costé et baissassent, ou elles n'eussent peu passer. La chose desplaisoit fort à bien des gens. » Une mode qui scandalisa bien plus encore fit son apparition vers 1428 : ce fut celle des *hennins* ou bonnets montés sur des carcasses de laiton ou de carton, et garnis de toiles très fines, exactement comme les bonnets des cauchoises. Le *hennin*, de forme cylindrique, s'élevait, en se renversant un peu en arrière, à une hauteur qui n'avait pas moins de soixante à soixante-dix centimètres, si on en établit, d'après les miniatures des manuscrits, la proportion avec le reste du corps. Les uns se terminaient en pain de sucre ; les autres en cone tronqué ; mais tous étaient garnis, de la base au sommet, devant, derrière et sur les côtés, d'une immense quantité de toile fine et de gaze, qui s'allongeait par derrière comme un voile tombant, se repliait en cornes sur les oreilles, formait comme un dôme sur le sommet, et s'avançait en avant comme une large feuille de papier déployée au-dessus de la figure. L'enthousiasme des femmes pour les *hennins* fut aussi grand que l'avait été l'engouement des hommes pour les poulaines. Cet édifice de carton et de linge élevé au-dessus de la tête était des plus incommodes, et, de même qu'en 1417, les oreilles larges avaient forcé les femmes à se placer de côté pour passer dans les portes, de même, en 1430, les hennins les contraignaient presque à s'agenouiller pour entrer dans les appartements et pour en sortir. L'Eglise, toujours ombrageuse pour les hochets de la vanité mondaine, ne pouvait laisser passer sans protestation une pareille mode. Un prédicateur célèbre, le carme Thomas Connecte, se chargea de lancer l'anathème :

« En cet an (1428), ès parties de Flandre, Tournesis, Artois, Cambresis,

Amienois, Ponthieu, et ès Marches environ, dit Monstrelet, régna un prêcheur de l'ordre des Carmes... nommé frère Thomas Conecte, auquel par toutes les villes où il vouloit faire ses prédications.... on faisoit faire un grand échafaud... sur lequel étoit préparé un autel, où il disoit la messe, etc... et faisoit ses prédications.... en blâmant les vices et péchés d'un chacun.... Et pareillement les femmes de noble lignée et autres, de quelque état qu'elles fussent, portant sur leurs têtes hauts atours et autres habillements de parage, ainsi qu'ont accoutumé de porter les nobles femmes ès Marches et pays dessus dits. Desquelles nobles femmes, nulle, de quelque état qu'elle fût, atout (avec) iceux atours ne s'osoit trouver en sa présence, car il avoit accoutumé, quand il en véoit aucune, d'émouvoir après icelle tous les petits enfants, et les admonestoit en donnant certains jours de pardon à ceux qui ce faisoient, desquels donner, comme il disoit, avoit la puissance ; et les faisoit crier haut : *au hennin ! au hennin !*

« Et mêmement, quand les dessus dites femmes de noble lignée se départoient de devant lui, iceux enfants, en continuant leur cri, couroient après, et de fait vouloient tirer sus (jeter bas) lesdits hennins, tant qu'il convenoit qu'icelles femmes se sauvassent, et missent en sauveté en aucun lieu. Pour lesquels cris et poursuite s'émurent en plusieurs lieux, où il se faisoit, de grands rumeurs et maltalents entre lesdits criants au hennin et les serviteurs d'icelles dames et damoiselles. Néanmoins ledit frère Thomas continua tant et fit continuer les cris et blasphèmes dessus dits, que toutes les dames et damoiselles, et autres femmes portant hauts atours, n'alloient plus à ses prédications, sinon en simple état et déconu, ainsi et pareillement que les portent les femmes de labeur de petit et pauvre état. Et pour la plus grand partie d'icelles nobles femmes retournées en leurs propres lieux, ayant grand vergogne des honteuses et injurieuses paroles qu'elles avoient ouïes audit prêchement, se disposèrent à mettre sus leurs atours, et prirent autres tels ou semblables que portoient femmes de beguinage ; et leur dura ce petit état aucune petite espace de temps. Mais, à l'exemple du limaçon, lequel, quand on passe près de lui, retrait ses cornes par dedans, et quand il n'oyt plus rien, les reboute, ainsi firent icelles ; et en assez bref, après que ledit prêcheur se fut départi du pays, elles recommencèrent comme devant, et oublièrent sa doctrine, et reprirent petit à petit leur vieil état, tel ou plus grand qu'elles n'avoient accoutumé de porter » (1).

(1) Monstrelet, édit. Buchon, t. v, p. 197 et suiv. A propos de l'anecdote qu'on vient de lire, nous croyons devoir faire ici un rapprochement assez curieux entre les modes du XVe siècle et celles du XVIIIe siècle.
Voici ce qu'on lit dans les Mémoires de madame Campan :
« Sous le règne de Louis XVI, les coiffures parvinrent à un tel degré de hauteur, par l'échafaudage des

Par cela même qu'on avait exagéré dans un sens, on exagéra plus tard dans le sens contraire; sous le règne de Charles VIII, la coiffure des femmes devint beaucoup plus humble; on adopta de petits bonnets plats, garnis en dehors de peaux mouchetées de noir et de blanc. Anne de Bretagne ayant pris un voile noir lors de son premier veuvage, les dames de la cour s'empressèrent de faire comme elle. Les bourgeoises imitèrent les dames de la cour, et les voiles ornés de perles et attachés par des agrafes d'or devinrent l'un des plus brillants ornements de la parure. Quant à la chevelure, elle fut complétement sacrifiée pendant toute la période que nous venons de parcourir, et comme perdue sous la toile et les affiquets. La grande élégance consistait à montrer le plus de front possible, et dans ce but on retroussait les cheveux de devant sur le sommet de la tête, et on y rattachait les cheveux de derrière qui étaient réunis en une seule tresse.

Nous avons peu de chose à dire de la chaussure au quinzième siècle; on y voit à différentes reprises reparaître les poulaines, mais elles sont en général moins exagérées que dans le siècle précédent; ce qui figure le plus ordinairement dans les miniatures des manuscrits, ce sont des souliers ouverts sur le coude-pied, sans boucle ni lacets, et avec des oreilles légèrement rabattues à droite et à gauche. On plaçait dans ces souliers des espèces de chaussons, serrés par l'extrémité inférieure du haut de chausses. On trouve aussi des souliers montés sur patins. Quant aux dernières traditions des poulaines, elles disparaissent sans retour vers 1480. La distinction des diverses classes entre elles était indiquée dans cette partie du costume par les éperons. Les nobles seuls avaient le droit d'en porter, et on y mit un si grand luxe, que les Suisses menacés en 1472 par le duc de Bourgogne, et voulant le détourner de ses projets d'invasion par le spectacle de leur pauvreté, lui disaient : « Il y a plus d'or dans les éperons de vos chevaliers que vous n'en trouverez dans nos cantons. » Seuls parmi tous les habitants du royaume, les bourgeois de Paris étaient autorisés à chausser l'éperon comme les nobles d'origine. Charles V les confirma dans ce privilége en 1371.

Nous connaissons maintenant par l'ensemble le type général du costume des

gazes, des fleurs et des plumes, que les femmes ne trouvaient plus de voitures assez élevées pour s'y placer, et qu'on leur voyait souvent pencher la tête ou la placer à la portière. D'autres prirent le parti de s'agenouiller pour ménager, d'une manière encore plus sûre, le ridicule édifice dont elles étaient surchargées.... Si l'usage de ces plumes et de cette coiffure extravagante se fût prolongé, disent très sérieusement les Mémoires de cette époque, il aurait opéré une révolution dans l'architecture. On eût senti la nécessité de hausser les portes et le plafond des loges de spectacle, et surtout l'impériale des voitures. Le roi ne vit pas sans chagrin la reine adopter cette espèce de coiffure. »

(Mémoires de madame Campan, t. 1er, p. 96.)

hommes et des femmes; il nous reste à signaler les particularités de détail, à montrer, comme nous l'avons fait jusqu'ici, ce qui distinguait les diverses classes de la société les unes des autres, et à parler de la toilette de quelques personnages célèbres ; c'est ce que nous allons faire dans la suite de ce chapitre, en commençant par les costumes des rois.

Lorsque Charles VII fit son entrée solennelle à Paris, le 12 novembre 1437, il était couvert d'une armure d'argent ; mais au lieu de casque, il portait un chapeau pointu en castor blanc doublé de velours incarnat. Les cordons de ce chapeau étaient ornés de pierreries, et le sommet se terminait par une houppe de fil d'or. Son cheval, couronné d'un panache de plumes blanches, était couvert d'une draperie de velours bleu, brodée de fleurs de lis. Cette entrée solennelle présente une innovation remarquable, en ce que l'enseigne du roi était blanche au lieu d'être rouge, comme par le passé. C'est là, nous le pensons, la première apparition du drapeau blanc dans l'histoire, et voici ce qui motiva ce changement. Jusqu'aux premières années du xve siècle, le blanc avait été la couleur nationale des Anglais, et le rouge la couleur nationale des Français ; mais quand les rois d'Angleterre eurent réclamé la souveraineté du royaume de France, ils en adoptèrent la couleur, et les rois de France, à leur tour, pour établir entre eux et leurs compétiteurs une distinction nettement tranchée, prirent la couleur du lis, qu'ils regardaient comme l'antique symbole de leur monarchie. La bannière blanche de Charles VII fut donc, en réalité, l'emblème d'une grande protestation politique. Louis XI, par respect pour la mémoire de son père, la dignité de sa couronne, et sa dévotion à la Vierge, à laquelle le blanc était consacré, conserva la même bannière que son père, et depuis elle s'est perpétuée sans changement jusqu'à la révolution française ; c'est là un fait sur lequel il est bon d'insister, car, faute de le connaître, bien des peintres ont commis, en représentant des scènes de notre histoire antérieures à 1437, un grave anachronisme en donnant à nos rois la bannière blanche.

Louis XI, qui succéda à Charles VII, est sans contredit l'un de nos rois dont le costume est le plus connu; on l'a vu partout : dans les histoires de France, dans les livres illustrés, au théâtre ; et cependant on courrait grand risque de se tromper si l'on jugeait, à première vue, du goût de ce roi par sa toilette. On sait que dans les circonstances ordinaires, Louis XI était vêtu avec une extrême simplicité, et comme le dit Comines, « qu'il s'habillait fort court, et si mal que pis ne pouvoit. » A le voir, avec son vieux chapeau, orné d'une gance étroite et d'une petite Vierge de plomb, on l'aurait pris pour un bourgeois de la condition la plus humble ; les historiens, se laissant prendre aux apparences, se sont montrés en général beau-

coup trop disposés à le représenter comme un avare. Certes, ce prince n'était pas homme à laisser avilir entre ses mains, pour une dépense de quelques écus, la dignité du pouvoir suprême, et cette simplicité affectée tenait à un système politique. Louis XI avait vu les ravages que le luxe avait exercés dans le royaume sous les règnes précédents ; il avait vu l'argent du pays s'écouler au dehors, et comme il connaissait son peuple très disposé à imiter ceux qui le gouvernent, il voulait, par l'exemple, le ramener à des habitudes plus simples, et surtout empêcher l'exportation du numéraire. Aussi, quand il eut introduit en France la production et la fabrication de la soie, et fondé des manufactures à Lyon et à Tours, il changea complétement de toilette. « Dans les dernières années de sa vie, dit Comines, il se vêtoit richement, ce que jamais il n'avoit accoutumé auparavant, et ne portoit que robes de satin cramoisi. » Voici du reste l'exact signalement de ce monarque célèbre, tracé peu de temps après sa mort à l'occasion du marché passé pour l'érection de son mausolée à Cléry : « Mestre Colin d'Amiens, il faut que vous faciez la pourtraiture du roy nostre Sire : c'est assavoir qui soit à genoux sus ung carreaul comme ycy dessoubz, et son chien à costé de luy, son chappeaul entre ses mains jointes, son espée à son costé, son cornet pendant à ses espaules par darrière, monstrant les deux botz. Oultre plus fault des brodequins, non point des ouseaulx, le plus honneste que fere ce porra; habillé comme ung chasseur, atout le plus beau visaige que pourres faire, et jeune et plain ; le netz longuet et un petit hault, comme saves, et ne le faites point chauve.

Le netz aquilon ;
Les cheveux plus longs derrière ;
Le collet plus bas moyennement ;
L'ordre plus longue et basse : saint Michel bien fait ;
Item le cornet mis en escherpe ;
L'espée plus cort et en façon d'armes ;
Les poulsses plus granz : le chapeo bien renversé (1).

Charles VIII, dont les goûts chevaleresques formaient un si grand contraste avec ceux de Louis XI, montra toujours un grand respect pour l'étiquette du costume. Il portait l'élégance jusque sur le champ de bataille ; et à la bataille de Fornoue, il se montra paré comme pour une fête. Dans cette journée célèbre, il montait un beau cheval noir qu'on appelait *Savoye*, et par dessus sa riche armure, il avait revêtu une côte d'armes magnifique à courtes manches, de couleur bleue et violette, semée de croix de Jérusalem, faites de broderies fines et d'*orfeuvreries*.

(1) Mémoires de Philippe de Commynes, édit. de M^{lle} Dupont, t. III, p. 339.

Jusqu'ici, en parlant des rois, nous les avons montrés dans l'attirail de leur gloire et de leur puissance; nous allons maintenant les suivre à leur dernière demeure, et les évoquer pour ainsi dire dans la majesté de leur néant, car le cérémonial qui les avait entourés sur le trône, les accompagnait dans la tombe. De même qu'en montant, pour recevoir l'onction sainte, les marches du sanctuaire de Reims, ils revêtaient un costume symbolique et traditionnel, de même, pour descendre les marches des caveaux de Saint-Denis, on les parait encore d'une toilette particulière qui rappelait la dignité de leur rang. La profanation des sépulcres royaux, en 1793, a fait voir que plusieurs d'entre eux avaient été inhumés avec un sceptre et une couronne, et les reines avec une quenouille, sans doute pour montrer qu'en vertu de la loi salique les femmes ne pouvaient prétendre à l'hérédité du trône. Pour les rois comme pour les dignitaires de l'Église, les prêtres des paroisses et les moines, l'exposition du cadavre constitua l'une des formalités les plus importantes des funérailles. Jusqu'au XIIIe siècle, on les plaça tout habillés pendant quelques jours sur un lit de parade, la couronne sur la tête et le sceptre dans la main; mais à dater de cette époque il s'établit, par des motifs qui ne sont point connus, un usage en vertu duquel leurs cadavres furent partagés en trois parties : le corps, les entrailles et le cœur, qui recevaient chacune une sépulture différente; et comme il eût été repoussant d'exposer aux yeux de la foule des corps ainsi dépecés, on substitua au mort lui-même une image *faite à sa semblance*. C'était cette effigie que l'on plaçait sur le lit de parade et qu'on portait ensuite en grande pompe sur un char funèbre jusqu'au lieu de la sépulture. Comme la mort des grands et toutes les circonstances qui s'y rattachent frappent toujours profondément les esprits, les historiens n'ont pas manqué de nous transmettre d'exacts détails sur ces effigies et nous trouvons à l'année 1422, dans les chroniques de Monstrelet et de Saint-Remy la description de la *pourtraicture* funéraire des deux princes qui, à cette époque, s'étaient disputé le titre de roi de France, Charles VI et Henri V. Voici d'abord ce qui concerne Charles VI : « Le corps du roi, dit Monstrelet, étoit sur une litière moult notablement, par dessus laquelle avoit un pavillon de drap d'or à un champ vermeil d'azur semé de fleurs de lys d'or; et par dessus le corps avoit une pourtraicture faite à la semblance du roi, portant couronne d'or et de pierres précieuses moult riches, tenant en sa main deux écus, l'un d'or et l'autre d'argent, et avoit en sa main gants blancs et anneaux moult garnis de pierres; et étoit icelle figure vêtue d'un drap d'or à un champ vermeil, à justes manches, et un mantel pareil fourré d'hermine; et si avoit unes chausses noires et uns solers de velours d'azur, semé de fleurs de lys d'or. Et en tel estat fut

porté en grand révérence jusqu'à l'église Notre-Dame et de là à Saint-Denis (1). »

Henri V, que le honteux traité de Troyes, conclu le 21 mai 1420, avait déclaré roi de France, ne jouit pas longtemps de cette couronne usurpée. Il mourut le 31 août 1422 ; mais, malgré son titre, il n'était qu'un étranger sur cette terre, où ceux qu'il appelait ses sujets n'étaient en réalité que ses ennemis ; et comme les caveaux de Saint-Denis ne devaient s'ouvrir que pour les rois qui avaient reçu dans la cathédrale de Reims l'onction sainte, les Anglais s'empressèrent d'emporter dans leur île les restes du vainqueur d'Azincourt. Pour disputer ces restes aux ravages de la mort, ils substituèrent à l'embaumement le plus étrange procédé de conservation. Ils les firent dépecer et saler par un boucher de Rouen ; cette opération terminée, ils fabriquèrent une effigie en cuir bouilli, la placèrent sur un chariot à quatre chevaux et la conduisirent ainsi avec le cercueil jusqu'au lieu de l'embarquement. Cette *semblance de cuir*, comme on eût dit au XVe siècle, était « peinte moult richement, portant en son chef couronne d'or moult précieuse, et tenoit en sa main dextre le sceptre royal, et en sa senestre avoit une pomme d'or comme l'empereur, et gisoit en un lit dedans le chariot, le visage vers le ciel. Duquel lit la couverture était de drap d'or de cramoisi.... Par dessus le chariot un moult riche drap de soie à quatre bâtons en la manière que on a accoustumé à porter sur le corps de Jésus-Christ, au jour du Saint-Sacrement. Et toujours sur le chemin y avoit plusieurs hommes vestus de blanc qui portoient en leurs mains torches allumées ; et derrière estoient vestus de noir ceulx de la famille du roy d'Angleterre, et après suivoient ceulx de sa lignée vestus de vestements de pleurs et de deuil. »

Dans une des villes où passa ce convoi magnifique vivait un vieux chevalier nommé messire Sarrasin, que la goutte retenait dans son lit, et qui ne put se rendre sur le passage du cortége. Il en demanda des nouvelles, et quand on lui dit que l'effigie du roi d'Angleterre le représentait tel qu'il était de son vivant, il s'écria : « A-t-il ses houzeaux ? — Non, lui répondit-on. — Eh bien ! mes amis, c'est qu'il les a perdus en voulant conquérir la France. » Cette boutade eut le plus grand succès. Dans ce pauvre royaume où tout allait si mal, chacun s'empressa de répéter le mot de messire Sarrasin, et on en tira pour l'avenir un favorable augure.

Toutes les classes de la société, les plus élevées comme les plus humbles, étant convoquées d'ordinaire aux enterrements des rois et des princes, il y avait là pour chacun des assistants une question de toilette officielle. Les détails suivants, empruntés à la relation des funérailles de Charles VII (1461), peuvent donner une

(1) Monstrelet, édit. Buchon, t. IV, p. 417-418.

idée suffisante du cérémonial usité dans ces solennités, en indiquant en même temps les costumes d'apparat de ceux qui étaient appelés à y prendre part. Nous laissons parler Matthieu de Coussy (1) : « On voyoit, dit ce chroniqueur, les seigneurs de la cour de parlement, où il y avoit six huissiers vestus d'escarlate, tenans chacun sa verge, et le premier avoit son bonnet frangé d'or de Chypre, doublé de menu vair par dedans. Après venoit le premier président, vestu d'un grand manteau d'escarlate (2) pendant jusqu'à terre, accompagné des trois présidents de ladite cour; et puis suivoient deux à deux les autres seigneurs et conseillers de ladite cour, jusqu'à cinquante, tous vestus d'escarlate, portants leurs chapeaux sur l'épaule; les advocats après pareillement habillés...... En après alloient les eschevins de ladite ville de Paris, en leurs robes mi-parties, et leurs sergens devant eux, chacun son écusson à la poitrine ès armes de la ville. — De l'autre costé alloient les conseillers de la chambre des comptes, leurs huissiers et sergens devant eux, et les seigneurs et clers vestus de noir. — Après alloient ceux de l'Hostel-Dieu, et deux cents pauvres, chacun sa robe de deuil, sa torche de 3 à 4 livres pesant, et deux escussons sur chacune torche, et sur la robe deux, l'un devant, l'autre derrière.

« Après alloient quatorze ou dix-huit aveugles des Quinze-Vingts, vestus de noir et l'enseigne d'une fleur de lys attachée à chacune de leurs robes, et après soixante hommes, tous vestus de noir qui portoient la châsse et le bois où fut mis le corps du roi. En après vinrent vingt-quatre crieurs, tenants chacun sa cloche, robes et chaperons noirs, escusson devant et derrière. »

Sous le rapport de la richesse et du luxe, ce n'étaient certes pas les rois de France qui, au XV^e siècle, tenaient le premier rang, et nous croyons qu'à cette époque on peut, sans mentir à l'histoire, donner le sceptre aux princes de Bourgogne. Ces princes avaient gardé bien mieux que nos rois les goûts somptueux de l'ancienne noblesse; ils célébraient des fêtes magnifiques, donnaient des joûtes et des tournois, fondaient des ordres chevaleresques, et ne payaient pas leurs créanciers. En 1431, Philippe le Bon célébra dans la ville de Lille la fête de la Toison-d'Or; il y parut ainsi que les autres membres de l'ordre, en robe vermeille, fourrée de

(1) *Chronique de Matthieu de Coussy*, collect. Buchon, XI, p. 368 et suiv.

(2) Le roi donnoit tous les ans aux présidents du Parlement des robes neuves d'écarlate fourrée d'hermine, et une toque ou mortier de velours orné d'un cercle d'or, et aux conseillers des robes d'écarlate. Quelques uns prétendent que cet habit des présidents est l'ancien manteau royal; et en effet, dans un tableau qui étoit dans la grande chambre du Parlement, Charles VI. étoit représenté avec le manteau. Monstrelet est aussi de ce sentiment, car en parlant de l'entrée de Henri, roi d'Angleterre, à Paris, il dit : « Vint maître Philippe de Morvilliers, premier président, en habit royal, et tous les seigneurs du Parlement vétus de longs habits de vermeil. (Ducange.)

gris et tombant jusqu'au dessous du genou ; un large manteau de *fine escarlate* tout broché d'or et garni de menu vair se déployait par dessus sa robe ; son chaperon à longues coquilles doubles suivant l'ancienne mode, était fait de la même étoffe que le manteau et par dessus ses habits il portait le collier de l'ordre à découvert.

En 1454, ce même duc Philippe qui se croyait toujours au beau temps de la chevalerie, conçut le projet d'engager la chrétienté à se croiser contre les Turcs et dans ce but il donna, le 9 février de cette même année, un repas dont la dépense aurait absorbé tous les revenus de son voisin le roi de France. Ce jour-là le duc se montra vêtu plus splendidement encore que d'habitude, et les chroniqueurs disent qu'il portait sur lui pour plus d'un million d'écus d'or de joyaux et de pierres précieuses. Au lieu de jeûner et de prier comme on le faisait autrefois quand on voulait partir pour la croisade, les assistants se préparèrent à la guerre par un festin pantagruélique. Le duc avait fait dresser trois tables : l'une moyenne, l'autre grande et l'autre petite, comme le dit le chroniqueur Olivier de la Marche ; sur la première on voyait une église garnie de vitraux, « où il y avoit une cloche sonnante et quatre chantres, » et un navire avec ses voiles, ses agrès et un nombreux équipage. Sur la seconde table on voyait un pâté dans lequel étaient vingt-six musiciens, de véritables musiciens en chair et en os, qui jouaient chacun à tour de rôle un air varié, et à côté du pâté était un château-fort habité par la fée Mélusine en forme de serpent ; les fossés du château étaient remplis d'eau de fleurs d'orange ; venait ensuite la représentation d'un désert dans lequel un tigre combattait un serpent ; puis un homme sauvage monté sur un chameau, un fou monté sur un ours.

A la fin du dîner, un géant habillé à la mode des Sarrasins de Grenade, apparut à la porte des salles du festin, conduisant un éléphant caparaçonné de soie, « sur lequel, dit Olivier de la Marche, avoit un château où se tenoit une dame, en manière de religieuse. » Cette dame, c'était l'Église qui venait se recommander aux chevaliers bourguignons ; elle leur adressa une longue requête en vers, qui fut vivement appuyée par douze autres dames qui représentaient chacune une vertu, et quand elles eurent fini de débiter leur harangue, le roi d'armes, Toison-d'or, apporta un faisan, qui avait un beau collier enrichi de pierres précieuses, et chacun des assistants, à commencer par le duc de Bourgogne, promit à Dieu, à la Vierge, et au faisan d'aller combattre les infidèles ; mais le temps des grandes aventures était passé, et la plupart des convives, en quittant la table, avaient déjà oublié leur serment.

Malgré la prodigieuse activité de sa vie, ses expéditions guerrières et ses continuelles intrigues, Charles-le-Téméraire n'eut pas moins de goût que ses prédécesseurs pour les prodigalités somptueuses. Lors de son entrevue avec l'empereur dans la ville de Trèves, il portait par dessus ses armes un manteau chargé d'or et de diamants, estimé plus de deux cent mille ducats, et chacun des hérauts qui marchaient en tête de son cortège était vêtu d'un habit historié sur lequel était richement brodé le blason de l'une de ses seigneuries. En fait de luxe, on le voit, les ducs de Bourgogne semblaient rappeler les jours de la décadence romaine; mais ils n'avaient point pour ressource, comme les maîtres du monde, l'or et le sang de tous les peuples; leurs vassaux avaient grand' peine à payer la taille; on disait qu'il fallait avoir fait bien des malheureux pour donner de si beaux festins et porter de si riches habits; et quelques uns de ces *ducs d'Occident,* comme on les appela quelquefois, moururent aussi pauvres que ceux qu'ils avaient ruinés, témoin Philippe le Hardi, qui ne laissa pas même en mourant de quoi payer ses funérailles. Les meubles de son palais furent saisis et vendus aux enchères et sa veuve fut réduite, en signe de renonciation, à déposer sur son cercueil sa bourse, sa ceinture et ses clefs.

La noblesse française, qui, jusqu'aux derniers jours de la vieille monarchie, eut toujours une aptitude particulière pour se ruiner, ne restait point en arrière de la somptuosité de ces princes de Bourgogne, qui étaient tour à tour ses alliés, ses maîtres ou ses ennemis. Assez simples d'ordinaire dans leur vie intime, les seigneurs français au XVe siècle, dépensaient en un jour, lorsqu'il s'agissait de paraître et de briller dans une chevauchée solennelle, les revenus de plusieurs années, et ils semblaient justifier d'avance ces vers de La Fontaine, qui s'appliquent si parfaitement à cette manie de briller par les choses extérieures, qui est chez nous un des traits caractéristiques du caractère national :

> La sotte vanité nous est commune en France;
> C'est proprement le mal français.

C'était à qui se ruinerait le plus vite, et il n'y avait pas d'inventions bizarres auxquelles on n'eût recours. Lors de l'entrée de Louis XI à Paris après son sacre, les chevaux des seigneurs qui formaient le cortége étaient couverts de housses de drap d'or, d'argent et de velours cramoisi, qui traînaient jusqu'à terre et qui étaient ornées d'une quantité de clochettes d'argent : le seigneur de La Roche ne s'était pas contenté des clochettes; il avait voulu, pour se distinguer, avoir de véritables cloches, aussi grosses que la tête d'un homme, qui pendaient à toutes les pointes de ses housses et qui *rendaient un grand bruit.* Les livrées des valets n'étaient

pas moins splendides, et parmi les pages, il y en avait qui portaient des *paltots d'orfévrerie*. De pareils détails expliquent beaucoup mieux que toutes les considérations politiques la décadence et l'affaiblissement de l'ancienne noblesse. La force de cette noblesse ne résidait pas seulement dans ses priviléges, mais encore dans ses propriétés territoriales; il fallait, pour suffire à toutes ces dépenses, entamer peu à peu le patrimoine, et les terres fieffées passaient de droit aux mains de la bourgeoisie, qui du reste avait aussi son luxe et sa vanité, mais qui du moins réparait par le travail et les bénéfices du commerce les vides que les dépenses de toilette faisaient dans sa bourse.

De nombreux documents attestent qu'à l'époque à laquelle nous sommes parvenus, la distance qui séparait le costume des nobles de celui des bourgeois tendait à s'effacer chaque jour. Les robes longues et les robes à queue étaient d'un usage tout à fait populaire :

> Varlets, couturiers, pelleurs d'aulnes,
> Paveurs et revendeurs de pommes,
> Ont longues robes de cinq aulnes,
> Aussi bien que les gentilshommes,

Dit Guillaume Coquillart dans le *Monologue des perruques*. Frère Olivier Maillard, qui prêchait à Paris dans l'église de Saint-Jean-en-Grève en 1494, se récrie dans presque tous ses sermons contre les longues queues : « Et vous, mesdames les fardées, qui portez la queue troussée, dit-il, et vous, messieurs, qui souffrez que vos filles portent des queues, croyez-vous donc qu'on entre en Paradis avec une pareille toilette ! » Les états-généraux de Tours se plaignirent vivement des progrès du luxe, et le 17 décembre 1485, Charles VIII, oubliant les efforts intelligents qu'avait faits Louis XI pour naturaliser en France la fabrication de ce qu'on appellerait aujourd'hui les *articles de haute nouveauté*, rendit une ordonnance par laquelle il défendit à tous ses sujets de porter des habits de drap d'or, d'argent ou de soie, en robes ou en doublures, à peine de les perdre et de payer une amende; les nobles vivant noblement furent seuls exemptés de cette défense, mais le roi Charles établit pour la noblesse elle-même des distinctions dans la toilette. Il décida que les chevaliers possédant deux mille livres de rente, c'est-à-dire environ quarante-deux mille francs de notre monnaie, pourraient porter toute espèce de de draps de soie, tandis que les écuyers jouissant de la même fortune porteraient du drap de damas, du satin ras et du satin figuré. Les étoffes d'or et d'argent furent réservées à la haute noblesse. « Les costumes propres aux offices de judicature

et de l'administration, dit M. Frégier, étant uniformes et réglés par les ordonnances, sont restés en dehors du cercle des lois somptuaires, de même que les armures des chefs de l'armée ; mais les magistrats et les administrateurs étaient sujets à ces lois quant à leurs vêtements ordinaires.... Quoique le clergé, pour le luxe qu'il étalait, surtout dans les solennités, eût dû être sujet à l'action des lois somptuaires, l'axiome clérical que l'Église n'est pas dans l'état l'avait affranchi de ces lois, du moins en ce qui touche les vêtements dont il faisait usage dans les cérémonies du culte. Le luxe de ses vêtements journaliers fut réprimé quand il excéda certaines bornes. »

Cette singulière bigarrure de vêtements, que nous avons déjà signalée aux époques précédentes, et qui semblait faire de la nation française au moyen-âge un mélange de vingt peuples divers, se retrouve encore au XVe siècle. Les laboureurs portent un sayon, un surtout, des chausses, et pour chaussures des courroies croisées et nouées (1). « Dans la Guienne, dit Berry, héraut d'armes de Charles VII, les menus gens portent solliez (souliers) de bois ou de cuir à tout le poil par poureté. » A cette date on trouve fréquemment dans les classes laborieuses des hommes de peine dont les jambes et les pieds sont nus. L'usage du linge de toile était encore extrêmement rare dans les campagnes, quoique les fabriques de Reims, de Troyes, de Laval fussent en pleine activité ; mais le prix de cette marchandise était très élevé et l'on estime qu'en 1430, il fallait dans la Flandre et dans l'Artois quatre-vingt-sept livres de blé pour payer une aune de toile. Les habits des gens de la campagne étaient faits d'un drap très grossier qu'on appelait *gros bureaux;* souvent même ils consistaient tout simplement en peaux dont on n'avait pas enlevé le poil, et aujourd'hui, nous trouvons comme un lointain souvenir de cet accoutrement dans la peau de bique des paysans bretons.

Dans les villes, chaque profession avait pour ainsi dire son uniforme. « Les hôteliers, dit Monteil, étaient toujours en bonnet blanc, pourpoint blanc, chausses blanches, tablier jeté sur le côté droit, laissant voir un long couteau à manche de corne ou de cuivre ; » une partie de ce costume s'est conservée de notre temps dans celui des chefs de cuisine. Le tablier blanc, la coiffe blanche et le trousseau de clefs attaché à la ceinture étaient de rigueur dans la tenue des servantes. Les *diseurs de bonne aventure*, les marchands d'amulettes, les astrologues sont ordinairement représentés avec des souliers rouges, des chausses longues de même couleur, un chapeau pointu, un habit noir à bandes bleues, et l'on peut

(1) Dareste de La Chavanne, *Histoire des classes agricoles en France*, Paris, 1854, in-8, p. 279.

croire que ce n'est point là une toilette de fantaisie imaginée par les miniaturistes, puisque les charlatans de cette espèce formaient dans l'État une classe particulière qui vivait dans l'intimité des plus grands personnages. Les vendeurs de vin de Paris portaient, comme les nobles, la dague et l'épée ; les bourgeois de la même ville portaient les éperons. Des lois sévères interdisaient encore, comme par le passé, aux *femmes folles de leur corps,* de chercher à tromper les yeux des passants par des habits qui pouvaient dissimuler leur honteuse profession. L'ordonnance rendue en 1360 par le prévôt de Paris fut renouvelée en 1415 et en 1419, et confirmée par des arrêts du parlement du 26 juin 1420 et du 17 avril 1426. Il fut défendu aux *publiques pécheresses* de porter robes à collets renversés, queues, ceintures dorées, etc. Elles devaient, dans les huit jours qui suivaient la promulgation des ordonnances et des arrêts, quitter tous ces ornements, et passé ce temps il était permis « à tous sergents de les amener au Châtelet, pour en ce lieu leur être ces habits et ornements ôtés et arrachés. » Malgré la sévérité du prévôt et du parlement, les *pécheresses* gardèrent leurs atours, et surtout ceux qui pouvaient les faire confondre avec les honnêtes femmes. Elles continuèrent, en dépit des sergents, à porter la ceinture, qui était exclusivement réservée par les lois aux personnes de distinction, et elles dissimulèrent si bien par l'hypocrisie de la toilette le désordre de leurs mœurs, que l'œil le plus exercé ne pouvait plus les reconnaître, ce qui donna lieu à ce proverbe : *Bonne renommée vaut mieux que ceinture dorée.* Pour rendre la confusion plus grande encore, elles eurent soin de porter des chapelets, dont les grains étaient d'or, d'argent ou de vermeil, et ce fut pour le frère Olivier Maillard une nouvelle occasion de tonner du haut de sa chaire de Saint-Jean-en-Grève.

En 1431, on voit le prévôt de Paris se porter en habits de satin vermeil et en chaperon bleu au devant du roi d'Angleterre. Un grand nombre de notables bourgeois qui faisaient partie du cortége étaient habillés de rouge, ainsi que les gens des finances, les maîtres des requêtes, la chambre des comptes et les secrétaires. Le rouge et le bleu étaient la couleur du chevalier du Guet, du prévôt des marchands ; les avocats, qui portèrent longtemps la robe écarlate adoptèrent, vers le milieu du XVe siècle, la robe noire ou violette, et le rouge ne fut conservé que pour les audiences solennelles ; ils avaient par dessous la soutanelle noire. Jusqu'en 1436 environ, le chaperon fourré était resté leur coiffure, mais on y substitua le bonnet, lequel sous Charles VIII prit le nom de bonnet carré. « Le costume des procureurs se composait, dit Fournel (1), d'une longue soutane noire et de bure sans être recou-

(1) *Hist. des avocats,* 11, 46 et suiv.

verte du manteau. Ils portaient un chaperon, mais non fourré, leur chevelure était arrondie. Les gens du roi avaient la barbe rase, mais ils conservaient la moustache. »

Les associations burlesques qui s'étaient formées sur un grand nombre de points du royaume, avaient adopté comme les corps officiels des costumes particuliers. Lorsqu'on célébrait à Valenciennes la fête de la principauté de Plaisance, à laquelle étaient invités les gentilshommes, les prélats et les magistrats des environs, le *prince de Plaisance* et le *roi des porteurs au sac* étaient couverts de vêtements rouges à bandes noires. A Lille, l'évêque des Innocents avait sur la tête un coussin au lieu de mître, et aux pieds des sandales rouges. A Tournay, le 14 septembre, les métiers faisaient une procession dans laquelle chaque corporation avait son fou, habillé en arlequin.

On vit souvent dans d'autres circonstances les habits les plus divers, civils, ecclésiastiques et militaires, se confondre sur la même personne. Voici un curieux exemple de ce fait, qui se représente du reste assez fréquemment. « En 1423, Claude de Beauvais, seigneur de Chastellux, à l'aide de ses parents, alliés et amis, ayant chassé des brigands qui occupaient la ville de Cravan, appartenant au chapitre d'Auxerre, il y fut ensuite assiégé par des troupes réglées; il soutint le siége pendant cinq semaines, après lesquelles ayant été secouru, il fit une sortie, aida à défaire les assiégeants, et fit prisonnier le connétable d'Écosse leur général. La ville étant délivrée, il la remit entre les mains du chapitre d'Auxerre, qui, en reconnaissance, lui accorda et à ceux de sa postérité le droit d'assister au chœur avec ses habits de guerre et ceux d'église.

« En 1732 l'un de ses descendants, le comte de Chastellux, brigadier des armées du roi, prit possession le 2 juin de la dignité de premier chanoine héréditaire de l'église d'Auxerre attachée à ceux de sa maison, qui étoient seigneurs de la terre de Chastellux. Après avoir prêté serment au chapitre, il se présenta à la porte du chœur, sous le jubé, pendant l'office de tierce, en habit militaire, botté, éperonné, revêtu d'un surplis, le baudrier avec l'épée par dessus, ganté des deux mains, ayant sur le bras gauche une aumusse, et sur le poing un faucon, tenant de la main droite un chapeau bordé, couvert d'une plume blanche. Il fut ainsi conduit en sa place dans les hautes chaises, du côté droit, entre celle du pénitencier et celle du sous-chantre. »

Au milieu de cette infinie variété de costumes, une seule toilette, celle du deuil, se présentait dans les différentes classes de la société avec une étiquette uniforme et régulière. La mémoire des morts était entourée d'un respect profond, et les an-

niversaires, régulièrement célébrés dans les familles, ramenaient chaque année, pour les parents et les amis, l'occasion de revêtir les vêtements des cérémonies funèbres. Pour les hommes, nobles ou bourgeois, le noir était la couleur de deuil. Il en était de même pour les femmes, mais avec cette restriction qu'elles portaient quelquefois le voile blanc; le plus souvent cependant leurs coiffures étaient noires et basses à barbes traînantes; on les nommait *chaperons*, *barbettes* et *tourets*. Le voile des femmes veuves devait entourer le menton, et cette distinction, dit M. Alexandre Lenoir, s'était sans doute introduite en France à la suite de nos communications avec l'Orient. Cette opinion est autorisée par les femmes mamelucks qui font encore usage aujourd'hui d'un voile semblable à celui de la statue de Béatrix de Bourbon, reine de Bohême, morte en 1383. Beaucoup de femmes, dans le veuvage, vivaient en recluses. Les reines de France, qui portaient le deuil en blanc, restaient un an tout entier, sans jamais en sortir, dans la chambre où elles avaient appris la mort de leur mari, et cette chambre devait être tendue de noir. Quant aux rois, ils ne portaient jamais le deuil en noir, fût-ce même le deuil de leur père, mais en rouge ou en violet.

Ils nous reste maintenant, pour en finir avec le XVe siècle, à donner quelques indications sur un personnage historique qu'il est impossible de ne pas nommer quand on touche à cette époque. Ce personnage, que la France et l'Europe entière entourent d'une vénération de jour en jour plus sympathique et plus respectueuse, c'est Jeanne d'Arc, le miracle vivant de notre histoire. Tout ce qui se rattache à cette femme incomparable, les moindres détails de sa vie, les moindres traits de son caractère, excitent un intérêt puissant et douloureux; mais par malheur, Jeanne, comme les héros et les saintes, a eu sa légende et son épopée romanesque, et il est aujourd'hui très difficile de donner son signalement exact. Les artistes, en représentant sa figure peinte ou sculptée, l'ont habillée à leur guise, et l'on peut même dire, sans mentir à l'histoire, qu'ils l'ont complétement travestie. Les portraits de convention se sont multipliés à toutes les époques, et quand on les compare entre eux on reconnaît de suite les falsifications. Malgré les nombreuses recherches qui ont été faites dans ces dernières années, tout se réduit à de vagues indications, à de simples conjectures, et ce qu'on a pu jusqu'à présent constater de plus précis, c'est qu'il n'existe pas de portrait original de Jeanne la Pucelle. Son costume lui-même n'est indiqué que d'une manière fort incomplète par les historiens du quinzième siècle, et ce que nous pouvons faire de mieux en ce sujet toujours étudié et toujours obscur, c'est de nous borner aux extraits suivants, empruntés à un recueil dont l'autorité est considérable dans les matières d'éru-

dition ; ce recueil c'est la *Bibliothèque de l'école des chartes ;* on y trouve un mandat et une quittance « qui constatent une dépense de treize écus d'or, faite sur le trésor du duc d'Orléans, pour fournir un habillement à Jeanne d'Arc, lors de son passage à Orléans au mois de juin 1429, c'est-à-dire au moment où, ayant accompli la première partie de sa mission, délivré la ville et chassé les Anglais loin des bords de la Loire, cette généreuse fille s'acheminait vers Reims avec Charles VII. Les gens du conseil du duc, alors prisonnier en Angleterre, prirent sur eux l'initiative de cette gratification, que leur maître s'empressa de ratifier, « ayant considération, ainsi qu'il est dit dans le mandat, aux bons et agréables services que ladite Pucelle nous a faits à l'encontre des Anglois, anciens ennemis de monseigneur le roi et de nous. » Ce cadeau pouvait valoir, par estimation relative, dit M. J. Quicherat, environ 500 francs de notre monnaie. Il consistait en une robe de *fine brucelle vermeille*, et une *huque de vert perdu*. Voici la quittance : « Jean Thuillier, drappier et bourgois d'Orléans, et Jehan Bourgois, taillandier dudit lieu, confessèrent avoir eu et receu de Jacques Boucher, trésorier général de mons. le duc d'Orléans, la somme de treize escuz d'or viez du poix de lxiiij au marc, pour une robe et une huque que les gens du conseil de mondit seigneur le duc firent faire et délivrer dès le mois de juing mcccc vint-neuf à Jehanne la Pucelle, estant lors audit lieu d'Orléans : c'est assavoir ledit Luillier, pour deux aulnes de fine brucelle vermeille dont fut faicte ladite robe, viij escuz ; pour la doubleure d'icelle ij escuz, et pour une aulne de vert perdu pour faire ladite huque, ij escuz d'or, et ledit Bourgois, pour la façon desdites robes et huque, et pour satin blanc, sandal et autres estoffes, pour tout, ung escuz d'or ; si comme, etc. Et s'en tinrent à bien content, etc., quictes, etc. Fait le ve jour d'aoust, l'an mil cccc et trente.

« Signé Cormier. »

Le Recueil que nous venons de citer nous offre encore, en d'autres passages, d'utiles renseignements, et voici l'indication que nous donne un excellent travail de M. Leroux de Lincy : « Antoine Dufour, confesseur et prédicateur de Louis XII et d'Anne de Bretagne, fut chargé par cette princesse de composer en français une histoire des femmes célèbres. Dans le manuscrit sur vélin, qui contient son ouvrage, chacune des notices est précédée d'une miniature représentant la personne à laquelle est consacrée la notice qui suit. La 91e notice concerne *Jeanne de Vaucouleurs*. La miniature représente Jeanne d'Arc sur un cheval blanc, revêtue d'une armure toute dorée, et qui se rapporte complètement à l'indication d'une armure inscrite dans l'inventaire des vieilles armes conservées au château d'Amboise, du temps de Louis XII. Si l'on réfléchit que l'ouvrage d'Antoine Dufour a été composé

pour Anne de Bretagne, on comprendra comment le peintre a pu avoir à sa disposition l'armure qui était précieusement conservée dans le château d'Amboise. »

Parmi les pièces de l'équipement de Jeanne d'Arc, il en est une qui a principalement attiré l'attention des archéologues, nous voulons parler de son étendard. Sans aucun doute, Jeanne fut l'un des plus grands capitaines du moyen-âge ; elle devina la première les combinaisons de la guerre moderne ; elle médita savamment ses mouvements stratégiques ; mais sur le champ de bataille la tendresse de la femme semblait renaître sous l'armure du guerrier ; elle bravait la mort et ne la donnait pas, et combattait avec son étendard à la main. Ce glorieux étendard, qu'elle portait à la bataille de Patay, au siége de Reims, à l'attaque de Paris, était de satin blanc fleurdelysé. Elle y avait fait peindre le roi du ciel tenant la boule du monde ainsi que les noms sacrés de Jésus et de Marie.

XII.

SEIZIÈME SIÈCLE.

Nous voici maintenant au seuil même de la société moderne. La découverte de l'Amérique apporte au luxe, au bien être, à la fortune publique, de nouveaux éléments de progrès. L'art se transforme et tend à se séculariser chaque jour davantage. Il cherche et trouve des formes nouvelles d'inspiration, et comme toujours, dans le sujet qui nous occupe, la révolution qui s'accomplit dans le costume, s'accomplit en même temps dans l'architecture et l'ameublement. La noblesse, qui jusqu'alors avait exclusivement vécu pour la guerre, commence à vivre pour les arts. Le caractère triste et sombre que le moyen-âge, ennemi du jour et du soleil, imprimait à ses constructions, tend de plus en plus à disparaître. Les forteresses féodales sont remplacées par d'élégants châteaux. On voit s'élever presqu'en même temps Madrid dans le bois de Boulogne, la Muette, Saint-Germain, Villers-Cotterets, Chantilly, Folanbrai, Nantouillet, Chambord. L'Italie, qui nous avait devancés dans les choses de l'art, nous donne ses plus grands artistes, Paul Ponce Trebati, Vignole, Benvenuto Cellini, qui trouvent bientôt quelques rivaux dans nos artistes indigènes.

La bourgeoisie des petites villes, la noblesse pauvre des campagnes, restèrent longtemps encore fidèles aux traditions du goût ancien ; mais dans les grands centres de population, dans la bourgeoisie des grandes villes d'industrie et de commerce, dans les rangs supérieurs de l'église, dans la noblesse qui approchait de la cour, et qui occupait les grandes charges, il y eut comme une rivalité de luxe et d'élégance. L'intérieur des appartements fut décoré d'arabesques et de dorures.

Aux siéges massifs de l'ameublement gothique on substitua des chaises légères, dorées, et garnies de velours et de soie frangée; on suspendit des tableaux aux parois des salles; et les menuisiers, les décorateurs, qui jusqu'alors avaient travaillé d'après leur fantaisie et leur inspiration personnelle et les traditions de l'apprentissage, commencèrent à suivre des modèles savamment étudiés, et qui se propagèrent par le dessin. On voit, par les inventaires du seizième siècle, quelle était à cette date la richesse de certains ameublements. Le mobilier du maréchal de Saint-André, entre autres, faisait l'admiration des contemporains. « Pour les superbetez et belles parures de beaux meubles très rares et très exquis, dit Brantôme en parlant de ce maréchal, il a surpassé même ses rois... Et après sa mort on les a veu vendre à Paris aux encants, desquels on n'en peut jamais quasi voir la fin, tant ils durèrent. Entre autres, il y avoit une tente de tapisserie de la bataille de Farsale... qui se peut quasi parangonner à l'une de ces deux belles tentes du feu roy François... qui estoient hors de prix. Il avoit aussi deux tapis velus tous d'or persien. »

Le cardinal d'Amboise était beaucoup plus riche encore. On peut en juger par l'indication de quelques-unes des tapisseries qui figuraient dans son ameublement :

« Une tapisserie avec l'image de Saint-George, sur drap d'or à bordure.

Un ciel de toile d'or où est l'image de Saint-Jean-Baptiste.

Une tapisserie de haute lice, faite de fil d'or et de soie, sur laquelle est une Annonciation ou d'autres images.

Une autre tapisserie de satin cramoisi, bordée de satin bleu, semée de fleurons d'or et d'argent *et taz d'amour, à bordeure.*

Une tapisserie où est le siége de Rhodes.

D'autres tentures de taffetas enrichies d'or.

Des tapisseries à personnages, bestes et oiseaux.

Des tapisseries à verdure, semées d'arbres.

L'une des nouveautés les plus importantes du seizième siècle, en fait d'objets de luxe, fut l'usage des carrosses, dont l'invention est attribuée à un archevêque de Milan, Héribert, qui vivait dans la première moitié du douzième siècle. Du temps de François Ier, cette espèce de voitures était encore tellement rare, qu'on n'en comptait que deux à la cour. Ces carrosses ressemblaient à des coches avec de grandes portières de cuir. On les garnissait de rideaux pour les préserver du soleil ou de la pluie, et le maréchal de Bassompierre, sous Louis XIII, fut le premier qui les fit orner de glaces. Nous ferons remarquer, du reste, qu'antérieure-

ment au xvie siècle on vit quelquefois des voitures de ce genre figurer dans les cortéges royaux et les entrées solennelles, ainsi qu'il arriva en 1379, lors de l'entrée d'Isabeau de Bavière à Paris, mais ce fut là une exception assez rare pour être remarquée par les historiens.

Malgré les guerres civiles et religieuses, l'industrie, à l'époque qui nous occupe, progressa comme les arts. La fabrication des soieries à laquelle Louis XI avait donné, comme on l'a vu plus haut, la plus vive impulsion, fut grandement activée par la plupart des princes qui occupèrent, au xvie siècle, le trône de France. Ils favorisèrent l'établissement des grandes manufactures, et en agissant ainsi, ils avaient un double but ; ils voulaient employer à d'utiles travaux les pauvres dont le nombre augmentait chaque jour, et qui vivaient, ainsi que le dit un contemporain, d'aumônes et de rapines, ainsi que du revenu d'une prébende ; ils voulaient de plus, empêcher l'argent de sortir du royaume, le grand commerce étant tout entier aux mains des Italiens, des Castillans et des Flamands.

Les bas de soie, les toiles d'or et d'argent, importés par les étrangers ruinaient la France. Les Italiens nous vendaient, année moyenne, pour 800,000 écus de bas de soie. Les Génois seuls emportaient pour leur part 400,000 écus d'or par an. Ils accaparaient les laines du Languedoc, de la Provence et du Dauphiné, pour les rapporter ensuite tissées et travaillées, et nous faire payer une main-d'œuvre considérable. Pour chaque 100,000 écus que les douanes donnaient au roi, il sortait dix millions du royaume, ce qui fit dire à un économiste du xvie siècle, Laffemas : « Qu'on pourroit comparer certains François aux sauvages plutôt qu'à des hommes de police, car comme ils donnent leurs richesses pour des sifflets et sonnettes, aussi les François reçoivent des babioles et marchandises estranges en échange de leurs trésors. » Le même écrivain dit encore que de son temps on n'aurait guère trouvé en France, en fait d'objets d'exportation, que des sacs à procès, des cartes et des dés, et cependant, ajoute-t-il avec tristesse : « Ce royaume est si bien constitué et pourveu de tout ce qui est nécessaire pour la vie de l'homme, et en telle abondance, qu'il se peut passer de tous ses voisins. »

Ces avis ne furent point perdus. Cet axiome de l'économiste Laffemas : *La France peut se passer de ses voisins*, devint la règle de conduite des rois en matière commerciale. Ils s'efforcèrent de naturaliser chez nous la fabrication des toiles de Hollande et des tapisseries de Flandres. Vers 1525, deux Génois, Turquetti et Nanis, introduisirent de grands perfectionnements dans l'industrie de la soie, et vers la fin du siècle, Henry IV propagea activement la culture du mûrier. Cet arbre précieux, déjà répandu dans le Midi, fut planté dans les bois et les jar-

dins qui appartenaient au domaine de la couronne. Le conseil du commerce en envoya des plants, avec des experts instructeurs, sur tous les points du royaume, et on en cultiva jusque dans le jardin des Tuileries; mais par une de ces contradictions qui se rencontrent si fréquemment sous l'ancienne monarchie, en même temps que l'on favorisait la production, on entravait la consommation par les lois somptuaires. Ces lois sont très nombreuses et très sévères au XVIe siècle, mais comme elles furent souvent renouvelées, on a tout lieu de croire que la population ne se mettait guère en peine de les observer. Par un édit du 8 décembre 1543, François Ier défendit à tous princes, seigneurs, gentilshommes et autres habitants du royaume, de quelque état et condition qu'ils fussent, excepté toutefois les enfants de France, de se vêtir de drap ou de toile d'or et d'argent. Il proscrivit aussi l'usage de ces précieux métaux sur les vêtements, soit en galons soit en broderies, à peine de 1,000 écus d'or. Cet édit fut renouvelé par Henri II, le 19 mai 1547; ce prince en étendit même les dispositions aux femmes, dont François Ier ne s'était pas occupé, et il n'établit d'exception que pour les princesses, les dames et les demoiselles nobles attachées au service de la reine. En 1549, parut un nouvel édit plus détaillé que le premier. L'or et l'argent furent absolument interdits sur les vêtements, à l'exception toutefois des boutons d'orfévrerie. Il en fut de même de la soie cramoisie, dont on réserva exclusivement l'usage aux princes et aux princesses. « Le velours, disent les auteurs du *Dictionnaire de l'Histoire de France*, fut interdit aux femmes des gens de justice, aux gens d'église et aux habitants des villes. Les pages ne purent être habillés que de drap orné d'une simple bande de broderie en soie ou en velours; enfin, il fut défendu aux artisans et gens de pareil état ou d'une condition inférieure, de porter des habillements de soie. »

Sur les remontrances des états-généraux tenus à Orléans, en 1560, Charles IX défendit à tous les habitants des villes du royaume d'avoir des dorures sur du plomb, du fer et du bois, et de se servir de parfums apportés des pays étrangers, à peine d'amende arbitraire et de confiscation des marchandises. De nouvelles ordonnances somptuaires furent promulguées en 1561, 1563, 1565, 1573, 1576, 1577, 1583. Le 13 novembre de cette dernière année, le prévôt de l'hôtel et ses archers arrêtèrent cinquante ou soixante jeunes femmes de bonne famille « Contrevenantes, dit l'Estoile, en habits et en bagues, à l'édit de réformation promulgué quelques mois auparavant », et les conduisirent au Fort-Lévesque, où elles passèrent la nuit. Henri IV, en 1601 et en 1606, promulgua de nouvelles ordonnances somptuaires, et l'on remarque dans ces ordonnances un passage singulier qui déroge à toutes les habitudes du passé, en ce qu'il autorise l'usage de certains objets

de luxe dans des classes auxquelles ces objets avaient toujours été interdits, et qu'il les interdit au contraire dans celles où ils avaient jusqu'alors été généralement autorisés : « Nous faisons défense, dit Henri IV, à tous habitants de ce royaume de porter ni or ni argent sur les habits, excepté aux filles de joie et aux filoux, à qui nous ne prenons pas assez d'intérêt pour nous inquiéter de leur conduite. » M. Dareste de La Chavanne remarque avec raison que les mesures somptuaires de Henri IV, furent prises à l'instigation de Sully : « Ce ministre, dit-il, dominé par ses préjugés militaires et par l'habitude d'une stricte économie, ne voyait dans l'industrie que le luxe, et dans le luxe qu'un instrument de volupté et de paresse pour les particuliers, de ruine pour l'État. Il croyait que le germe de paix qu'elle fait éclore est celui d'une paix oisive, et il ne connaissait pas d'autre activité que celle d'une pauvreté mâle. Il détermina donc par un édit le maximum de la dépense des personnes de toute qualité, en prenant pour base celle qu'elles étaient supposées faire au temps de Louis XI, et ce qu'il y a de curieux, c'est qu'il crut arrêter par là l'augmentation successive du prix des objets..... On sait, au reste, qu'il voulait empêcher l'ancienne noblesse d'être envahie par les hommes nouveau enrichis, et qu'il lui donnait dans ce but l'exemple de la simplicité et de l'épargne, « vêtu ordinairement, comme Péréfixe le représente, de drap gris, avec un pourpoint de satin ou taffetas, sans découpure, passement, ni broderie. » Il disait de ceux qu'il voyait richement habillés, qu'ils portaient leurs moulins et leurs bois de haute-futaie sur leur dos. » Le luxe, du reste, était arrivé au XVIe siècle, à un degré menaçant pour la fortune des particuliers et pour la moralité publique. Voici ce qu'on lit à ce sujet dans une brochure publiée en 1574 :

« Du temps de nos pères, on ne sçavoit que c'estoit de mettre du marbre ny du porphyre aux cheminées, ny sur les portes des maisons, ny de dorer les poutres et les solives ; on n'achetoit point tant de riches et précieux meubles pour accompagner la maison ; on ne voyoit point tant de licts de drap d'or, de velours, de satin, de damas, ny tant de bordures exquises, ny tant de vaisselle d'or et d'argent... Ceste abondance de vaisselle d'or et d'argent, et des chaînes, bagues et joyaux, draps de soie et bordures avec les passements d'or et d'argent, a fait le haussement du pris de l'or et de l'argent. La dissipation des draps d'or, d'argent, de soie et de laine, et des passements d'or, d'argent et de soie est très grande ; il n'y a chapeau, cape, manteau, collet, robbe, chausses, pourpoint, juppe, casaque, colletin, ny autre habit, qui ne soient couverts de l'un ou l'autre passement, ou doublés de toile d'or ou d'argent. Les gentilshommes ont tous or, argent, veloux, satin, taffetas ;

leurs moulins, leurs terres, leurs prez, leurs bois et leurs revenus, se coulent et consomment en habillements, desquelles la façon excède souvent le pris des estoffes, et se, en broderies, pourfileures, passements, franges, chenettes, bords, arrière-points et autres pratiques qu'on invente de jour à autre. Et bien qu'on aye fait de beaux édits sur la réformation des habits, si est-ce qu'ils ne servent de rien ; car puisqu'à la cour on porte ce qui est défendu, on en portera partout, car la cour est le modelle et le patron de tout le reste de la France. »

Nous avons dit plus haut que la plupart des ordonnances somptuaires avaient été éludées par les populations : il faut cependant faire une réserve pour l'époque de la ligue. Les troubles civils d'une part, et de l'autre le fanatisme ardent des ligueurs, modifièrent complétement les habitudes. Ce fait est attesté de la manière la plus formelle par le document suivant :

« A Paris, on voit une si grave réformation au retranchement du luxe, qu'il est impossible de le croire à ceux qui ne le voyent, et semblent plustost que la bombance en soit maintenant du tout bannie et déchassée pour un temps; jusque-là même que, quand une damoiselle porte non seulement une freze à la confusion, mais un simple rabat un peu trop long, ou des manches trop découpées, ou quelque autre superfluité, les autres damoiselles se jettent sur elle et lui arrachent son collet, ou lui deschirent sa robbe. Enfin, vous ne voyez plus dedans Paris que du drap au lieu de soye, et de la soye au lieu de l'or, lesquelles choses, à la vérité, y estoient trop prophanées de ceux mesme à qui il convenoit le moins ; ce que le roy n'a jamais pu faire observer, ny par l'interposition de son authorité royale, ny par la force de ses édicts pénaux. »

De toutes les époques que nous avons traversées dans le cours de ce travail, il n'en est aucune qui présente une plus grande variété, une plus grande mobilité dans les modes que celle à laquelle nous sommes arrivés. Les anciens types du moyen-âge vont disparaissant chaque jour, et les types nouveaux semblent déjà offrir en germe la plupart des éléments du costume moderne ; mais au milieu de ces essais, de cette transformation, la France n'invente rien qui lui soit propre ; la réforme de la toilette, comme la réforme littéraire et religieuse, n'est rien autre chose pour elle qu'une importation étrangère. Elle emprunte à l'Italie, à l'Angleterre, à l'Allemagne. Cette origine exotique se révèle jusque dans les noms des habits : pourpoints à la suisse, à l'allemande, à la wallone, à l'espagnole ; (1)

(1) C'est au xvi^e siècle qu'on voit paraître pour la première fois des livres qui traitent de la mode, et qu'on s'occupe en France du costume des autres nations. Nous citerons au premier rang des ouvrages de ce genre : *Recueil de la diversité des habits qui sont de présent en usage aux pays d'Europe, Asie*, etc. Paris, 1567, in-8°.

chacun, selon qu'il est catholique ou réformé, prend ses modèles au-delà des Pyrénées ou au delà du Rhin; mais le goût élégant de la renaissance laisse partout son empreinte à la fois somptueuse et sévère.

Au début du règne de Louis XII l'habillement des hommes d'un âge dejà mûr, se compose pour les classes riches d'un pantalon serré, en couleur éclatante; d'une veste ample et plissée descendant à la naissance des cuisses, et par dessus d'une robe dont la longueur variait suivant le goût de ceux qui la portaient; cette robe, dans sa partie supérieure, avait un grand collet rond qui recouvrait entièrement les épaules, et qui était garni de fourrures précieuses, martre, zibeline, menu vair, etc.; les jeunes gens, vers la même date, avaient délaissé la robe longue et adopté le pourpoint à manches amples et plissées, à petites basques, et le manteau court. Menot, dans le sermon de l'Enfant prodigue (1), nous donne ainsi, à propos du dissipateur hébreu, le portrait d'un *viveur* élégant des premières années du XVIe siècle : « Il avait, dit le prédicateur populaire, *bottines d'escarlate bien tyrées, la belle chemise fronsée sus le colet, le pourpoint fringant de velours, la toque de Florence à cheveux pignés*, rien n'y manque!... Mais quand la bourse fut vide, *et qu'il n'y avoit plus que frire, chascun emportoit sa pièce de monsieur le bragard, chemise et pourpoint, si bien que mon gallant fut mis en cueilleur de pommes, habillé comme ung brûleur de maisons, nud comme un ver...* Il le montre revenant dans son pays, *sec comme brésil, avec ung petit roquet qui venoit aux gerrez et vestu comme ung belistre.* » Cette chemise froncée sur le devant dont parle Menot formait une des pièces essentielles du costume de la renaissance. En hiver, elle était faite de taffetas ou de satin broché d'or, en été de fine toile de Flandre, et c'est sans aucun doute pour la laisser paraître qu'on prit l'habitude d'ouvrir les pourpoints, et comme le disent les écrivains du temps, de les *taillader à mille balafres.*

Les Italiens et les Espagnols qui affluèrent en France sous le règne de François Ier, la captivité même de ce prince dans les États de Charles-Quint, exercèrent sur les modes la même influence que sur les mœurs. La forme des habits en fut sensiblement modifiée. On ajouta à la partie supérieure du haut-de-chausses un bouillon ou bouffant d'étoffe plissée couvert de bandes d'une autre couleur que l'étoffe du dessous. Cette espèce de vêtement se nommait la *trousse* ou le *tonnelet;* on vit reparaître en même temps les grosses braguettes. Des bouillons à bandes de couleurs diverses furent également ajoutés à la partie supérieure des manches, et le

(1) *Sermones parisienses*, fol. 169 et seq.

manteau finit peu à peu par remplacer complètement la robe longue, que l'on ne porta plus que comme vêtement d'apparat dans les cérémonies officielles.

Sous Henri II, le type général resta à peu de chose près ce qu'il avait été sous François I*er*, et la seule nouveauté importante fut l'introduction de la *fraise* qu'on appela aussi *collerette godronnée*, c'est-à-dire collerette empesée. Cet ornement nous vint de l'Italie, et Catherine de Médicis accorda au Vénitien *Vinciolo* le droit exclusif de le fabriquer et de le vendre. On le confectionnait avec une espèce de toile très-fine, travaillée à jour comme la dentelle, et qu'on nommait *lacis* et *point coupé*. Un passage des *Commentaires* de Blaise de Montluc nous montre que parmi les vigoureuses générations du xvi*e* siècle, les plus rudes soldats eux-mêmes n'étaient point étrangers aux raffinements de la coquetterie. Montluc raconte qu'en 1555, il était bloqué dans Sienne, malade et la tête enveloppée de fourrures. — Grand Dieu! s'écriaient les dames et les peureux, que ferons-nous si notre gouverneur meurt? nous sommes perdus. — « Voyant le regret que le peuple avoit de me voir ainsi malade, dit Montluc, je me fis bailler des chausses de veloux cramoisy... couvertes de passements d'or et fort découpées, car au temps que je les avois fait faire, j'étois amoureux. Je prins le pourpoint tout de mesme, une chemise ouvrée de soye cramoisy et de filet d'or bien riche (en ce temps-là ou portoit les collets des chemises un peu avallez), puis prins un collet de buffle, et me fis mettre le haussecol de mes armes, qui estoient bien dorées. En ce temps-là je portois gris et blanc, pour l'amour d'une dame de qui j'étois serviteur lorsque j'avois le loisir; et avois un chapeau de soye grise, faict à l'allemande, avec un grand cordon d'argent et des plumes d'aigrette bien argentées. Les chapeaux en ce temps-là ne couvroient pas grands, comme font à ceste heure. Puis me vestis un cazaquin de veloux gris, garny de petites tresses d'argent à deux petits doigts l'une de l'autre, et doublé de toile d'argent tout découpé entre les tresses. »

Montluc ajoute que lorsqu'il se regarda dans son miroir, après avoir fait cette toilette, il ne put s'empêcher de rire; il n'était point le seul, du reste, parmi les hommes de guerre de cette rude époque, qui sacrifiait ainsi aux mignardises de la mode. Brantôme nous apprend que le duc de Nemours s'habillait des mieux : « et si bien que toute la cour en son temps prenait tout son patron de se bien habiller sur lui (1). » Cette recherche dans le costume avait envahi toutes les classes de la société, et vers le milieu du siècle il y eut dans la toilette une sorte d'anarchie

(1) *Œuvres de Brantôme*, édit. de Leyde, 1666, t. III, p. 2.

pendant laquelle tous les rangs se trouvèrent confondus, malgré les prescriptions des lois somptuaires. On voit en effet, par les registres de l'Hôtel-de-Ville de Paris, qu'en 1558 les prêtres s'habillaient comme les séculiers, les marchands comme les nobles, tandis que les femmes portaient des habits d'hommes, et que les hommes de leur côté, se rapprochaient de la mise des femmes. « Ce qui est, disaient les magistrats de l'édilité parisienne, un scandale et déshonneur à cette ville, capitale du royaume, qui doit être le miroir et exemple d'honneur, modestie et geste des autres villes (1). »

Sous le règne de Henri III, le luxe, la mignardise, on pourrait même dire la dépravation des habits, furent poussés à leurs dernières limites. On resserra les hauts-de-chausses sur les cuisses, et tout en raccourcissant la trousse on augmenta son volume, de telle sorte que ceux qui portaient ce vêtement bizarre paraissaient enveloppés par le milieu du corps dans un ballon gonflé d'air. Les bas, placés par dessus les hauts-de-chausses, formaient un petit bourrelet au-dessus du genou; le manteau descendait à peine à la hauteur du coude, tandis que le cou était entouré d'une fraise immense. Le secrétaire de l'ambassade vénitienne envoyée à Paris en 1577, fut si frappé de la grandeur de ces fraises et de celle des collets de chemises, qu'il en fit un rapport à la *Seigneurie;* il constata en même temps les variations incessantes des modes, et après avoir dit qu'elles changent à Paris de jour en jour et d'heure en heure, il ajoute que si la forme des vêtements se modifie sans cesse, la manière de les porter n'est pas moins bizarre. « On a toujours, dit-il, le manteau posé sur une seule épaule, une manche du pourpoint ouverte et l'autre boutonnée. Ces changements de costume chez les jeunes gens exigent des dépenses considérables. Un homme de la cour n'est pas estimé, s'il n'a vingt-cinq ou trente habillements de différentes façons et s'il n'en change pas tous les jours. » Les remarques du secrétaire vénitien sont confirmées par tous les documents du temps, et même par des caricatures. Dans l'un de ces dessins satiriques, un Français est représenté tout nu, une paire de ciseaux à la main, devant un monceau de draps et d'étoffes diverses, ce qui signifie que la mode change si vite qu'elle ne lui laisse pas même le temps de se tailler un habit.

Les honteux penchants de Henri III contribuèrent singulièrement à avilir les modes, et à enlever au costume des hommes son caractère viril. Le roi se montrait souvent au milieu de ses mignons avec des habits de femme, les cheveux teints et frisés, les oreilles chargées de pendants, le cou orné d'un collier, et la lèvre supé-

(1) Godefroy, *Cérémonial français*, t. II, p. 5.

rieure garnie de deux petites moustaches, ce qui rendait plus ridicule encore cette parure féminine (1). Mais sous cette apparence énervée se conservaient des habitudes d'une âpreté sauvage. Ces hommes, chargés de dentelles et de bijoux comme des filles perdues, ne quittaient jamais la dague et l'épée ; c'était là un des ornements de leur toilette, et ils préludaient par la débauche aux assassinats de la guerre civile, car ils trouvaient dans les mœurs de leur maître une excuse pour leurs vices, et dans les habitudes de leur temps une excuse pour leur cruauté. Henri III, en fait de dépravation, se chargeait de leur donner l'exemple : « Il ouvroit son pourpoint, dit l'Estoile, et descouvroit sa gorge ; » les joûtes, les tournois, les processions nocturnes, les mascarades de toute espèce, semblaient faire du règne de ce prince une continuelle orgie. Les femmes couvertes seulement d'une fine toile, « avec un point coupé à la gorge, c'est l'Estoile qui parle, se laissaient mener par dessous le bras à travers des églises, au grand scandale de plusieurs. » Le même chroniqueur raconte que dans un banquet donné par la Reine-Mère à Chenonceau, « les plus belles et honnestes dames de la cour estant à moitié nues, et ayant leurs cheveux espars, comme épousées, furent employées à faire le service. » Ce banquet coûta plus de cent mille livres. Quelques jours auparavant, à l'occasion d'un dîner donné par le roi au Plessis-les-Tours, on avait dépensé plus de soixante mille francs à acheter de la soie verte pour habiller ces mêmes dames de la cour, qui cette fois servaient à table en habits d'hommes.

Quand le duc de Joyeuse épousa Marguerite de Lorraine, sœur de la reine de France, Henri III régla lui-même l'ordonnance de dix-sept festins splendides qui se succédèrent sans interruption de jour à autre. On n'avait point vu, depuis les ducs de Bourgogne, une prodigalité pareille. Quelques uns des convives portaient des habits qui avaient coûté dix mille écus, et Henri III dépensa pour sa part une somme qu'on peut évaluer à six millions de notre monnaie. « La toile d'or et d'argent, dit Pierre de l'Estoile, jusqu'aux masques et chariots et autres feintes, et aux accoustrements des pages et laquais, le veloux et la broderie d'or et d'argent ny furent non plus épargnés que si on les eût donnés pour l'amour de Dieu. » En lisant dans le vieux chroniqueur le détail de toutes ces folies, on se croirait trans-

(1) Gaucher de Sainte-Marthe, dans ses *Poésies françoises* (édition de 1629, in-4, p. 171), fait allusion à cette toilette, qui ne laissait plus reconnaître le sexe. Il gourmande sévèrement :

> Ces jeunes gens frisés, goudronnés, parfumés,
> — Fards qui de notre temps n'estoient accoustumés —
> Qui nous feroient mesprendre à discerner les dames
> D'entre les chevaliers qui ressemblent aux femmes.

porté parfois dans les salles des banquets romains de la décadence. On comprend à quel degré d'avilissement le pouvoir devait tomber entre de telles mains, et l'on se demande comment la France a pu sortir forte et puissante des épreuves dissolvantes d'une pareille dégradation. Elle en est sortie, parce qu'il se rencontrait çà et là au milieu de la corruption générale quelques hommes de cœur, qui trouvaient dans leur foi cette force invincible qui sait défendre, même au prix de tous les dangers, les droits de la morale publique, et faire parler la vérité. En cette occasion, comme toujours au moyen âge, ce fut l'église qui protesta au nom de la conscience universelle. Un prédicateur que ses vertus et sa parole pleine de franchise avaient rendu très populaire à Paris, Maurice Poncet, tonna du haut de la chaire contre les profusions de la cour et du duc de Joyeuse, qui semblaient une insulte et un défi à la misère du peuple. Quelques jours après le sermon, le duc ayant rencontré dans la rue le hardi prédicateur, l'apostropha avec des paroles de colère et des gestes menaçants : — J'ai fort ouï parler de vous, lui dit-il, et de ce que vous faites rire le peuple dans vos sermons. — C'est raison que je le fasse rire, puisque vous le faites tant pleurer pour les subsides et grandes dépenses de vos belles noces, répondit messire Poncet sans se troubler. — Le duc, qui s'apprêtait à le battre, retint son bras, et bien lui en prit, car le peuple s'amassait en murmurant, et Joyeuse eût peut-être payé de sa vie l'insulte qu'il voulait faire au prêtre.

Pendant le règne de Henri IV, le costume des hommes fut à peu de chose près ce qu'il était sous Charles IX et sous Henri III, tout en reprenant néanmoins un cachet plus sévère. Ce qu'il y avait d'efféminé dans la parure des mignons disparut complètement, et cette fois ce furent les protestants qui donnèrent le ton. Ils proscrivirent les couleurs éclatantes, portèrent des pourpoints sans baleine, et firent descendre les trousses jusqu'aux genoux, tout en diminuant leur largeur. Les catholiques, en voyant leurs adversaires afficher cette simplicité, s'empressèrent de faire comme eux, et nous avons déjà parlé plus haut de la réforme qui s'accomplit à un certain moment, pendant la ligue, dans le costume des Parisiens. Ce retour vers des habitudes plus simples n'excluait point cependant l'élégance ; des rubans froncés ou plissés ornaient la partie inférieure du pourpoint; les manches, régulièrement crevassées, laissaient voir à travers leurs fentes une étoffe d'une autre couleur que celle dont elles étaient faites, et elles étaient garnies aux poignets de manchettes de mousseline ou de dentelle. On ajoutait à cet ensemble un petit manteau court en velours, doublé d'étoffe de soie.

Lorsque Henri IV eut pacifié le pays et ranimé la prospérité publique, on vit reparaître peu à peu, et surtout parmi l'ancienne noblesse, les vieilles habitudes

de somptuosité. C'était à qui se ruinerait au plus vite, et l'on cherchait dans le jeu le moyen de suffire aux prodigalités les plus folles. Bassompierre nous apprend dans ses *Mémoires* qu'il parut un jour à la cour avec un habit de drap d'or, orné des palmes, et chargé d'une si grande quantité de perles qu'il y en avait au moins cinquante livres pesant. Le prix de cet habit était de quatorze mille écus, dont sept cents pour la façon. Le tailleur, avant de se mettre à l'ouvrage, avait demandé quatre mille écus d'arrhes, et Bassompierre était fort embarrassé pour les trouver, lorsqu'il fut invité le soir à souper chez le duc d'Épernon. On joua gros jeu; Bassompierre, qui n'avait que sept cents écus, en gagna cinq mille, et le lendemain il donna au tailleur les arrhes que celui-ci demandait; les jours suivants il fut plus heureux encore; et après avoir payé son habit, il lui resta onze mille écus dont la moitié lui servit à acheter une épée enrichie de diamants. La ligue et la réforme, les guerres civiles et les guerres religieuses, on le voit par ces détails, n'avaient rien changé aux habitudes de la noblesse française, et elle gardait toujours cette aptitude à se ruiner que nous avons eu déjà l'occasion de signaler tant de fois.

Les modes italiennes, qui exercèrent sur le costume des hommes une si grande influence, réagirent également sur la toilette des femmes. Paris, qui jusqu'alors avait donné le ton, fut envahi par des coiffeurs, des tailleurs, des gantiers, des parfumeurs, des cordonniers vénitiens, lombards et florentins. Leur goût régna dans la cour de France en même temps que la politique de Machiavel; et quand nos rois tiraient leur morale du *Livre des Princes*, leurs femmes et leurs maîtresses tiraient leurs mules de Venise et leurs robes de Milan. Au début même du XVIe siècle, cette toilette ne manquait pas d'élégance. Un corsage ajusté à la taille et arrondi sur le devant aux deux extrémités dessinait la forme du buste; les manches étaient ajustées au poignet, et les jupes larges et flottantes; mais à l'arrivée de Catherine de Médicis, on exagéra toutes les formes, par l'imitation outrée de la toilette exotique de cette princesse. Tout en resserrant la taille, on rembourra les hanches au moyen de tampons qu'on nomma vertugadins ou vertugalles, c'est-à-dire, suivant quelques étymologistes aventureux : *Gardiens de la vertu ;* on élargit considérablement le bas de la robe, qui se trouvait maintenue circulairement par des cerceaux de baleine. On élargit également la partie supérieure du buste; le corps de la robe, tendu sur un corset de baleine, donnait à la poitrine une ampleur extraordinaire. Des manches, dont les immenses bourrelets allaient en diminuant par étages des épaules jusqu'au poignet, faisaient pressentir trois siècle à l'avance nos manches à gigots; la tête était pour ainsi dire encadrée dans une fraise immense

soutenue par des fils de fer qui se développaient en éventail ; cette fraise, sous le règne de Henri IV, s'éleva par dessus la tête à plus d'un pied de hauteur.

Monteil, en décrivant cet accoutrement bizarre, remarque avec raison qu'il donnait aux femmes qui s'en trouvaient affublées la forme d'une horloge de sable, ou celle de deux cloches réunies par leur sommet. Toutes les ridicules exagérations des modes modernes depuis le XVIIe siècle jusqu'à nos jours, les paniers, les tournures postiches, les manches à gigots, les tailles comprimées jusqu'à déformer le buste, les fausses hanches, la crinoline, les volants, tout cela se retrouve sous d'autres noms dans la parure des femmes du XVIe siècle ; pour que l'analogie fût plus grande encore, les dames du grand monde portaient des caleçons et des hauts-de-chausses brodés par le bas, et des jupons blancs empesés ; mais elles avaient de plus que nos élégantes des robes à queues, et, suivant leur rang ou les provinces qu'elles habitaient, des masques ou des voiles. Ces masques appelés *loups* furent surtout très répandus sous le règne de Henri III ; ils étaient ordinairement de velours noir doublé de satin blanc. On les garnissait à l'intérieur d'une petite chaînette au bout de laquelle était fixée une perle que l'on serrait entre les lèvres pour empêcher le masque de tomber. La queue des robes et des manteaux était exclusivement réservée aux personnes de haut rang, et elle s'allongeait en proportion de leur noblesse ; cet ornement, si toutefois c'en était un, se portait même à cheval. Ainsi, lors du sacre et du couronnement de la reine Élisabeth d'Autriche, en 1574, les princesses qui faisaient partie du cortége, et qui étaient montées sur des haquenées blanches, étaient suivies par des écuyers à pied qui marchaient derrière elles pour porter leurs queues. Ces queues avaient ordinairement de cinq à sept aunes de longueur ; mais celle de la reine Élisabeth n'avait pas moins de vingt aunes, et c'est sans contredit l'une des plus longues dont il est parlé dans l'histoire (1).

Ce qu'il y avait de ridicule et de gênant dans toutes ces modes n'échappait point aux contemporains, et le passage suivant montre ce qu'en pensaient les gens raisonnables :

« Les robbes des femmes estoient amples et plissées, et les manches estoient si amples qu'un bouc eût bien entré dedans ; et une queue à leurs robbes qui estoit constamment longue de six pas, et assembloyent sous icelles, quand elles les traî-

(1) On trouve sur les monuments funèbres de Saint-Denis quelques effigies qui peuvent donner une idée exacte du costume des femmes au XVIe siècle, dans ce qu'il avait de plus élégant et de plus sévère, et sans aucune des exagérations ridicules dont nous venons de parler. Ces effigies sont celles d'Anne de Bretagne et de Catherine de Médicis.

noyent par les grandes sales ou églises, force stercores ou crottes de chiens, poussières, fanges et autres saletez : ou si elles ne les laissoyent traîner quand elles estoient au bal, on leur attachoit cette inutile queue sur le cropion, avec un gros crochet de fer ou un bouton d'os ou d'ivoire, tellement que j'ay ouy dire à de vieilles femmes qui avoyent esté de ce temps-là, et d'illustres maisons, qu'on en a veu qui ont esté suffoquées sous telles longues robbes à queue. Et davantage, fut-il hyver ou esté, il falloit par honneur les porter fourrées d'hermines ou de martres zubellines.

« Je ne veux ycy mettre en avant les vertugales pesantes entre lesdites longues robbes qu'elles portoyent, dont le devant estoit couvert de quelque drap de soye, d'or ou d'argent, et le reste de gros canevat. Le soir, quand elles s'alloyent coucher, elles avoyent le jambes enflées à cause du faix qu'elles portoyent en ce temps-là (1). »

La relation de l'entrée de la reine Éléonore à Bordeaux, le 3 juillet 1530, donne une idée assez exacte de la toilette de cette princesse, et l'on comprend sans peine qu'une femme surchargée de pareils ornements s'en soit trouvée comme accablée : « La royne.... estoit vestue à la mode espaignolle, ayant en sa teste une coiffe ou crespine de drap d'or frizé, faicte de papillons d'or, dedans laquelle estoient ses cheveux qui lui pendoient par derrière jusques aux talons, entortillez de rubbens ; et avoit un bonnet de veloux cramoisy en la teste, couvert de pierreries où y avoit une plume blanche... Aux oreilles de ladicte dame pendoient deux grosses pierres, grosses comme deux noix. Sa robbe estoit de veloux cramoisy, doublée de taffetas blanc, bouffant aux manches au lieu de la chemise, les manches de la robbe couvertes de broderies d'or et d'argent. Sa cotte estoit de satin blanc à l'entour, couverte d'argent battu, avec force pierreries (2).

Nous avons vu plus haut, en parlant des jeunes gens à la mode, que le prédicateur Menot ne les ménageait pas. Nous retrouvons encore ici cet intrépide censeur des mœurs publiques, déployant à l'égard des femmes la même sévérité de langage et la même verdeur de raison. Écoutons-le quand il prêche dans la ville de Tours : « L'orgueil et le luxe de la toilette, dit-il en s'adressant à la vieille cité, l'orgueil

(1) Louys Guyon, sieur de la Nauche : *Les Diverses Leçons*, Lyon, 1626, t. I, p. 237.

(2) *Journal d'un Bourgeois de Paris*, publié par Ludovic Lalanne, Paris, 1854, in-8, p. 416-417. On remarquera que, dans un assez grand nombre d'entrées solennelles, les reines de France ne portent point la couronne, et que leur coiffure, sauf la richesse des ornements, est la même que celle des femmes de la noblesse. On trouve dans Fleurange l'explication de ce fait : c'est qu'en vertu du cérémonial de l'ancienne monarchie, les reines ne pouvaient porter la couronne que quand elles avaient été sacrées à Saint-Denis.

prostitue tes filles. La femme *d'ung cordouanier* porte une tunique comme une duchesse. » Il tonne contre toutes ces amorces perfides avec lesquelles Satan perd les filles d'Ève, contre les manches larges comme la bouche d'une bombarde, contre les queues de robe longues comme la queue d'un paon, et raides comme celle d'un cheval anglais (1). — « Le soin de votre parure, dit le prêcheur, ne vous laisse pas le temps, mesdames, d'arriver à l'office, et cependant de votre maison à l'église il n'y a que le ruisseau à traverser. Voilà bientôt neuf heures et vous êtes encore au lit. On auroit plutôt fait la litière d'une écurie où auroient couché quarante-quatre chevaux que d'attendre que toutes vos épingles soient mises. » — C'est surtout aux vieilles coquettes que Menot prodigue tous les sarcasmes de sa verve satirique; quand il les voit se rembourrer et se farder pour n'arriver après tout qu'à déplaire à Dieu et aux hommes, il les compare au savetier qui *frotte, retatyne* et *agentit* une foule de pièces, et qui ne fait que de mauvaise besogne, parce que le vieux ne peut jamais remplacer le neuf. Au milieu des formes triviales de son langage, le sermonnaire proclame de grandes et utiles vérités, de ces vérités qui ne vieillissent jamais, et depuis tantôt quatre siècles que le doigt de la mort a scellé ses lèvres, ses paroles n'ont rien perdu de leur à propos.

Nous n'insisterons point plus longtemps sur le détail du costume des femmes, car les renseignements abondent, et quand il s'agit des classes élevées de la société, ils se ressemblent tous. Ce ne sont partout que manteaux de velours à fleurs d'or, corsages brodés de perles, jupes de toile d'argent, fraises en *point coupé*, espèce de dentelle qui fut indistinctement portée par les deux sexes, et qui jouit de la même vogue que le *point d'Angleterre* dans les âges postérieurs. Il semblait, comme le dit La Popelinière, que la noblesse portât ses revenus sur ses épaules. Tous les auteurs contemporains sont unanimes dans le témoignage qu'ils portent du luxe de leur temps. Brantôme, en parlant de Marguerite de Navarre, dit que les dames que l'on voit figurées sur les vieilles tapisseries des palais et des châteaux, ne sont que « *bifferies, drôleries* et *grosseries,* auprès des belles et superbes façons, coiffures, gentilles inventions et ornements de toutes les dames de la cour et de France, et que les déesses du temps passé et les empérières, comme nous le voyons par leurs médailles antiques, pompeusement accoustrées, ne paraissent que chambrières au prix d'elles (2). »

Le grand luxe des dames de la cour au xvie siècle pouvait tenir, nous le pensons,

(1) *Sermones*, fol. XXXVI.
(2) *Brantôme*, édit. de Leyde in-18, t. V, p. 211 et suiv.

à une cause que personne jusqu'ici n'a remarquée ; nous voulons parler de l'influence exercée par les maîtresses en titre des rois, influence, quoi qu'on en ait dit, des plus déplorables. A dater d'Agnès Sorel, il se produit en effet dans notre histoire un fait tout à fait exceptionnel : l'adultère devient en quelque sorte pour nos princes une affaire d'étiquette, et le trône des reines s'abaisse devant le tabouret des courtisanes. Toutes les femmes que les caprices de la royauté, depuis le XVe siècle jusqu'au XVIIIe, ont élevées au rang de favorites, ont toutes usé de leur crédit pour engloutir en objets de toilette et en ameublements somptueux les trésors de leurs amants couronnés. On en trouve la preuve dans le mobilier de madame de Pompadour, aussi bien que dans la garderobe de Gabrielle d'Estrées. Gabrielle, duchesse de Beaufort, étant morte dans la nuit du 9 au 10 avril 1599, Henri IV fit inventorier ses effets de toilette ; cet inventaire est conservé aux archives de l'empire ; on y trouve entre autres dix-neuf manteaux tous plus riches les uns que les autres, des *cotillons* de draps d'or de Turquie, des robes de satin *couleur de pain bis*, doublées de taffetas incarnat, et de nombreux habillements pour monter à cheval (1).

Pour les hommes comme pour les femmes la couleur des vêtements était extrêmement variée, et sous le règne de Henri IV, grâce aux progrès rapides des arts industriels, on vit les nuances changer à chaque instant. Agrippa d'Aubigné, dans *le Baron de Fœneste*, donne à ce sujet de curieuses indications. Voici les principales couleurs qui furent de mode en ce temps-là : « Bleu turquin, orangé, feuille morte, isabelle, zinzolin, couleur du roi, minime, triste amie, ventre de biche, amaranthe, nacarade, pensée, fleur de seigle, gris de lin, gris d'été, pastel, *espagnol malade*, céladon, astrée, face grattée, couleur de rat, fleur de pêcher, fleur mourante, vert naissant, vert gai, vert brun, vert de mer, vert de pré, vert de gris, pain bis, etc. »

Pour compléter ce qui concerne les couleurs, nous ajouterons que c'est seulement à dater du XVIe siècle que le noir a été exclusivement adopté pour le deuil, avec cette réserve toutefois que les rois gardaient toujours le violet pour leurs vêtements funèbres, et que les femmes pouvaient porter le blanc, pour leurs *juppes* et *cotillons* de dessous, que laissaient voir leurs robes fendues par devant, et le gris tanné, le violet et le bleu pour leurs bas. Il n'était point permis aux veuves, durant tout le temps de leur veuvage, de placer des pierreries sur leur tête et dans

(1) Cet inventaire a été publié par M. de Fréville, dans la *Bibliothèque de l'École des Chartes*, 1re série, t. III, p. 158.

leurs cheveux, mais elles pouvaient en mettre à leurs doigts, à leur ceinture, à leur miroir, à leurs livres d'heures. Les têtes de mort peintes ou brodées sur les habits, les os en sautoir, les larmes d'argent étaient aussi regardés comme du meilleur goût, pour les hommes ainsi que pour les femmes (1). La reine Marguerite de Navarre, nous apprend, dans ses *Mémoires*, que Henri III, à l'occasion de la mort de Marie de Clèves, dont il était l'amant, porta quelques jours un habit dont les aiguillettes et toutes les garnitures étaient couvertes de larmes, de têtes de mort et de *brandons esteints*. Les robes à pointes et les manteaux à queues étaient aussi d'étiquette pour le deuil, et alors on exagérait encore leurs dimensions. En 1559, François II, à la mort de son père, prit une robe violette longue de plus de trente aunes, et à trois pointes, ainsi qu'un manteau dont les cinq queues étaient portées par des princes.

La révolution qui s'était opérée au moment de la renaissance dans la forme des vêtements, et même dans leur couleur, s'étendit à la barbe et aux cheveux, c'est à dire que les hommes portèrent la barbe et les cheveux courts. Si l'on en croit Mézerai la cause première de ce changement serait un accident dont François Ier fut la victime : « Ce prince, dit l'historien que nous venons de citer, étant à Romorantin le jour de la fête des Mages, comme il folâtrait, et que par jeu il attaquait avec des pelottes de neige le logis du comte de Saint-Pol, qui le défendait avec sa bande, il arriva malheureusement qu'un tison jeté par quelque étourdi l'atteignit à la tête, et le blessa grièvement, à cause de quoi il fallut couper les cheveux. Or, comme il avait le front fort beau, et que d'ailleurs les Suisses et les Italiens portaient les cheveux courts et la barbe grande, il trouva cette manière plus à son gré et la suivit. Son exemple fit recevoir cette mode à toute la France, qui l'a gardée jusqu'au règne de Louis XIII. »

Ici se placent plusieurs anecdotes qui montrent, une fois de plus, quel rôle les futilités ont à toutes les époques joué dans l'histoire, et combien les hommes sont

(1) Voir, sur les habits de deuil des femmes, Brantôme, *Mémoires*, édition de Leyde, 1766, t. VII, p. 136 et suiv. « Je n'aurois jamais fait, dit Brantôme, si je voulois spécifier toutes leurs méthodes hypocrites et dissimulées dont elles usent pour monstrer leur deuil..... Aussi voyez toutes les vefves se se remettre et retourner à leur première nature, reprendre leurs esprits...., songer au monde ; au lieu de testes de mort qu'elles portaient ou peintes ou gravées, au lieu d'os de trespassez mis en croix, ou en lacs mortuaires ; au lieu de larmes ou de jayet, ou d'or maillé ou en peinture, vous les voyez convertir en peinture de leurs maris, portées au col, accommodées partout de testes de mort et larmes peintes en chiffres, en petits lacs : bref, en petites gentillesses déguisées pourtant si gentiment, que les contemplans pensent qu'elles les portent.... plus pour le deuil de leurs maris que pour la mondanité..... Mais peu à peu s'émancipent, et puis tout à coup jettent le deuil et le froc de leur grand voile sur les orties. »

disposés à se quereller et à s'agiter pour peu de chose. La mode des barbes longues, adoptée par François Ier, finit par devenir une affaire d'Etat. Le pape Jules II ayant imité le roi de France, les membres du clergé à leur tour imitèrent le pape ; et le gouvernement vit dans les mentons barbus des ecclésiastiques une matière imposable. Le roi de France commença d'abord par soumettre ces mentons à une taxe très forte, et il obtint du souverain pontife un bref en vertu duquel tous les prêtres qui ne pouvaient acquitter cette taxe furent obligés de se raser. Les prélats, les abbés, les chanoines, tous ceux enfin qui disposaient d'un gros revenu ou de quelque grasse prébende, se hâtèrent de payer. Les curés et les vicaires de village, qui à toutes les époques de notre histoire ont été plus riches de vertus et d'abnégation que d'argent, se virent forcés de livrer leurs barbes au rasoir, et cette séparation du clergé en deux classes distinctes, occasionna plus tard, et longtemps après la mort de François Ier, une foule de querelles tout aussi futiles que la querelle du *Lutrin*. Des jurisconsultes, des médecins, écrivirent de gros Traités pour prouver que le clergé tout entier avait droit de porter la barbe, que c'était une mode utile à la santé et qui n'avait rien de contraire à l'ancienne discipline. L'avis des jurisconsultes ne fut point celui de la cour de Rome ; le pape Paul III ordonna à tous les membres du clergé de se raser, et cette mesure extrême fut le signal d'une nouvelle agitation. Les gros bénéficiers qui tenaient à leur barbe parce qu'elle était l'un des insignes les plus apparents de leur dignité, la défendirent avec obstination, et l'on voit par le fait que nous allons citer l'importance que certaines personnes attachaient à cette question de toilette :

« Guillaume Duprat, fils du chancelier de ce nom, dit M. Alex. Lenoir, fut, en France, la première victime des barbes coupées. Comme il revenait du concile de Trente, où il s'était distingué, pour prendre possession de l'évêché de Clermont, dont il venait d'être pourvu, il se présenta à son église pour y faire l'office, et trouva les grilles du chœur fermées. Trois dignitaires du chapitre se présentent à lui ; l'un armé d'un rasoir, l'autre d'une paire de ciseaux, et le troisième, sans dire mot, lui montre de l'index, dans le troisième livre des Statuts du chapitre, ces mots : *Barbis rasis*. Duprat avait la plus belle barbe de la France ; il ne fut point d'avis de la laisser couper ; il voulut faire des remontrances, mais il ne lui fut répondu autre chose que : *Barbis rasis*, en accompagnant la voix du geste propre à la chose. Duprat prit la fuite en disant : *Je sauve ma barbe et laisse mon évêché.* — Cette aventure fit grand bruit à la cour ; le clergé barbu et ceux qui avaient acheté le droit de porter la barbe en furent si scandalisés qu'ils sollicitèrent Henri II de prendre parti pour eux, ce qu'il fit. Cette complai-

sance du roi dégénéra en abus. Antoine de Créquy, entre autres, nommé à l'évêché d'Amiens, en 1564, par Charles IX, ne fut point admis à prendre possession, à cause de sa barbe, qu'il portait fort longue. La guerre, pour ou contre la barbe, dura fort longtemps parmi les gens d'église, et sous Louis XIII on voyait encore des barbes dans le clergé, malgré les ordonnances de la Sorbonne, qui avait déclaré que la barbe était un ornement ridicule et contraire à la modestie sacerdotale (1). »

Vers le milieu du XVIe siècle les grandes barbes passèrent de mode dans la population civile. Sous Henri III les *fashionnables* prirent la moustache en croc, et la barbiche en pointe; et c'est, nous le pensons, de cette époque que date, pour l'une comme pour l'autre, l'usage de la cire. Mais la mode devait changer plusieurs fois encore, et les barbes longues reparurent sous Henri IV, sans être cependant généralement adoptées.

Il y eut également, dans la chevelure des femmes, des changements très nombreux: tantôt on releva les cheveux pour en former une pyramide qui s'élevait au sommet de la tête; tantôt on les lissa en bandeaux plats sur le devant du front, en même temps que l'on réunissait les mèches en touffes derrière la tête, ou qu'on les laissait flotter sur les épaules; tantôt encore on les frisa. Vers la fin du siècle l'usage de la poudre devint extrêmement fréquent, et *l'Estoile* nous apprend qu'en l'année 1593 on vit des religieuses frisées et poudrées se promener dans Paris. Les coiffures des femmes, à l'époque qui nous occupe, se distinguèrent, en général, par une grande élégance. On remarque parmi ces coiffures la coiffe plate à oreilles pendantes, avec une torsade à gland qui tombait sur le dos (2); le petit turban orné d'un réseau de perles; la coiffure en cheveux bouclés, avec nœuds de fleurs, de rubans ou de pierreries, le tout surmonté d'un panache; la toque noire à plume blanche, telle que la portait la reine Éléonore lors de son entrée à Toulouse, en 1533; enfin, la coiffure dite à *la Ferronière*, consistant en un bandeau étroit qui enserrait le front, au milieu duquel il s'agraffait au moyen d'un fermoir orné de camées ou de pierres fines, et qui rappelait cet ornement de tête des femmes du midi, la *benda*, si souvent célébré par les troubadours.

La même variété existait dans la coiffure des hommes; Louis XII reprit le mortier; puis on vit paraître le chapeau de feutre ou le camail d'étoffe, et le bonnet

(1) *Musée des Monuments français*, t. IV, p. 69 et suiv.

(2) On peut voir des modèles de cette coiffure sur le magnifique mausolée de Louis XII à Saint-Denis, et sur la statue de Catherine de Médicis. — La coiffure d'Anne de Bretagne est encore portée aujourd'hui par les paysannes de Penhoet et de Labrevack.

dont on se servait surtout, comme le remarque Brantôme (1), pour monter à cheval. La résille, surmontée d'une toque à plume, fut aussi pendant quelque temps fort à la mode parmi les gens qui se piquaient d'élégance ; enfin, sous Henri IV on adopta le chapeau avec un bord relevé sur le front, et on le porta « plus garni de plumes en l'air, qu'une austruche n'en peut fournir ». Ces plumes étaient ordinairement blanches ; c'était là, on le sait, la couleur favorite du Béarnais, et il l'avait adoptée pour ce panache *qu'on trouvait toujours*, comme il le disait lui-même, *au chemin de l'honneur*. La mode des chapeaux à bords retroussés se maintint jusqu'à la fin du règne de Louis XIII, et, par une bizarrerie assez singulière, elle reparut au moment de la révolution ; le chapeau à la Henri IV fut la coiffure officielle des chefs de la République française.

En ce qui touche la chaussure des hommes nous voyons les houzeaux portés comme dans les âges précédents par les nobles qui vivaient sur leurs terres, et par les personnes qui étaient obligées de voyager souvent. Mais en toilette de ville et à la cour, on porta, depuis la fin du règne de François Ier jusqu'aux dernières années du règne de Henri III, des souliers très élégants ouverts sur le pied, ornés de broderies et de pierreries, et lacés avec des rubans. Le brodequin ou botte fauve fut aussi en grande faveur, et du temps de Villon elle était surtout portée par les hommes à bonnes fortunes. Henri IV, qui passa une partie de sa vie dans les camps et les expéditions militaires avait habituellement la botte pour monter à cheval, et son exemple en rendit l'usage très commun ; mais quand la paix fut rétablie, il se débotta et prit une chaussure légère. Tandis que la noblesse et la haute bourgeoisie étalaient jusque dans leurs souliers un luxe extrême, un grand nombre de paysans et d'ouvriers marchaient encore pieds nus, ou portaient de lourdes chaussures à semelles de bois, qu'on désignait alors, comme aujourd'hui, sous le nom de patins.

Les détails qu'on vient de lire peuvent faire juger du luxe qui distingua au XVIe siècle, malgré la bizarrerie de certaines formes, notre costume national, dans les classes riches de la société. Mais ce qu'il y a surtout de remarquable à cette époque, sous le rapport du goût artistique, ce sont les bijoux, et les divers accessoires de la toilette ; les pendants, les anneaux, les bracelets, les médaillons à figures, connus sous le nom *d'enseignes*, offrent un cachet d'exquise élégance qui se retrouve rarement aux époques postérieures. L'émaillerie et la glyptique, qui étaient alors en grande vogue, produisirent une foule de chefs-d'œuvre, et l'on

(1) *Mémoires,* t. IX, p. 27-28.

vit paraître pour la première fois la petite horloge portative connue sous le nom de montre. Les montres, on le sait, nous sont venues de l'Allemagne ; il en existait en 1500 une fabrique dans la ville de Nuremberg ; elles avaient à l'origine la forme d'un œuf, et c'est pour cela que les premières furent désignées sous le nom d'œufs de Nuremberg. L'usage des éventails fut aussi popularisé vers le même temps ; le goût des artistes en fit un véritable bijou, et Brantôme parle, comme d'une chose magnifique, de l'éventail que la reine de Navarre donna pour ses étrennes à Marguerite de Lorraine, la femme de Henri III. Il était fait en nacre de perle, enrichi de pierres fines, et on l'estimait douze cents écus d'or.

Cette extrême bigarrure de vêtements qui distinguait les diverses classes, et que nous avons eu tant de fois déjà l'occasion de signaler dans le cours de ce travail, se retrouve encore au XVIe siècle aussi tranchée que dans les âges précédents. A part quelques bourgeois des grandes villes comme Paris, Rouen et Lyon, qui étaient arrivés à la fortune par l'industrie, et qui suivaient les modes de la noblesse en dépit des ordonnances somptuaires, le tiers-état n'avait adopté ni les chausses étroites, ni les trousses bouffantes. Il conservait, dit M. de Vielcastel, le justaucorps aisé, l'ancien manteau, les grègues lâches et le chapeau de feutre. Tandis que les grands seigneurs se distinguaient par les couleurs éclatantes de leurs vêtements, et qu'on en voyait même avec des chapeaux blancs, des habits de velours blanc et des bottes blanches, les bourgeois portaient des couleurs sombres, et principalement du noir. Ainsi que nous l'avons déjà remarqué, ceux qu'on appelait alors les officiers du roi, et qu'on appellerait aujourd'hui les fonctionnaires, étaient astreints à garder presque toujours le costume officiel de leur charge. Dans l'inventaire des biens du président Nicolaï, inventaire cité par Monteil, on trouve une robe de drap noir, un haut-de-chausses de satin noir, deux capuchons et une bonnette de velours noir ; c'était là la tenue de ville. Les avocats avaient pareillement la robe noire et le chapeau fourré ; les huissiers portaient à la ceinture l'épée, qui avait remplacé l'écritoire, et l'écusson de France ; car par cela même qu'ils agissaient au nom du roi, ils se trouvaient sous la sauve-garde de ses armes. Dans les grandes solennités, le noir, pour les gens de loi, avocats, juges, huissiers et notaires, était remplacé par le rouge écarlate (1). Lors de l'entrée de Henri II dans Paris, en 1549, les maîtres des requêtes de l'hôtel paraissent en robes de velours noir, ainsi que les audienciers de France et les huissiers de la chancellerie ; les laquais du chancelier, ainsi que les *chauffecires,* ont des robes de velours cramoisi ; ces derniers, ainsi que leur nom l'indique, étaient chargés de préparer la cire avec

(1) Godefroy, *Cérémonial français,* t. I, p. 879.

laquelle le chancelier scellait les actes émanés de l'autorité royale. Les secrétaires d'État portaient le manteau de velours rouge; ce manteau, descendant jusqu'aux pieds, était fendu à droite dans toute sa longueur et retroussé à gauche par un cordon jusqu'au coude. Sous Henri IV, le chancelier avait le manteau et l'épitoge rouge rebrassé, dit Palma Cayet, et fourré d'hermines, de limbes de même, couvertes de passements d'or sur chaque épaule, et le mortier de drap d'or sur la tête. Ainsi, pour toutes les dignités et charges que nous venons d'énumérer, on trouve toujours le rouge et le noir. Nous ignorons le motif qui avait fait adopter de préférence ces deux nuances pour les fonctions de judicature et de haute administration, mais il est remarquable qu'après tant de changements dans les institutions et dans les mœurs elles soient restées jusqu'à nos jours la couleur officielle de la magistrature.

Le noir faisait aussi partie intégrante du costume des savants, des médecins et des étudiants. Ces derniers, suivant les réglements de l'Université de Paris, devaient porter une robe noire serrée avec une ceinture et des chausses d'écarlate violet ou d'*irisée* rouge; mais ils ne se mettaient guère en peine des réglements; ils ajoutaient à leur ceinture la dague ou l'épée, et comme le dit Montaigne en parlant des jeunes gens de son temps, « ils faisoient voir une desbauche au port de leurs vêtements; un manteau en escharpe, la cape sur une espaule, un bas mal tendu, qui représente une fierté desdaigneuse et nonchalante de l'art. » Et pourquoi d'ailleurs les écoliers de Paris se seraient-ils soumis aux réglements quand leurs maîtres étaient les premiers à les violer, en ayant la barbe longue malgré la consigne qui portait *barbis rasis*? Mais la barbe longue donnait un air mondain, un air de cour, et malgré le mérite de leurs savantes fonctions, les professeurs, cédant à une vanité qui chez nous date de loin, se crurent fort honorés de paraître ce qu'ils n'étaient pas, et défendirent leur menton contre le rasoir avec la même opiniâtreté que le clergé.

Nous n'entrerons point ici dans de plus longs détails sur le costume des diverses classes de la société au XVIe siècle. La route que nous avons parcourue est déjà bien longue, et nous craindrions, en insistant plus longtemps, de retomber dans des détails déjà connus. Nous pensons qu'il est plus intéressant pour nos lecteurs d'employer les quelques pages qui nous restent encore pour terminer cette introduction, en leur présentant d'abord une vue générale des variations du costume français dans le cours du XVIIe et du XVIIIe siècle, et en donnant ensuite, pour fixer les souvenirs, un résumé analytique du sujet que nous venons de traiter.

SEIZIÈME ET DIX-SEPTIÈME SIÈCLES.

XIII.

Sous le règne de Louis XIII, le costume, sauf quelques modifications de détail, resta ce qu'il était dans les dernières années du règne de Henri IV. On continua de porter le manteau court du XVIe siècle, les chapeaux à bords retroussés, les bottes molles; mais la collerette rabattue remplaça la fraise, les habits se galonnèrent et l'on fit un plus grand usage de la dentelle. On vit en même temps se répandre la mode des perruques; Louis XIII ayant repris les cheveux longs, abandonnés sous les règnes précédents, les gens de cour s'empressèrent de l'imiter; ceux qui étaient chauves déguisèrent leur calvitie sous des cheveux d'emprunt, et toutes les classes aisées de la société héritèrent, dans le siècle suivant, de cette mode gênante et ridicule.

Sous Louis XIV, le costume se modifia complètement : le manteau court fut remplacé par la souquenille ou manteau à manches qui, en se rétrécissant, forma l'habit. La trousse se changea en haut-de-chausses, puis en culottes. Les femmes continuèrent à porter la robe ajustée du corsage, mais en découvrant leur gorge d'une manière souvent scandaleuse. Elles prirent en général pour modèles les maîtresses du roi, et la toilette féminine peut se diviser à cette époque en trois périodes, correspondant aux règnes de madame de Montespan, de mademoiselle de Fontanges et de madame de Maintenon. Sous madame de Montespan, les modes se distinguèrent par un cachet de somptueuse élégance; mademoiselle Fontanges leur donna une grâce mignarde et coquette; et madame de Maintenon une austérité sévère qui semblait répondre à la tristesse de la fin du grand règne (1).

(1) On trouvera dans l'Encyclopédie du XIXe Siècle un excellent article de M. Edouard Fournier sur le costume au temps de Louis XIV.

Cette femme célèbre, que la hauteur de son esprit élevait au-dessus des puériles préoccupations de son sexe, et qui remplaçait la coquetterie par l'ambition, imprima au costume des femmes un caractère de décence qu'il était bien loin d'avoir avant elle, et par son exemple elle fit plus que les théologiens et les casuistes par leurs sermons et par leurs livres. Le beau sexe, en effet, paraît avoir singulièrement abusé du *débraillé* sous la Fronde et pendant la première moitié du règne de Louis XIV : on peut en juger par deux petits livres, dont l'un est intitulé : *Discours particulier contre les femmes desbraillées de ce temps* (1), par Pierre Juvernay, prêtre parisien, et dont l'autre : *De l'Abus des nudités de gorge* (2), est attribué à Jacques Boileau, le frère du satirique. Pierre Juvernay, s'appuyant sur une foule de textes, établit que les femmes, en découvrant leurs gorges et leurs bras, *sortent du secret cabinet de l'humble congnaissance de Dieu et d'elles-mêmes ;* elles ont beau, dit-il, porter l'image du Saint-Esprit ; ce n'est là qu'une profanation nouvelle ; et il ajoute qu'elles feraient mieux d'avoir l'image d'un crapaud ou d'un corbeau, attendu que ces animaux là ne se plaisent que parmi les ordures ; ils leur reproche encore de courir les jubilés et les pardons pour y montrer *leur desbraillement,* et d'assister les seins nus à la procession de la Fête-Dieu, comme si elles ne pouvaient trouver aucun autre ornement *poictrinal* pour honorer la solennité de ce grand jour. On voit sur le titre de ce livre bizarre une femme à la mode que deux diables saisissent d'une main vigoureuse pour la précipiter dans la gueule d'un énorme dragon, représentant l'enfer ; mais la vignette, pas plus que le livre, ne paraît avoir produit une impression bien vive, car l'abbé Boileau, quarante ans plus tard, signalait encore les mêmes abus, et s'écriait avec tristesse, en comptant toutes les victimes que faisaient les nudités de gorge : « Hélas! les hommes et les femmes savent par une funeste expérience que l'amour prophane se place sur une belle gorge, comme sur une éminence d'où il nous attaque avec avantage, qu'il y demeure comme sur un trône où il domine avec plaisir, qu'il y repose comme sur un lit où il combat sans peine, et où il triomphe sans employer d'autres armes que la mollesse même. » (3)

L'un des vêtements les plus usuels, à l'époque qui nous occupe, paraît avoir été le pourpoint : il se composait de ce qu'on appelait le corps du pourpoint, qui tombait jusqu'au défaut des reins ; de manches qui descendaient au poignet ; d'un collet et de deux basques. Il était généralement porté par les hommes d'un âge mûr et

(1) Paris, 1637, in-12, troisième édition.
(2) Paris, 1675, in-12.
(3) *De l'Abus des nudités de gorge,* page 59.

les vieilles familles bourgeoises. Les gens à la mode le remplacèrent par l'habit, comme on le voit par ce passage de Labruyère : « Le courtisan autrefois avait ses cheveux, était en chausses et en pourpoint, portait de longs canons, et il était libertin, cela ne sied plus. Il porte perruque, l'habit serré, [les bas unis et il est dévot, tout se règle par la mode. » Ces canons dont parle Labruyère étaient un ornement de toile ajusté en rouleau fort large, souvent orné de dentelle, qu'on attachait au-dessus du genou, et qui pendait jusqu'à la moitié de la jambe pour la couvrir.

Molière, comme Labruyère, nous offre en quelques mots de précieuses indications sur les modes de son temps ; dans l'*École des Maris*, Sganarelle, qui nous représente le bourgeois de la vieille souche, déclare qu'il préfère :

Un bon pourpoint bien long et fourré comme il faut,

aux gênantes fantaisies du bon ton, et en s'indignant contre le luxe, il nous trace un portrait incomparable de ces jeunes gens à la mode, qui de son temps s'appelaient des *muguets*, et qui plus tard se sont appelés des *roués*, des *merveilleux*, des *incroyables*, des *dandys* et des *lions* :

. Ne voudriez-vous point,

dit-il,

De vos jeunes muguets m'inspirer les manières ?
M'obliger à porter de ces petits chapeaux,
Qui laissent éventer leurs débiles cerveaux ;
Et de ces blonds cheveux, de qui la vaste enflure
Des visages humains offusque la figure ?
De ces petits pourpoints sous les bras se perdants,
Et de ces grands collets jusqu'au nombril pendants ?
De ces manches qu'à table on voit tâter les sauces,
Et de ces cotillons appelés hauts de chausses ?
De ces souliers mignons, de rubans revêtus,
Qui vous font ressembler à des pigeons pattus ?
Et de ces grands canons, où, comme en des entraves,
On met tous les matins ses deux jambes esclaves ?
Et par qui nous voyons ces messieurs les galants
Marcher écarquillés ainsi que des volants (1).

(1) L'*Ecole des Maris*, acte 1er scène 1re. — Ici *volants* signifient des ailes de moulins. — On trouve encore dans l'*Avare*, acte II scène VI, quelques détails piquants sur les modes du XVIIe siècle.

Trouver la jeunesse aimable, dit Frosine, est-ce avoir le sens commun ? Sont-ce des hommes que de jeunes blondins, et peut-on s'attacher à ces animaux-là ?

Harpagon. — C'est ce que je dis tous les jours : avec leur ton de poule laitée, leur trois brins de

La colère d'Alceste contre la toilette prétentieuse de Clitandre nous donne également, à quelques années de distance, le signalement d'un homme du bon ton :

> Sur quels fonds de mérite et de vertu sublime,

dit le misanthrope à Célimène,

> Appuyez-vous en lui l'honneur de votre estime ?
> Est-ce par l'ongle long qu'il porte au petit doigt,
> Qu'il s'est acquis chez vous l'estime où l'on le voit ?
> Vous êtes vous rendue avec tout le beau monde,
> Au mérite éclatant de sa perruque blonde ?
> Sont-ce ses grands canons qui vous le font aimer ?
> L'amas de ses rubans a-t-il su vous charmer ?
> Est-ce par les appas de sa vaste rhingrave (1)
> Qu'il a gagné votre âme en faisant votre esclave ?

Les rubans et les dentelles tiennent une grande place dans les modes du règne de Louis XIV, mais ce sont surtout les perruques qui semblent caractériser plus particulièrement cette époque. Nous avons vu précédemment que leur usage remonte chez nous à une date assez reculée, mais elles ne commencèrent à se populariser que vers 1630, et ce fut seulement une trentaine d'années plus tard qu'elles se généralisèrent complétement. Leur forme, leur volume, leur nom même subirent d'incessantes modifications. Tour à tour plates, frisées, bouclées, rondes ou carrées, courtes ou longues, elles atteignirent à un certain moment du règne de Louis XIV, sous le nom de perruques in-folio, un développement considérable. Ces dernières étaient particulièrement portées par les gens graves, ou du moins par les gens qui voulaient paraître tels, les magistrats, les jurisconsultes, les médecins ; les prêtres eux-mêmes, quoique leur coiffure ait été invariablement réglée par les lois ecclésiastiques, adoptèrent la perruque. Les rigoristes virent dans cette innovation un attentat à la discipline, et Jean-Baptiste Thiers écrivit un livre contre les

barbe relevée en barbe de chat, leurs perruques d'étoupe, leurs hauts de chausses tombants et leurs estomacs débraillés !

Frosine. — Hé ! cela est bien bâti auprès d'une personne comme vous..... Ah ! que vous lui plairez, et que votre fraise à l'antique fera sur son esprit un effet admirable ! Mais surtout elle sera charmée de votre haut de chausses attaché au pourpoint avec des aiguillettes : c'est pour la rendre folle de vous ; et un amant aiguilleté sera pour elle un ragoût merveilleux.

(1) On m'assure, dit Ménage, que ces hauts de chausses ont été ainsi nommés d'un Allemand qu'on appelait M. le Reingrave, qui était gouverneur de Maestricht, lequel en introduisit la mode.

abbés perruquets. L'usage de la poudre, mentionné pour la première fois par Pierre de l'Etoile en 1593, se répandit vers 1650. On poudra non seulement les cheveux et les perruques, mais même les collets des habits et des manteaux. Cependant Louis XIV s'étant montré peu favorable à cette mode, à laquelle il ne se soumit que dans les dernières années de son règne, elle n'eut pas d'abord toute la vogue que la sanction royale aurait pu lui assurer, et sa grande popularité ne date guère que du xviiie siècle.

Avec la poudre, qui servait, suivant les dames de la cour et les hommes du bel air, à adoucir le teint, on employait les mouches, petit morceau de taffetas noir qu'on s'appliquait sur le visage, ou même sur les bras, les épaules ou les seins, pour en faire ressortir la blancheur. Les mouches taillées en long s'appelaient des *assassins*, comme pour exprimer en langage précieux les ravages qu'elles exerçaient sur les cœurs. On peut croire, en effet, qu'elles ont été l'une des armes les plus redoutables des arsenaux de la coquetterie, si l'on en juge par le témoignage de quelques écrivains du xviie siècle. Molière donne des mouches à la *Déesse des appas*, et La Fontaine fait dire à la mouche :

> Je rehausse d'un teint la blancheur naturelle ;
> Et la dernière main que met à sa beauté
> Une femme allant en conquête,
> C'est un ajustement des mouches emprunté.

On portait déjà des mouches du temps de Pierre Juvernay ; mais le sévère théologien se montre à leur égard assez indulgent, et il donne de cette indulgence le singulier motif que voici : « Pour le regard des mousches que quelques dames vaines ont de coutume de s'appliquer sur leur visage pour paraître plus belle, j'en dirois icy volontiers encor quelques mots, n'estoit que je juge qu'il seroit quasi plus à propos de les exhorter à continuer cette practique, que de les en destourner, attendu qu'avec telles mousches — quoyque contre leur opinion — elles paraissent plustot laides que belles, et font plustot souslever le cœur à ceux qui les regardent qu'elles ne leur excitent l'appétit, veu qu'icelles appliquées en forme d'emplastre sur leur visage, font ressouvenir de quelque rongne, pustule, clou ou autre farcin qui pourroit être caché dessouz. » (1)

Sous le rapport industriel, le règne de Louis XIV mérite de figurer au premier rang ; ce n'est pas que les arts technologiques aient fait tout-à-coup de notables progrès, ou qu'on ait à signaler durant cette période quelque grande découverte ;

(1) *Contre les femmes desbraillées*, p. 71-72.

les procédés de fabrication restent au contraire, à peu de chose près, ce qu'ils étaient dans le siècle précédent ; mais les encouragements accordés par le pouvoir à l'industrie lui font prendre un essor jusqu'alors inconnu. Grâce au génie de Colbert, la France en peu d'années s'affranchit des tributs qu'elle payait aux étrangers ; elle produit par elle-même ce qu'elle avait été jusque-là obligée de tirer du dehors ; elle s'approprie, en les perfectionnant, les procédés et les secrets de ses voisins. Les draps fins qu'on achetait en Angleterre et en Hollande sont naturalisés dans le royaume. Le travail des grandes manufactures se substitue au travail isolé et individuel des corporations. Dès 1669, quarante-quatre mille deux cents métiers battent en France pour produire des étoffes de laine. Les anciennes villes de fabrique, que les guerres du XVe siècle, les guerres de religion et les troubles de la Fronde avaient ruinées les unes après les autres, semblent renaître à la vie industrielle. « Colbert, dit M. Pierre Clément, s'occupa d'importer en France des manufactures de glaces, de bas de soie, de verres de cristal, de tapisseries, de points de Venise, et autres objets pour l'achat desquels on estimait qu'il sortait tous les ans douze millions du royaume. » Une véritable école d'arts et métiers fut fondée dans l'ancienne manufacture des Gobelins ; Colbert établit dans son château de Lonrai, près Alençon, une fabrique de ces belles dentelles connues sous le nom de *point d'Alençon* ou *point de France* ; quelques années plus tard, le comte de Marsan, le plus jeune des fils du comte d'Harcourt, obtint pour sa nourrice le droit exclusif de fonder à Paris des ateliers du même genre, dans lesquels on vit travailler des demoiselles de qualité (1). Enfin, pour être juste envers Louis XIV et son ministre, on peut dire qu'ils ont véritablement créé l'industrie française, et qu'ils ont réalisé avec ensemble, et dans toutes les branches, des améliorations que l'on n'avait tentées avant eux que d'une manière partielle, et la plupart du temps sans suite et sans persistance ; on peut dire de plus qu'ils ont fait autant de bien qu'il était possible d'en faire, à une époque où les métiers étaient encore constitués féodalement, où la richesse se trouvait en grande partie immobilisée aux mains de la noblesse et du clergé, où des entraves de toute espèce paralysaient tout à la fois la production et la consommation.

(1) L'usage des dentelles était on ne peut plus répandu en France dès les premières années du dix-septième siècle. Les hommes et les femmes semblaient se disputer à qui porterait les plus riches, et on en mettait partout, même aux souliers et aux bottes ; mais comme il fallait en général les tirer de l'étranger, ce qui faisait sortir du pays une grande quantité de numéraire, le gouvernement rendit plusieurs ordonnances pour en restreindre la consommation. Les plus importantes de ces ordonnances sont de 1629, 1633, 1636 et 1639. Elles furent révoquées en 1661, c'est-à-dire au moment où la France put suffire à s'approvisionner elle-même.

Nous remarquerons aussi que c'est à dater de ce moment que notre pays commence à exercer au dehors, pour les affaires de toilette et de goût, cette influence souveraine que depuis on n'a point cherché à lui disputer. La cour de Versailles donne le ton à l'Europe entière. Jusque-là nous avions acheté notre luxe aux étrangers, et maintenant ce sont les étrangers qui deviennent nos tributaires. Dans le siècle précédent, l'économiste Laffemas comparait les Français à des sauvages qui donnent ce qu'ils ont de plus précieux pour des *babioles*, et au dix-septième siècle, Bolingbrocke reproche aux Anglais et aux autres peuples d'enrichir la France en lui payant tous les ans, en échange de ses frivolités brillantes, cinq à six cent mille livres sterling.

Sous la régence, l'ampleur majestueuse des vêtements disparut en même temps que l'étiquette sévère qui, pendant le règne de Louis XIV, avait présidé à leur arrangement. Les influences espagnoles et italiennes, qui avaient dominé jusqu'alors, firent place à l'influence des peuples du Nord. Les habits serrèrent de plus près les formes du corps ; ils se rétrécirent comme les appartements ; mais, par une contradiction bizarre, tandis que les hommes les portaient collants, les femmes, qui dans la partie supérieure du corps, les portaient également ajustés à la taille, leur donnèrent dans la partie inférieure un développement extraordinaire, en reprenant, vers 1718, la mode des *vertugadins*, qui reparurent sous le nom de *paniers*. « C'était, est-il dit dans l'*Encyclopédie* de Diderot, une espèce de jupon fait de toile cousue sur des cerceaux de baleine, placés les uns au-dessus des autres, de manière que celui du bas était le plus étendu, et que les autres allaient en diminuant à mesure qu'ils s'approchaient du milieu du corps..... Ce vêtement a scandalisé dans le commencement les ecclésiastiques, qui le regardaient comme un encouragement à la débauche par la facilité qu'on avait au moyen de cet ajustement d'en dérober les suites. Ils ont beaucoup prêché ; on les a laissé dire ; on a porté des paniers, et ils ont laissé faire. Cette mode grotesque, qui donnait à la figure d'une femme l'air de deux éventails opposés, a duré longtemps (1). »

(1) Nous ajouterons aux détails qu'on vient de lire, qu'au moment même où nous écrivons ces lignes, c'est-à-dire au mois d'août 1855, les paniers ont reparu pour la cinquième fois au moins depuis l'invention des *vertugales*, sous le nom de *tournure* et de *jupons crinoline*.

La persistance de cette mode, à la distance de plusieurs siècles, s'explique peut-être par l'avantage qu'elle offre aux femmes maigres de cacher l'absence de formes, et aux femmes qui ont de l'embonpoint de faire paraître leur taille plus mince, en élargissant considérablement les hanches. On peut dire, d'après ce que nous avons aujourd'hui sous les yeux, que cet ajustement serait assez gracieux s'il n'était point exagéré ; mais dans les proportions auxquelles il est parvenu et pour les femmes de petite taille, il est tout à fait difforme, et nous comprenons très bien qu'à toutes les époques ont s'en soit moqué.

Les paniers augmentant considérablement la circonférence du corps, on voulut rétablir l'équilibre des proportions en exhaussant tout à la fois les chaussures et les coiffures. *La trop courte beauté* qui déjà au temps de Boileau *montait sur des patins*, essaya de se grandir au moyen de talons très hauts et de semelles de liége superposées. On releva les cheveux, on les orna de rubans et de pompons, de fleurs naturelles ou artificielles, de plumes, de feuillages, de figures d'animaux et d'oiseaux. Un écrivain du xviiie siècle remarque à cette occasion qu'aussitôt qu'un animal monstrueux paraît en France, « les femmes le font passer de son étable sur leur tête. Il n'y a point de femme comme il faut qui ne porte trois ou quatre rhinocéros. Une autre fois, on court toutes les boutiques pour avoir un bonnet au lapin, aux zéphirs, aux amours, à la comète. » Mais telle était la mobilité des modes que tout changeait d'un jour à l'autre, et Montesquieu, dans les *Lettres persanes*, nous fournit à cet égard des détails curieux. « Les Français, dit-il, ont oublié comment ils étaient habillés cet été; ils ignorent encore comment ils le seront cet hiver...... Une femme qui quitte Paris pour aller passer six mois à la campagne, en revient aussi antique que si elle s'y était oubliée pendant trente ans. Le fils méconnaît le portrait de sa mère, tant l'habit avec lequel elle est peinte lui paraît étranger...... Quelquefois les coiffures montent insensiblement, et une révolution les fait descendre tout-à-coup : il a été un temps que leur hauteur immense mettait le visage d'une femme au milieu d'elle-même. Dans un autre c'étaient les pieds qui occupaient cette place. Les talons faisaient un piédestal qui la tenait en l'air. Les architectes ont été souvent obligés de hausser, de baisser et d'élargir les portes, selon que les parures des femmes exigeaient d'eux ce changement.... On voit quelquefois sur un visage une quantité de mouches, et elles disparaissent toutes le lendemain. »

Sous le règne de Louis XV, le type général du costume resta pour les hommes et pour les femmes ce qu'il était sous la régence, et les changements ne portèrent que sur les détails. Pour les femmes c'était le corsage ajusté, les paniers, avec le bas de robe ouvert sur le devant, relevé sur les côtés par des nœuds de soie, et laissant voir une jupe d'une autre couleur. Pour les hommes du bon ton, c'était l'habit à la française ou le surtout de soie, le gilet long, les culottes, les bas de soie, les souliers à boucles, le chapeau à cornes, l'épée, le jabot, les manchettes. Cette toilette, prise dans son ensemble, ne manquait ni de légèreté ni d'élégance, mais elle était gâtée par l'afféterie et le mauvais goût des détails, et par une sorte de débraillé qui contrastait avec la richesse des étoffes.

La noblesse portait des habits de soie couverts de paillettes, la bourgeoisie des

habits galonnés. L'usage des manchettes était commun aux hommes comme aux femmes, aux bourgeois comme aux nobles. Les perruques restaient toujours de mode, seulement elles étaient beaucoup moins volumineuses que sous Louis XIV, et changeaient à chaque instant de forme et de noms : *perruques pointues, perruques carrées, perruques de bichon, perruques à la Sartine, à la circonstance, à la moutonne;* chaque classe de la société portait une perruque distinctive : les ecclésiastiques, la *perruque à l'abbé;* les militaires, la *perruque à la brigadière;* les magistrats, la *perruque à boudins;* les domestiques, valets ou cochers, la *perruque à bourse.* Ce fut là l'une des modes les plus populaires et les plus persistantes qui aient jamais régné chez nous. La perruque, aux yeux de bien des gens, était comme le symbole de la monarchie de Louis XIV ; et elle ne fût détrônée par la queue qu'au moment où cette monarchie allait disparaître elle-même dans un immense naufrage.

Le costume de la régence et du règne de Louis XV fut exactement en rapport avec les arts et les mœurs. En même temps que le désordre rapprochait toutes les classes de la société, les hommes portaient les mêmes étoffes que les femmes ; ils se chargeaient comme elles de cliquants et de bijoux, et mettaient du rouge et des mouches. Les officiers faisaient de la tapisserie, et le colonel de Fimarçon, des gardes françaises, s'habillait en femme quand il n'était pas de service. Les nudités de gorge, qui avaient causé de si vives alarmes à l'abbé Boileau, reparurent avec une effronterie nouvelle. Suivant la juste remarque de M. de Tocqueville, les appartements, les meubles et les habits offraient l'image de la mollesse et de la volupté ; et la galanterie des mœurs se révélait jusque dans les nuances ou le nom des étoffes, témoin la couleur *cuisse de nymphe*, qui jouit longtemps de la plus grande vogue. Toutes les classes subirent l'influence de cette dépravation, et l'on vit paraître dans le grand monde une classe nouvelle et jusqu'alors inconnue, celle des abbés, que Mercier, dans le tableau de Paris, appelle de *petits hussards en rabat.*

Les premières années du règne de Louis XVI amenèrent dans le costume un changement notable : il devient simple et plus décent, et plusieurs causes contribuèrent à ce changement : la France, ruinée par la honteuse administration du précédent règne, ne pouvait plus suffire aux folles prodigalités du luxe; le nouveau roi semblait protester, par ses goûts honnêtes et la sagesse de sa vie intime, contre les scandales du passé ; son influence était secondée d'un côté par les économistes, qui protestaient contre le luxe; et de l'autre par l'*anglomanie*, qui s'efforçait d'imiter l'austérité puritaine. Mais par une fatalité qui contribua sans aucun doute à

précipiter la marche de la révolution, la reine Marie-Antoinette, après avoir vécu assez longtemps avec une grande simplicité, s'éprit subitement d'une vive passion pour les futilités de la coquetterie féminine. Une couturière célèbre, M^{lle} Bertin, fut la cause de ce changement, et l'on trouve à ce sujet de curieux détails dans les Mémoires de madame Campan :

« L'admission de M^{lle} Bertin chez la reine fut suivie de résultats fâcheux pour Sa Majesté. L'art de la marchande, reçue dans l'intérieur en dépit de l'usage qui en éloignait, sans exception, toutes les personnes de sa classe, lui facilitait le moyen de faire adopter tous les jours une mode nouvelle. La reine, jusqu'à ce moment, n'avait développé qu'un goût fort simple pour sa toilette ; elle commença à en faire une occupation principale ; elle fut naturellement imitée par toutes les femmes. On voulait à l'instant avoir la même parure que la reine, porter les plumes, les guirlandes auxquelles sa beauté prêtait un charme infini. La dépense des jeunes dames fut extrêmement augmentée ; les mères et les maris en murmurèrent.... Il y eut de fâcheuses scènes de famille, plusieurs ménages refroidis ou brouillés, et le bruit général fut que la reine ruinerait toutes les dames françaises (1). »

Ce fut là, sans aucun doute, l'une des causes, et peut-être la principale cause de la désaffection qui poursuivit la reine Marie-Antoinette aux approches de la révolution française, et ce fait confirme une fois de plus ce que nous avons dit souvent de l'importance que les questions de toilette ont toujours eu dans notre pays.

Nous ne nous étendrons pas plus longtemps sur ce qui concerne le costume moderne, car nous avons déjà outrepassé les limites de notre sujet qui est avant tout archéologique, et qui par cela même s'arrête à la renaissance. L'histoire des modes françaises depuis la révolution jusqu'à nos jours demanderait d'ailleurs des développements considérables et qui offriraient peu d'intérêt, attendu que les changements n'ont guère porté que sur les détails. Nous allons donc nous borner en terminant, à résumer en quelques pages, pour fixer nettement les souvenirs de nos lecteurs, les principales indications de notre travail.

Le sujet que nous venons de traiter, pris dans son ensemble, peut être envisagé sous divers points de vue ; d'abord sous le rapport archéologique, ensuite sous le rapport moral et économique. Commençons d'abord par l'archéologie.

(1) Mém. t. 1^{er}, p. 95.

En jetant un regard rétrospectif sur les faits que nous venons de présenter, on peut dire que l'histoire du costume en France se partage en quatre grandes périodes qui sont l'époque gallo-romaine, l'époque carlovingienne, l'époque gothique, et la renaissance. Dans la première, nous trouvons, à côté de l'influence grecque ou romaine, qui se fait sentir sur le littoral de la Méditerranée et dans les colonies du midi, le costume traditionnel des populations indigènes, portant les unes les longs cheveux, *gallia comata*, les autres les braies, *gallia braccata*. Ces populations conservent leur type national jusqu'au moment où la conquête romaine, en s'étendant à toutes les parties du territoire, vient leur imprimer un caractère nouveau, et, pour ainsi dire, les latiniser. Le christianisme paraît à son tour, comme pour jeter sur les modes païennes le voile austère de la pudeur ; les invasions barbares apportent ensuite un élément nouveau, qui se combine avec le costume latin, modifié par le christianisme, et qui forme, jusqu'aux derniers temps de l'empire de Charlemagne, ce que nous appellerons le type franco-romain. Du Xe siècle à la fin du XIVe, se montre le moyen-âge proprement dit ; la mode va sans cesse d'un extrême à l'autre, c'est-à-dire des vêtements longs et flottants à l'excès, aux vêtements étriqués et collants. La tradition antique a complètement disparu. Au XIIe siècle et au XIIIe, le costume monacal semble servir de modèle au costume civil. Puis, quand la foi s'affaiblit, on voit paraître toutes les excentricités, toutes les bizarreries mondaines : les hauts-de-chausses étriqués, les braguettes, les vêtements mi-partie, les hennins, les immenses robes à queues ; les habits sont tourmentés et fantastiques comme les ornements de l'architecture, comme les arabesques des manuscrits. Au moment de la renaissance, quand la littérature et l'art vivent des souvenirs de l'antiquité, la mode semble oublier l'Italie des Romains, pour s'inspirer uniquement de l'Italie des Médicis. La France ne fait plus que copier ses voisins ; les traditions du goût indigène et du goût du moyen-âge disparaissent de jour en jour, et le fond même du costume moderne est définitivement fixé. Sous Louis XIV, les formes espagnoles, qui dominaient sous les deux règnes précédents, se modifient d'une manière notable. Les habits tailladés, crevassés, ballonnés, font place à des vêtements plus sévères, dans la coupe desquels domine la ligne droite. Sous la régence et le règne de Louis XV, l'ampleur majestueuse du grand siècle disparaît entièrement ; l'habit long se retire devant l'habit à la française ; les mêmes ornements, les mêmes étoffes sont portés par les deux sexes. Les mignons reparaissent dans les roués ; ce sont les mêmes désordres de mœurs, avec la même afféterie de costume : les hommes portent en même temps l'épée et les manchettes, et, comme au XVIe siècle, le duel et la dentelle sont devenus

une affaire de mode. Il existe ainsi à travers toute notre histoire un rapport intime entre les mœurs et les modes. Sous les grands rois, et dans les périodes de force et de prospérité, les vêtements sont majestueux, sévères, taillés pour la commodité de ceux qui les portent, plutôt que pour plaire aux yeux par de faux ornements. Dans les périodes de faiblesse et d'agitation, au contraire, ils sont pleins de recherche, ils affectent les formes les plus bizarres, se modifient à chaque instant; et l'on peut dire, sans exagération, qu'en France, chaque révolution dans la mode correspond à quelque agitation politique, à quelque changement dans les relations internationales.

En même temps que le mouvement général de la société se reflète dans le costume, les distinctions hiérarchiques qui séparent les diverses classes du monde féodal s'y reflètent également. La noblesse, le clergé, le tiers-état portent chacun dans leurs habits les marques distinctives de leur condition. Il y a des étoffes et des couleurs royales, comme il y en a de nobles et de roturières. Au moyen âge, l'habit c'est l'homme; et c'est par ce motif que le pouvoir intervient sans cesse dans les questions de toilette, non pour réglementer les fantaisies de la vanité, mais pour maintenir la hiérarchie sociale, en empêchant les classes privilégiées et celles qui ne l'étaient pas de se rapprocher et de se confondre. C'est aussi par le même motif que l'Église fit à toutes les époques les plus grands efforts pour empêcher les prêtres de s'habiller comme les laïcs, et qu'elle frappa de sa réprobation ceux qui suivaient, pour parler comme elle, la mode du siècle; attendu que chaque pièce du costume ecclésiastique ou monacal, ayant une signification symbolique, le prêtre ou le moine eût semblé dépouiller son caractère et rentrer dans la vie civile, en quittant les vêtements particuliers qui manifestaient aux yeux de tous qu'il n'appartenait plus à cette même société.

Sous le rapport industriel et sous le rapport économique, l'histoire du costume en France peut également donner lieu à quelques remarques intéressantes; et les indications que nous avons consignées dans cette introduction peuvent se résumer ainsi :

Dans la Gaule à demi-sauvage encore, l'industrie des étoffes est déjà florissante; mais elle perd considérablement de son activité sous la domination des Francs dont l'esprit militaire s'accordait mal avec les préoccupations commerciales. Le servage, en rendant, pour ainsi dire, impersonnel le travail des producteurs, arrête l'essor de la fabrication; et la France, pour toutes les étoffes de luxe, devient pendant plusieurs siècles, tributaire de l'Orient. Une ère nouvelle s'ouvre avec l'affranchissement des communes. Le serf, devenu bourgeois, travaille désormais pour son

compte, et perçoit à son profit les produits de son travail. C'est là, nous le pensons, ce qui explique l'essor que prit après le grand mouvement social du XIIe siècle, dans certaines parties de la France, la fabrication des étoffes, et principalement celle des draps, fabrication beaucoup plus importante qu'on ne pourrait le croire au premier abord, et qui fit arriver rapidement à un très haut degré de prospérité les villes qui s'y adonnèrent, et qui furent désignées sous le nom de villes drapantes. Mais tout importante que fut cette industrie à un certain moment, elle ne se soutint cependant qu'avec peine, parce que de nombreux obstacles arrêtaient son développement. C'était d'abord le manque de capitaux, attendu que les deux classes entre les mains desquelles se trouvait concentrée la propriété foncière, c'est-à-dire la noblesse et le clergé, se tenaient complètement en dehors du mouvement commercial. C'était l'imperfection des arts technologiques, et l'impossibilité où l'on se trouvait de réaliser quelque progrès dans les procédés de fabrication, car les statuts des métiers, en déterminant minutieusement toutes les opérations de la main-d'œuvre et en réglementant jusqu'à la forme des outils eux-mêmes, condamnaient les travailleurs à s'immobiliser dans la routine traditionnelle. C'était aussi la constitution des corporations, qui proscrivait entre les gens du même métier l'association des bras et des capitaux, et réduisait chaque producteur à ses seules ressources et à ses seules forces. Enfin on peut encore compter parmi les causes qui paralysaient l'industrie, la constante réprobation de l'Église contre le luxe, les préoccupations des intérêts matériels et la richesse, ainsi que l'ignorance de tous les pouvoirs publics en matière d'économie sociale, car les rois, en accordant aux étrangers des priviléges souvent exorbitants, leur sacrifiaient les régnicoles, et, par une contradiction singulière, ceux de ces rois qui tentèrent de développer l'industrie, en arrêtèrent en même temps l'essor par des lois somptuaires, qui limitaient la consommation entre les membres de certaines classes privilégiées, et ils l'écrasèrent sous des impôts qui frappaient à la fois les matières premières, la fabrication, le transport, la vente et l'achat. Malgré tous ces obstacles et leur état d'infériorité relative, par rapport à l'Orient, à l'Italie et à la Flandre, les fabriques françaises du moyen-âge n'en arrivèrent pas moins à un très haut degré de perfection. Elles produisirent des velours, des satins, des broderies d'or et d'argent, des tapisseries *hystoriées*, d'une grande solidité et d'une grande richesse ; nos ouvriers excellaient surtout dans les articles accessoires de la toilette : les gants, les chapeaux, les bijoux ; et dès le XIIIe siècle, Paris, ainsi que nous l'avons déjà fait remarquer, avait le monopole des futilités élégantes. Du reste, dans aucun autre pays la mode, à toutes les époques, n'a exercé un empire plus absolu, et à certains

moments, une action plus dissolvante sur les mœurs publiques. Elle a soumis les rois à la tyrannie de l'étiquette la plus rigoureuse, et elle a fait en quelque sorte de leur habit le symbole de leur puissance. Elle a jeté la noblesse dans les prodigalités les plus folles, et, suivant le mot que nous avons cité plus haut, elle lui a fait porter ses bois, ses prés et ses terres sur ses épaules, de telle sorte que quand on observe attentivement les faits, on se demande si la noblesse française n'a pas fait plus pour sa propre ruine, par son luxe, sa vanité et ses désordres d'argent, que l'hostilité de Louis XI ou de Richelieu et la longue et patiente opposition du tiers-état. On se demande encore si ce tiers-état du vieux temps, dont le portrait a peut-être été parfois un peu flatté, tout en se montrant plus prévoyant et moins prodigue que la noblesse, n'a point été, pour les questions de toilette, tout aussi vain, tout aussi fou qu'elle. Quand le seigneur voulait s'habiller comme le roi, le bourgeois, en dépit des lois somptuaires, voulait trancher du seigneur; et dans cette histoire de la mode, qui n'est, après tout, qu'une des mille branches du long roman de la sottise humaine, nous avons toujours retrouvé les mêmes personnages, M. de Sottenville et M. Jourdain.

CH. LOUANDRE.

www.ingramcontent.com/pod-product-compliance
Lightning Source LLC
Chambersburg PA
CBHW071631220526
45469CB00002B/573